字迹

字体设计 商业项目实践

李彦明 编著

清华大学出版社
北京

内 容 简 介

本书主要内容为商业字体设计，对于字体设计的理论知识进行透彻讲解，并配以详尽的设计案例。全书包含 6 章：第 1 章为字体设计基础知识，以梳理字体设计理论知识为主要内容；第 2 章为字体设计的各种玩法，展示设计中的实践方法；第 3～5 章是对字体设计理论与方法的延展运用，分别以标志设计、包装设计、品牌字库设计为载体，进行字体设计的讲解与演绎，字体设计应用面广且独具特色，这也是本书区别于市面上多数字体设计书籍的独到之处；第 6 章为商业字体设计图鉴，是对前面所学知识的综合运用，以此进一步强化读者对字体设计的理解、思考及应用。

本书适合不同阶段的字体设计学习者阅读。

本书封面贴有清华大学出版社防伪标签，无标签者不得销售。
版权所有，侵权必究。举报：010-62782989，beiqinquan@tup.tsinghua.edu.cn。

图书在版编目(CIP)数据

字迹：字体设计商业项目实践 / 李彦明编著. —北京：清华大学出版社，2023.9
ISBN 978-7-302-62824-8

Ⅰ.①字… Ⅱ.①李… Ⅲ.①美术字—字体—设计 Ⅳ.①J292.13 ②J293

中国国家版本馆CIP数据核字(2023)第035167号

责任编辑：李　磊
装帧设计：李彦明
责任校对：成凤进
责任印制：杨　艳

出版发行：清华大学出版社
网　　址：http://www.tup.com.cn, http://www.wqbook.com
地　　址：北京清华大学学研大厦A座　　邮　　编：100084
社 总 机：010-83470000　　邮　　购：010-62786544
投稿与读者服务：010-62776969, c-service@tup.tsinghua.edu.cn
质 量 反 馈：010-62772015, zhiliang@tup.tsinghua.edu.cn

印 装 者：三河市铭诚印务有限公司
经　　销：全国新华书店
开　　本：170mm×240mm　　印　张：24　　字　数：674 千字
版　　次：2023 年 10 月第 1 版　　印　次：2023 年 10 月第 1 次印刷
定　　价：198.00 元

产品编号：093184-01

推荐语

在看了这本书后,我真切地感受到作者对于字体设计的用心,不管是基础的字体设计理念解读,还是商业案例分析,都讲得十分清楚。想做好字体设计,既要有扎实的基本功,也要有天马行空的创意,这本书在这两方面都做得很好。十分期待此书的出版,盼望与字体设计界的新朋旧友一起畅游这次美妙的字体设计之旅。

——迟同斌(笔名"开心老头",CDS中国设计师沙龙理事,鲸艺教育创始人)

字体设计的意义在于一路所触、所感、所悟,是一个不断怀疑、否定、推翻、重建与求证的过程,一个忍受痛苦与挣扎的蜕变与重生的过程,一个不断告别过去、享受当下与寻找未来的过程。从入门到精通,李老师毫无保留地在本书中分享了对于字体设计的理解及设计思路,横竖撇捺,字里行间都全方位、多角度地阐述了字体设计的专业知识,相信这些知识能给大家带来更多的思考与启发。

——谷 龙(八八口龙设计事务所主理人,汉仪签约设计师)

近些年字体设计的发展非常快,越来越多的设计师都在学习字体设计。彦明兄的这本书,不仅介绍了字体设计的基础理论知识,帮助大家从各方面了解字体设计的常识,还包含了实战案例的推演,各种商业类型的字体设计都有精心涉猎。尤其是看到标志与包装应用中的字体设计,真的是很精彩、很实用了,再加上品牌字库定制方面知识的讲解,可以说是把字体商业应用中所需的所有知识点都讲述了,最后的商业字体设计图鉴总结了作者的字体设计心得,为本书增添了完美的结尾。

——胡晓波(胡晓波字体创始人,站酷十大人气设计师,胡晓波工作室创办人)

童话故事中，马良有一支神笔，他用那支神笔描绘出世间万物、芸芸众生；现实生活中，李彦明老师也有一支神笔，他用这支神笔勾勒出字体的大千世界。

——郝　明（华光字库设计总监）

这几年，我经常欣赏彦明老师的字体作品，无论是创意字体还是商业字体，无论是图形搭配还是排版细节，彦明老师可以说是做到了极致，他精心雕琢着每一个笔画，每一个锚点。

这本书完整复原了字体设计的真实过程，每一招每一式都是作者多年的沉淀和积累。字体设计的要素和原则，是设计的基础与起点；字体设计的各种创意，能让读者了解到字体的精妙之处；标志、包装和品牌字库设计部分的内容，则是从商业思维的角度分享字体设计的方法和技巧，让读者不仅会创意、会做字，还能学以致用地制作商业字体。大家可对照书中的方法边学边练，肯定会有不错的效果。

希望本书可以帮助更多热爱字体设计的设计师，也期盼彦明老师更多的精彩作品。

——刘兵克（字体设计师，字体帮创始人，字体江湖创始人）

彦明兄的字体作品是极具辨识度的，尤其是近年来他对一些字库作品的开发，总是让人印象深刻，本书亦有对于这部分的呈现。除此之外，书中还有更多精彩又实用的内容，相信这些经验的分享对于设计师了解字体、设计字体都大有益处。

——刘柏坤（字体设计师，字体学堂主理人）

李彦明十余年来醉心于字体设计的研究、实践与教学，精神可嘉，成果颇丰。此书是其在文字设计领域探索研究成果的集中体现。书稿在选题、篇章结构、概念解析、方法总结方面均有独到之处，特别是书中大量的商业设计案例都非常精彩，体现出作者出色的设计能力。

特此推荐。

——曲国先（青岛科技大学艺术学院副院长）

细细品味彦明兄的作品，不禁让我佩服，他的作品里透露出对于字体设计满满的热爱，牢牢的坚持，从练习探索到商业实践，作品成熟稳健，风格多样，构思新颖，并能将美学和功能融合得恰到好处。他的成绩并非一日之功，这背后凝聚了多少个日日夜夜的学习与探索。

　　彦明兄的字体作品我甚是喜欢，每款字都有自己的特点韵味，有的字体在经典传承的基础上做了现代简洁的表达，有的字体简洁明快却在笔画变化间细节满满，有的字体则将中外文化的精髓做了巧妙的嫁接。作为一个字体爱好者，我能深深地理解，他耗费了多少时间，战胜了多少困难，才取得了眼前的成绩，不得不感叹，天才在于勤奋，知识在于积累，天道酬勤。

　　这本书是给字体爱好者的最好礼物，里面有大量的案例供我们学习参考，让我们在设计字体时事半功倍。最后也衷心地祝贺彦明兄，用你的智慧、才情和毅力，开辟出一块属于你自己的艺术领域。

<div align="right">—— 石昌鸿（上行设计品牌总监）</div>

　　近几年出现了很多做字体的佼佼者，彦明老师就是一个代表，当我看到这本书的目录和部分手稿时，就被深深地吸引和震撼，好久没有看到这么详细的字体设计书籍了，从基础字形到造字意境，到字库定制，再到商业实战，书中详细解析了各种设计方法和使用策略。这本书无疑是设计师的福音，能够帮助他们在字体设计中少走弯路。它也给我们这些品牌策划公司带来不少便利，可以在字体上有更多选择。

　　希望字体设计、商业设计的从业者和爱好者仔细品读本书，同时也期待彦明老师做出更多好的作品。

<div align="right">—— 闫宝林（良策品牌策划创始人）</div>

　　李彦明老师是新时代的造字侠，以字为剑，字行江湖！

<div align="right">—— 杨　伟（上海锐线创意设计有限公司创意总监，锐字潮牌字库设计总监）</div>

他序

一笔一足迹，一字一世界

 最初和李老师相识，是与他合作设计 Aa 之云体字库字体，过程中我惊异于李老师的团队在字库设计领域经验并不算多的情况下依然能做到设计的严谨和准确，感到尤为亮眼的是李老师对字形细节的极致追求。随着与李老师交流的深入，我也更清晰地感受到他的字体作品中蕴含的完美细节所产生的精致感，以及字体及其他平面作品中饱含的尊贵精巧的华夏味道。

 我窃以为李老师擅长的美学范式继承自明清繁复、装饰感强的传统美学，那个时代一直秉持传统中华文化的中正之气，生产力的进步与社会繁荣又带来装饰需要，也使文人巧匠有余力深入对细节的雕琢之中。整个 20 世纪，明清美学都占据了中国人对传统中式美学的认知。而近年来，唐宋审美的回潮，为美学加入了更加精致的形式和内敛的风格，各类古典美学不断交融、协调，这样的融合，也使美学以更有生命力的形式出现在我们身边。

 书法的意蕴常在变化，而字体设计的亮点却在关联和重复，李老师总是能抓住字与字之间、图形与图形之间的巧合，加以利用，使其成为作品的创意核心。在本书中，李老师深度还原了每个设计流程，讲述设计过程中各种成功与不成功的尝试和想法，种种求而不得和豁然开朗也与我平日的工作经历完全契合，我深刻理解李老师的苦心，也希望读者们能潜下心来循着书中案例去理解他在设计中的每一次取舍与考量。

<div style="text-align:right">

李主一

汉仪字体设计师，Aa 字库字体产品负责人

2023 年 5 月于北京

</div>

前言

"莫等闲,白了少年头,空悲切。"南宋名将、诗人岳飞的《满江红·写怀》中这千古名句时时萦绕在耳旁,鞭策着我们年轻一辈锲而不舍、持之以恒,不断朝着自己的目标奋力前行。我们在虬枝中无限攀折,试图将杂乱不堪的枝条理顺,让枯木能够再次逢春。我深以为然,于是乎,有了这本充满情节的书。

从2013年接触字体设计至今,游走于商业品牌设计之中,我从对字体设计一无所知的"孩童",在不断地学习和磨砺下变成了懂事的"少年"。"十年弹指一挥间,刹那芳华尽释然",这是我对自己现在状态的完整诠释。在此段字体学习的旅程中,令我记忆最深刻的,莫过于开始之际瓶颈期的无助!

诚然,对任何一名科班出身的平面设计师而言,对于美术字的设计都不会陌生,对于理论知识也有一定程度的积累。但是在面对经济崛起、文化自信的中国本土设计市场时,如何将当下主流的人文思潮融入字体设计中,创作出适合中国国情的商业字体,成了很多设计师难以逾越的鸿沟!

以我之言,还需从代表中国的文化符号中找寻灵感,"书法"是再恰当不过的载体!中国书法历史悠久,可从中找寻一条清晰概括的脉络去窥探,"篆脉舒卷的篆书""隶势承载的隶书""草舞龙蛇的草书""行云流水的行书""楷规精义的楷书",它们是中国书法史上重要的书法结体,作为平面字体设计师需要认真地了解、学习、掌握!

所以,字体设计需要以美术字的知识作为理论基础,具备文化修养;又要以书法的学习作为文化根基,具备书法修养。要将两者兼容并蓄,并多借鉴古人、借鉴前辈的优秀设计。优秀的字体设计"需以人为本,并汲古融今,方可传承创新"。这条字体设计创作的思路贯穿于本书的始末,还需大家慢慢研读,这也是为广大字体创作和设计者撰写这本书的核心思想与目的所在!

若没有逻辑缜密的商业模式为依据,再"金贵的字体设计方法论"都是虚幻的,失去了设计应有的意义!本书以成熟且成功的商业品牌设计案例为基础进行创作,书中的每一个案例都是以商业品牌设计为媒介,基于美学、心理学、市场学、营销学、信息学、经济学、行为学等进行合理的生态构建。在品牌委托人和设计师本人之间做到品位的协调,以实现两者的心理共鸣点!

本书对于字体设计理论知识讲授透彻,案例展示步骤详尽,适合不同阶段的字体设计学习者。在校大学生读了本书,会明白字体设计背后所蕴藏的文学艺术方面的知识;字体设计师读了本书,会掌握商业字体设计的"思维运作与实践产出"的惯性方法;不知如何学习字体设计的平面设计师读了本书,会知晓字体设计的"细节之美";字库设计师读了本书,则会深入了解字库成库的所有环节及始末。

本书的字里行间虽然没有华丽的辞藻,篇章段落中却流淌着真情实意,这是我在字体设计领域成长的足迹,也是我努力的见证!既然在机缘巧合下我从事了字体设计这一行业,便要脚踏实地继续默默耕耘下去,争取创作出更多优秀的作品分享给大家!

<div style="text-align: right;">
李彦明

2023年6月于高密
</div>

目录

第 1 章 字体设计基础知识

1.1 浅谈字体设计在商业中的应用·002

1.2 现代构成形式中的字体设计·003
 1.2.1 平面构成中的字体设计·003
 1.2.2 色彩构成中的字体设计·006
 1.2.3 立体构成中的字体设计·009

1.3 字体设计的五要素·010
 1.3.1 笔形——解读笔画·010
 1.3.2 架构——剖析结构·011
 1.3.3 字形——品味字态·011
 1.3.4 字怀——平衡空间·012
 1.3.5 中宫——张弛有度·013

1.4 字体设计的五原则·014
 1.4.1 字体重心——和谐统一,架构稳定·014
 1.4.2 字体比例——大小一致,黑白均衡·015
 1.4.3 字体结构——穿插避让,结构舒展·015
 1.4.4 字体形式——上窄下宽,上紧下松·016
 1.4.5 字体细节——精雕细琢,耐人寻味·016

1.5 字体设计之美·017
 1.5.1 形式美法则下的字体设计·017
 1.5.2 字体设计的四个境界·020

1.6 字体设计的分类·023
 1.6.1 字库字体——正文字体、标题字体·023
 1.6.2 创意字体——纯文字型、图形化文字·024

第 2 章
字体设计的各种玩法

- 2.1 一笔一画皆可考 · 028
 - 2.1.1 笔画语态 · 028
 - 2.1.2 笔画几何化 · 029
 - 2.1.3 笔画具象化 · 030
 - 2.1.4 笔画装饰化 · 030
 - 2.1.5 笔画共用与连接 · 031
 - 2.1.6 笔画加减法 · 032

- 2.2 拼接混搭树新风 · 033
 - 2.2.1 西文中用 · 033
 - 2.2.2 老字新意 · 034
 - 2.2.3 混搭风格 · 034
 - 2.2.4 字库结合 · 035
 - 2.2.5 异体同构 · 036
 - 2.2.6 特异构成 · 037
 - 2.2.7 形意结合 · 038
 - 2.2.8 字形合体 · 039

- 2.3 峰回笔转书真意 · 039
 - 2.3.1 拖笔拉花 · 040
 - 2.3.2 妙笔生画 · 041
 - 2.3.3 节奏韵律 · 041
 - 2.3.4 曲线之美 · 042
 - 2.3.5 字形传情 · 043
 - 2.3.6 塑造意境 · 044
 - 2.3.7 印章文字 · 045

第 3 章
标志字体设计

- 3.1 字体设计与标志设计的关系 · 048

- 3.2 标志中的文字设计形式 · 048
 - 3.2.1 文字图案设计 · 049
 - 3.2.2 标准字体设计 · 049
 - 3.2.3 文字标志设计 · 049

- 3.3 标志设计中的文字定义与功能 · 050
 - 3.3.1 文字图案 · 050
 - 3.3.2 标准字体 · 050
 - 3.3.3 文字标志 · 051

- 3.4 文字图案设计 · 052
 - 3.4.1 林茸商店 · 052
 - 3.4.2 秋雅的亭 · 056
 - 3.4.3 荷棠香色 · 060
 - 3.4.4 三朴商服 · 064
 - 3.4.5 榕澍簋壹號 · 067
 - 3.4.6 黎语竹茶 · 072

- 3.5 标准字体设计 · 076
 - 3.5.1 卜珂零點 · 076
 - 3.5.2 鳳德茶業 · 080
 - 3.5.3 誉香屋 · 085
 - 3.5.4 淘雲记 · 089
 - 3.5.5 鳳荷茶堂 · 093
 - 3.5.6 九棵松藝術中心 · 097

第 4 章
包装字体设计

3.6 文字标志设计 · 103

 3.6.1 御蔬坊 · 103

 3.6.2 会露鹄茗 · 108

 3.6.3 椛芝霖 · 113

 3.6.4 嵩麗茶園 · 117

 3.6.5 鹤茗堂 · 122

 3.6.6 飯尓賽 · 128

4.1 字体设计与包装设计的关系 · 134

4.2 包装设计中的文字形式 · 135

 4.2.1 标志字体与产品名称设计 · 135

 4.2.2 广告宣传语设计 · 135

 4.2.3 功能性文字设计 · 135

4.3 包装设计中的文字定义与功能 · 136

 4.3.1 包装设计中的文字定义 · 136

 4.3.2 包装设计中的文字功能 · 136

4.4 产品包装中的文字设计案例 · 137

 4.4.1 "竹语堂"竹菓漆 · 137

 4.4.2 "饌御軒"果味生鲜 · 146

 4.4.3 "茶水堂"花菓茶 · 155

 4.4.4 "视外桃源"有机生蔬 · 166

 4.4.5 "鳳德"花果香薰 · 176

 4.4.6 "鳅嗨馐"珍果果酱 · 188

 4.4.7 "桃雲間"中式圆饼 · 199

 4.4.8 "橌齋館"海鲜便当 · 210

contents

第 5 章 品牌字库设计

5.1 字库设计与品牌设计的关系 · 226

5.2 品牌字库设计中的文字形式 · 226
 5.2.1 纯文本型品牌字库设计 · 227
 5.2.2 图文并茂型品牌字库设计 · 227

5.3 品牌字库设计中的文字定义与功能 · 227
 5.3.1 品牌字库设计中的文字定义 · 227
 5.3.2 品牌字库设计中的文字功能 · 228

5.4 纯文本型品牌字库定制设计 · 228
 5.4.1 "綪風體"字库设计 · 229
 5.4.2 "明淥體"字库设计 · 241
 5.4.3 "金鳳玉露體"字库设计 · 252

5.5 图文并茂型品牌字库定制设计 · 265
 5.5.1 "綪葉體"字库设计 · 265
 5.5.2 "雲扇體"字库设计 · 278
 5.5.3 "綪淥體"字库设计 · 293

第 6 章 商业字体设计图鉴

6.1 标志字体设计案例赏析 · 308
 6.1.1 品牌标准字体设计 · 308
 6.1.2 品牌文字印章设计 · 313
 6.1.3 品牌标志设计 · 321

6.2 包装字体设计案例赏析 · 328
 6.2.1 品牌形象文字设计 · 328
 6.2.2 "茗茶"系列主题文字设计 · 330
 6.2.3 "青岛民俗节"系列主题文字设计 · 336

6.3 品牌字库设计案例赏析 · 343
 6.3.1 "樂芮體"字库设计 · 343
 6.3.2 "桃雲體"字库设计 · 352
 6.3.3 "禧俪體"字库设计 · 357
 6.3.4 "之雲體"字库设计 · 364

后记 · 371

仓颉造字，天机不再神秘。承载文化的桥，通天达地。至此探索万物边界，美在其形，深在其意。

第1章
字体设计基础知识

本章对"字体设计"的基础知识进行解读,主要从"浅谈字体设计在商业中的应用、现代构成形式中的字体设计、字体设计的五要素、字体设计的五原则、字体设计之美、字体设计的分类"六个方面来阐述。

本章针对"字体设计"的相关知识进行讲解，为后续的创意字体设计实践奠定理论基础。

正如南宋教育家张栻所言："行之力则知愈进，知之深则行愈达……"因此，只有将字体设计的理论与实践相结合，才能为字体设计奔赴远方校准方向、搭建桥梁。

1.1 浅谈字体设计在商业中的应用

文字是人类生产和实践的产物，是随着人类文明的发展逐步成熟的。因此，文字是人类文明的象征，是信息传递的重要载体，无论是传统的纸质媒介还是数字时代的电子媒介，信息的传播都离不开文字。

在平面设计中，"文字"的重要性无须多言。无论是品牌、标志、海报，还是包装、网页、杂志、UI，这些设计作品都离不开文字。但是"文字"的设计仍处于不被重视的状态，特别是近年来人们大多使用计算机做设计，通常会直接使用计算机中的字体进行制作，或在字库中选择恰当的字体应用（最多调整一下字距），有时为了凸显"设计感"，还会制作造型夸张、结构混乱的组合字体。

对于一名字体设计师来说，应如何进行字体设计？以汉字为例，无论是中国汉字、朝鲜语中的汉字，还是日语中的汉字，每类汉字都是在同一类别之中无限延伸而形成的。汉字由笔画组成部首，再由部首组成"字形"。所以，在汉字设计中，通过笔画变形是塑造字体特征最根本、最重要的手段。

那么，如何设计出能被大多数人认同和接受的字体呢？这里引用著名画家朱志伟老师的一段话："对于汉字而言，实用字体仅仅能解决问题是远远不够的，还要能打动人心；能打动人心，但实用性欠佳的字体，它打动的一定是少数人的心。"要想设计出既能解决问题，又好用，还能打动人心的字体，就必须要学习传统书法，把握当今时尚，了解用户需求，这三者缺一不可。字体设计没有捷径！

"字体热"在商业中的应用虽已有好多年头，然而它的势头却依旧很强劲，这体现了文字和字体的魅力。自从有了文字便有了先人对文字的设计，从中国汉字年史中看，从"甲骨文""籀文""金文"（前三者泛指大篆）"小篆"，至"隶书""草书""楷书""行书"等文字的发展脉络中，已经能够觅得踪迹。历朝历代的文字作为传递信息的载体都起着重要的作用，文字是媒介、是桥梁。在一定意义上，文字记载世界、创造世界，也改变着世界。

一名优秀的字体设计师，需要具备很高的素养，要对中华传统文化有深入的了解，也需要对历朝历代的文字有所研究，更需要立足当下对字库工艺与日新月异的技术有充分认知。在商业应用中，字体设计更需要"以人为本，汲古融今，方可传承创新"。

1.2 现代构成形式中的字体设计

现代构成形式中的字体设计，是指三大构成（平面构成、色彩构成、立体构成）形式对于字体设计的作用，营造出全新的字体设计形象。其方法是以平面构成为基础，色彩构成与立体构成为延展，从而创造出适合于不同应用场景的字体样式。

首先，以平面构成中的基础构成（重复构成、近似构成）为根基，创造形象相同或近似的笔形（字体的笔画）、字架（字体的结构），并遵循文字的书写规律，搭建和谐、统一，具有秩序美的全新字形（字体的形状）。

其次，根据商业环境的字体应用需求，运用色彩构成的理论知识为其润色。

最后，如有必要可以运用立体构成，将其作用于字体设计中，创造出区别于二维的三维空间的字体样式，从而呈现出富有视觉冲击力、个性鲜明的字体形式。

1.2.1 平面构成中的字体设计

平面构成中的字体设计，是指以字体为主的视觉元素在二次元（二维空间）平面上，遵循美的形式法则，对字体进行的设计、编排和组合。它是以感性的创意表现和理性的逻辑推理，创造字体设计形象、研究字体设计形象之间的排列方法。

平面构成中的字体设计，是感性与理性相结合的智慧产物，是研究在二维平面内创造理想与完美的字体设计形态。平面构成中的字体设计，是将既有的字体形态（自然、具象或抽象形态）按照平面构成的法则进行分解、组合，从而构成多种理想的视觉形式的字体造型设计。

平面构成中的字体设计，主要以视觉元素下的字体设计为核心，字体设计的构成方法为表现。

❶ 平面构成中视觉元素下的字体设计

平面构成中视觉元素下的字体设计，是指点、线、面三个视觉元素排列组合构成的字体设计形象。它可以是点、线、面单个为主要视觉元素排列组合构成的字体设计形象，也可以是两两搭配排列组合而成的字体设计形象，还可以是三者混搭排列组合而成的字体设计形象，如图 1-1～图 1-4 所示。

图 1-1 图 1-2

图 1-3 图 1-4

平面构成中视觉元素下的字体设计，需遵循美的形式法则，通过点、线、面的不同排列组合，实现不同的字体设计的形状，得到不同的字体设计的味道。

❷ 平面构成中字体设计的构成方法

平面构成中字体设计的构成方法，探讨的是二维空间中字体设计的视觉表现力，其构成方法主要有重复、近似、渐变、变异、对比、结集、特异、矛盾空间、解构、肌理与错视等，并赋予字体设计以视觉化、数学化和力学化的观念，如图 1-5 所示。

平面构成中字体设计的构成方法需要遵循的规律，是重复构成与近似构成中的字体设计，这也是后续字体设计的基础。平面构成中构成方法下的字体设计，要做到和谐、统一、整体、丰富，必须以重复构成为基础，近似构成为依托，这是平面构成中构成方法下的字体设计应该遵循的最根本方法，也是对平面构成中视觉元素下的字体设计知识点的淬炼得到的真知。

图 1-5

在此基础上，可以通过其他的平面构成方法的融入进行突破、革新，营造个性、不平凡的视觉感受，使波澜不惊的画面产生画龙点睛的效果，如图1-6～图1-12所示。

❸ 平面构成中的字体设计案例赏析

结合以上知识的讲解，接下来通过案例了解平面构成中的字体设计是如何将理论与实践相结合的。

案例1：觀樂

"觀樂"字体设计，以平面构成中的"线"视觉元素为核心设计呈现，是以"线"为主要视觉元素排列组合构成的字体设计形象。"觀樂"的字体，以平面构成中字体设计的构成方法"线"的重复构成应用为核心，不同方向"线"的变化近似构成为演变，呈现出和谐、统一、整体、丰富的字体设计画面，如图1-13所示。

图1-13

案例2：竹語堂

"竹語堂"字体设计，以平面构成中的"点、线、面组合"视觉元素为核心设计呈现，是以"点、线、面"为主要视觉元素排列组合构成的字体设计形象。"竹語堂"的字体以平面构成中字体设计的构成方法"点、线、面"的重复构成与近似构成为基础，将"竹子、扇形、六边形"融入字体形象中，进行特异构成，做到了和谐、统一、整体、丰富的字体设计画面，营造出文字的个性化及意境，如图1-14所示。

图1-14

1.2.2 色彩构成中的字体设计

优秀的字体设计，是创意与色彩的有机结合，可以从它的审美效果上体现出来，分析字体设计中的色彩艺术对于现代字体设计的发展具有积极的意义。世界级画家列宾认为"色彩即思想"，字体设计中的色彩即字体设计的思想。

色彩构成中的字体设计，是指以"文字内容"为本，从人对色彩的知觉和心理效果出发，将色彩作用于字体上，为其着装润色，并用科学分析的方法，利用色彩在空间、量与质上的可变幻性，按照一定的规律组合各构成之间的相互关系，从而创造出新的字体色彩效果的过程。

色彩构成中的字体设计，是利用色彩三元素"色相、明度、纯度"作用于字体本身，并与文字所承载的内涵与包含的意义相一致，它是一个基于理性与科学的实施过程。

色彩构成中的字体设计，是以字体的色相为基础，以字体的明度与纯度的相互关系为延展。

❶ 字体的色相

字体的色相，即字体色彩的相貌，是字体色彩所呈现出来的质地面貌，如图1-15所示。字体的色相是色彩三元素中字体设计的首要特征，是区分各种色彩的字体的标准。从自然界的物理属性出发，划分为无彩色字体、有彩色字体；从影响人的心理与生理作用的不同，划分为冷色字体、暖色字体。

图1-15

无彩色的字体，即黑、白、灰的字体。这类字体是永远的流行色字体，也是所谓的安全色字体，呈现出大方、庄重、高雅而富有现代感的效果，但也易产生过于素净的单调感；有彩色的字体，指包括在可见光谱中的全部色彩的字体，常见的有红、橙、黄、绿、青、蓝、紫等颜色的字体，有彩色字体表现很复杂，传递出个性、丰富、大胆而富有装饰感的效果。在实际应用中，兼具两种色相的字体设计作品非常多见，从两者的对比效果看，无彩色面积大时偏于高雅、庄重，有彩色面积大时活泼感增强。

字体色彩的冷暖主要是指色彩结构在字体色相上呈现出来的总印象，它是基于人的生理、心理及色彩自身的面貌呈现出来的。像青、绿、蓝一类色彩字体，称之为冷色字体；橙、红、暖黄一类色彩字体，称之为暖色字体。在自然界中，冷与暖是对立统一的，但色彩中字体的冷暖并不是绝对的，而是相对的。字体色彩的冷暖是在画面上比较出来的，有时黄颜色的字体相对于青色是暖色，而它和朱红相比，又成了偏冷色的字体。

在字体设计中，字体的色相无论是有彩色与无彩色，还是冷色与暖色，两方面都是密切相关的，不可区分孤立存在。

❷ **字体的明度、纯度**

字体的明度，是指字体色彩的明亮程度，是由颜色反射光量而产生的颜色明暗强弱，如图1-16所示。

图 1-16

颜色必须借助光源表达，强光照射下颜色显得明亮，弱光照射下颜色显得灰暗模糊。从光谱系列中可以看到：黄、青色相的字体，具备高明度；红、绿、橙色相的字体，呈现中明度；蓝、紫色相字体，是低明度的。因此，在光源范围下的"明""暗"变化，是颜色亮度强弱的判断标准。在实际操作中，可以加入无彩色改变字体的明度，加白明度提高，加黑明度降低。字体的明度是决定字体色彩方案感觉明快、清晰、柔和、强烈、朦胧与否的关键，如图1-17所示。

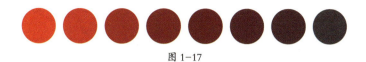

图 1-17

字体的纯度，是指字体色彩的纯净程度，它表示颜色中包含有色成分的比例。纯度必须借助色彩成分的比例表达，色彩成分的比例愈大则字体色彩的纯度愈高，色彩成分的比例愈小则字体色彩的纯度也愈低。从光谱系列中可以看到，红色是纯度最高的，蓝绿色是纯度最低的，绿色的纯度只有红色的一半左右。因此，纯度在色彩比例范围内的"深""浅"变化，是颜色鲜艳度的判断标准。在实际操作中，可以加入无彩色与让不同色相的颜色混合两种方式降低字体的纯度。字体的纯度，是决定字体色调感觉华丽、高雅、古朴、粗俗、含蓄与否的关键。

字体的明度、纯度的关系是"你中有我，我中有你"。例如，当纯蓝色中混入了白色时，仍然具有蓝色的色相特征，但它的明度提高了，纯度降低了，成为粉蓝色；当混入黑色时，明度变暗了，纯度降低了，成为深蓝色；当混入与蓝色明度相似的中性灰时，它的明度没有改变，但纯度降低了，变成了蓝灰色。所以，两者的变化常常不是分别的，而是联动的，如图1-18所示。

图 1-18

❸ 色彩构成中的字体设计案例赏析

结合以上知识的讲解，接下来通过案例了解色彩构成中的字体设计是如何将理论与实践相结合的。

案例1：青岛湛山寺廟會

"青岛湛山寺廟會"字体设计，是"青岛民俗节"中一个主题图标的设计，以色彩构成中的"暖调有彩色"字体色相为基础呈现，咖色的暖调给人神圣、崇拜的感受，彩色的质地传递出复古、亲切的味道。

"青岛湛山寺廟會"字体设计，以色彩构成中的"低明度、低纯度"字体的明度与纯度为延展，折射出传统文化感与悠久历史感并置的画面意境，如图1-19所示。

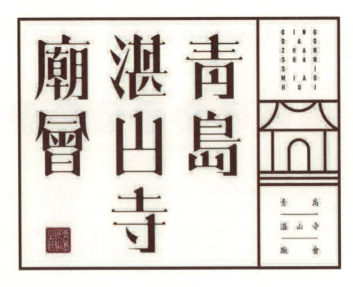

图 1-19

案例2：莫言尋根文學精選集

"莫言尋根文學精選集"字体设计，以色彩构成中的"冷调有彩色"字体色相为基础呈现，金色的冷调满足深刻、纪实的诉求，金色有彩色的质地传递出铭记、典藏的意味。

"莫言尋根文學精選集"字体设计，以色彩构成中字体的"高明度、低纯度"为延展，折射出人性的光辉与深厚的文学并置的画面意境，如图1-20所示。

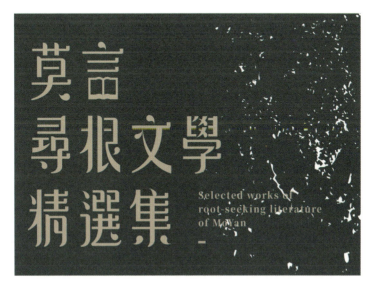

图 1-20

1.2.3 立体构成中的字体设计

观察当下字体设计的作品不难发现，以二维平面字体设计为主，并且以平面构成和色彩构成作为基本形式的字体设计作品居多。而将立体构成的形式融入字体设计中，则打破了字体设计的常规，是在二维平面字体设计基础上的升级与丰富。

日本设计大师五十岚威畅是此种设计的集大成者，其对二维字体设计形式的改变具有里程碑式的意义。他将字母字体设计从单一的平面空间中解放出来，扩展到立体空间中并融入建筑，从二维到三维的转变让字母字体的设计变得更有其特殊的美学价值及现实意义。

立体构成中的字体设计，是研究文字的形态创造与造型设计，以文字实体占有空间、限定空间，并与空间一同构成新的文字环境、新的文字视觉产物，即为"文字空间艺术"。

立体构成中的字体设计与平面构成中的字体设计是紧密相连的，它是以平面构成中的字体设计视觉元素（点、线、面）为基础，按照平面构成中的构成方法，通过一定的材料、遵循力学，融入"空间"的概念，将文字设计的造型从二维转换到三维，以此创作出美好的文字形体的字体构成方法。由于立体构成中的字体设计与平面构成中的字体设计在知识基础上一脉相承，仅仅区别于材质与维度，在此不做赘述。

1.3 字体设计的五要素

如今,汉语文化在世界范围内影响力越来越大,这些有着几千年历史的字体图形,经历了早期的图画刻符文字、稚拙象形的"甲骨文"、朴素自然的"金文"、粗犷有力的"大篆"、挺拔流畅的"小篆"、端庄优雅的"隶书",逐步实现了统一,发展至汉朝的"隶书"时,被取名为"汉字"。汉字是世界历史上连续使用时间最长的文字,中国历代皆以汉字为主要官方文字。

汉字被认为是最复杂的书写文字体系之一,它有一种超越语言的普世性排列之美。汉字设计的兴起,凸显了当代字体设计师在复杂的字形中构思和形象化抽象概念的高超技能。时至今日,汉字在现代设计界获得新生,并大放异彩。

本节以汉字的设计为切入点,进行字体设计要素的讲解。

1.3.1 笔形——解读笔画

在文字设计中,通过笔画变形是塑造字体特征最根本、最重要的手段。

笔画是汉字构成的基本元素,是汉字最小的构成单位,笔画的形状一般称为笔形。笔画是构成汉字的基本单位,它组成部首和偏旁,部首和偏旁是比笔画大的构字部件,由它们架构合理的空间结构而形成字形。

汉字基本上由八种笔画构成,这八种笔画在书法中被称为"永字八法"。这些基础笔画又因为在字中的位置不同和间架结构上的需要,而派生出变体部首和偏旁。笔形造型的差异导致偏旁和部首的差异,是区分各种字体的关键。根据文字的内容意义,打破常规,塑造富有个性的笔画、偏旁和部首形象,使其能够更好地呈现文字本身的内涵,是字体原创设计中至关重要的基础性工作。

以"泳"字为例,左边的三点水是左偏旁,右边的"永"字是右偏旁,如图 1-21 所示。

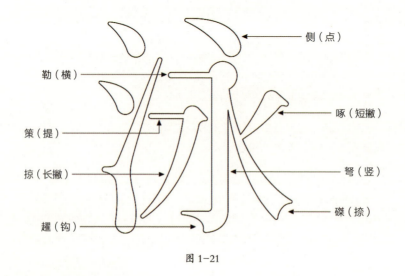

图 1-21

其中，右边的偏旁"永"，其笔画可概括为"永字八法"，代表中国书法中笔画的大体。相传永字八法为东晋王羲之或隋代智永所创，将"永"分解为侧（点）、勒（横）、弩（竖）、趯（钩）、策（提）、掠（长撇）、啄（短撇）、磔（捺）八划。"三点水"是构成汉字的常用部件，它又是"泳"字的部首。

1.3.2 架构——剖析结构

文字的架构，是以笔画、偏旁、部首为根基，遵循文字的书写规律，通过笔顺的走向"先横后竖，先撇后捺，从上到下，从左到右，先外后内，先外后内再封口，先中间后两边"的基本书写规则，所形成的文字空间结构。

汉字因形状方正，有"方块字"的别称，从架构上看，规整的字体（如楷书、宋体、隶书、篆书等）书写下的汉字，每个字都占据同样的空间。

从直观的画面看每个汉字，由于汉字造型语言的不同，可以分为独体字和合体字为主的架构。独体字不能分割，如"币""八""贝"等；合体字由偏旁和部首的字体部件组合构成，占了汉字的90%以上。合体字的常见组合方式有：上下结构，如"辈""芭""霸"；左右结构，如"阿""挨""唉"；半包围结构，如"癌""氨""道"；全包围结构，如"国""回""凹"；左中右结构，如"啊""瓣""衙"；上中下结构，如"蜜""蔑""嚣"；混合结构，如"飚""鼎""鸯"。具体架构，如图1-22所示。

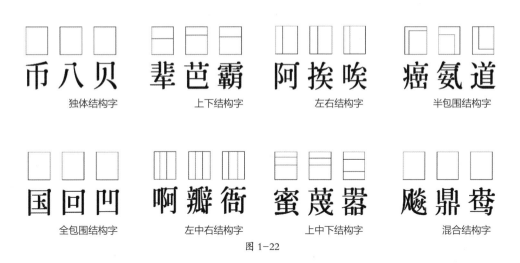

图 1-22

在绘写汉字时，不能孤立地看待单一笔画的改变，而应该重视汉字结构的整体变化，同时结合文字本身所包含的内容进行设计。

1.3.3 字形——品味字态

如果说笔画是文字的外在形态表现，那么架构就是文字内在的形态控制，这两者是形成文字字形形态特征的关键。文字的形态称为"字态"，不同的字态传递出的情感是不一样的，如"宋体"客观、雅致、大气，"黑体"现代、简洁、厚重，"楷体"清秀、平和、书卷气，"魏碑"刚劲、正气、强硬，"圆体"亲切、温润、商业感。

对于一名优秀、有经验的字体设计师而言，在创作字体之前，文字设计的创意点是关键，通过什么样的字形表达文字的内涵，成为首要考虑的问题。只有梳理清楚了创作思路，才能进行文字笔画、架构等环节的设计。因此，对于字形的设计，从制作流程与创意思路看，是一个互逆的过程！

文字的内容决定了文字设计的创意点，文字字形的形态是文字设计创意点的进一步实现，而文字的笔画与文字的架构成为了实现文字字形形态样式的利器。如"䌽渌体"字库字体设计，是以抽象圆形的"露珠"为灵感而创作的，将"正圆"融入字形中，字形以"宋体"为原型演变，横画韵律明朗，竖画内敛稳定，兼具传统文化与现代潮流之美，如图1-23所示。

榤 釀 麓 呦 菁 衿 篠 楫 輕 舟
璃 鶴 堂 拇 孺 睫 珍 榴 藍 肥
驚 靜 閑 擷 響 彈 獨 長 問 應
麟 黜 鼴 魔 罐 棘 疆 徽 惠 醴
循 衢 狮 橘 嬴 牌 瓷 稀 黎 撰
美 塵 夢 頻 環 脂 貴 妃 酸 嫣

图 1-23

1.3.4 字怀——平衡空间

"字怀"的说法多见于日本字体设计的相关书籍，是指笔画间留白部分的多少，也被称为"字白"。字怀类似于中国画中的留白，是对虚实空间探讨的一种说法。为了使字体设计作品更加协调精美，而有意留下相应的空白，这是中国传统艺术中独到的技巧在字体中的应用，如图1-24所示。

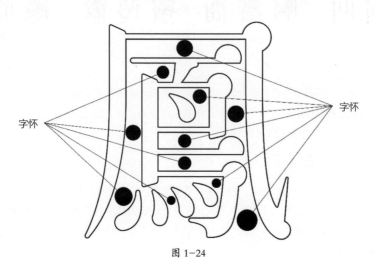

图 1-24

对于文字字怀的设计，可以引用书法中"计白当黑"这一法则来解释，意指有墨的地方是字，无墨的地方也是字。以墨书写的字，留下明确的所指；以空白书写的"字"则使人感受到更为深远的意蕴。因此，对于字体的设计，无论是具象笔画书写的"黑"，还是抽象空间书写的"白"，都需要设计师用心经营，做到和谐、统一。正如字体设计师许瀚文所言："文字设计就如同太极一样，始终是一个黑白相间且以此勾绘正负空间平衡的游戏。"

在实际的字怀处理中，需注意它与"字重"（指字体笔画的粗细）的关系。在字面大小不变的情况下，笔画越粗，字重越重，字怀越小，字看起来越重；笔画越细，字重越轻，字怀越大，字看起来越轻。

1.3.5 中宫——张弛有度

"中宫"术语源于汉字书法，中宫指字体笔画在中心区域的造型和布局，指的是实实在在的笔画结构，它对于汉字字形的影响至关重要。"中宫"简单来说就是一个字的中间部分，当然这也只是一个字面上的说法。在搞清楚"中宫"之前，先要知道"九宫格"。"字有九宫，九宫者，每字为方格，外界极肥，格内用细画界一井字，以均布其点画也。""中宫"就是九宫格里中间的那一格。中宫所体现的是一个字的中部所在，是一个抽象的概念，如图1-25所示。

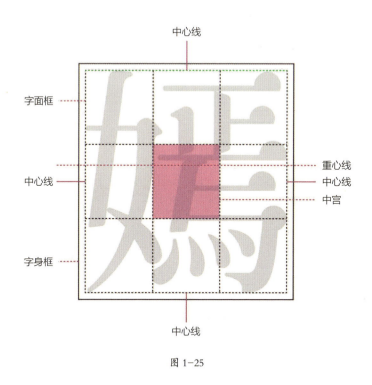

图1-25

中宫有收紧与放开的区别，对字的视觉感受有很大的影响。以"宋体"字为例，在字号、字重一致的前提下，以"华文中宋"与"小塚明朝体"进行对比。中国的"华文中宋"中宫适中、略紧、雅致；日本的"小塚明朝体"则很放松、透气、大方。

1.4 字体设计的五原则

字体设计的五原则,是在字体设计五要素基础上的深化,侧重点在于字体设计的原则,或者说是规律,对于字体设计初学者而言,需用心理解并掌握。当然,这五条原则并不能看作是永恒不变的定律,因为字体设计是艺术,艺术需要"打破常规,推陈出新",更需要"不破不立"的勇气,构建新的字体设计的思想,推动字体设计的发展。

本节继续以"汉字"为设计的切入点,以结构严谨、形式统一的字库字体进行呈现,为大家带来字体重心、字体比例、字体结构、字体形式与字体细节的分析与讲解。

1.4.1 字体重心——和谐统一,架构稳定

文字设计,重心问题尤为关键,如果重心处理得不好,就会产生视觉的不均衡,如左倾右倒、忽高忽低、视觉混乱的现象。对于汉字而言,每一个汉字都有一个所谓的重心,重心是一个抽象的概念,不像汉字的中心(汉字字面水平与垂直被均分之后线的交叉点)是一个绝对的概念一样,它需要肉眼在空间上做到有序的排列。所以,在进行两个以上文字的设计时,让视觉重心左右平衡,上下垂直,这样设计出来的文字才能够做到和谐统一、架构稳定。例如,"馨""嫁"两个字,字体中上面粉色的点是重心处的位置,字体中下面粉色的点是中心处的位置,如图1-26所示。

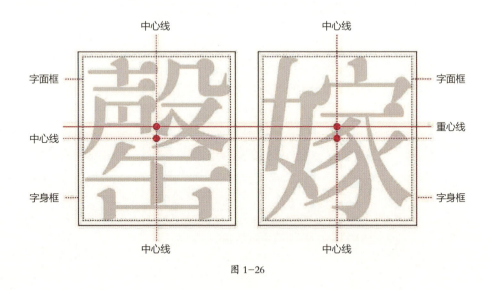

图1-26

在对文字进行重心的处理时,还需注意文字的"重心"与"中宫"的联系。在设计俊秀的字体时,可以提高重心,收缩中宫;而在设计朴拙的字体时,可以降低重心,放开中宫。

1.4.2 字体比例——大小一致，黑白均衡

汉字，虽然被称为"方块字"，但是字与字在结构上各不相同，笔画多少也不一样，其字形更是不尽相同。一般在设计字体时，有一个共同的处理原则必须遵守，即"满收虚放"。满的一边要尽可能向内收，虚的一边要尽可能向外放，这是设计的汉字空间形态均衡的前提，然后根据文字本身的字形进行适当调整与修饰，这样才能使方块字的字体形态在视觉上做到大小一致、黑白均衡，如图1-27所示。

基于肉眼的视觉感知，笔画多的汉字会显得黑与满，笔画少的汉字则显得亮与少。在进行字体设计时，如果每一个字的笔画都按照同样大小的笔画粗细拼凑字形，就会显得死板呆滞，还可能出现黑一块白一块的空间不均的现象，会影响字体的黑白空间的和谐与阅读效果。所以，在设计字体时，一般可以遵循"少笔粗、多笔细，疏粗密细，主笔粗、副笔细，笔画交叉处减细"的原则，如图1-28所示。

图 1-27

图 1-28

1.4.3 字体结构——穿插避让，结构舒展

在字形结构不变的情况下，笔画、偏旁和部首作为构成字形的结构部件会时刻充斥在字体形态中，它们三者之间相互关联，甚至相互制约。因此，在字体设计的结构处理上，相互穿插与有争有让又是不可避免的，必须有争有让，才能做到穿插有序，使字体充满舒展的节奏感与韵律感。例如，"流""蜘""麋"三个字的粉圈处的字形空间结构处理，如图1-29所示。

图 1-29

1.4.4 字体形式——上窄下宽，上紧下松

在进行汉字设计时，一般情况下字体上部的结构处理要略微紧凑、窄一些，重心上移显得优美，字体本身会充满精气神；字体下部的结构处理要略微松缓、宽一些，与上半部分相比较，字体整体上会充满节奏韵律感，更显洒脱、大方，如图1-30所示。

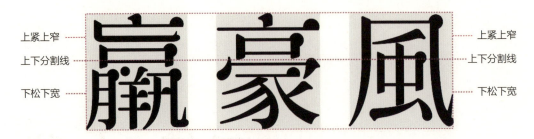

图中文字选自"䔲渌体"字库字体

图1-30

要注意笔画的多与少在字体中所占位置的体量是不同的，笔画多的部分要多占些位置，笔画少的部分要少占些位置，这种笔画多与少，视觉轻与重的夸张对比，增加了字体的生动与鲜活感，在视觉上更具感染力。与之相对的是，万万不能机械地进行均等的分割。

1.4.5 字体细节——精雕细琢，耐人寻味

在文字设计中，站在创意的角度，除了对字体的重心、比例、结构、形式的灵活把控外，还需要对字体进行细节的处理，将能进一步突显创意的"情调"融入字体中，可以是笔画特征的细节处理，也可以是偏旁、部首的再造，或者将字体的结构解构后重组，赋予字体全新的魅力，通过"细节之美"进一步完善字体设计的创意点，打动观众，为之共鸣。这是设计师发自内心，灵光一现，将情感真诚流露的过程。例如，"鸣"字粉圈处的横变成了点，"溪"字粉圈处的提与点笔画的连笔，"梅"字粉圈处将两个点变成了竖，"長"字粉圈处的捺融入了提，"彩"字粉圈处的竖变成了竖勾，"墨"字粉圈处的横竖"十"字交叉结构概括成了横竖，如图1-31所示。

图1-31

1.5 字体设计之美

什么是"美",美的定义自古以来是美学中最难的问题。对"美"的认知因人而异,正所谓"一千个人眼中有一千个哈姆雷特"。中国人对美的认识和研究具有悠久的历史,为美学的发展做出了杰出的贡献。从象形文字"美"中可以看出,"美"是中国古代人把"羊"与"大"两个独体字组合在一起创造的合体字。"美"的本义是从帝王的观点定义的:下面的"大"是《说文》中"皇,大也"之"大",指三皇统治的疆土大如海;在"大"之上,是生活在这片土地上的驯顺如羊的人民(即"群")。这是一种"疆域辽阔、物阜民丰"的泰和普世之美。

字体设计之美,从字面看它是字体设计的艺术美。艺术美作为美的高级形态来源于客观现实,但并不等于现实,它又是艺术家主观创造性劳动的产物。"字体设计之美"应包括两方面:字体设计形象需要通过客观形式美法则对现实再现;字体设计师对现实的情感、评价和理想的主观表现。因此,字体设计之美是客观与主观、再现与表现的有机统一。

字体设计之美的主观表现是设计师个人情感的诉说,它呈现出来的思想与创意具有"独立性",需要依靠从业经验、社会阅历等;字体设计之美的客观再现是遵循现代构成主义中的"形式美法则"作为判断依据,它具有"依托性",可以供每个人借鉴学习。

本节主要阐述字体设计之美中的"形式美法则",并以此为基础进一步探讨字体设计的四种境界。

1.5.1 形式美法则下的字体设计

形式美法则下的字体设计,遵循的"美的法则"为:节奏与韵律、对称与均衡、对比与调和、变异与秩序、虚实与留白、变化与统一。这六种美的法则应用于字体设计中,是亘古不变的金律,需要灵活运用。

❶ 节奏与韵律

字体设计中的节奏与韵律,是借用了音乐的概念,着重字体书写运动过程中的字形变化,可以具体到笔画、偏旁、部首、架构的演绎,做到"起承转合、抑扬顿挫"是对字体设计节奏与韵律的完美把控。字体设计的节奏与韵律是字形神韵的变化给人以情趣和精神上的满足,感受情调在韵律中的融合,给人一种不寻常的美感。例如,"御"字粉圈处的笔画处理;"蔬"字粉圈处的偏旁处理;"坊"字左侧粉圈处的部首与右边粉圈处的结构处理,如图1-32所示。

图1-32

❷ 对称与均衡

字体设计中的对称与均衡，是一对统一体，常常在字体设计中表现为既对称又平衡。如果用直线把每个字形的画面空间分为水平与垂直相等的两部分，对称的字形设计是同形同量的形态，均衡的字形设计是同量不同形的形态。字体设计中不同的字形要做到对称与均衡，通常以视觉中心（视觉冲击最强处的中点）为支点，笔画、部首、偏旁各字体构成要素以此支点保持视觉意义上的力度平衡对称才可以实现。因此，字体设计中的对称与均衡，是以字形本身的形态为基准，让不同的字形设计做到大小、轻重统一，求取视觉心理上的静止和稳定感。例如，同形同量的"嵩"字与同量不同形的"麗"字，如图1-33所示。

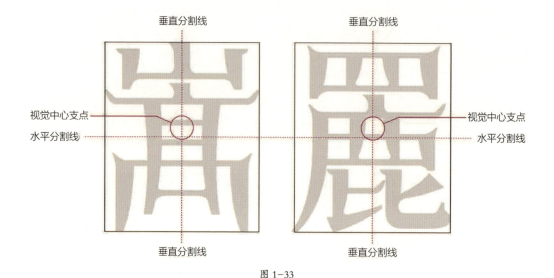

图 1-33

❸ 对比与调和

字体设计中的对比与调和，反映了字体设计中关于笔画、偏旁、部首、架构的矛盾的两种状态，对比是在差异中趋于对立，调和是在差异中趋于一致。字体设计中的对比就是使一些可比成分的对立特征更加明显、更加强烈，调和就是使各个成分之间相互协调。字体设计中简洁明快的对比关系是获得强烈视觉效果的重要手段。字体设计中关于笔画、偏旁、部首、架构等尝试大小、疏密、粗细、明暗等各种关系的对比，可以让字体设计更具视觉审美价值。例如，"鶴"字粉圈处笔画粗与细的对比，"茗"字粉圈处架构实与虚的对比，"堂"字粉圈处架构方与圆的对比，如图1-34所示。

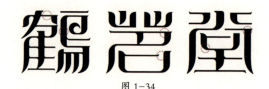

图 1-34

④ 变异与秩序

字体设计中的变异与秩序，其理念类似于平面构成形式中的特异构成。在字体设计中，通过科学性、条理性组成的秩序化的字形样式，是字体设计整体和谐性的呈现，在此基础上将某个字的局部，无论是笔画、偏旁、部首，甚至架构的偷梁换柱、移花接木，都能起到变异的效果，而变异部分往往是字体设计中最具动感、最引人注目的焦点。字体设计的笔画、偏旁、部首，甚至架构，遵循变异与秩序的形式美法则，是字体设计中富有个性化的表现。例如，"鹅"字中左偏旁"君"中的口被中国古代的"灯笼"形象置换，如图1-35所示。

图1-35

⑤ 虚实与留白

字体设计中的虚实与留白，处理的是字面中的空间关系，其理念类似于平面构成形式中的结集构成。确切来说，就是将构成字形的笔画、偏旁、部首，甚至架构，在字面空间上做"减法"与"虚实"处理，以字形的识别性为前提，留下来的是字形中重要的"实"部分，减去的是字形中不重要的"虚"部分，这种字形空间上的"虚"就是留白。字体设计中的虚实呼应与留白营造出来的字形空间能引起人的注意，使人产生兴趣，更能给人留下深刻的印象，从而最大限度地将字体设计的内涵传播出来。例如，"誉""香"字形下半部分粉圈处的"言""日"都把横笔画进行删减，"屋"字粉圈处的"尸"中的横与"至"中的横进行了简化，共用了一个笔画，如图1-36所示。

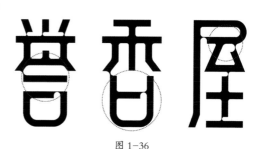

图1-36

⑥ 变化与统一

字体设计中的变化与统一，是字体设计的形式总法则。两者的完美结合是字体设计最基本的原则，也是字体设计艺术表现力的重要因素。在字体设计中，将字形的笔画、偏旁、部首，甚至架构用重复构成的手法可以做到秩序化的统一，用近似构成的手法可以做到形式上的变化。字形中的每一部分在统一中有变化，在变化中求统一，可以在字形上营造出稳定且富跳跃性的弹性空间。例如，"稼""淞""腊""烧"四个字，都是以规则理性的直线进行的字形统一性的搭建，为了寻求变化在"腊""烧"两个字中融入了"圆与弧"，相对于"稼""淞"两字中的"方与三角"做到了极致对比，产生了视觉变化，这样"稼""淞""腊""烧"四个字的设计就不会显得呆板、生硬，如图1-37所示。

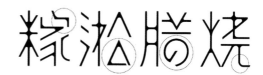

图1-37

1.5.2 字体设计的四个境界

在掌握了关于字体设计形式美法则的前提下,本节以此为基础,进一步探讨关于字体设计的格调,或者说什么样的字体设计是有品位的,围绕着这个话题,将一一展开字体设计的四个境界。

关于字体设计的品位,它是依托市场的属性、客户的需求、设计师的修养等呈现的。字体设计的作品既有阳春白雪,又有下里巴人,只要市场需要,就有其存在的意义。但是也不能以此为借口,只要设计出市场需要的字体作品就可以了,无论字体设计作品的格调高与低、文化还是商业,字体设计作品本身需要具备专业度与成熟度,这是字体设计师本身的内功(基本功)决定的,是字体设计师对字体设计元素与字体设计原则的深刻理解与演绎。

一名字体设计师,对于字体设计格调的揣测、提升,是从日常的刻苦学习,日复一日、年复一年的参悟中习得的。笔者总结了自己学习字体设计的心得体会,下面从四个方面进行阐述。

❶ 师法

凡富于创造性的人必敏于模仿,人类的学习都是从老师的授业解惑中开始的,老师将方法教授给大家,大家效而仿之从而不断进步成长,这个过程称之为"师法",这个道理应用于字体设计也是必经的阶段。

用心学习优秀经典的字体设计作品,通过临摹,推敲其背后的技法、原理,甚至创意点的源泉,对于美学品位、理论基础、技法娴熟,都可以打下坚实的基础。在"师法"的过程中,虽是一个模仿、训练的过程,但是贵于量的积累,还需持之以恒的态度。以下几例字体设计作品,是笔者开始学习字体设计时,师法一些字体设计师的作品,完全按照一比一的比例模仿完成的,如图1-38所示。

图1-38

② 凝华

如果说"师法"是学习字体设计成长过程中必须要走好的第一步，待技艺已慢慢进入佳境，理论已内化于心外化于形，对美学品位的认知也渐渐提高，就会将"师法"阶段学习的精华保留下来，这个阶段称之为"凝华"。

"凝华"是在"师法"阶段上的升华，将学习的精华可以轻松地举一反三应用于相关字体设计作品中。不得不承认，通过"师法"阶段学习的精华内容"凝华"到设计作品中，必然带有效仿的设计师的风格。以下几例字体设计作品，是笔者在"师法"一些日本字体设计师作品的基础上，"凝华"定制完成的，如图 1-39 所示。

图 1-39

③ 革新

不管是"师法"，还是"凝华"，始终避让不过"仿制"一说。一味地承袭昨天，没有本质上的创新，再好的东西也会让人厌烦。随着时间的推移、经验的丰富、研究的深入，设计师不会满足于现状，甚至会遇到"瓶颈"，此时就不得不思考之前的作品的形式、技法、品位是否还有更好的追求，随之而来的是感悟与顿悟，对过往的作品进行本质上的创新，这个过程称之为"革新"。

革新是在师法、凝华基础上的创新，会融入更多的个人顿悟之后的思想色彩，表现在作品中是具有极强的个人痕迹，日臻成熟，修得正果。以日本的字体设计师为例，味冈申太郎喜欢用直线与 45 度斜线组成字形，高桥善丸喜欢用圆角做极削瘦的字形，浅叶克己喜欢用代表古风的"墨迹"与抽象的几何形组成字形，还有平野甲贺极具个人色彩的手绘装饰风字形设计。

笔者认为，字体设计无论是笔画、偏旁、部首、架构，想从字形本质上做到革新，还需立足于传统文化，从每朝每代的字形中汲取灵感，并与时俱进融入当下思想，才可传承创新，做到有意义的革新。例如，"茶派室族"标志文字设计，是在经典"宋体"的基础上，融入"行书"的笔法与样式，两种不同朝代文字样式的碰撞，将品牌的典雅气质、文化底蕴，甚至轻松愉悦的品牌调性很好地呈现了出来，如图1-40所示。

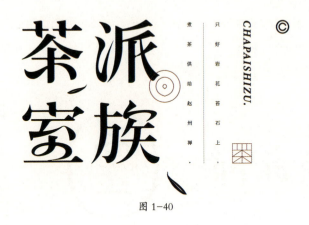

图 1-40

❹ 立异

对于字体设计的思考越来越多，伴随着字体设计开始阶段"师法"的效仿，第二个阶段"凝华"背后的输出，再到第三阶段"革新"之后的突破，最后发现设计还需抛开一切束缚，清空归零，回归本源，反馈到设计作品中则是充满灵性的、不可复制的、耐人寻味的，这个阶段称之为"立异"。"立异"不是追求特立独行，更不是毫无章法地搬弄是非，它是在师法、凝华、革新基础上的放空，反映到字体设计作品上其本质是随性、率真、破规。例如，"饭尔赛"文字标志设计，饭尔赛三个字的字形设计追求一种"随性、快乐、放纵"的感觉，体现该品牌放飞自我，不受束缚的调性，如图1-41所示。

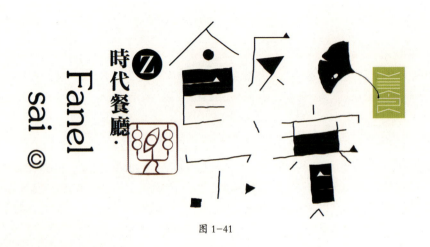

图 1-41

1.6 字体设计的分类

20世纪90年代是字体转型的年代，字体随着"告别铅与火，迎来光与电"的革命进程进入了激光照排时代。那时的字体在努力适应和满足新技术的发展所带来的需求。

时至今日，数字技术和互联网的发展使字体制作和生产越来越容易、越来越方便，传播越来越迅速、越来越广泛。大量的便于应用的字体形式涌现出来，字体的边界被打破。数字技术给字体带来了本质属性的变化，主要体现在不同的应用场景中，无论是便于阅读的正文字体，还是具有视觉艺术冲击力的包装产品名称创意字体，字体的社会功效得到了极大的发挥，字体和人们的社会生活发生着比以往任何时候都更加广泛而密切的联系。

字体设计从社会功效层面可以分为字库字体设计与创意字体设计两大类（不包含书法创意字体）。从字体设计的学习流程看，字库字体设计是基础，创意字体设计是表现。

1.6.1 字库字体——正文字体、标题字体

字库字体，又称印刷字体、排版字体，如书籍中的印刷字体、海报中的排版字体等，以人为本、清晰醒目、阅读舒适，又具有时代风尚是字库字体设计最为显著的特征，也是字库字体公司永远面临的设计难点。现在的正文字体字形样式以"宋体""黑体"为主，是因为技术的无奈影响了人的审美选择。随着技术的进步，不会再因印刷术的发展使"楷体"字让位给"宋体"字，也不会因为荧幕阅读又使"宋体"字让位给"黑体"字，回归到中国历史上使用时间最长、应用范围最广的"楷书"将是思潮的回流、民向的选择。

以中文字库字体设计为例，具体到字形制作中，规范性是字库字体自始至终需要面对的问题，它是指一组字体风格、大小、格式相同而字形不同的字符集合。字库字体从笔画、偏旁与部首的造型，结构的搭建，字形的品控，都要呈现出相同的设计风格，以至于整套字库贯穿于始终。

因此，字库字体设计的字是"活"的，是遵循一整套非常严密的规则逐字设计的，它的绘写过程不同于普通的书法和组合创意字体。它设计的目的不是为了某一篇特定的文本内容，而是满足尽可能多内容的文本编排需要。

在日常生活中，以GB2312标准呈现的中文字库，共收录6763个汉字，已能够满足日常应用，是字库公司首选的字库制作标准。还有像GBK、GB1803、Big5、HKSCS，也是常见的字库制作标准格式，满足于不同地区人们对汉字的应用需求。

在使用字库字体的时候，有时会发现一款字体有不同的粗细的字重可供用户选择使用。如"思源黑体"字库字体，有七种字体粗细（Extra Light、Light、Normal、Regular、Medium、Bold和Heavy）。因此，在版面设计中对于字体粗与细的选择就会有所区分，对于版面中是用细的还是粗的字体就会让用户产生疑问，这其实是字库字体在实际应用中存在的两种形式，即正文字体与标题字体的抉择。

正文字体一般来说笔画粗细均匀，适合于阅读；标题字体一般来说笔画厚重，具有极强的视觉冲击力，可用在显眼曝光的版面位置，以便引起读者的注意。这里分享一个小经验：如果字怀的留白等于或大于字体最粗笔画的视觉空间，就作为正文字体使用，如果字怀的留白等于或小于字体最粗笔画的视觉空间，就作为标题字体使用。例如，"绮渌体"与"桃雲体"字库字体中的"蒿"，蓝色圆圈代表"字怀"占的空间，粉色圆圈代表字形笔画占的空间，"绮渌体"字库字体中的"蒿"篮圈大于粉圈适合做正文字体，而"桃雲体"字库字体中的"蒿"篮圈小于粉圈适合做标题字体，如图 1-42 所示。

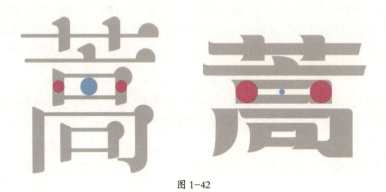

图 1-42

1.6.2 创意字体——纯文字型、图形化文字

创意字体，又称艺术字体、美术字体，如企业标准字体、文字标志字体等，兼具艺术性与识别性是创意字体最为显著的特征。由于创意字体的应用环境与品牌的塑造有千丝万缕的联系，因此对于字体设计师而言，要很好地了解与理解品牌的信息，将品牌文化与信息点融入字体设计中，是字体设计师不可规避的设计难点。

在实际设计中，创意字体设计是以字库字体设计的理论知识为基础，但又不受其限制，它的笔画、偏旁与部首、架构、字形的形式表现上更加开放、自由，留给设计师更多的创作空间。在实践中，因为字体数量有限，设计者也会把版式设计的相关知识融入进来，对创意字体设计的版式进行编排设计，这也是字体设计师设计的重点。例如，在创意字体的设计中，经常需要对字体结构中不同的笔画进行连笔处理，让整组文字的版式编排看起来更加紧凑和富有变化。一般来讲，对于不同的笔画结构的连接穿插，有串联式结构之间的连接、嵌入式结构之间的插接、错落式结构之间的衔接、综合式结构之间的对接四种处理方式。

所以，创意字体的设计观念主要探讨字形的形式表现和审美问题，研究文字笔画的样式、偏旁与部首的处理方法，架构的搭建及版式的编排，其本质是对文字自身内外形式的学习与研究。

创意字体设计的形式，主要包含纯文本性的创意字体设计、图形文字创意字体设计两大类。

纯文本性的创意字体设计，是以文字固有的样式为主体进行设计，在字体具体商业应用环境中，根据品牌认知与信息，通过笔画、偏旁与部首、架构、字形，以及字与字的行间与编排等，进行设计与制作，从而创造全新的纯文本性的创意字体设计；图形文字创意字体设计，是在遵循纯文本性的创意字体设计理念的基础上，将图形元素融入纯文本性的创意字体设计中，呈现出新颖性、趣味性。例如，"茶沅禮記"是纯文本性创意字体设计，"戀草饉"是图形文字创意字体设计，如图1-43所示。

图1-43

关于图形文字创意字体设计的理念又分为两种形式：一是在字体设计过程中融入图形；二是在图形创意的基础上融入文字。达到文字与图形合二为一、图文并茂。例如，"凰"字标志设计是在"凰"字的字形上融入了抽象的"山与水"；"蜜桃欣語"标志设计中的"桃子"图形，在其基础上融入了书法"语"字，如图1-44所示。

图1-44

「妙笔生花」,出自《南史·纪少瑜传》中的典故,「妙笔」也写作「梦笔」,是用来表示才思日进,暗指文章写得很出色。

第 2 章
字体设计的各种玩法

 本章内容是对于"字体设计的各种玩法"的解读,内在以字库字体设计知识点为核心,外在更加侧重于创意字体两种形式(纯文字型、图形化文字)设计方法的展现。本章的内容主要从"一笔一画皆可考""拼接混搭树新风""峰回笔转书真意"三个方面来阐述。

本章是关于字体设计具体方法的讲解，是上一章字库字体与创意字体设计理论的延续，侧重于创意字体设计方法的"实践"，给大家带来一些实用、有效的创意字体设计技巧。

对于字库字体设计的掌握是创意字体设计的基础，创意字体设计是字库字体设计的进一步表现，在实际操作中两者存在前后的顺序，不能颠倒。

2.1　一笔一画皆可考

"一笔一画皆可考"，即从字面上得到启迪，以字体的"笔画"为切入点进行的设计工作。笔画是汉字构成的基本元素，是汉字最小的构成单位，汉字由笔画组成部首和偏旁，部首和偏旁是比笔画大的构字部件。因此，其在字形的塑造中是基础所在，对其进行设计处理大有文章可做。

本节将通过笔画语态、笔画几何化、笔画具象化、笔画装饰化、笔画共用与连接、笔画加减法六部分内容进行讲解。

2.1.1　笔画语态

笔画语态，顾名思义就是在字体设计中对于笔画赋予情感上的"语态"，通过笔画的"语态"，传达字体设计的"情感"。通过文字的笔画语态设计，诉说字体的设计本意（情感），反映在字体设计中是视觉上将具象抽象化的过程。

如"海鲜沙拉"文字设计，如图 2-1 所示。根据字面意思，很容易联想到大海的味道，为了表现这层意思，图中粉圈处的笔画与架构的处理，就是将"海浪"的具象形象抽象化融入字形中；为了进一步与"海浪"的形象统一，图中蓝圈处的笔画与架构的处理做了进一步的秩序化的规范。整个字形搭建过程是在遵循字库字体设计理念的基础上，根据字面的创意点，以笔画"语态"为切入点执行字面的情感诉求，完成了"海鲜沙拉"文字设计的基础工作。

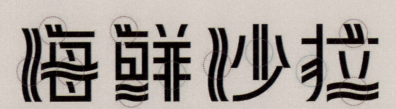

图 2-1

当对于"海鲜沙拉"文字的字形设计的基础性工作已经完毕,可根据设计需要进一步深化"笔画语态",如图 2-2 所示。图中蓝色圈,通过特异构成将某些笔画变成了"海水气泡"的图形,进一步深化了"海鲜沙拉"的字面情感表达,更加有画面感与感染力。这一步的实现是上一步在具备字库字体知识点上的转换,画面中融入的"海水气泡"图形具备了创意字体的特质。

对"海鲜沙拉"文字设计进行排版,如图 2-3 所示。这里选择了文字上下排列的"矩形"版式,再将表达创意点的色彩融入进来,进一步强化了"海鲜沙拉"文字设计的主题,整体传递出稳重不失童趣的感觉。

2.1.2 笔画几何化

笔画几何化,是指将字体的笔画进行几何图形化的设计。几何化的笔画形态给人简约、利落的感觉,应用在文字设计中可以传达出现代感、时尚感。笔画几何化以文字本身表达的内容为核心创意点,字形在视觉上给人以几何图形感,可增加文字本身之外的生动性。

如"琉璃樽"文字设计,琉璃是以各种颜色呈现的人造水晶,从字面上解读需要传递出时尚、前卫、个性的味道,为了表现这层意思,图中字形的设计全都采用了均匀粗细的"菱形"为主的几何化直线笔画,如图 2-4 所示。

为了进一步平衡字形黑白空间的关系,图中蓝圈处的笔画与架构做了"连笔"减法的处理,为了让其他笔画与架构与其秩序一致,粉圈处进行了"断笔"处理,与做了"连笔"减法的处理相得益彰,空间上更加通透且不乱,也进一步将"琉璃樽"字面上"时尚、前卫、个性"的意思强化了,如图 2-5 所示。

图 2-2

图 2-3

图 2-4

图 2-5

最后对"琉璃樽"文字设计进行排版，选择文字上下排列的"矩形"版式，再就是结合"琉璃樽"这一工艺品的颜色流光溢彩，品质晶莹剔透、光彩夺目的特点，将表达其属性的色彩融入进来，进一步强化了"琉璃樽"文字设计的主题，整体传递出稳重、时尚的感觉，如图2-6所示。

图 2-6

2.1.3 笔画具象化

笔画具象化，是指将字体的笔画进行具象图形化的呈现。具象化的笔画形态给人生动、接地气的感觉，应用在文字设计中可以传达出生活化、温度感。笔画具象化以文字本身表达的内容为核心创意点，字形在视觉上给人以具象图形感，将增加文字本身之外的亲切感，使其含义更加通俗易懂。

如"Hello！樹先生"的文字设计，其灵感来自于王宝强主演的电影《Hello！樹先生》中表现的黑色幽默。从字面上可以抓住其核心创意点关键词"树"，为了让其生动、朴实地呈现在字体上，设计中将具象化的张牙舞爪的"枯树枝"形象直接融入字形中，流露出荒凉、落寞，甚至带点神经质的味道，如图2-7所示。

对"Hello！樹先生"文字设计进行排版，选择了文字上下排列的"矩形"版式，色彩保留了无彩色黑色，进一步强化了"Hello！樹先生"文字设计的主题，整体传递出黑色幽默的感觉，如图2-8所示。

图 2-7　　　　　　　　图 2-8

2.1.4 笔画装饰化

笔画装饰化，是指将字体的笔画进行装饰图形化的设计。装饰化的笔画形态给人高级、有格调的感觉，应用在文字设计中可以传达出形式感、设计感。笔画装饰化以文字本身表达的内容为核心创意点，字形在视觉上给人以装饰图形感，将增加文字本身之外的修饰性，使其含义更加新颖。

如"飛上雲端"文字设计,其本意为"臆想中的放空自我,追求自由与色彩",从字面上解读需要传递出个性、调皮,带点精致感的味道。为了表现这层意思,图中字形以"宋体"字样式为主,将不同几何化形状的"图形"融入字体中,如图2-9所示。

对"飛上雲端"文字设计进行排版时,选择了中规中矩的"横向"版式,为了进一步渲染"放空自我,追求自由"的主题,在字体之外的空间融入多彩的几何小图形进行点缀,进一步强化了"飛上雲端"文字设计的主题,整体传递出多彩、自由的感觉,如图2-10所示。

图 2-9　　　　　　　　　　图 2-10

2.1.5 笔画共用与连接

笔画共用与连接,是指在一组字形中,或多个字形上,通过某一个字形的笔画共享或相邻字形间的笔画连接,达到组合字形的意图。笔画共用与连接以文字本身表达的内容为核心创意点,在字形本身与字形之间,给人视觉上产生更加整体与饱满的感知,通过笔画共用与连接之后的字形也更加具有视觉冲击力。

如"蒲鬆龄"文字设计,蒲松龄堪称是中国古代志怪传奇类文言小说创作之圣手,其代表作《聊斋志异》中的景物描写极富诗情画意,叙述语言雅洁隽永。为了在其名字的字体设计上凸显小说的风格,对于"蒲鬆龄"在字形笔画的细节(粉圈)与笔画的设计(蓝圈)中融入了"圆"形,而字形的设计选择了以"宋体"的样式为主,如图2-11所示。

为了进一步强化"构想之幻、情节之奇"的小说本质,在"蒲鬆龄"三个字形中选择了不破坏整体关系的粉圈中的笔画进行"连笔"的处理,很好地将"蒲鬆龄"文学题材的本质进行了字面表达,如图2-12所示。

图 2-11　　　　　　　　　　图 2-12

对"蒲鬆龄"文字设计进行排版,这里选择了中规中矩的"横向"版式,颜色以"黑色"为主,体现了蒲松龄的小说具有的"古朴典雅、耳熟能详"的文学影响力,如图2-13所示。

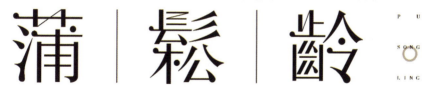

图 2-13

2.1.6 笔画加减法

笔画的加减法,是指在保持字形的基本识别性的前提下,省略掉某些不影响字形整体认知的辅笔画,将支撑字形结构的主笔画留下来,这个过程称之为"笔画减法"。在一些特殊情况下,根据创意需求,在不影响字形整体认知的情况下,需要在字形上再加上笔画修饰字形,称之为"笔画加法"。在字体设计实际应用中,笔画的减法用得比较多,而笔画加法在万不得已的情况下需慎用。通过笔画减法处理出来的字体,类似于中国山水画中的"留白"艺术手法,给人一种简洁、大方,充满神秘色彩的视觉感知。

如"上品茶"文字设计,从字面上感知到简约化、文化性,甚至带点风尚性。为了呈现出产品的特点,对于"上品茶"在字形笔画的设计上采用了简洁、单纯的视觉语言表达,而字形的设计选择了以"黑体"的样式为主。根据设计主题,会发现"上品茶"字形设计,在粉圈表示的部分,无论是笔画,还是架构处理,都不够简约、个性,如图2-14所示。

为了进一步迎合"上品茶"设计主题,体现简约、个性,在不影响字形识别度的前提下,采用了笔画减法的处理方法,得到了篮圈处的笔画与架构处理结果,整体字形兼具清爽与现代感,并更加富有时尚气息,与"上品茶"本身的特质不谋而合。再就是"茶"字中间的笔画架构为了突出"茶"主题,很巧妙地与"茶壶盖"的形象进行了结合,融入了图形元素做了笔画的加法处理,如图2-15所示。

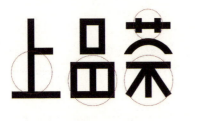

图 2-14

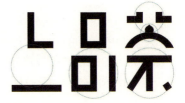

图 2-15

对"上品茶"文字设计进行排版时,选择了文字上下排列的"矩形"版式,为了进一步渲染自然清新的"茶"的主题,在字体之外的空间里融入了绿色系为主的抽象的茶叶形态点缀,进一步强化了"上品茶"文字设计的主题,整体传递出典藏、人文的气息,如图2-16所示。

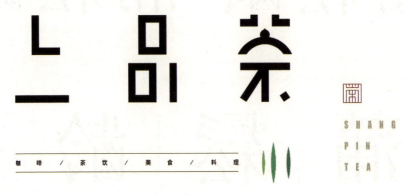

图 2-16

2.2 拼接混搭树新风

"拼接混搭树新风",是将字形之外的"因素"融入字形中,呈现出新字形、新风貌。字形之外的"因素"作用到字形中,既可以应用于笔画,也可以应用于偏旁与部首,甚至可以应用于字形的结构。区别于字体本身的元素,外来因素融入字形中是不同形式的结合与碰撞,在商业应用中呈现出来的新字形样式生动、有趣,是字体设计常用的技法。因此,其在字形的塑造中是外在展现,对其进行设计处理灵活性极高。

本节将通过西文中用、老字新意、混搭风格、字库结合、异体同构、特异构成、形意结合、字形合体八部分内容进行讲解。

2.2.1 西文中用

伴随商业经济、文化发展的国际化趋势,东西方文化结合也是必然的潮流。文字设计中采用国际通用的拉丁字母和中华民族特有的汉字进行组合设计,已经成为设计师普遍采用的设计方法之一,这是两种文化结合的体现,称为"西文中用"。在汉字字形设计中,对于笔画、架构使用西文字形置换,通过笔画体现出两种不同的文化,传达出字体设计文化的"包容性"。在实际的字体设计商业实战中,尤其是在需要体现国际化背景下的本土文化时,应用此方法格外出效果。

如"臻滋堂"文字设计,"臻滋堂"是一款果饮品牌的名称,其字体设计理念来源于"秉承传统榨取工艺,融入现代西方萃取技术",如何将"传统文化"与"西方技术"融入字形中,是"臻滋堂"品牌文字设计的难点。在设计时,"臻滋堂"的字形选择了"宋体"为主,然后将粉圈处的拉丁文字母t、j、k、o,还有标点符号逗号,很好地植入"臻滋堂"的"宋体"字形中,把"传统文化"与"西方技术"这两层意思完美呈现了出来,如图2-17所示。

为了迎合"臻滋堂"品牌自身属性——果饮,将体现"果汁饮品"特质的"水滴"形象融入字形中,通过笔画具象化的手法深化了"臻滋堂"品牌的属性,传达给受众"鲜美果汁,自然好喝"的品牌形象,如图2-18所示。

图 2-17

图 2-18

对"臻滋堂"文字设计进行排版时,选择了中规中矩的"横向"版式,为了进一步渲染以传统文化为主的设计理念,为字体选择了靛蓝色,很好地传递出品牌的底蕴与人文气息,如图2-19所示。

图 2-19

2.2.2 老字新意

20世纪20—40年代是字体设计的辉煌阶段，更是中国字体设计的兴盛时期，这个阶段的字体设计被定义为近代字体设计，其中经典的书籍装帧作品中呈现了大量优秀的美术字体，尤以书籍名称设计为鲜。例如，钱君匋1928年为开明书店《进行曲集》书籍设计的名称，红正伦1934年为矛盾出版社《矛盾》书籍设计的名称，陈之佛1936年为中国美术会《中国美术会季刊》设计的名称。

时至今日，被时间沉淀的老字体，其中的历史感和设计美感总是特殊的，让人回味的。放在当下，被应用在商业设计需求中，融合现代人的精神需求，让老字体焕发新意，是设计师需要探讨的课题，更是字体设计中汲取灵感的好方法。如"民國電影"文字设计，就是将民国复古风的"黑体"字样作为借鉴的式样进行的创作，但是在笔画与架构中迎合了当下随性率真的意味，整组字形的设计看上去复古、简约，并充满锐气，如图2-20所示。

"民國電影"给人们带来欢乐与趣味性，所以将代表这层含义的抽象元素"圆"融入字形中，粉圈处的笔画是被圆置换了的，这里需要注意的是把握字形空间上的平衡与舒展，这样能够进一步传达给受众民国电影带来的特殊情感，丰富了字的内涵，如图2-21所示。

图2-20

图2-21

在对"民國電影"文字设计进行排版时，选择了文字上下排列的"矩形"版式，在字体之外加上了牌匾框，将复古的深咖色赋在整体中，进一步渲染以民国风为主的设计主题，很好地传递出文化与人文的气息，如图2-22所示。

图2-22

2.2.3 混搭风格

混搭风格，即混合搭配，就是将传统上由于地理条件、文化背景等不同而不会组合的字形样式进行搭配，组成有个性特征的新字形组合体。字形的混搭让不同笔画、不同偏旁与部首、不同架构的字形元素搭配在一起，更显休闲气派。所谓"混搭"并不是"乱搭配"，而是需要字体设计师根据创意点，将不相关的字形样式统一在和谐的、兼容的全新字形样式中，绝对不能一味地将不适合的元素乱搭在一起。

如"純透明"文字设计，"純透明"是一款日本眼镜的品牌名称标准字体，其字体设计理念需要表达出"原材料取自中国，设计理念源于日本"的宗旨，如何将"中国文化"与"日本理念"通过字形表达出来，是"純透明"品牌文字设计的难点。"純透明"字形设计上以楷体为主，笔画中融入"宋体"

的特征，把"中国文化"这层意思表达了出来；其次，蓝圈处的字形结构被日文方形片假名的字形样式替换，粉圈处的架构与偏旁被日文圆润平假名的字形样式替换，进一步把"日本理念"这层意思表达了出来，如图2-23所示。

对"純透明"品牌名称标准字体进行排版时，选择了文字上下排列的"矩形"版式，配上抽象的简洁几何图标设计，在无彩色基础上并以蓝色、金色点缀，整款标志流露出禅意与人文气息，如图2-24所示。

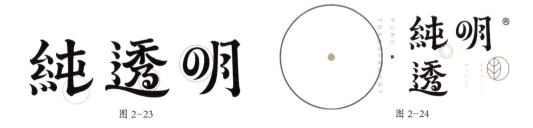

图 2-23　　　　　　　　　　图 2-24

2.2.4　字库结合

字库结合，是指在字库中选择合适的字库字体进行结合，结合的是字形的笔画样式，可以是两种不同字形的笔画结合，也可以是三种不同字形的笔画结合，超过三种字形的笔画结合会显得杂乱，不建议使用。在结合的过程中需要注意，无论是两两结合，还是三者结合，必须选择一种字形作为主要字形的样式，另外一种或两种笔画样式为辅，让其穿插在为主的字形样式中。"字库结合"的本质是不同字形笔画样式的组合，这具备了不同字形自身的属性与情感，可以表达双层意思，各部分字形笔画合成整体，是相互融合的过程。

如"橄欖樹"文字设计，以"乡愁"为设计主题，想要表达出现代人思乡、寻根的文化情节，如何将"现代"与"寻根"融入字形中，是"橄欖樹"文字设计的关键。为了解决这一设计难点，"橄欖樹"字形选择了"黑体"为主，让字形整体呈现出现代感，然后将粉圈处"宋体"的笔画跟"橄欖樹"相关的"黑体"字形样式中类似的笔画进行结合，"宋体"字形笔画特征的融入，将"橄欖樹"寻根的文化情节传达出来，如图2-25所示。

进一步将"橄欖樹"自身的内在属性展示出来，通过字面中得到以"樹"为主的创意点可以融入字形样式中，增强其文字设计内涵，也传递出原野的气息。例如，"橄欖樹"三个字篮圈处"木"字旁的处理。由于是以"黑体"字形样式为主，给人的视觉感知有点"生硬、晦涩"，所以可以将"橄欖樹"三个字中不影响文字识别性的笔画进行抽象化的表达，通过"圆点"进行细节装饰，让字面传递出温柔、调皮的情怀，如图2-26所示。

图 2-25　　　　　　　　　　图 2-26

对"橄榄樹"文字设计进行排版，选择了文字上下排列的"矩形"版式，以无彩色为主色调，小绿色点缀，整体效果干净、雅致，如图 2-27 所示。

图 2-27

2.2.5 异体同构

异体同构，是指在字体设计中，将字体之外的创意图形元素融入字体字形的笔画、偏旁与部首及架构中。创意图形元素可以是具象图形或抽象图形，在字形中被融入的图形元素与字形样式形成了鲜明的对比，属于图文并茂的创意字体范畴。在异体同构的过程中，需要注意的是创意元素与字形元素的结合必须是没有痕迹、毫无波澜的。

如"小島影院"文字设计，"小島影院"是一家具有文艺感，并带有情调的咖啡影院，想通过字形设计营造出现代、文艺、轻松、惬意的画面感，将"现代文艺"与"轻松惬意"融入字形中，是"小島影院"文字设计的关键。为了解决这一设计难点，"小島影院"字形选择了能代表"现代与文艺"含义的瘦高的"黑体"样式，将能代表"轻松与惬意"的"宋体"笔画样式进一步植入"黑体"为主的字形笔画中，最后得到的字形能够很好地营造出现代、文艺、轻松、惬意的画面感，如图 2-28 所示。

进一步将"小島影院"自身的内在属性展示出来，通过字面中得到以"影院"为主的创意点，联想到了视频开机的按钮符号，将其融入"影"字左上方的"日"字中，通过"异体同构"的手法丰富了设计内涵，"小島影院"自身的内在属性完美呈现了出来，如图 2-29 所示。

图 2-28

图 2-29

对"小島影院"文字设计进行排版，选择了中规中矩的"横向"版式，并将开机按钮符号用有彩色"橙色"点缀，在整体和谐统一的前提下，让视觉焦点醒目突出，如图 2-30 所示。

图 2-30

2.2.6 特异构成

特异构成，与异体同构相对，是指在字体设计中，将字体之外的创意图形元素置换到字体字形的笔画、偏旁与部首及架构中。创意图形元素可以是具象图形或抽象图形，在字形中被置换的图形元素与字形样式形成鲜明的对比，属于图文并茂的创意字体范畴。在特异构成的过程中，需要注意创意元素与字形元素的置换在造型语言上必须是和谐统一、合理合情的，从而在视觉上能够产生鲜明的节奏感。

如"太公钓鱼"文字设计，大家都听说过"太公钓鱼愿者上钩"的故事，表达出"心甘情愿地中别人设下的圈套"的谬趣与无奈。如何将"谬趣"与"无奈"融入字形中，是"太公钓鱼"文字设计的关键。为了解决这一设计难点，"太公钓鱼"字形样式选择了粉圈处"圆体"为主，并将字形中的部分笔画用"圆点"进行了替换，代表"谬趣"；在字形笔画的终端蓝圈处融入"方头"，进一步表达设计主题的"无奈与挣扎"。"太公钓鱼"字形设计上的"圆"与"方"的对比，将"谬趣与无奈"很好地传递了出来，如图 2-31 所示。

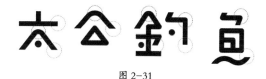

图 2-31

可以将"太公钓鱼"字面中包含的"鱼"的创意点展示出来，将"鱼"字中间字形结构进行特异构成，用抽象概括化的粉圈处的"鱼"进行置换，进一步增强其文字字面设计内涵，也传递出自然、妙趣的人文气息，如图 2-32 所示。

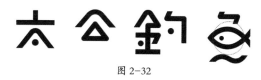

图 2-32

对"太公钓鱼"文字设计进行排版时，选择了文字上下排列的"矩形"版式，以无彩色为主色调，拉丁文对应其文字进行点缀，整体上显得个性十足、妙趣横生，如图 2-33 所示。

TAI　　**GONG**　　**DIAO**　　**YU**

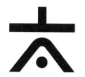

图 2-33

2.2.7 形意结合

形意结合,以形表意,是指通过对字形外形的处理与设计,以此传达丰富的内在含义。确切来说,是把与字体内涵相关联的物象,与字形中的笔画、偏旁与部首、架构等相互融合和穿插,从而创造出字形为主,图形为辅的字面形象。虽然是字形为主,但整体上看上去会更具画面感,并充满意境,视觉图像的呈现更加巧妙,且充满创意。

如"茅舍"文字设计,从字面上很容易捕捉到"自然、质朴、悠闲"等关键词,更要表达出"淡怀逸致"般的心境,如何将自然、质朴、悠闲融入字形中,是"茅舍"文字设计的关键。"茅舍"字形样式选择了厚实、粗犷的手绘"黑体"字样为主,将字形中的部分笔画与架构打散并随性地进行了重构,发现"舍"字的顶端"人"字旁的结构很像"茅舍"的房顶,最后得到的字形设计很好地传递出"自然、质朴、悠闲"的意境,如图 2-34 所示。

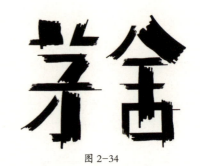

图 2-34

根据"茅舍"字面包含的"淡怀逸致"的深层含义,进一步丰富"茅舍"字形外的元素构建画面,粉圈处将具象概括化的"枯树枝"融合到字形上,并将篮圈处悠闲自得的"鸭鹅"形象也一并纳入画面中,这样可以很好地传递出自然、人文的生活气息,如图 2-35 所示。

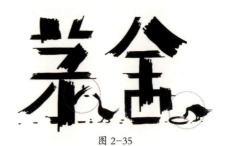

图 2-35

对"茅舍"文字设计进行排版,选择了中规中矩的"横向"版式,以无彩色为主色调,并选择了清代程麟的《此中人语·抚松轩诗稿》中描写"茅舍"的诗句作为文案点缀,画面整体传达出古朴拙趣的意境,如图 2-36 所示。

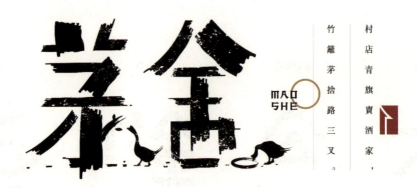

图 2-36

2.2.8 字形合体

字形合体,类似于"合体字",它是以"文字表述的内容"为核心,以纯文本型的字体设计样式展示设计主题,如康熙的书法作品天下第一"福"字,由"子、田、才、寿"四个字结合而成,寓意"多子、多田、多才、多寿、多福"。文字与文字的结合,不仅仅是两个文字,也可以是两个以上的文字进行结合,数量上没有限制,只要能够满足设计主题的需要,在保留识别性的前提下,可以大胆进行创作。需要注意的是,"合体字"的呈现,还需遵循文字设计的规律,无论是笔画的统一性、结构处理的合理性、字形形态的稳定性等,都需要扎实的文字设计基本功作为基础才可完成。

如"全力以赴"文字设计,将"全、力、以、赴"四个字从上往下依次清晰地通过字与字之间的连笔手法结合而成,"全力以赴"结合成的合体字满足了常规汉字的字形空间结构的认知,类似于"上中下"的字形架构,通过合理的空间架构处理,使文字看上去整体统一、内涵丰富,如图2-37所示。

观察"全力以赴"合体字,字面设计看上去做到了简约、直白,但是不够有温度感,给人冰冷、生硬的感觉。在此基础上,在"全力以赴"合体字笔画交叉(蓝圈)与转折(粉圈)处统一融入"正圆",视觉上做了"圆弧"的处理,修饰之后的字形看上去圆润了很多,也有了温度,如图2-38所示。

对"全力以赴"合体字设计进行排版,选择了"纵向"版式,并融入印章的样式,进行了反白处理,以红色为主色调,让"全力以赴"合体字看上去更加整体、凝练,视觉冲击力也得到了强化,如图2-39所示。

图 2-37

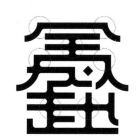

图 2-38

图 2-39

2.3 峰回笔转书真意

"峰回笔转书真意",借鉴了书法中的用语,这部分内容不再停留在字形本身元素的处理上,也不会驻足在字体本身之外的创意元素融入上,需要通过抽象的形式美驾驭字体设计。"一笔一画皆可考,拼接混搭树新风"两种字体设计的玩法,只要勤加练习掌握并不难,但是"锋回笔转书真意"更多体现在"才情"两字,看似没有章法可依,实则是经验、技巧、创意在累加之后的灵活操作。因此,其在字形的塑造中还需对形式美有独到的见解,化作实用、常规的操作手段,应用在字体设计中。

本节将通过拖笔拉花、妙笔生画、节奏韵律、曲线之美、字形传情、塑造意境、印章文字七部分内容进行讲解。

2.3.1 拖笔拉花

"拖笔拉花"是指字体设计中的字形根据画面需要，基于人的视觉平衡，将字形中能够作为视觉延展的笔画进行变异，笔画的变异既可以是单个字结构内部的变异，也可以是单个字笔画外部的变异。变异后的笔画在字形中起到创新的效果。笔画的变异实质是具象或抽象图形的融入，因此"拖笔拉花"处理后的字体是一种图文并茂的创意字体。由于"拖笔拉花"处理后的字体时尚、浪漫、自由、洒脱，所以在商业中的应用范围很广，是婚庆公司、公司年会的创意主题字体设计的不二之选。

如"花开满园"文字设计，"花开满园"是一款爆竹礼盒的名称，主题字设计需要体现出春的气息，以及时尚浪漫、精致优雅的特质，如何将这些特质融入字形中，是"花开满园"主题文字设计的难点。所以，为了解决这一设计难点，"花开满园"字形选择了"综艺体"字样为主，并把横笔画变细，跟竖笔画形成了鲜明的对比，使其看上去没有那么可爱，在笔画的转折处也有"方与圆"的对比，看上去字形多了几分雅致与成熟。粉圈处的笔画结构做了字形内部的"拖笔拉花"处理，融入的是"丝带"的形象，这样一来整组字的主题"时尚浪漫、精致优雅"的味道就呈现了出来，如图2-40所示。

图 2-40

为了进一步强化"浪漫"的气息，可以将整组字向右倾斜10度，做斜体处理，如图2-41所示。

图 2-41

为字形内部结构做了"拖笔拉花"处理之后，还可以将字形笔画外部通过"丝带"元素进一步变异。先把"花开满园"四个字上下错位，通过笔画间的串联关系，适当做连笔结合，然后根据字形外部的笔画（粉圈）进行"丝带"变异，并进一步做拖笔拉花处理，寻求整组字视觉上的平衡与和谐，如图2-42所示。

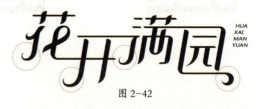

图 2-42

对"花开满圆"文字设计进行排版，选择"横向"版式。为了进一步突出"春的气息"这个设计主题，字体本身选择了以"橙"为主的暖色进行渲染，并将能代表春天的事物"花朵、蝴蝶、绿叶"融入了字形本身与周围，很好地传递出春意盎然、时尚浪漫的人文气息，如图2-43所示。

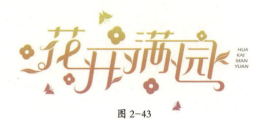

图 2-43

2.3.2 妙笔生画

"妙笔生画",表示字体设计需要坚持不懈的态度,通过量变的积累就会有质变的提升,主要体现在字形设计的笔画用笔的松紧、结构处理的流畅性,以及字形搭建的舒适度等方面,它是一个随性流露的创作过程,并不会受字体设计要素和原则的束缚,用"写意"比喻再合适不过。

如"柴大爷"文字设计,从字面得到了"粗犷、质朴、豁达、拙趣"等关键词,在字形笔画语言上选择了遒劲有力的毛笔字形来表达,字形结构的把控上让其随性、自由,在字形的架构处理上也注意了空间的平衡,让视觉感知舒适、稳定,如图2-44所示。

字面意境虽满足了"粗犷、质朴、豁达"的主题,但是细看感觉有点单调、乏味,一味粗犷的笔触带来了生涩、干涸的味道,此时在字体设计基础上将粉圈处"绿叶"元素融入字形中,给字体带来了一丝生机与人文气息,让画面充满了童趣,如图2-45所示。

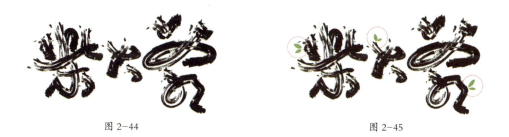

图 2-44　　　　　　　　　　图 2-45

在对"柴大爷"文字设计进行排版时,选择了常规的"横向"版式。为了进一步烘托"柴大爷"的画面主题,设计了与画面字形风格相同的"大爷"卡通人物形象在右侧作为点缀。整组以"柴大爷"进行创意的字体,画面显得简洁、有内涵,如图2-46所示。

图 2-46

2.3.3 节奏韵律

"节奏韵律",具体到字形中的笔画、偏旁、部首、架构的演绎,是让其像流动的音乐一样,充满节奏感与韵律感是其关键。做到"起承转合、抑扬顿挫"是对字体设计节奏与韵律的完美把控。

如"訾茶嶋"文字设计，从字面寻求无拘无束、挺拔俊朗的质感，甚至带一点"精致雅约"的装扮感。因此，在字形的样式呈现上以紧致、简约的"黑体"字为主，并强化笔画间关系的处理（蓝圈），将抽象"几何化"部分的正圆图形融入字形中（粉圈），整体字样味道为"年轻化、无拘束"，在字形架构上通过视觉平衡寻求"空间和谐"的秩序感，使其充满节奏与韵律，经过处理的字形很好地传达出"訾茶嶋"的本质特征，如图2-47所示。

图2-47

为了表达精致的装扮感，可以让"訾茶嶋"的字面意境更加形象化，我们通过笔画交叉处做"焊接"的形象化处理（蓝圈），使其看上去更加整体，且富有图案的魅力，然后再将笔画的角触进行不同"角式"的丰富（粉圈），将精致的装扮感这层概念强化出来，让画面充满品牌独有的内涵，如图2-48所示。

图2-48

在对"訾茶嶋"文字设计进行排版时，选择中规中矩的"横向"版式，根据视觉习惯做空间上的编排。整组以"訾茶嶋"进行的创意字体设计，画面释放出"无拘无束、挺拔俊朗"的味道，如图2-49所示。

图2-49

2.3.4 曲线之美

美学上认为曲线比直线柔和，而且富于变化，因此称为曲线美。曲线美是自然、生活中最本真原始的美。字体设计中的曲线美在于它的弯曲、流动，在于它的变化万千，给人带来最直观的视觉享受。优秀的字体设计师能够从高山、流水、植物、动物的各种形态中发现曲线美，然后将这种美移植到字体设计中。

如"鳳鳴吟"文字设计，"鳳鳴吟"是一款清酒产品的名称，在名称字体设计中希望可以突出凤凰的形象，还需表达出底蕴、雅致、洒脱的产品特质。因此，在字形的样式呈现上以具有曲线之美的"宋体"为主，先将底蕴、雅致表达出来；将"凤凰"的形象具象概括化，把粉圈处"鳳头、鳳爪、鳳尾"

的凤凰特征融入"宋体"字的笔画中，把凤凰的形象通过字形传递出来；再把"宋体"字形的横向笔画整体倾斜，类似于楷体的字形笔画特征，将"鳳鳴吟"洒脱、不拘一格的气质进一步烘托，如图2-50所示。

可以让"鳳鳴吟"的字面意境更加形象化，将"丝绸般的线条"融入"鳳鳴吟"篮圈处的字形笔画中，进一步强化曲线之美，也形象化地将这款清酒的"丝滑、清澈"的质地衬托了出来，如图2-51所示。

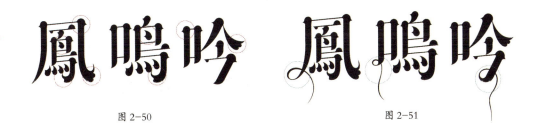

图2-50　　　　　　　　　　　　　　　　图2-51

在对"鳳鳴吟"文字设计进行排版时，选择了"横向"版式，根据视觉与主题需要设计了一枚方形印章作为点缀。"鳳鳴吟"产品名称主题字设计，集"形象、典藏、雅韵、洒脱"为一体，符合设计主题的应用需要，如图2-52所示。

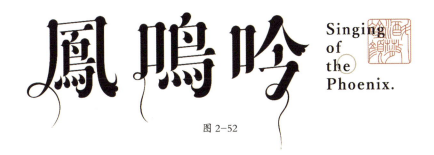

图2-52

2.3.5 字形传情

字形传情，是指字体通过字形在语境基础上能够起到"传情达意"的效果，让文字本身的意义通过字形的设计很好地流露出来，属于纯文本型文字设计的范畴。通过"字形传情"设计出来的字体，字面视觉上相对于图文并茂的创意字形更加直白、简约，感情的穿透力也更强。

如"海港记"文字设计，"海港记"是一家粤菜馆的名称，在名称字体设计中希望传递出"个性、创新、码头记忆"等关键点，还需表达出时尚、前卫的品牌定位。因此，在字形呈现上选择了"黑体"为主的字形样式，给人传递简洁、干脆、直白的感觉；在笔画交叉与结构转折处（蓝圈）进行了重构、连笔与笔画减法，字形做到了个性与创新；"海港记"三个字底部笔画（粉圈）进行了整齐划一的倾斜处理，如海边的倾斜"塌坯"，字形很好地呈现出个性的味道，并将餐馆特有的地理环境通过字形表现了出来，如图2-53所示。

图2-53

观看"海港记"的字面，会发现字形过于直白、简洁，不够细节，也缺乏温度感。此时可在笔画细节处与结构转折处融入"圆"与"角"，进一步增强字形的温度感与细节美，这样一来"海港记"字形表达出了人性化的服务与不断探索的创新态度，如图2-54所示。

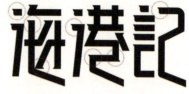

图 2-54

对"海港记"文字设计进行排版时，选择"横向"版式，根据视觉与主题做了一些说明性的内容进行版式设计点缀，使"海港记"品牌名称主题字设计得以完美呈现，如图2-55所示。

图 2-55

2.3.6 塑造意境

字体设计中的"塑造意境"，揭示了艺术审美的重要特征，存在丰富的审美心理内涵，其本质是字体文化的体现。这种字体文化是人类发展过程中积淀下来的精华，是字体设计理念的源泉。字体设计中的意境塑造，饱含了设计师的情感，设计师根据主题创意点，通过字体的笔画、结构、字形塑造意境，整个过程包含了精湛的艺术技巧，得到的最终结果会使人感到"言有尽而意无穷"。

如"蜂鸟飞阅"文字设计，"蜂鸟飞阅"是一款电子书App的名称主题字，在字体设计中希望传递出"现代、创新、数码"等关键点，还需表达出个性、前卫的品牌定位。通过对比，选择了"综艺体"的字形样式，该字体内在的文化能传递出现代、时尚、直白的感觉。将蓝圈处"蜂鸟飞阅"的字形笔画做连笔结合，表达"个性"，粉圈处的字形结构进行解构并做了连笔处理，进一步表达"创新"。通过"综艺体"的字形文化及对字形笔画与结构的处理，很好地将"蜂鸟飞阅"主题字的现代、个性、创新的特质呈现出来，如图2-56所示。

图 2-56

"蜂鸟飞阅"作为电子书的名称，还需将"数码"的属性通过字形呈现出来，粉圈处的字体结构通过代表数码的"马赛克"形象进行异体同构，很好地解决了这一问题，如图2-57所示。

图 2-57

对"蜂鸟飞阅"文字设计进行排版时,选择了"横向"版式,并设计了以展开的书为创意点的"飞鸟"图形形象与文字主题呼应,颜色上以"人文的绿色"进行点缀,使"蜂鸟飛閱"文字品牌设计完美呈现,如图2-58所示。

图 2-58

2.3.7 印章文字

篆刻艺术,是用来制作印章的艺术,是汉字特有的艺术形式,其本质是"篆体"书法与雕刻密切结合,至今已有三千七百多年的历史。字体设计中的印章文字,是集篆法、章法、图形三者于一身的综合艺术,是文字艺术与美学的结合。一方印章文字虽然尺寸不大,但可称得上"方寸之间、气象万千"。印章文字在设计的过程中需要注意图形形象在"篆体"文字中的融入与表达,这是印章文字设计成败的关键。

如"鹤"印章的文字设计,"鹤"是正直的象征,明朝时为鹤赋予忠贞清正、品德高尚的文化内涵。将"鹤"的文化内涵通过印章文字设计出来是一个不错的表达方式。因此,将"鹤"字的字形样式以"篆体"呈现,并将仰天长鸣、洁清自矢的"鹤"形象与"篆体"进一步融合,得到了图文结合的"篆体"字样的"鹤"字,如图2-59所示。

观看图文结合的"篆体"字样的"鹤"字,显得过于生硬、直白,不够细节,也缺乏温度感,在"篆体"的蓝圈笔画细节处与粉圈笔画交叉处融入了"正圆"与"四分之一正圆圆弧",进一步增强了字形的温度感与细节美,"篆体"的"鹤"字也流露出历史的痕迹,如图2-60所示。

将满腹古拙、斑驳肌理的方形作为"鹤"字的背景进行反白效果呈现,通过视觉均衡并将"雲、日"的抽象图形融入方形背景中,勾勒出一幅忠贞清正、闲云野鹤的画面,如图2-61所示。

图 2-59

图 2-60

图 2-61

标志设计与字体设计关系最紧密的是图形标志中的文字图案设计与中英文标准字体设计；字体设计与标志设计关系最紧密的当属文字标志的设计。

第 3 章
标志字体设计

本章讲述了字体设计与标志设计的关系、标志中的文字设计形式、标志设计中的文字定义与功能、文字图案设计、标准字体设计、文字标志设计等内容。以真实的商业实战案例为学习支点，使读者了解与字体设计联系紧密的品牌标志设计，能够融会贯通，并做到理解、思考、学以致用。

本章是将字体设计应用于商业实战中的开篇章节，侧重于标志字体设计的商业实战讲解。本章内容以字库字体与创意字体设计理论的知识点为基础，以创意字体设计的方法为技巧，以品牌设计为载体，将标志中涉及的字体设计相关知识的全案过程进行思路的梳理与创作的呈现。

3.1 字体设计与标志设计的关系

在探讨字体设计与标志设计的关系之前，需要读者对标志设计的相关知识进行了解。

标志设计以外在构成形式界定，分为图形标志与文字标志两大类：图形标志，是以图形创意与字体设计两大核心课程为基础；文字标志，是以文字样式为主的标志设计。

在标志设计中需要以标志固有的理论知识为指导，如标志的定义、标志的起源与发展、标志的价值与特性、标志的设计原则、标志设计的主题选择、标志设计的表现形式等。这些知识在此不做详细阐述，有需要的读者可查看标志设计的相关书籍。

将以上两部分的知识加以熟知并运用于实践，在遵循形式美的法则下，进行大量练习，并积累实操经验，才能在每一个商业标志设计中有所创新，设计出优秀的品牌标志形象。

从专业角度来看，文字图案设计、中英文标准字体设计、文字标志设计属于不同的学科范畴。文字图案设计属于图形创意设计的应用，而中英文标准字体设置、文字标志设计属于字体设计的应用。但是，三者的本质都跟"文字"设计元素打交道，离不开与字体设计理论知识的联系，同属于"创意字体设计"的内容。文字图案设计属于图形化文字的应用，中英文标准字体设计、文字标志设计两者则属于图形化文字和纯文字型文字的应用。

3.2 标志中的文字设计形式

根据标志外在的构成形式，以及与字体设计之间的对比关系，可细化出"文字图案、中英文标准字体、文字标志"三种形式。它们也自然而然地成为标志中的三种文字应用形式，需要设计师对应进行设计。根据商业实践与经验积累，标志中的三种文字设计形式都有自己的特点与属性，需要做以下相关理论的梳理。

3.2.1 文字图案设计

文字图案设计，指图形标志中与"文字元素"相关的图案设计。其本质内容源于图形创意层面，而图形创意的艺术演绎来自于平面构成中的构成方法，其核心知识点是基于文字图形创意进行的平面构成方法的表达，外在表现形式离不开"文字"作为视觉核心元素的呈现。

文字图案设计可具体外化为两种感官视觉形式，一是在字体设计过程中融入图形；二是在图形创意的基础上融入文字。

3.2.2 标准字体设计

标准字体设计，指图形标志中的与品牌名称相关的文字设计。这类字体由于是品牌名称，根据实际情况和商业需要，其形式上一般分为中英文两种，在具体的商业设计中也有不同情况需要面对。

英文形式的标准字体，在字库中的选择数量相对丰富，应用版权也相对宽松，可以方便地找到合适于品牌文化内涵的字样作为标配，当然若有必要还需设计出满足于品牌文化的英文标准字体。

中文形式的标准字体在字库中的选择数量相对英文形式较少，且字库品质与个性化很难胜任品牌标准字体的需要，再加上版权受限等诸多原因，也很难找到适合品牌文化内涵的字样。因此，满足于品牌的中文名称标准字体设计，需要设计师根据品牌的属性与自身个性化特点定制完成。从工作量来看，由于品牌名称需要设计的字体通常数量相对较少，所以可操控性还是很强的。

3.2.3 文字标志设计

文字标志设计，是以文字样式为主的标志形象，在设计过程中需要结合设计对象的名称、品牌内在的调性特征、行业属性、文化理念等进行的文字类标志设计。

从视觉形式上看，文字标志分为两大类：一类是着重强化文字的外形特征，可称为纯文本性的文字标志设计；另一类是在纯文本性的文字标志设计的基础上，结合各种生动的图形，做到图文并茂，可称为图形化的文字标志设计。

与图形标志中的标准字体设计相比较，文字标志设计的视觉形式更加丰富，也更加具有创意性与艺术性。

3.3 标志设计中的文字定义与功能

文字图案、中英文标准字体、文字标志属于标志设计中的三种文字形式,在实际的商业品牌设计应用中,三者的定义性与功能性还需更加深入地探索。

3.3.1 文字图案

图形标志中的文字图案设计,是根据品牌内在的文化特质与外在的视觉符号化等进行的设计延展,它需要遵循标志设计中关于图形设计的五大属性:功能性、识别性、显著性、艺术性、准确性。

在字体元素与图形结合设计实操中,还需将它与创意字体设计板块中的"图形化文字"的知识点相联系,其视觉形式呈现出两种样式,文字为主的图案设计(文字型创意字体)与图案为主的文字设计(图形化创意字体)。在此需要注意,文字为主的图案设计,称之为文字型创意字体,它不是纯文字型创意字体,而是以文字为主的图案设计。简而言之,是以文字形象设计为主,在此基础上融入图案为辅。

由于文字图案设计已经将核心点落在了"图形设计"中,区别于标准字体与文字标志的设计,其单纯探讨为文字与图形的视觉化表达,在具备传达品牌感情的基础上,更需在视觉上给人以图形的画面美感。设计良好、组合巧妙的文字图案能给人留下美好的印象,从而获得愉快的心理感受。反之,则难以产生视觉上的美感,甚至会让观众拒而不看,这样势必难以传达作者想表现出的意图和构想。

综上所述,文字图案设计是以图形设计为基础,创意字体设计样式为表现,文字图案所独有的画面美感是其设计的关键所在。

3.3.2 标准字体

标准字体设计,类似于字库字体中的标题字样式设计,它遵从于字库字体的知识点。从字体设计的五要素观察,它的特征为笔画较粗,架构灵活,字怀较小,中宫贯通,字形多彩;从字体设计的五原则窥视,它的规律为字体重心统一稳定,字体比例一致均衡,字体结构避让舒展,字体形式上紧下松,字体细节精细有料。

中英文标准字体设计,其设计理念与创意字体中的纯文本型的创意字体设计有千丝万缕的联系,也是以文字固有的样式为主体设计。标准字体在具体的商业品牌应用环境中,根据品牌信息,探讨字形的形式表现和审美问题,主要研究文字笔画的样式、偏旁与部首的处理,架构的搭建等。

在满足于品牌的认知与文化的传递的过程中,标准字体设计在具备文字识别性的前提下,更加强调字形中笔画、偏旁、部首的再造设计与字形中架构穿插的创新演绎。其核心点为字形中架构穿插的处理,落脚点为结构走向的处理,无论是衔接避让,还是闪转腾挪,都是为了让字架结构处理具有自由度与开放性,以达到具有创造性和感染力的效果。

综上所述，中英文标准字体设计是以字库字体设计为基础，纯文本性的创意字体设计为表现。它还是文字的样式，只是比字库字体在结构处理的过程中更加开放与自由，又比纯文本性的创意字体设计在结构处理的过程中更加务实、低调。

3.3.3 文字标志

文字标志设计，由于需要设计的字体数量较少，其设计理念与创意字体中的两类形式有着千丝万缕的联系，同样也是以文字固有的样式为主体进行设计，在字体具体的商业品牌应用环境中，根据品牌的认知与信息，探讨字形的形式表现和审美问题，主要研究文字笔画的样式、偏旁与部首的处理，架构的搭建及版式编排，其本质是对文字自身内外形式的学习与研究。这与图形标志中的标准字体设计的理念基本一致，相对而言它以"文字"为主的视觉形式更加单纯、醒目，更加强调以文字为主的版式编排的空间处理。

在满足于品牌的认知与文化的传递的过程中，文字标志设计在具备文字识别性的前提下，比起标准字体设计更加强调字形中笔画、偏旁、部首的原创设计，字形中架构穿插的艺术性演绎，以及根据品牌调性所进行的文字信息的版式编排创造。其设计的核心点为字形中架构穿插的个性化处理，字态品控的艺术化把握，落脚点为文字信息的创造性编排，字架结构处理的自由度与开放性，以及所达到创造性和感染力的效果。

若从学科架构的方面理解，文字标志设计是以字体设计的相关理论知识为基础，以标志设计的理论知识为指导，创造出区别于图形标志的文字标志。从字形特点来看，它分为汉字标志、拉丁文标志、数字标志、综合字标志，每一类文字标志都有自己特定的内容。

设计环境接触最多的是汉字标志，汉字标志是以汉字为创作元素的标志设计，这也是本章重点要讲的文字标志类型。由于汉字是象形文字，本身具有很强的图形性，同时单个汉字可以表达丰富的内涵，具有表音表意的功能。在对汉字标志进行设计时，不仅要充分了解汉字的字义、比喻义和引申义，还要紧紧把握住诸如商品信息、市场动态和消费者心理等因素，对其进行情节化、心理化的空间布局，将汉字标志的形和意高度统一起来。

综上所述，文字标志设计是以标准字体设计为基础，创意字体设计为表现。它是文字的样式，只是比标准字体在字态的把握与字形架构的处理上更具艺术性与个性化，又与创意字体设计在创作过程中的理念相吻合。

3.4 文字图案设计

本节通过商业设计实战实例,对文字图案设计的知识点进行讲解。

3.4.1 林茸商店

❶ 标志寓意 | 设计密码解读

古代医家认为,鹿之精气全在于角,而茸为角之嫩芽,气体全而未发泄,故补阳益血之力最盛。明代李时珍在《本草纲目》中称鹿茸"善于补肾壮阳,生精益血,补髓健骨。"鹿茸是梅花鹿或马鹿的雄鹿未骨化而带茸毛的幼角,乃名贵中药材,有极高的药用价值和保健功效,能够预防和治疗多种疾病。

"林茸商店"是一家专注于生产和销售高端山货的企业,企业位于东北长白山脚下,以"宝中之宝"的鹿茸产品闻名于关东大地。"臻山货,选林茸"是其品牌宗旨,可作为品牌标志和口号使用。

根据"林茸商店"的品牌行业属性与品牌宗旨,其图形标志中的文字图案设计应以"鹿角"为主要图形元素,在此基础上还需将品牌产品内在独特的"天然有机"特质通过"林"字表达。"林茸商店"品牌标志文字图案设计通过"林"字表达出其品牌名称与产品自身特质,又通过"鹿角"进一步传递出主打产品与品牌价值,如何将"林"字与"鹿角"完美结合,符合标志设计的属性,是其设计难点。

"林茸商店"文字图案的设计密码:传承文化、图文结合。

❷ 有迹可循 | 图形、文字参考

进行"林茸商店"文字图案设计之前,按照文字图案设计密码解读,选择"鹿角"与"林"字为设计元素,可以通过网络搜寻相关的设计元素,找到合适的图片。观察图片,以"鹿角"元素为设计切入点,根据文字图案设计需求,得到两点启发,如图3-1所示。

"鹿角"可否以"点、线、面"的平面构成元素进行简化,单一元素的表达是否为视觉表现最佳

"鹿角"为左右对称自然生长态势,"林"字也是左右对称架构,能否将"林"字融入"鹿角"中,做到图文结合

图 3-1

❸ 图文印迹｜设计文字图案

以"点、线、面"的平面构成元素进行鹿角的概括，将"林"字融入"鹿角"中，两者结合设计的可行性很强。再就是为了寻求两者内在的视觉平衡与有效的呈现，选择以"线"为主的单一元素表达文字图案，是一个很好的设计决策。

（1）参考图片中"鹿角"的形象，通过"钢笔工具"以线的形式勾勒概括出"鹿角"图案形象，考虑标志图形设计后续应用的延展性，将其进行几何标准化制图，其"鹿角"图案转折处融入了"四分之一"正圆，如图3-2所示。

将"鹿角"通过"线"元素提炼与概括后的图案形象

图 3-2

（2）在"鹿角"图案设计基础上，选择与其形象在造型语言上相关的"篆体"的"林"字字形样式进行融合，通过观察发现"鹿角"图案形象上粉圈处的空间与"篆体"的"林"字字形笔画上存在视觉上的互补，两者相加之后得到了全新的蓝圈处的"鹿角"图案形象，这样一来"文字鹿角"图案设计应运而生，如图3-3所示。

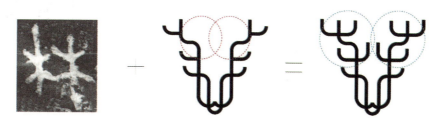

将篆体的"林"字与"鹿角"图案相结合得到了全新的"文字鹿角"图案

图 3-3

（3）"文字鹿角"图案设计如果单纯作为标志图案，看上去还不够稳定、饱满，在此基础上，可将"林"字体现出来的"天然有机"的特质进一步强化，把"太阳"的形象作为背景元素融入"文字鹿角"图案中，很好地传递出品牌"自然、健康、原生态"的内在特质，如图3-4所示。

将"太阳"作为背景元素融入"文字鹿角"图案中

图 3-4

至此，"林茸商店"品牌标志文字图案设计顺利结束。其理念属于图形化文字中的在图形基础上融入文字的创意字体设计理念，其技法属于创意字体设计中的异体同构方法，很好地将品牌内在的调性特征、行业属性、文化理念等通过文字图案设计淋漓尽致地体现出来。

④ 丰富标志｜品牌名称设计

由于"林茸商店"品牌标志属于图形类标志，在对文字图案设计之后，需要对品牌名称"林茸商店"进行设计，这属于接下来要讲的"标准字体设计"的知识。本小节主要是针对"文字图案设计"知识点的讲解，所以对于"标准字体设计"的内容不做赘述。

"林茸商店"品牌名称中文标准字体设计，以简约、个性、文化为主，如图3-5所示。

"林茸商店"品牌名称中文标准字体设计

图 3-5

⑤ 锦上添花｜设计标志装饰

图形标志设计的核心文字图案设计与标准字体设计已经完美呈现，设计师在与委托方的沟通过程中，经常听他们诉说创业与产品创新的心路历程，以及他们"心在山林，用心孕育"才能做出好的产品的理念。这应该就是"林茸商店"经过多达半个世纪的发展依旧具有创新力与价值的原因所在。

（1）经过一番设计思考，设计师决定以"心在山林"为品牌内在精神，再设计一枚印章图案丰富其品牌内涵，它也可以作为品牌超级符号在日后延展运用。"心在山林"印章设计，以"工稳风"为主的铁线篆呈现，其笔画"纤细如线、刚劲如铁"表达品牌内在的"与时俱进、坚韧不拔"的核心精神，印章外在形态以"内敛、严谨、稳重"的圆角矩形为主，设计时需注意字与字之间空间关系上的和谐，然后进行润色。"心在山林"印章的设计，如图3-6所示。

（2）完成"心在山林"的印章设计，需要考虑其应用的延展性，可以将其与"文字鹿角"图案设计结合，这样一来"文字鹿角"图案设计作为核心主体图形，而"心在山林"印章设计作为辅助图案呈现，如图3-7所示。

"心在山林"印章设计

图 3-6

"文字鹿角"图案与"心在山林"印章设计结合

图 3-7

⑥ 层次鲜明｜设计标志排版

关于"林茸商店"品牌图形标志设计中相关元素的设计，已经全部设计完毕。接下来，需要将以上设计元素组合进行排版设计。在进行排版设计之前，应当回归标志设计最初，仔细体会品牌的文化内涵。经过一番调整设计，得到以下两种排版方案。

方案一，将"林茸商店"品牌标志中的元素进行横排排版，标志与口号信息进行竖排排版。品牌英文名称也作为竖排的点缀，使这款排版方案整体醒目直观、内敛稳定，如图3-8所示。

"林茸商店"品牌标志横排排版

图 3-8

方案二，将"林茸商店"品牌标志中的元素进行竖排排版，标志、口号信息进行竖排排版，品牌英文名称进行横排排版，使这款排版方案整体醒目直观、优雅大方，如图3-9所示。

委托方看过图形标志横竖两款排版方案后都很满意，该设计最终成为委托方的品牌标志应用方案。在此基础上，按照标志设计内涵，将此方案进行最终润色处理，以温暖、含蓄且雅致的咖色为品牌标准色，标志整体看上去层次感更强，画面主次更加分明。至此，"林茸商店"图形标志设计创作完成，如图3-10所示。

"林茸商店"品牌标志竖排排版

图 3-9

图 3-10

7 设以致用｜设计展示效果

将"林茸商店"图形标志设计应用在实际的品牌物料延展中，使设计落地，如图3-11所示。

图 3-11

第3章 标志字体设计 / **055**

3.4.2 秋雅的亭

❶ 标志寓意 | 设计密码解读

"秋雅的亭"是一位取名"秋雅"的90后女博主所开的私人茶园,博主是一名文学硕士,能诗会画,清高风雅,淡素脱俗。该茶园的业务是为年轻人定制"私房茶",并提供甜点与美食,供贵宾进行业务交流与会晤。

该博主深谙中式传统文化,茶园的建筑设计以中式私家园林建筑为主,园中"点睛"之物是亭,借用元人两句诗:"江山无限景,都取一亭中"是其最好的概括,亭把茶园中大空间的无限美景都吸收进来,供贵宾观景休憩。

根据"秋雅的亭"的品牌属性与文化,其图形标志中的文字图案设计想以"亭"字为主要图形元素,在此基础上还需将品牌内在独特的"悠然"气息通过具象的元素释义,像飞鸟、竹林等形象都是很好的选择素材。"秋雅的亭"品牌标志文字图案设计通过"亭"字表达出其品牌名称与品牌文化,又通过"飞鸟与竹林"素材进一步传递出品牌内在功能性,如何将"亭"字与"飞鸟与竹林"元素完美结合在一起,符合标志设计的属性,是其设计难点。

"秋雅的亭"文字图案设计密码:传承文化、图文结合。

❷ 有迹可循 | 图形、文字参考

进行"秋雅的亭"文字图案设计之前,按照文字图案设计密码解读,先选择"亭"字为设计元素,但单纯设计"亭"字很难支撑起画面,思考之后还是以"亭"字为核心元素,并与园林建筑中的"亭"的形象进行同构,这样一来既可以将品牌名称呈现出来,又可以将品牌独特的建筑文化中的"点睛之笔"表达出来。

通过实地考察,将茶园中的"亭"的形态进行了概括与图形化,最终以简洁大方的"方亭"为主,将其剪影矢量化处理。观察图片,以"方亭"元素为设计切入点,根据文字图案设计需求,得到了以上图中一点启发,如图3-12所示。

❸ 图文印迹 | 设计文字图案

根据以上图中的启发,以"点、线、面"的平面构成元素进行"亭"字书写,将"亭"字融入"方亭"矢量剪影中,两者的设计可行性很强,再就是为了寻求两者内在的视觉平衡与有效的呈现,选择以"线"为主的单一元素表达文字图案设计,可以解决"方亭"图案带来的画面的沉闷感。

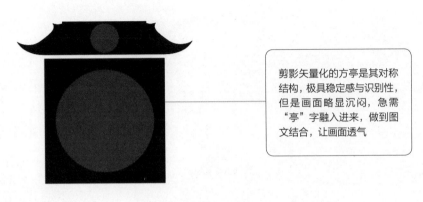

剪影矢量化的方亭是其对称结构,极具稳定感与识别性,但是画面略显沉闷,急需"亭"字融入进来,做到图文结合,让画面透气

剪影矢量化的"方亭"

图 3-12

（1）参考图片中"方亭"形象，下方的矩形色块可与"亭"字顺利结合，考虑需要体现品牌的文化性，搜寻古籍查阅并选择了"篆体"的"亭"字作为字形样式，在"方亭"下半部分矩形色块基础上，通过"钢笔工具"参考"篆体"的"亭"字以线的形式勾勒设计出"篆体"的"亭"字形象，考虑标志图形设计后续应用的延展性，将设计出的"篆体"的"亭"字形象进行几何标准化制图，其"结构"转折粉圈处融入了"正圆"部分，这样一来以"亭"字为主的"方亭"形象跃然纸上，如图3-13所示。

（2）在"亭"字为主的"方亭"形象图案设计基础上，发现与矩形"方亭"中的"亭"字相呼应后的"方亭"形象粉圈处上部分的空间处理不和谐，以下半部分"亭"字矩形为基础，上半部分在遵循于园林建筑中"亭"的结构的基础上，与下部分"亭"字的造型语言进行了如法炮制，"方亭"上半部分处理之后具有了层次感与透气性，并与"方亭"下半部分的视觉感知相得益彰，如图3-14所示。

古籍中的篆体"亭"字融入"方亭"图案中

图 3-13

与矩形"方亭"中的"亭"字呼应后的矩形"方亭"上部分的空间处理

图 3-14

（3）到目前为止，以"亭"字为核心元素的"方亭"图案设计基本呈现，根据"秋雅的亭"文字图案设计密码解读，还需将品牌内在独特的"悠然"气息通过具象元素（飞鸟、竹林）释义，进一步传递出品牌内在功能性，供贵宾休憩、会面。因此，将飞鸟、竹林等具象元素矢量剪影化，与"方亭"形象语言相统一，并合理编排具象元素空间位置，得到了"秋雅的亭"文字图案设计，如图3-15所示。

将"飞鸟、竹林"的具象元素剪影矢量化融入"方亭"图案中

图 3-15

至此，关于"秋雅的亭"品牌标志文字图案设计顺利结束。其理念属于图形化文字中的在图形基础上融入文字的创意字体设计理念，其技法属于创意字体设计中的异体同构与塑造意境的方法，很好地将品牌内在的调性特征、行业属性、文化理念等通过文字图案设计淋漓尽致地诠释了出来。

❹ 丰富标志｜品牌名称设计

由于"秋雅的亭"品牌标志属于图形类标志，关于文字图案设计之后，需要对品牌名称"秋雅的亭"进行设计，使该茶园无处不体现出"哲学与美学"为一体的文化艺术氛围。

选择了"金鳳玉露體"字库字体作为其品牌名称中英文标准字体设计，整体字形格调以"温暖、雅致、文化"为主，与"秋雅的亭"品牌标志调性吻合，如图3-16所示。

❺ 锦上添花｜设计标志装饰

图形标志设计的核心文字图案设计与中英文标准字体设计已经完美呈现，由于"秋雅的亭"品牌极具中国园林建筑文化特色，又是一座私人茶园，想在此基础上进一步强化其品牌专属性，通过"印章"的形式体现个人品牌茶文化内涵，深化品牌符号基因，可以与标志文字图案搭配延展应用。

以"秋"为品牌个人内在符号，用"秋"字设计一枚印章体现个人品牌茶文化内涵，它也可作为品牌超级符号日后延展运用。"秋"印章设计，以"圆篆"为主，其笔画的"灵动、柔韧、洒脱"可表达品牌内在的"含蓄、雅韵"的人文精神，"秋"字印章设计需注意"篆体"的"秋"字在具备识别性前提下，在其周围融入俯视的"圆亭"形象表达，巧妙之处是与品牌核心图案"亭"的形象相结合，然后进行润色，结束"秋"字印章设计，如图 3-17 所示。

"秋雅的亭"品牌名称中英文标准字体设计

图 3-16

"秋"印章设计

图 3-17

❻ 层次鲜明｜设计标志排版

关于"秋雅的亭"品牌图形标志设计中相关元素的设计，已经全部设计完毕。接下来，需要将以上设计元素组合进行排版设计。在排版设计进行之前，应当回归标志设计最初，仔细体会一下品牌文化内涵。经过一番调整设计，得到以下两种排版方案。

方案一，将"秋雅的亭"品牌标志中的元素进行横排排版，由于品牌也与日式茶道文化有关联，将品牌名称进行了日文书写一并横排于文字信息中，品牌英文名称以横排作为点缀，使这款排版方案整体醒目直观、内敛稳定，如图 3-18 所示。

方案二，将"秋雅的亭"品牌标志中的元素进行竖排排版，与以上品牌标志横排相比较，所有文字信息都进行竖排排版，使这款排版方案整体醒目直观、优雅大方，如图 3-19 所示。

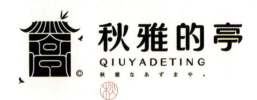

"秋雅的亭"品牌标志横排排版

图 3-18

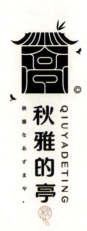

"秋雅的亭"品牌标志竖排排版

图 3-19

在图形标志横竖两款排版方案的基础上，按照标志设计内涵，将方案进行最终润色处理，以古香古色、悠然自得的卡其色为品牌标准色，标志整体看上去层次感更强，画面主次更加分明。至此，"秋雅的亭"图形标志设计创作完成，如图 3-20 所示。

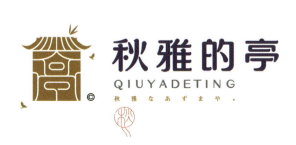
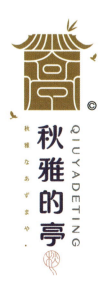

图 3-20

❼ 设以致用｜设计展示效果

将"秋雅的亭"图形标志设计应用在实际的品牌物料延展中，使设计落地，如图 3-21 所示。

图 3-21

3.4.3 荷棠香色

① 标志寓意 | 设计密码解读

我国是世界重要的荷花产地之一，荷花文化灿若星河，源远流长。在荷文化发展过程中，隋唐至明清时期的荷花文化达到鼎盛，那时荷花的栽培技艺不断提高，并渗透到饮食文化中，进而成为人们养生保健的补品。

"荷棠香色"是一家专注于荷叶香薰的企业，传承"萃取荷叶碱"工艺，其创始人为浙江杭州的林木棠。"荷"字代表了产品原材料，"棠"字呈现出了创始人，"香"字象征了行业属性，"色"字为品牌增添了几分抽象的情感色彩，"荷棠香色"品牌应运而生。唐代李洞《绣岭宫词》中的诗句"野棠开尽飘香玉"是其品牌寓意最好的表达，可作为品牌标志使用。

古代医家认为，荷叶中提取的荷叶碱，可以让人升发清阳，缓解头部晕沉感，若加入川芎、葛根等药材，可专治脑供血不足。"荷棠香色"荷叶香薰，取其原理应用于生活和生产中，可以缓解人们头晕目眩等症状，具有清热养神的功效，有极高的药用价值，能够预防和治疗多种疾病。

根据"荷棠香色"的品牌行业属性与品牌宗旨，其图形标志中的文字图案设计应以"荷叶"为主要图形元素，在此基础上还需将品牌产品"香薰"的行业属性通过"香"字表达出来。"荷棠香色"品牌标志文字图案设计通过"香"字表达出品牌行业属性，又通过"荷叶"进一步传递出产品原材料与价值，将"香"字与"荷叶"完美结合在一起，符合标志设计的属性，是其设计难点。

"荷棠香色"文字图案的设计密码：传承文化、图文结合。

② 有迹可循 | 图形、文字参考

进行"荷棠香色"文字图案设计之前，按照文字图案设计密码解读，选择"荷叶"与"香"字为设计元素，可以通过网络搜寻相关的设计元素，找到合适的图片。观察图片，以"荷叶"元素为设计切入点，根据文字图案设计需求，得到两点启发，如图3-22所示。

图 3-22

③ 图文印迹 | 设计文字图案

以"点、线、面"的平面构成元素进行荷叶的概括，将"香"字融入"荷叶"中，两者结合设计的可行性很强，再就是为了寻求两者内在的视觉平衡与有效的呈现，选择以"线"为主的单一元素表达文字图案，是一个很好的设计决策。

（1）参考图片中"荷叶"的形象，通过"钢笔工具"以线的形式勾勒概括出"荷叶"图案形象，此时"荷叶"的形象直观感受好像有点随意，设计者通过调整，使整个标志图形的设计呈现不仅能体现出"荷叶"的形态，也能与中国传统吉祥符号结合。

考虑标志图形设计后续的应用延展性，需要将其进行几何标准化制图，设计者采用"如意"的图案，原因是"如意"形象能够很好地传递出品牌友善、美好的寓意，将品牌深厚的文化底蕴烘托出来；品牌名称中的"荷"字不仅代表了荷花，其谐音"呵"，代表了"呵护"，有爱你之意，进一步深化了品牌名称含义；"如意"形象与"荷叶"的外在形态进行同构，其形式上相得益彰、方便呈现。基于以上设计情节进行整合与设计，得到了"如意"融入荷叶外部形态的如意荷叶图案，如图3-23所示。

（2）在"如意荷叶"图案设计基础上，选择与其内在荷脉形象在造型语言上相关的简体"香"字字形样式作为互动与融合，通过视觉巧妙地进行空间编排，相加之后得到了全新的"香字如意荷叶"图案形象，这样一来就完成了以"香"字为主的"如意荷叶"图案设计，如图3-24所示。

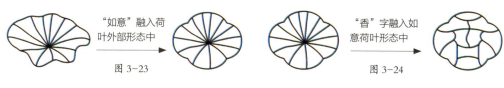

图 3-23　　　　　　　　图 3-24

（3）"文字荷叶"图案设计如果单纯作为标志图案，看上去虽已成型，但是细节还不够精致丰富。在此基础上，将"文字荷叶"图形的线与线交叉处融入如粉圈处"圆"的一部分，把握好空间中"对比与和谐"的规律，这样"文字荷叶"图案设计的细节得到了丰富，整体图案看上去更加精致复古，并充满了文化气息，如图3-25所示。

在"香字如意荷叶"图案线与线交叉处融入"圆"的一部分

图 3-25

至此，"荷棠香色"品牌标志文字图案设计顺利结束。其理念属于图形化文字中的在图形基础上融入文字的创意字体设计理念，其技法属于创意字体设计中的异体同构方法，很好地将品牌内在的调性特征、行业属性、文化理念等通过文字图案设计淋漓尽致地体现出来。

❹ 丰富标志｜品牌名称设计

由于"荷棠香色"品牌标志属于图形类标志，在对文字图案设计之后，需要对品牌名称"荷棠香色"进行设计，这属于接下来要讲的"标准字体设计"的知识。本节主要是针对"文字图案设计"的知识点的讲解，所以对于"标准字体设计"的内容不做赘述。

"荷棠香色"品牌名称中文标准字体设计，以中式、个性、文化、复古为主，如图3-26所示。

"荷棠香色"品牌名称中文标准字体设计

图 3-26

❺ 锦上添花｜设计标志装饰

图形标志设计的核心文字图案设计与中文标准字体设计已经完美呈现，设计师考虑到"荷棠香色"品牌极具传统香文化特色与中华精神气质，想在此基础上进一步强化其品牌与时俱进的内在特质，通过"印章"的表现形式深化品牌符号基因，也可以与标志文字图案搭配延展应用。

经过一番设计思考，设计师决定用"香"字设计一枚印章图案，丰富品牌内在特质，也可作为品牌超级符号供日后延展运用。"香"印章设计，字形选择了"篆体"的"香"的结构部件作为参考，笔画通过"现代、简约、几何化"表达品牌内在的"与时俱进"的特质，与复古精致的中文名称标准字体形成了鲜明的对比，印章形状以"圆章"为主，然后进行润色。"香"印章的设计，如图3-27所示。

"香"印章设计

图 3-27

❻ 层次鲜明｜设计标志排版

关于"荷棠香色"品牌图形标志设计中相关元素的设计，已经全部设计完毕。接下来，需要将以上设计元素组合进行排版设计。在进行排版设计之前，应当回归标志设计最初，仔细体会品牌文化内涵。经过一番调整设计，得到以下两种排版方案。

方案一，将"荷棠香色"品牌标志中的元素进行横排排版，标志中文标准字体与标语信息进行竖排排版，"香"印章自由摆放于画面中，为画面增添了几分优雅与随性，品牌成立时间也用心进行了编排点缀于文字图案下方，使这款排版方案整体醒目、严谨、直观大方，如图3-28所示。

"荷棠香色"品牌标志横排排版

图 3-28

方案二，将"荷棠香色"品牌标志中的元素进行竖排排版，与品牌标志横排相比较，"香"字印章被严谨规范地摆放于最下方，类似于中国画中的"落款"，为品牌增添了几分品位与内涵，使这款排版方案整体显得内敛直观、端庄大气，如图3-29所示。

"荷棠香色"品牌标志竖排排版

图 3-29

在图形标志横竖两款排版方案的基础上,按照标志设计内涵,将此方案进行最终润色处理,以清新、明润且雅致的淡绿色为品牌标准色,标志整体看上去层次感更强,画面主次更加分明。至此,"荷棠香色"图形标志设计创作完成,如图3-30所示。

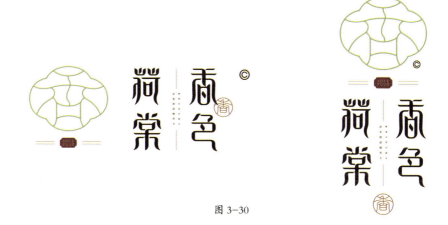

图3-30

7 设以致用 | 设计展示效果

将"荷棠香色"图形标志设计应用在实际的品牌物料延展中,使设计落地,如图3-31所示。

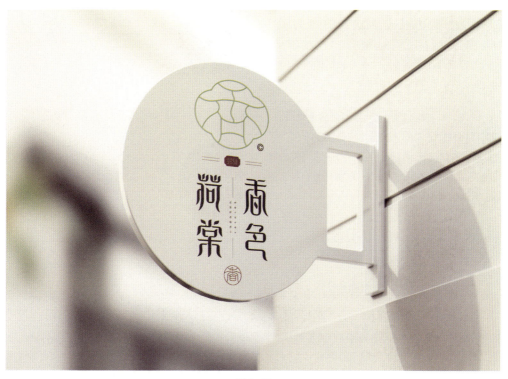

图3-31

3.4.4 三朴商服

❶ 标志寓意 | 设计密码解读

"三朴商服"是一家专注于高端美容塑形的企业,业务受众人群以爱美的女性为主,"孵化城市标杆丽人"是其品牌宗旨。品牌主理人梁先生,是留学新西兰的80后,对传统文化颇有参悟。

三朴商服的品牌寓意可概括为:"三"是指三个年轻人,寓意"三个好汉一个帮",代表团结向上的凝聚力。除此之外,"三"还包含了"土、水、山"三个形象,分别代表了"能量之母(脚踏实地)、上善若水(服务理念)、人生境界(品牌内涵)"三层寓意;"朴"通"璞",指未雕琢过的玉石,其沉默的外表稳固而坚实,夺目的内在奢华而纯洁,寓意为在纷繁的世界中,坚持住务实严谨的工作态度,把持住内心深处对梦想的初衷;"商服"指"商业服务",即为塑造城市丽人所进行的服务。

根据"三朴商服"的品牌行业属性与品牌寓意,其图形标志中的文字图案设计应以"璞石"为主要图形元素,在此基础上还需将品牌内在独特的"三"字文化呈现出来。"三朴商服"品牌标志文字图案设计通过"三"字表达出其品牌内在独特的文化内涵,又通过"璞石"进一步传递出品牌的精神价值,如何将"三"字与"璞石"完美结合在一起,符合标志设计的属性,是其设计难点。

"三朴商服"文字图案的设计密码:传承文化、图文结合。

❷ 有迹可循 | 图形、文字参考

进行"三朴商服"文字图案设计之前,按照文字图案设计密码进行解读,选择"璞石"与"三"字为设计元素,可以通过网络搜寻与"璞石"相关的元素图片,将其通过"面"概括化得到相应的矢量图形,如图3-32所示。

图 3-32

通过"面"概括后得到"璞石"的矢量图形,考虑标志应用的规范性,进一步将其标准化,将变化的边缘简约处理,采用左右对称的均衡图形为主图案,经过简约、规范后的璞石图形更显庄重、大方,如图3-33所示。

图 3-33

❸ 图文印迹 | 设计文字图案

得到简约、规范的璞石图形后,下面就是如何将"三"字融入"璞石"中,两者结合设计的可行性很强,最直接明了的方法就是在璞石图形的基础上进行"反白"效果处理。在此"三"字的设计成为了重中之重,如何将"三朴商服"品牌中"三"字的寓意通过设计语言巧妙地呈现出来,成为文字图案设计成败的关键。

（1）参考简约、规范后的"璞石"图案比例，通过"钢笔工具"以线的形式勾勒概括出合适大小的简体"三"文字形象，"三"代表了三个年轻人，表达出团结向上的凝聚力。另外，"三"还包含了"土、水、山"三个形象，在简体"三"文字形象的基础上，通过"异体同构与渐变构成"的艺术手法，依次从下向上巧妙地将"土、水、山"三个形象呈现出来，分别代表了"能量之母（脚踏实地）、上善若水（服务理念）、人生境界（品牌内涵）"三层寓意，如图 3-34 所示。

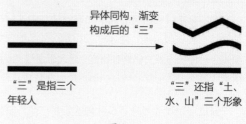

图 3-34

（2）在简约、规范后的"璞石"图形基础上，将采用"异体同构与渐变构成"绘制的"三"文字形象进行艺术"反白"，得到了"三朴商服"品牌文字图案，如图 3-35 所示。

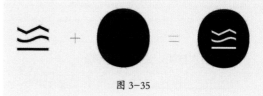

图 3-35

（3）"三朴商服"图案设计单纯作为标志图案看上去已经足够稳定、饱满，但是稍显平和闷。在此基础上，将"璞石"的边缘"破"一下，选择适当粗细的"线"镂空并留白，以此与"三"字留白图案呼应，经过调整后的"三朴商服"图案设计增添了几分通透，更有质感，如图 3-36 所示。

至此，"三朴商服"品牌标志文字图案设计完成。其理念属于图形化文字中的在图形基础上融入文字的创意字体设计理念，其技法属于创意字体设计中的异体同构方法，很好地将品牌内在的调性特征、行业属性、文化理念等通过文字图案设计淋漓尽致地体现出来。

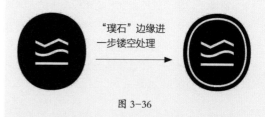

图 3-36

❹ 丰富标志 | 品牌名称设计

由于"三朴商服"品牌标志属于图形类标志，在对文字图案进行设计之后，需要对品牌名称"三朴商服"进行设计。本节主要是针对"文字图案设计"知识点的讲解，所以对于"标准字体设计"的内容不做赘述。

"三朴商服"品牌名称中文标准字体设计，以简约、商务为主，如图 3-37 所示。

三朴商服

"三朴商服"品牌名称中文标准字体设计

图 3-37

❺ 锦上添花｜设计标志装饰

图形标志设计的核心文字图案设计与中文标准字体设计已经完美呈现，由于"三朴商服"品牌创始人梁先生对传统印章文化略有研究，借此想通过"印章"的形式进一步强化其品牌与时俱进的内在特质。

经过一番设计思考，设计师决定用"美"字设计一枚印章图案，丰富品牌内在特质，也可以作为品牌超级符号日后延展运用。"美"印章设计，在具备识别性的前提下选择了"篆体"的"美"作为参考，其笔画"现代、简约、几何化"，表达品牌内在的"与时俱进"的特质，与洒脱别致的中文名称标准字体形成了鲜明的对比，印章形状以"圆章"为主，然后进行润色。"美"印章的设计，如图3-38所示。

"美"印章设计
图 3-38

❻ 层次鲜明｜设计标志排版

关于"三朴商服"品牌图形标志设计中相关元素的设计，已经全部设计完毕。接下来，需要将以上设计元素组合进行排版设计。在进行排版设计之前，应当回归标志设计最初，仔细体会品牌文化的内涵。经过一番调整设计，得到以下两种排版方案。

方案一，将"三朴商服"品牌标志中的元素进行横排排版，标志文字信息进行竖排排版，并注意文字大小、节奏、韵律的把控，品牌文字印章"美"字做了自由呈现的点缀，使这款排版方案整体醒目直观、内敛稳定，如图3-39所示。

"三朴商服"品牌标志横排排版
图 3-39

方案二，将"三朴商服"品牌标志中的元素进行竖排排版，标志中文名称与英文名称进行横排排版，使这款排版方案整体显得端庄、优雅、大方，如图3-40所示。

"三朴商服"品牌标志竖排排版
图 3-40

在图形标志横竖两款排版方案的基础上，按照标志设计内涵，将此方案进行最终润色处理，以理性、内敛且雅致的赭石色为品牌标准色，标志整体看上去层次感更强，画面主次更加分明。至此，"三朴商服"图形标志设计创作完成，如图3-41所示。

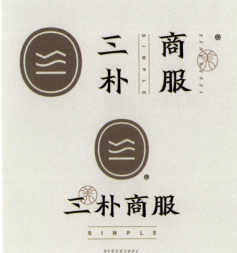

图 3-41

7 设以致用 | 设计展示效果

将"三朴商服"图形标志设计应用在实际的品牌物料延展中,使设计落地,如图3-42所示。

图 3-42

3.4.5 榕澍篁壹號

1 标志寓意 | 设计密码解读

"榕澍篁壹號"是一家有故事的书屋品牌,它深处榕树森林公园腹地,为公众提供免费阅读的空间,"和自然一起阅读"是其品牌主导的价值理念。该品牌名称源于一段爱情,品牌主理人是钱澍先生,他与妻子祁榕女士都是70后,两人相识于马来西亚国立大学,学校图书馆旁一棵硕大的榕树见证了两人相识、相爱的过程。两个人的名字去掉姓氏结合在一起,就有了"榕澍"这一品牌名称前缀;两人坚信爱情的守护需要此生矢志不渝地陪伴与扶持,因此品牌名称后缀选择了汉字"壹",代表一生一世,唯一的爱。至此,"榕澍篁壹號"品牌应运而生。

"榕澍篁壹號"品牌的寓意概括如下:"榕澍"是指两个人,代表钱澍先生与祁榕女士。"榕澍"的谐音"榕树",是见证两人爱情的事物;"硕大的榕树"还象征"十年树木,百年树人"的教育思想,以此传递知识的重要性,更显品牌背后的寓意。竹字头的"篁"是指品牌书屋的阅读空间,绿意的营造是为了与"和自然一起阅读"的主导理念相呼应。关于"壹號"的具体含义,委托人表示不需要在标志设计中呈现出来,"隐藏于品牌标志里面"就可以。

根据"榕澍篁壹號"的品牌行业属性与品牌寓意，其图形标志中的文字图案设计选择了以抽象的"正圆"为主要图形元素，在此基础上将品牌内在独特的"榕树篁"文化呈现出来。"榕澍篁壹號"品牌标志文字图案设计通过"榕"字表达出其品牌内在独特的文化内涵，又通过"正圆"进一步传递出品牌具备的特殊寓意（完美、圆满），将"榕"字与"正圆"完美结合在一起，符合标志设计的属性，是其设计难点。

"榕澍篁壹號"文字图案的设计密码：传承文化、图文结合。

❷ 有迹可循｜图形、文字参考

进行"榕澍篁壹號"文字图案设计之前，按照文字图案设计密码解读，选择"正圆"与"榕"字为设计元素，通过"钢笔工具"绘制，可以得到相关"正圆"的两种矢量图形形式，如图3-43所示。

"线"为主的正圆　　　　"面"为主的正圆

图3-43

通过以上两种形式的正圆图形对比发现，线为主的正圆简约、精致、优雅，面为主的正圆实在、浑厚、饱满。基于品牌的调性，选择以"线"为主的正圆作为图案外部轮廓，这也就决定了内部"榕"字为主的文字图案也需要以"线"的形式呈现。

❸ 图文印迹｜设计文字图案

决定使用以线为主的正圆图形后，如何将"榕"字代表的"榕树篁"背后的寓意呈现出来，是一个设计难题。单纯用"榕"字作为文字图案的核心，从字面来看有点小众且不够大气，从文字图案形式来看不够对称，且复杂、识别性弱。基于以上问题，设计师将"榕"字改成了"容"字进行文字图案的核心处理，"容"字在说文解字里的注解为不排除、容纳之意，含义与"榕澍篁壹號"的功能属性及书屋的特性不谋而合，这样一来可以将以上问题解决。但是"榕树"的寓意就很难体现出来，需要通过其他形式巧妙呈现。

（1）通过现场实际拍摄"榕澍篁壹號"书屋的图片，发现书屋外部主形态以"三角形"为主，这是一个作为品牌文字图案具有高辨识度的符号，但具体以怎样的形式语言呈现，并与"容"字进行异体同构，是值得思考与探索的，如图3-44所示。

观察"榕澍篁壹號"书屋发现，其外部建筑主形态以具有辨识度的"三角形"为主，将其与"容"字结合起来可能会产生惊艳的效果

将"榕澍篁壹號"书屋外部建筑"三角形"主形态提取并概括化，将以怎样的形式语言为主值得我们思考并探索

图3-44

（2）将具有高辨识度的"三角形"书屋外部建筑主图案，配合"线"为主的正圆外部轮廓，同理采用"线"的形式语言呈现三角形形态，如图 3-45 所示。

（3）"线"为主的三角形书屋形态已经呈现，在此基础上继续将汉字"容"融进去，采用"异体同构"的艺术手法处理，得到了以"容"字为主的三角形书屋图形，整个过程需要简约概括与艺术化处理，如图 3-46 所示。

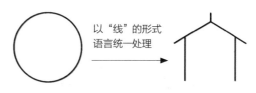

"线"为主的正圆　　　"线"为主的三角形书屋形态

图 3-45

（4）以"容"字为主的三角形书屋图形已经设计完成，接下来需要与"线"为主的正圆进行结合，注意结合过程中的黑白正负空间和谐性的处理，以及外轮廓线与文字图案线粗细的微妙处理，得到的图案，如图 3-47 所示。

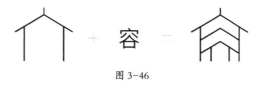

图 3-46

至此，"榕澍篁壹號"品牌标志文字图案设计顺利结束。其理念属于图形化文字中的在图形基础上融入文字的创意字体设计理念，其技法属于创意字体设计中的异体同构方法，很好地将品牌内在的调性特征、行业属性、文化理念等通过文字图案设计淋漓尽致地体现出来。

图 3-47

❹ **丰富标志｜品牌名称设计**

由于"榕澍篁壹號"品牌标志属于图形类标志，在对文字图案设计之后，需要对品牌名称"榕澍篁壹號"进行设计。本节主要是针对"文字图案设计"知识点的讲解，所以对于"标准字体设计"的内容不做赘述。

"榕澍篁壹號"品牌名称中文标准字体设计，以简约、个性、轻松为主，并在文字中融入了"树叶"，通过文字的形式巧妙地传递出"榕树"的寓意，如图 3-48 所示。

❺ **锦上添花｜设计标志装饰**

图形标志设计的核心文字图案设计与中文标准字体设计已经完美呈现。下面强化一下"榕树"这一概念，它最好是以"超级符号"的形式出现在品牌形象中，借此进一步强化"榕树"的寓意。通过网络搜寻找到合适的"榕树"图片，以承载美好吉祥寓意的"扇形"提炼并概括"榕树"形象，得到以"榕树"为主的图形符号，如图 3-49 所示。

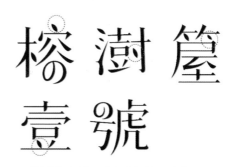

"榕澍篁壹號"品牌名称中文标准字体设计

图 3-48

以扇形提炼并概括后的
"榕树"形象

图 3-49

还可为品牌强化"书屋"的概念,用"书屋"二字设计一枚印章图案,进一步丰富品牌内在特质与传递品牌外在属性。"书屋"印章设计,在具备识别性的前提下,为"书屋"两字的字形选择了"篆体"字形结构,其笔画"现代、简约、几何化",表达品牌内在的精神气质,与轻松、自由的中文名称标准字体形成了鲜明的对比,印章形状以"方章"为主,然后进行润色。"书屋"印章的设计,如图 3-50 所示。

图 3-50

❻ 层次鲜明 | 设计标志排版

关于"榕澍篁壹號"品牌图形标志设计中相关元素的设计,已经全部设计完毕。接下来,需要将以上设计元素组合进行排版设计。在进行排版设计之前,应当回归标志设计最初,仔细体会品牌文化内涵。经过一番调整设计,得到以下两种排版方案。

方案一,将"榕澍篁壹號"品牌标志中的元素进行横排排版,标志文字信息进行竖排排版,并注意文字大小、节奏、韵律的把控,品牌文字印章"书屋"做了自由呈现的点缀,使这款排版方案整体醒目直观、内敛稳定,如图 3-51 所示。

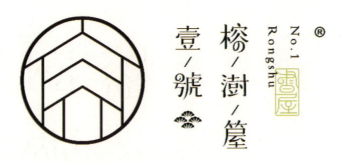

"榕澍篁壹號"品牌标志横排排版

图 3-51

方案二，将"榕澍篁壹號"品牌标志中的元素进行竖排排版，标志中文名称与英文名称也进行竖排排版，品牌文字印章"书屋"做了自由呈现的点缀，使这款排版方案整体文化端庄、优雅大方，如图3-52所示。

图形标志横竖两款排版方案无须进行润色处理，用黑白稿作为标准色应用于实际物料中。

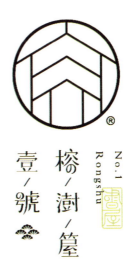

"榕澍篁壹號"品牌标志竖排排版

图 3-52

❼ 设以致用｜设计展示效果

将"榕澍篁壹號"图形标志设计应用在实际的品牌物料延展中，使设计落地，如图3-53所示。

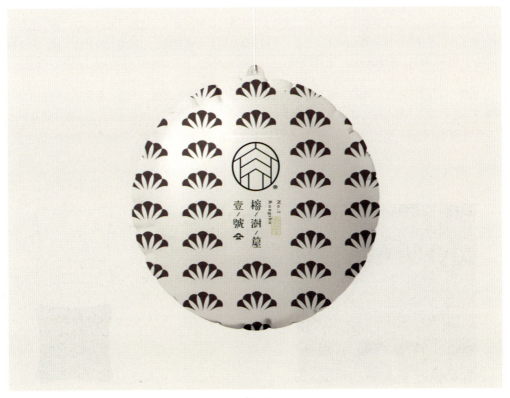

图 3-53

3.4.6 黎语竹茶

① 标志寓意｜设计密码解读

中国是茶叶的故乡，有着悠久的种茶历史，严格的敬茶礼节，奇特的饮茶风俗。竹茶在我国的饮用、药用历史非常悠久。南宋著名理学家朱熹便对品竹茶颇有心得，更是自诩"茶仙"，他尤爱苦竹茶，他曾说过："茶本苦物，吃过却甘。如始于忧勤，终于逸乐，理而后和。"以茶论道，以茶修德，以茶明伦，以茶寓理，茶道与理学，有相同之处，这便是朱熹从品味苦竹茶中获得的感悟。

"黎语竹茶"是一家专注于高端苦竹养生茶的企业，位于福建尤溪县，其创始人为黎维民。苦竹茶具有强大的养生功效，从竹子中提取的竹叶黄酮类物质，具有调血脂、降胆固醇的作用。同时，竹叶黄酮能减慢心率、降低心肌缺血的耗氧量，还能降低血压，对心脑血管具有保护作用。

根据"黎语竹茶"的品牌行业属性与品牌文化，企业希望其图形标志中的文字图案设计以中式窗格"方格"为主要图形元素，寓意品牌"四平八稳、顺顺利利"的美好意愿，在此基础上还想将品牌名称"黎语竹茶"的字面通过"茶"字直观表达出来。"黎语竹茶"品牌标志文字图案设计通过"茶"字表达出其品牌名称的直观寓意，又通过中式窗格"方格"进一步传递出品牌美好的寓意，将"茶"字与"方格"完美结合在一起，符合标志设计的属性，是其设计难点。

"黎语竹茶"文字图案的设计密码：传承文化、图文结合。

② 有迹可循｜图形、文字参考

进行"黎语竹茶"文字图案设计之前，按照文字图案设计密码解读，选择"方格"与"茶"字为设计元素，可以通过网络搜寻相关的设计元素，找到合适的图片。最终确定以粉圈处的方格为准，并进行几何化的提炼、概括，尽可能去掉"弧线"的特征，得到"线与面"上下两种形式的方格，如图3-54所示。

观察"线与面"两种形式的方格，发现上边以线为主的"方格"孱弱、无力，用在品牌标志图案中会产生视觉冲击力不够强的问题，下边以面为主的"方格"浑厚、实在，用在品牌标志图案中更具穿透力，对品牌形象的推广也更加有力，最终选择了以面为主的"方格"运用于品牌标志文字图案中。

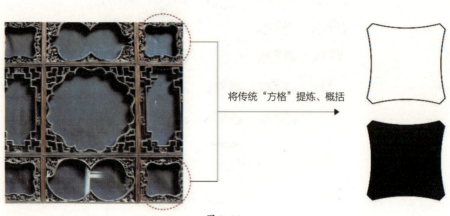

图 3-54

❸ 图文印迹 ｜ 设计文字图案

以面为主的"方格"作为标志的图案形式确定后，接下来如何用"茶"字表达出品牌名称"黎语竹茶"的直观寓意成为至关重要的设计工作，这是一个用文字诉说品牌名称的过程，需要言简意赅、巧妙直接。

（1）"黎语竹茶"品牌名称通过"茶"文字演绎，需要先对其进行解读："黎语"可以理解为创始人黎维民对于人们喝苦竹茶养生的美好寄语；"竹"代表了苦竹茶产品，在设计中需要巧妙地体现出苦竹的具体形象特征，以便融入"茶"文字中，如图 3-55 所示。

美好"寄语" 　　苦竹"竹叶" 　　苦竹"竹竿"

图 3-55

（2）根据"茶"文字的笔画、偏旁及部首，以及文字架构，将以上美好"寄语"的符号与苦竹"竹叶、竹竿"的符号融入"茶"文字中，整个过程需要一气呵成、细节生动。例如，将竹叶上自然流下水滴的状态跃然于画面上，就显得特别有趣、耐人寻味，如图 3-56 所示。

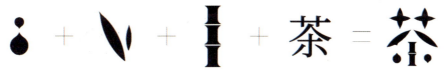

图 3-56

（3）将用符号搭建好的"竹"字，与以面为主的"方格"进行结合，选择了稳妥、务实的"反白"效果呈现，整体效果极具视觉冲击力，很好地用"茶"字表达出其品牌名称"黎语竹茶"的直观寓意，如图 3-57 所示。

图 3-57

至此，"黎语竹茶"品牌标志文字图案设计顺利结束。其理念属于图形化文字中的在图形基础上融入文字的创意字体设计理念，其技法属于创意字体设计中的异体同构方法，很好地将品牌内在的调性特征、行业属性、文化理念等通过文字图案设计淋漓尽致地体现出来。

❹ 丰富标志 ｜ 品牌名称设计

由于"黎语竹茶"品牌标志属于图形类标志，在对文字图案进行设计之后，需要对品牌名称"黎语竹茶"进行设计。本节主要是针对"文字图案设计"知识点的讲解，所以对于"标准字体设计"的内容不做赘述。

"黎语竹茶"品牌名称中文标准字体设计，选择了字形以清和、秀悦、温润为主的"䀆渌体"字库字体，如图 3-58 所示。

"黎语竹茶"品牌名称中文标准字体设计

图 3-58

5 锦上添花｜设计标志装饰

图形标志设计的核心文字图案设计与标准字体设计已经完美呈现。设计师在查阅资料的过程中，发现南宋著名理学家朱熹的出生地就是福建尤溪县，这里生产的原生态珍品苦竹茶与一代大儒渊源颇深，于是打算以"茶"字做出一枚印章，以丰富品牌文化，也可作为品牌超级符号日后延展运用。

"茶"印章设计，选择了以"工稳风"为主的铁线篆呈现，其笔画"纤细如线、刚劲如铁"，表达品牌内在的"历史深远、博大精深"的养生文化底蕴，印章外在形态以"饱满、严谨、个性"的古朴形式的茶碗为主，进一步强化了品牌的悠久文化，印章设计需注意字与图之间空间关系上的转换与和谐，然后进行润色。"茶"印章的设计，如图3-59所示。

6 层次鲜明｜设计标志排版

关于"黎语竹茶"品牌图形标志设计中相关元素的设计，已经全部设计完毕。接下来需要将以上设计元素组合进行排版设计。在进行排版设计之前，应当回归标志设计最初，仔细体会品牌文化内涵。经过一番调整设计，得到以下两种排版方案。

方案一，将"黎语竹茶"品牌标志中的元素进行横排排版，品牌的拼音名称与"竹茶"两字也做了竖排的点缀，以"茶"字为主的文字图案设计位于版式中间，使这款排版方案整体醒目直观、大方稳定，如图3-60所示。

方案二，将"黎语竹茶"品牌标志中的元素进行竖排排版，以"茶"字为主的文字图案设计位于版式最上方，使这款排版方案整体优雅大方、内敛静谧，如图3-61所示。

"茶"印章设计

图 3-59

"黎语竹茶"品牌标志横排排版

图 3-60

"黎语竹茶"品牌标志竖排排版

图 3-61

在图形标志横竖两款排版方案的基础上,按照标志设计内涵,将此方案进行最终润色处理,以新鲜、明亮且温暖的黄绿色为品牌标准色,标志整体看上去层次感更强,画面主次更加分明。至此,"黎语竹茶"图形标志设计创作完成,如图 3-62 所示。

图 3-62

❼ 设以致用 | 设计展示效果

将"黎语竹茶"图形标志设计应用在实际的品牌物料延展中,使设计落地,如图 3-63 所示。

图 3-63

3.5 标准字体设计

上一节探讨的是图形标志中的文字图案设计,关于图形标志中的品牌名称标准字体设计没有详细展开讲解。本节继续以图形标志设计案例为切入点,深入探讨图形标志中品牌名称的标准字体设计。

3.5.1 卜珂零點

❶ 标志寓意 | 设计密码解读

"卜珂零點"品牌,2008年成立于上海嘉定,隶属于上海卜珂食品有限公司,主营食品生产加工、经销批发,品牌负责人为兰竞翔。目前公司主要经营的产品有"卜珂零點"巧克力,其产品销售在天猫、京东都有惊人的表现,被称为"网红巧克力"。致力于打造更多、更好、更适应年轻消费者需求的巧克力产品,是"卜珂零點"品牌的宗旨。

根据"卜珂零點"品牌的简介,明确了"卜珂零點"品牌名称主要侧重于"零點"二字,代表了产品的无蔗糖、无任何添加剂,是绿色与健康的象征。该品牌的主打产品为日本宇治抹茶松露巧克力,产品背后的历史与文化值得研究,并通过设计的方式呈现。

日本抹茶是500多年前在京都府宇治市流行并蔓延到日本其他地方的,其中的"宇治抹茶"正是当时的上等抹茶。伊藤久右卫门,是京都宇治市著名抹茶老铺,拥有近300年的历史,以各类高级抹茶及抹茶系列食品闻名。其产品抹茶巧克力是用遮阳方式种植的特级上等玉露绿茶研磨成的抹茶粉,并采用传统石臼捣制加工而成。宇治抹茶松露巧克力是针对年轻人推出的特别款,黑冬松露的芳香丰润,上等玉露绿茶的香气在口中飘绕,并将巧克力的香甜汇聚在一起,口感浓厚且带有清香。

根据"卜珂零點"的品牌行业属性与品牌文化,其图形标志中的图案设计应以"绿色、健康"为主要图形设计理念,在此基础上还需将品牌主打产品内在"日式抹茶文化"的特质通过品牌名称标准字体演绎。通过"绿色、健康"理念进行品牌标志图案设计,表达出"卜珂零點"的品牌内涵与产品自身特质,又通过品牌名称设计将独特的"日式抹茶文化"呈现出来,且符合标志设计的属性,是其设计难点。

"卜珂零點"标准字体设计密码:传承文化、图文结合。

❷ 有迹可循 | 字形字态参考

进行"卜珂零點"标准字体设计之前,应按照标准字体设计密码解读,将品牌主打产品蕴含的"日式抹茶文化"的特质通过品牌名称标准字体演绎。此时,品牌负责人提供了一条信息,是"卜珂零點"品牌的日文名称标准样式,需要将其放在标志中作为辅助信息出现,其字形与字重选择了"ヒラギノ明朝 ProNW6",如图3-64所示。

图 3-64

观察此款字体发现，虽然是相对厚实的明朝体，但是日文的片假名书写体具有书法的美感，这款字体能很好地将品牌主打产品背后的日式文化特质、传统古法工艺表现出来，可以此款字形样式制作"卜珂零點"中文标准字体。

❸ 图文印迹｜设计文字样式

参考"卜珂零點"品牌的日文名称字形特点，可以将其进行"解构与重组"，书写"卜珂零點"品牌的中文名称。整个设计过程需要完成两步流程：一是从日文中抽出汉字中可以用到的笔画、偏旁部首；二是利用日文笔画架构字形样式（字态），以怎样的形式完美呈现也是值得推敲与考量的。

（1）参考"卜珂零點"品牌的日文名称字形特点，通过"钢笔工具"以面的形式概括解构出品牌名称中文中需要用到的不同笔画与偏旁部首的图案形象，这个过程需要注意的是利用平面构成中的"重复与近似构成"统一笔画与偏旁部首的特征，才能做到不同笔画与偏旁部首间形式的和谐，这样一来通过日式文字样式得到的中文笔画与偏旁部首，就可以将品牌主打产品背后的日式文化特质表达出来，如图3-65所示。

（2）在此基础上，利用解构出来的日文笔画架构字形样式（字态）。根据品牌主打产品是以传统古法工艺加工而成，因此在字态上找到了"方正北魏楷书繁体"作为参考，整款字形字怀通透、中宫舒展，并呈现出历史感与文化感，字态稳健、舒展，满足"卜珂零點"品牌的中文名称字形的需要，如图3-66所示。

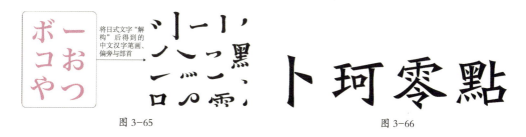

图3-65　　　　　　　　　　　　　图3-66

（3）将从日文中解构出来的中文笔画与偏旁部首，与"方正北魏楷书繁体"的字形书写结合，在满足字形形式的基础上，得到全新的以日式文字笔画为主要特征的中文文字样式，如图3-67所示。

（4）可以把上一步得到结果的过程再详细地还原一下，如图3-68所示。上边两层文字样式，粉色的实图为"方正北魏楷书繁体"参考字样，黑色的线稿为用解构出来的日式笔画搭建的全新的中文字样，将其转换成下边视觉对比强烈的墨稿文字样式。

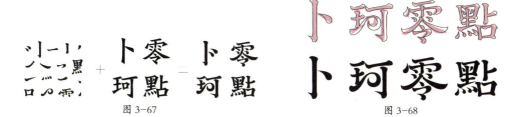

图3-67　　　　　　　　　　　　　图3-68

（5）上边两层文字样式，下层粉色的实图为解构出来的日式笔画搭建的全新的中文字样，为了与"ヒラギノ明朝 ProNW6"字体的特征相辅相成，可以继续强化其全新的中文字样的日式笔画特征，得到了上层黑色的全新中文字样的线稿，最后将其转换成下边视觉对比强烈的墨稿文字样式，如图 3-69 所示。

图 3-69

（6）观摩全新中文字形，发现其字形在笔画角式、笔画交叉处，以及笔画之间关系的细节处理上过于锋利、生硬且缺少个性化，"卜珂零點"作为中文标准字体不够有温度感和亲切感，如图 3-70 所示。上边两层文字样式，下层粉色的实图为第二次得到的全新中文字形，将笔画角式与笔画交叉处的细节融入"正圆"进一步处理，并将笔画之间的细节关系也做"连笔"处理，如上层黑色的全新中文字样的线稿上的黑色虚线圆圈所表示的位置，这样得到了上层黑色的全新中文字样的线稿，最后将其转换成下边视觉对比强烈的墨稿文字样式。

图 3-70

至此，关于"卜珂零點"的品牌中文标准字体设计顺利结束。其字形设计的理念来源于字库字体设计中的"字体设计五元素与五原则"的灵活运用，其技法属于创意字体纯文本性字体设计中的"混合搭配"方法，很好地将品牌内在的调性特征、行业属性、文化理念等通过标准字体设计淋漓尽致地体现了出来。

❹ 丰富标志｜品牌图案设计

由于"卜珂零點"品牌标志属于图形类标志，在对品牌标准字体进行设计之后，需要对品牌图案进行设计。对于品牌图案的设计不是本节论述的重点，在此不做过多讲解。

"卜珂零點"品牌图案设计，将"数字0、茶叶、松露、水滴"四种与品牌及主打产品相关的元素并置在一起，通过"异体同构"的艺术手法结合而成，图案设计传递出"空灵、简约、精雅"之道，如图 3-71 所示。

"卜珂零點"品牌图案设计

图 3-71

❺ 锦上添花｜设计标志装饰

图形标志设计的核心标准字体设计与图案设计已经完美呈现。在与委托方沟通过程中，其提出希望进一步强化品牌标志的风格与文化专属性，以品牌自身"绿色与健康"的理念为出发点，再设计一枚文字印章呈现在品牌形象中，也可以作为品牌超级符号日后延展运用。

经过一番设计思考，结合品牌自身"绿色与健康"的理念，以及产品的无蔗糖、无任何添加剂的良好特性，以"卜珂零點"品牌的"零"字为品牌内在精神，作为印章图案丰富其品牌内涵。"零"字印章设计，以"篆体"的字形样态为主基调，在笔画、偏旁部首与架构的处理上，做到"简约、现代、图案化"，印章外在以"自由、流畅、雅致"的叶子形态为主，设计需注意笔画与笔画之间空间关系上的和谐，然后进行润色。"零"印章的设计，如图3-72所示。

"零"印章设计

图 3-72

❻ 层次鲜明｜设计标志排版

关于"卜珂零點"品牌图形标志设计中相关元素的设计，已经全部设计完毕。接下来，需要将以上设计元素组合进行排版设计。在进行排版设计之前，应当回归标志设计最初，仔细体会品牌文化内涵。

将"卜珂零點"品牌标志中的元素进行横排排版，对标志中的品牌名称中文标准字体、日文名称，以及英文宣传语进行了竖排排版，且用品牌"零"印章设计作为灵活的空间点缀，使这款排版方案整体自由轻松、休闲乐然，与品牌气质极度吻合，如图3-73所示。

在图形标志排版方案基础上，按照标志设计内涵，将此方案进行最终润色处理，以清新、自然且健康的草绿色为品牌标准色，标志整体看上去层次感更强，画面主次更加分明。至此，"卜珂零點"图形标志设计创作完成，如图3-74所示。

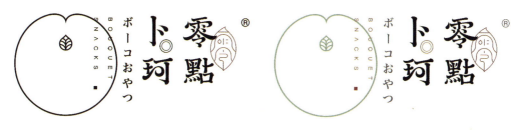

"卜珂零點"品牌标志排版

图 3-73　　　　　　　　　　　　　　图 3-74

7 设以致用 | 设计展示效果

将"卜珂零點"图形标志设计应用在实际的品牌物料延展中,使设计落地,如图 3-75 所示。

图 3-75

3.5.2 鳳德茶業

1 标志寓意 | 设计密码解读

"鳳德茶業"是一家专注于高端有机古树滇红茶的企业,茶叶产地位于云南临沧凤庆县海拔 3000 多米的高山上,茶树都是 300 年左右的古树,鳳德正宗滇红性温、味浓,春夏饮消暑生津,天寒饮养胃暖身。一壶馥郁香茗在手,三五盏下肚,茶气生动流走,全身熨帖而舒畅。鳳德原生态茶叶,专注古法工艺,全程人工采摘,传承至今,保证茶叶冲泡的口感、色泽。

"鳳德茶業"品牌名称有以下几层含义:"鳳"指产品原产地凤庆,"德"寓意"诚信即美德",象征企业生产并为消费者提供优质古树滇红茶;"鳳德"还是该品牌创始人妻子的名字,以其命名具有特殊的寓意,隐喻品牌在市场上极具时尚活力,并主打高端雅致路线;"茶業"两字体现了品牌特有的行业属性。"鳳茗古今,德遇知音"是其品牌内涵,可作为品牌标志使用。

根据"鳳德茶業"的品牌行业属性与品牌文化,其标志中的图案选择以"凤凰、美德"为主要图形设计理念,在此基础上还需将品牌"传统与现代、雅致与简约"的特质通过品牌名称标准字体演绎。通过"凤凰、美德"进行品牌标志图案设计表达出"鳳德茶業"的品牌内涵,又通过品牌名称设计将独特的"传统与现代、雅致与简约"的品牌特质呈现出来,且符合标志设计的属性,是其设计难点。

"鳳德茶業"标准字体设计密码:传承文化、图文结合。

❷ 有迹可循｜字形字态参考

进行"凤德茶业"标准字体设计之前，应按照标准字体设计密码解读，将品牌"传统与现代、厚重与雅致"的特质通过品牌名称标准字体演绎，成为需要解决的首要问题。可以通过不同的文字字形样式进行解读，传统意义上的"黑体"代表了现代、简约，而传统意义上的"宋体"则代表了传统、雅致，如果有一种结合了"黑体"与"宋体"特点的字形供参考就完美了。在浏览字库字样时，设计师发现了"方正宋黑繁体"字形，这款文字具有"黑体的文字骨骼、宋体的文字特征"，如图 3-76 上边字形所示。但是作为品牌标准字，该字的字形过高，与品牌图形组合应用的话会受到限制。

参考原有"方正宋黑繁体"字形，通过"比例缩放工具"，对字进行垂直不变，水平缩放到 125 的修改，得到了全新的"方正宋黑繁体"字形，如图 3-76 下边字形所示。水平缩放加宽的字形稳定、厚实且饱满，与"凤德茶业"的文化调性吻合，作为"凤德茶业"标准字体设计的参考字形样态非常合适。

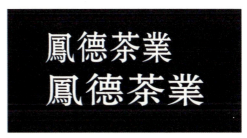

图 3-76

❸ 图文印迹｜设计文字样式

参考"凤德茶业"标准字体设计的参考字形样态——水平缩放加宽的"方正宋黑繁体"字形，将其进行"解构与重组"，二次书写"凤德茶业"品牌的中文名称。整个设计过程需要注意两点：一是从"方正宋黑繁体"中抽出汉字中可以用到的笔画、偏旁部首；二是将抽出的汉字笔画、偏旁部首以原创形式完美呈现。

（1）参考加宽的"方正宋黑繁体"字形的特点，通过"钢笔工具"以面的形式概括解构出品牌名称中需要用到的不同笔画与偏旁部首的图案形象。这个过程需要注意的是利用平面构成中的"重复与近似构成"统一笔画与偏旁部首的特征，才能做到不同笔画与偏旁部首间形式的和谐。"方正宋黑繁体"由于是字库字体，抽出的笔画、偏旁部首不做展示。

在此基础上，需要根据"凤德茶业"品牌标准字的"传统与现代、厚重与雅致"的特质，进一步升级优化从加宽的"方正宋黑繁体"抽出的笔画、偏旁部首。其处理方法是"让黑体笔画更简约、现代，让宋体笔画更传统、雅致"。再就是将"对称性"的概念植入偏旁部首中，满足形式美法则下的"对称与均衡"，如"心、业、"等字两边笔画的处理，这样一来全新的笔画、偏旁部首，看上去更加具有装饰性与潮流美，如图 3-77 粉圈中的笔画、偏旁部首。

图 3-77

（2）以加宽的"方正宋黑繁体"字形为粉色底稿，在其上面利用全新原创出来的笔画、偏旁部首书写，第一次得到了全新的"鳳德茶業"品牌标准字样，整个字形书写的过程应该注意严格按照汉字本身的书写体式进行，如图 3-78 上图线稿所示。然后将其转换成视觉对比强烈的墨稿，可以看出整款字形字怀通透、中宫舒展，很好地将品牌"传统与现代、厚重与雅致"的特质表达了出来，如图 3-78 下图所示。

（3）如图 3-79 上边两层文字样式，底下的粉图是利用全新原创的笔画、偏旁部首书写第一次得到的"鳳德茶業"品牌标准字样，其"字怀"空间的处理还需进一步优化，可以在此基础上继续优化一下"字怀"负空间的处理，让笔画、偏旁部首的位置与大小更加和谐、稳定，如"鳳"字中四个点的位置变化，"草"字头与"业"字头的位置变化，然后第二次得到了全新"鳳德茶業"品牌标准字形，如图 3-79 上边黑色线稿文字样式。将其转换成视觉对比强烈的墨稿，如图 3-79 下图所示。

图 3-78

图 3-79

（4）如图 3-80 中上边两层文字样式，下层粉色的实图为第二次得到的全新"鳳德茶業"品牌标准字形，此时的字形过于平庸、直白，少了点气质与味道，可以在整体字形中进行"断笔留白"的处理，如黑色虚线圆圈的位置，第三次得到了上层黑色的全新中文字样的线稿，如图 3-80 上图所示。整个过程需要注意的是"断笔留白"在字形结构上的处理，一定要点到为止，否则字形会出现琐碎、凌乱，难以识别的情形。最后将其转换成视觉对比强烈的墨稿，如图 3-80 下图所示。

观察图 3-80 第三次得到的全新中文字形，发现其字形在笔画书写、笔画交叉处，以及笔画之间关系的细节处理上还是缺少个性化，"鳳德茶業"作为中文标准字体不够有印象性、魅力感。

（5）如图 3-81 中上边两层文字样式，下层粉色的实图为第三次得到的全新中文字形，将笔画书写与笔画交叉处的细节进行突破与变形，并将笔画之间的细节关系也做"连笔"个性化处理，如上层黑色虚线圆圈的位置，这样一来第四次得到了上层黑色的全新中文字样的线稿。将其转换成视觉对比强烈的墨稿，发现具备了细节个性之美的"鳳德茶業"中文标准字体设计字形充满了变化与魅力，如图 3-81 下图所示。

图 3-80

图 3-81

至此，关于"鳳德茶業"的品牌中文标准字体的设计完成。其字形设计的理念来源于字库字体设计中"字体设计五元素与五原则"的灵活运用，其技法属于创意字体纯文本性字体设计中的"字库结合"的方法，很好地将品牌内在的调性特征、行业属性、文化理念等通过标准字体设计淋漓尽致地体现了出来。

❹ 丰富标志｜品牌图案设计

由于"鳳德茶業"的品牌标志属于图形类标志，在对品牌标准字体设计之后，需要对品牌图案进行设计。对于品牌图案的设计不是本节论述的重点，在此不做过多讲解。

"鳳德茶業"品牌图案设计，将"扇（善）、书卷、凤凰、绿叶"四种与品牌文化相关的元素并置在一起，通过"正负形"的艺术手法结合而成，图案设计传递出"文化、简约、精雅"之道，如图3-82所示。

❺ 锦上添花｜设计标志装饰

图形标志设计的核心标准字体设计与图案设计已经完美呈现。下面想以"诚信"作为主题再设计一枚印章，以丰富品牌形象，还可以作为品牌超级符号日后延展运用。

经过一番设计思考，结合品牌自身"诚信即美德"的理念，以"鳳德茶業"品牌的"德"字为品牌内在精神，作为印章图案丰富其品牌内涵。"德"字印章设计，以"篆体"的字形样态为主基调，在笔画、偏旁部首与架构的处理上，做到"简约、现代、图案化"，印章外在以"自由、流畅、雅致"的扇面形态为主，设计需注意笔画与笔画之间空间关系上的和谐，然后进行润色。此外，还设计了一枚"茶"字印章，其形态规矩、严谨、方挺，很好地传递出品牌的行业属性，以及品牌内在的专业度与诚信性。"德""茶"两枚印章的设计，如图3-83所示。

"鳳德茶業"品牌图案设计
图 3-82

"德""茶"印章设计
图 3-83

❻ 层次鲜明｜设计标志排版

关于"鳳德茶業"品牌图形标志设计中相关元素的设计，已经全部设计完毕。接下来，需要将以上设计元素组合进行排版设计。在进行排版设计之前，应当回归标志设计最初，仔细体会品牌内在独特的文化内涵。

将"鳳德茶業"品牌标志中的元素整体进行横排排版，对标志中的品牌名称中文标准字体、英文名称进行了竖排排版，品牌标志信息做了横排排版对比处理，且品牌"茶"字印章依附品牌标志信息做了严谨的摆放呈现，而"德"字印章作为灵活的空间点缀，使这款排版方案整体严谨清晰、灵活丰富，与品牌气质极度吻合，如图3-84所示。

在图形标志排版方案的基础上，按照标志设计内涵，将此方案进行最终润色处理，以雅致、清澈且空灵的灰蓝绿色为品牌标准色，标志整体看上去层次感更强，画面主次更加分明。至此，"鳳德茶業"图形标志设计创作完成，如图3-85所示。

"鳳德茶業"品牌标志排版

图3-84　　　　　　　　　　　　　　　　　　　　图3-85

❼ 设以致用｜设计展示效果

将"鳳德茶業"图形标志设计应用在实际的品牌物料延展中，使设计落地，如图3-86所示。

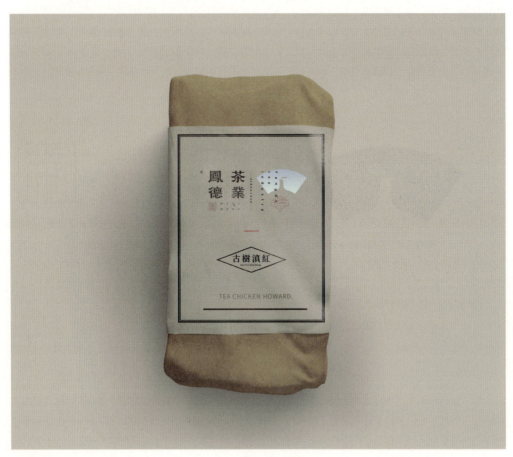

图3-86

3.5.3 誉香屋

❶ 标志寓意｜设计密码解读

"誉香屋"是一家京式火锅品牌，创始人为一对80后情侣，消费人群定位是年轻情侣。该品牌最大的特色是在火锅中加入带有"爱语"的花瓣作为对不同爱意的传递，如玫瑰花代表坚贞的爱情，合欢花象征神圣的爱情，薰衣草寓意等待的爱情等，客人会根据自身的情况定制用餐。

"誉香屋"作为餐饮品牌，其品牌名称可通俗地理解为"信誉很重要，味道很美味"，这是通过字面直观解读出来的信息。不过，品牌名称背后还隐藏了更加重要的含义：首先，"誉香屋"是爱情的象征，爱情需要双方彼此的信任，更需要长久的酝酿；其次，"誉香屋"是财富的象征，餐饮业需要信誉为先，更需要"唇齿留香，乐此不疲"地传递美味；最后，"誉香屋"是吉祥的象征，洋溢着热烈融洽的气氛，象征"团圆"这一中国传统文化。

根据"誉香屋"的品牌行业属性与品牌文化，其图形标志中的图案设计选择以"燕子"为主要形象，在此基础上还需将品牌"现代与时尚、品位与内涵"的特质通过品牌名称标准字体演绎。通过"燕子"进行品牌标志图案设计表达出"誉香屋"的品牌内涵，又通过品牌名称设计将独特的"现代与时尚、品位与内涵"的品牌特质呈现出来，且符合标志设计的属性，是其设计难点。

"誉香屋"标准字体设计密码：传承文化、图文结合。

❷ 有迹可循｜字形字态参考

进行"誉香屋"标准字体设计之前，应按照标准字体设计密码解读，将品牌"现代与时尚、品位与内涵"的特质通过品牌名称标准字体演绎，成为首先需要解决的问题。可以使用某种文字字形样式进行解读，常见的"黑体"就代表了现代、时尚。因为"誉香屋"品牌总体来说是偏向于年轻时尚的，因此可以"黑体"为主体字样，其目的是让代表"品位与内涵"概念的字形融入进来，这样的话，"誉香屋"品牌标准字以"黑体"字形为主，执行起来没有太多困难。如何在以"黑体"为主的字形中将"品位与内涵"呈现出来，成了决定设计成败的关键。

浏览字库字样，设计师发现了"华文黑体"Regular字形，如图3-87上边字形所示。通过"比例缩放工具"，对字体进行垂直不变、水平距离缩短到纵向距离1/2的变形，得到了全新的"华文黑体"Regular字形，如图3-87下边字形所示。水平缩短的字形高挑、别致且富有气质，也与"誉香屋"标准字体设计的文化调性吻合，作为其"誉香屋"标准字体设计的参考字形样态非常合适。这款经过比例处理后特殊的字形参考样式，在后续与品牌图形标志的搭配应用中要格外注意，其品牌图形标志的形态设计需以"稳妥、均衡"为主。

图3-87

③ 图文印迹 | 设计文字样式

参考"誉香屋"标准字体设计的参考字形样态——水平缩短的"华文黑体"Regular 字形，需要将其进行"解构与重组"，二次书写"誉香屋"品牌的中文名称。整个设计过程需要注意两点：一是从"华文黑体"中抽出汉字中可以用到的笔画、偏旁部首；二是将抽出的汉字笔画、偏旁部首以原创形式完美呈现。

（1）参考图 3-88 中缩短的"华文黑体"字形特点，通过"钢笔工具"以均匀粗细的"线"的形式，概括解构出品牌名称中文中需要用到的不同笔画与偏旁部首的图案形象。这个过程需要注意的是利用平面构成中的"重复与近似构成"统一笔画与偏旁部首的特征，才能做到不同笔画与偏旁部首间形式的和谐。"华文黑体"由于是字库字体，抽出的笔画、偏旁部首不做展示。

（2）根据"誉香屋"品牌标准字的"现代与时尚"的特质，进一步升级优化抽出的笔画、偏旁部首，其处理方法是让"黑体"特征的笔画更简约、直白，可以利用创意字体中"笔画几何化"的理念进行处理，如图 3-88 右边所示的笔画、偏旁部首。再就是将"对称性"的概念植入笔画、偏旁部首中，满足于形式美法则下的"对称与均衡"，如"禾、至、日、口"等字两边笔画的处理，这样一来全新原创的笔画、偏旁部首，看上去更具有时尚感与几何美，如图 3-88 右边粉圈处所示的笔画、偏旁部首。

（3）以缩短的"华文黑体"Regular 字形为粉色底稿，在其上利用全新原创的笔画、偏旁部首书写，第一次得到了"誉香屋"品牌标准字样，整个字形书写的过程应该注意严格按照汉字本身的书写体式进行，如图 3-89 上图线稿所示。然后将其转换成视觉对比强烈的墨稿，可以看出整款字形字怀相对通透、中宫略微紧凑，很好地将品牌"现代与时尚"的特质表达出来，如图 3-89 下图所示。

图 3-88

图 3-89

（4）如图 3-90 上边两层文字样式，底下的粉图是利用全新原创出来的笔画、偏旁部首书写第一次得到的"誉香屋"品牌标准字样，发现"均匀粗细的线性笔画"在空间的处理上还需进一步优化。对"笔画交叉处"进行"断笔留白"的空间处理，让笔画、偏旁部首的空间感更加通透、开放，且富有细节感与装饰感，然后第二次得到了"誉香屋"品牌标准字形，如图 3-90 上边黑色线稿文字样式。将其转换成视觉对比强烈的墨稿，如图 3-90 下图所示。

图 3-90

（5）如图3-91中上边两层文字样式，下层粉色的实图为第二次得到的"誉香屋"品牌标准字形，发现字形过于规整、直率，少了点个性与艺术。此时在整体字形中进行"笔画的共用与删减"处理，如上层黑色虚线圆圈所表示的位置，第三次得到了上层黑色的中文字样的线稿，如图3-91上图所示。整个过程需要注意的是"笔画的共用与删减"在字形结构上的处理，一定要在满足于字体识别性的前提下进行。最后将其转换成视觉对比强烈的墨稿，如图3-91下图所示。

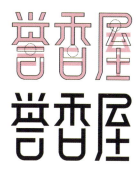

图 3-91

（6）在观摩了图3-91第三次得到的"誉香屋"品牌中文字形时，发现还需将"品位与内涵"进一步在标准字形上表达出来。仔细观摩、推敲已经得到的全新中文字形，发现字形中的笔画与偏旁部首利用"笔画几何化"做了极致化演绎，字形过于"现代"，致使"誉香屋"的中文标准字体无法突出京式火锅中蕴含的文化感，也没有体现品牌标准字体设计自身应散发出来的品位与内涵。

（7）如图3-92中上边两层文字样式，下层粉色的实图为第三次得到的中文字形，将笔画与笔画之间做细微的空间连接处理，连接处做细致的古代的"熔铸"技法的呈现，如上层黑色虚线圆圈所表示的位置，这样一来第四次得到了上层黑色的全新中文字样的线稿。最后将其转换成视觉对比强烈的墨稿，发现"誉香屋"中文标准字体设计字形充满了变化与魅力，在具备了"现代与时尚"特质的前提下，又很好地将"品位与内涵"这层意思表达了出来，如图3-92下图所示。

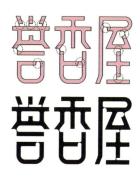

图 3-92

至此，关于"誉香屋"的品牌中文标准字体设计顺利结束。其字形设计的理念来源于字库字体设计中的"字体设计五元素与五原则"的灵活运用，采用了创意字体纯文本性字体设计中"笔画几何化、笔画的共用连接、笔画加减法"等方法，很好地将品牌内在的调性特征、行业属性、文化理念等通过标准字体设计淋漓尽致地体现出来。

❹ 丰富标志｜品牌图案设计

由于"誉香屋"品牌标志属于图形类标志，在对品牌标准字体设计之后，需要对品牌图案进行设计。对于品牌图案的设计不是本节论述的重点，在此不做过多讲解。

"誉香屋"品牌图案设计，将"抽象圆（象征团圆、火锅形象）、燕子（代表爱情、吉祥、财富）、花叶（寓意花语、新鲜）"三种与品牌文化相关的元素并置在一起，通过"异体同构"的艺术手法结合而成，图案设计传递出"人文、简约、和谐"之美，如图3-93所示。

"誉香屋"品牌图案设计
图 3-93

❺ 锦上添花｜设计标志装饰

 图形标志设计的核心标准字体设计与图案设计已经完美呈现，接下来要以"京"作为主题再设计一枚印章，丰富品牌形象，也可以作为品牌超级符号日后延展运用。

 考虑品牌自身"火锅行业"的属性，可以通过"京"字与"火锅"形象同构，作为"京"印章的设计思路。"京"字印章设计，以"几何化"的字形样态为主基调，在笔画、偏旁部首与架构的处理上，做到"简约、现代、图案化"。印章外在形态以"火锅"的线性简约形象为主，造型语言上两者做到相融相通。"京"印章设计需注意笔画与笔画之间空间关系上的和谐，还需要注意与"火锅"形象结合后的异曲同工，然后进行润色，完成"京"的印章设计，如图 3-94 所示。

"京"印章设计

图 3-94

❻ 层次鲜明｜设计标志排版

 关于"誉香屋"品牌图形标志设计中相关元素的设计，已经全部设计完毕。接下来，需要将以上设计元素组合进行排版设计。在进行排版设计之前，应当回归标志设计最初，仔细体会品牌独特的文化内涵。经过一番调整设计，得到以下两种排版方案。

 方案一，将"誉香屋"品牌标志中的元素整体进行横排排版，使这款排版方案整体严谨清晰、灵活丰富，与品牌气质极度吻合，如图 3-95 所示。

 方案二，将"誉香屋"品牌标志中的元素整体也进行竖排排版，采用了"对称"的方式进行处理，使这款排版方案整体大方自然、精致有加，与品牌气质极度吻合，如图 3-96 所示。

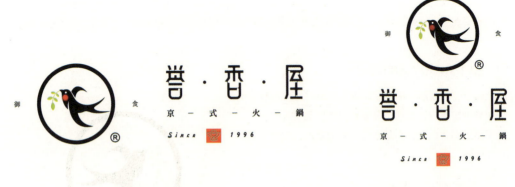

"誉香屋"品牌标志横排排版
图 3-95

"誉香屋"品牌标志竖排排版
图 3-96

 图形标志排版方案主次分明、层次丰富，黑白稿颜色方案也成为品牌最终的应用方案。至此，"誉香屋"图形标志设计创作完成。

7 设以致用｜设计展示效果

将"誉香屋"图形标志设计应用在实际的品牌物料延展中，使设计落地，如图 3-97 所示。

图 3-97

3.5.4 淘雲記

1 标志寓意｜设计密码解读

"淘雲記"是一家线上制作"手工艺术彩陶"的工作室，品牌创始人为 70 后艺术家雲仲陶。其艺术创作题材来源于中国先秦古籍《山海经》中的动物形象，每种动物形象通过手工仅创作一件彩色陶器作品，因此每件艺术彩陶都可以被定义为孤品，深受大众的喜爱，销量跟热度都很好。

"淘雲記"作为艺术彩陶品牌，其品牌名称可通俗易懂地解释为"来雲仲陶老师这里找到自己喜欢的彩陶作品"，这是通过字面直观解读出来的信息。一个"雲"字又与中国传统文化联系起来，在品牌标志图形设计中如何表达，也成为一个有趣的设计思路。

根据"淘雲記"的品牌行业属性与品牌文化，其图形标志中的图案设计选择以"陶罐"为主要形象，在此基础上还需将品牌"手工与质感、艺术与内涵"的特质通过品牌名称标准字体演绎。通过"陶罐"进行品牌标志图案设计表达出"淘雲記"的品牌内涵，又通过品牌名称设计将独特的"手工与质感、艺术与内涵"的品牌特质呈现出来，且符合标志设计的属性，是其设计难点。

"淘雲記"标准字体设计密码：传承文化、图文结合。

❷ 有迹可循 | 字形字态参考

进行"淘雲記"标准字体设计之前，应按照标准字体设计密码解读，将品牌"手工与质感、艺术与内涵"的特质通过品牌名称标准字体演绎，成为思考的重点。可以通过某种文字字形样式进行概括，一般字形样式都是用矢量软件通过"钢笔工具"定制刻画完成，如之前讲到的案例样式。若还用此方式来处理，估计很难达到应有的效果。思量了一下，设计者决定通过手写文字的方式对"手工与质感"的概念进行表达。

根据品牌的风格定位，书写"淘雲記"标准字体的笔画、偏旁部首及字形时，需自然、松动，不能刻意而为之，这样一来能够将"手工"的概念传递出来。经过一番尝试，最终选择骨骼样式的字形，进行接下来的创作，如图3-98所示。

图 3-98

❸ 图文印迹 | 设计文字样式

参考"淘雲記"标准字体的骨骼字形，需要将其进行"装扮"，二次书写"淘雲記"品牌的中文名称。整个设计过程需要注意两点：一是在现有字形的基础上，笔画、偏旁部首等字体部件如何搭建字态，尤其注意字形架构转折处的细节处理；二是将用到的笔画、偏旁部首，以怎样的原创形式完美呈现。

（1）参考图3-99中字形骨骼样式，根据品牌标准字"手工与质感"的概念，"手工"的概念通过手写骨骼字形已经传递出来，接下来需要在此基础上设计笔画、偏旁部首，来进一步表达"质感"的概念。在Illustrator软件中，根据"字形骨骼"的样态，选择了"画笔2"的形状手写"淘雲記"三个字，"画笔2"的形状给人一种奔放、粗犷的感受，与"淘雲記"品牌标准字体强调的"质感"不谋而合，如图3-99上图灰稿所示。

在用"画笔2"书写的过程中，需要严格按照参考的字形骨骼进行书写，又因为"淘雲記"三个字无论是笔画的数量，还是字形的架构样式都不一样，在用"画笔2"书写时需要调整画笔的粗细、方向，甚至空间摆放的位置，来满足"节奏与韵律"的字形之美的需要。其字形"中宫"如图3-99上图粉圈处所示，整体开放、通透，达到自然、松动的感觉。然后将其转换成视觉对比强烈的墨稿，第一次得到"淘雲記"标准字体的样稿，如图3-99下图所示。

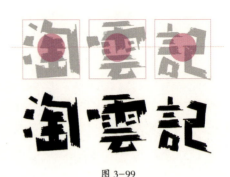

图 3-99

（2）进一步表达"淘雲記"标准字体的艺术概念，利用"笔画的共用与连接、笔画的减法"对其进行艺术化升级，如图 3-100 上图线稿中黑色圆圈处所示。然后将其转换成视觉对比强烈的墨稿，第二次得到了"淘雲記"标准字体的样稿。可以看出，整款字形经过"艺术化"处理之后，更加概括、简约、个性，如图 3-100 下图所示。

（3）如图 3-101 上边两层文字样式，底下的粉图是经过艺术化处理第二次得到的"淘雲記"品牌标准字样，在此基础上还需将品牌标准字所承载的品牌"内涵"呈现出来。观察字形发现，"記"字的"言"字旁下半部分是一个"口"字，根据字体设计经验，像"口"字这样的字体部件特别容易做文章，利用图形的形象与"口"字结合，并进行"特异构成"的艺术化处理，以强化品牌内涵。

选择"陶轮"的形象与"口"字部件结合，"陶轮"的形象主要用于说明品牌跟手工彩陶艺术有关，进一步凸显品牌属性特征。关于"陶轮"形象的绘制也选择了"画笔 2"，形状与其他的笔画、偏旁部首造型语言相吻合。通过观察，发现"淘"字左边的"三点水"偏旁最下方的"提"有点向上，也将其下移，如图 3-101 上边黑色线稿中的黑圈处。这样一来，"淘雲記"品牌标准字形的"内涵"也进一步呈现出来，第三次得到"淘雲記"品牌标准字形，如图 3-101 上边黑色线稿文字样式。将其转换成视觉对比强烈的墨稿，如图 3-101 下图所示。

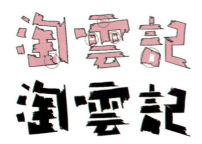

图 3-100

图 3-101

（4）观察第三次得到的"淘雲記"品牌标准字形，发现字形呈现出来的感觉还是过于"实在"，或者说有点过于"浑厚"，少了一点透气感与岁月的痕迹。找一块合适的"斑驳陆离"的矢量肌理图案，将其编组作为蒙版罩在"淘雲記"字形上面，通过"选择工具"将两者选中，执行路径查找器中的"减去顶层"命令，进一步得到充满岁月痕迹的"淘雲記"标准字体字形，如图 3-102 所示。

图 3-102

至此，关于"淘雲記"的品牌中文标准字体设计顺利结束。其字形设计的理念来源于字库字体设计中的"字体设计五元素与五原则"的灵活运用，采用了创意字体纯文本性字体设计中"笔画的共用连接、笔画加减法、特异构成"等方法，很好地将品牌内在的调性特征、行业属性、文化理念等通过标准字体设计淋漓尽致地体现了出来。

④ **丰富标志｜品牌图案设计**

由于"淘雲記"品牌标志属于图形类标志，在对品牌标准字体设计之后，需要对品牌图案进行设计。对于品牌图案的设计不是本节论述的重点，在此不做过多讲解。

"淘雲記"品牌图案设计，将"陶罐、祥云、飞行器"三种与品牌文化相关的元素并置在一起，通过"正负形"的艺术手法结合而成。在此基础上，进一步营造"斑驳陆离"的肌理效果，增添岁月的痕迹感，与品牌标注字的调性相吻合，图案设计传递出"人文、吉祥、雅趣、历史"之味，如图 3-103 所示。

⑤ **锦上添花｜设计标志装饰**

图形标志设计的核心标准字体设计与图案设计已经完美呈现，接下来以艺术家雲仲陶名字中的"仲陶"两字作为主题再设计一枚印章，丰富品牌形象，也可以作为品牌超级符号日后延展运用。

考虑品牌自身"手工彩陶"的属性，对于"仲陶"两字的印章设计，以"几何化"的字形样态为主基调，在笔画、偏旁部首与架构的处理上，做到"简约、现代、图案化"。印章外在以"圆角矩形"的线性简约形态为主，造型语言上两者做到相融相通。"仲陶"印章设计需注意笔画与笔画之间空间关系上的和谐，在此基础上进一步营造"斑驳陆离"的肌理效果，增添岁月的痕迹感，使其与品牌标准字设计、图案设计的调性相吻合，完成"仲陶"的印章设计，如图 3-104 所示。

⑥ **层次鲜明｜设计标志排版**

关于"淘雲記"品牌图形标志设计中的相关元素，已经全部设计完毕。接下来，需要将以上设计元素组合进行排版设计。在进行排版设计之前，应当回归标志设计最初，仔细体会品牌内在独特的文化内涵。

将"淘雲記"品牌标志中的元素整体进行横排排版，标志中的品牌名称中文标准字体、英文名称进行了横排排版，品牌标志信息"陶宝風雲記"也做了横排排版处理，"仲陶"印章依附品牌中文名称做了自由悬挂式的灵活摆放，整个排版方案严谨清晰、灵活丰富，与品牌气质极度吻合，如图 3-105 所示。

"淘雲記"品牌图案设计

图 3-103

"仲陶"印章设计

图 3-104

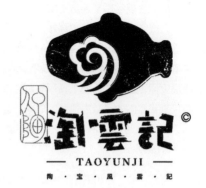

"淘雲記"品牌标志排版

图 3-105

在图形标志排版方案基础上，按照标志设计的内涵，将此方案进行最终润色处理，以人文、典雅且有文化感的赭石色为品牌标准色，标志整体看上去层次感更强，画面主次更加分明。至此，"淘雲記"图形标志设计创作完成，如图3-106所示。

❼ 设以致用｜设计展示效果

将"淘雲記"图形标志设计应用在实际的品牌物料延展中，使设计落地，如图3-107所示。

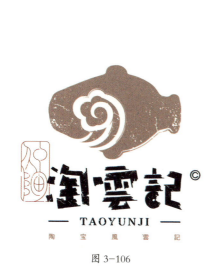

图 3-106

图 3-107

3.5.5 鳳荷茶堂

❶ 标志寓意｜设计密码解读

"鳳荷茶堂"是一家以"日式茶文化"为主题的茶馆，品牌主理人为唐先生，在他的理念里，茶道所代表的是人与人之间的平等，茶会是人们心灵净化的过程。

"鳳荷茶堂"从品牌名称来看，由"凤凰"与"荷花"组成了品牌文化的内涵。"凤凰"是吉祥、尊贵的象征，与品牌的形象定位极其吻合。"荷花"很好地将以"和、敬、清、寂"四字为宗旨的日式茶道文化内涵体现了出来："荷"通"和"，代表恭和、谦让、和谐之意，期望人人都能以情为重，这是人类理想的、共同追求的最高境界；藕断丝连的"荷花"也是爱的表达，更是"敬"的传递，以礼相待，意味着对宾客的敬意、对长辈的尊重，对同辈及小辈的亲情；荷花又叫青莲，"出淤泥而不染"的姿态是一种淡泊名利、心境平静的象征。综上所述，以和为贵，以茶致意，超凡脱俗的精神境界，正是茶道中"寂"的最高美学境界。

根据"鳳荷茶堂"的品牌行业属性与品牌文化，其图形标志中的图案设计选择以"荷花"为主要形象，在此基础上还需将品牌"传承与文化、艺术与创新"的特质通过品牌名称标准字体演绎。通过"荷花"进行品牌标志图案设计表达出"鳳荷茶堂"的品牌内涵，又通过品牌名称设计将独特的"传承与文化、艺术与创新"的品牌特质呈现出来，且符合标志设计的属性，是其设计难点。

"鳳荷茶堂"标准字体设计密码：传承文化、图文结合。

❷ 有迹可循｜字形字态参考

进行"鳳荷茶堂"标准字体设计之前，按照标准字体设计密码解读，将品牌"传承与文化、艺术与创新"的特质通过品牌名称标准字体演绎，成为首先要解决的问题。可以通过某种文字字形样式进行解读，楷体就包含了"传承与文化"的寓意，但是如何在保留以"楷体"字样为主的前提下，将"艺术与创新"概念呈现出来，成为需要解决的难题。

在与客户沟通后，客户表示认可采用以"楷体"为主的字形，但建议字体不要太细或太粗，在具备视觉感染力的前提下保留住雅韵。根据客户的要求，浏览字库字样时发现了"中楷繁体"这款字形，如图 3-108 所示。这款字形的字怀均匀平展，中宫随性透气，在具备视觉感染力的前提下很大程度上保留了气质与品位，将"传承与文化"的理念承载出来，作为"鳳荷茶堂"标准字体设计的参考字形样态非常合适。

❸ 图文印迹｜设计文字样式

参考书写"鳳荷茶堂"使用的"中楷繁体"这款字形，如图 3-108 所示。其已具备"传承与文化"的理念，在此基础上进行"装扮"，将"艺术与创新"这层概念进一步呈现。整个设计过程需要注意两点：一是在现有"鳳荷茶堂"的"中楷繁体"字形骨骼的基础上，笔画、偏旁部首等字体部件如何创新演绎，做到艺术化与创新性的表达；二是笔画、偏旁部首创新过程中，需要注意字形架构转折处的细节如何巧妙地处理。

（1）参考楷体字形灰稿样式，仔细观察每个字上粉红圆圈位置处，可以尝试将书法中"草书"的书写规律根据汉字的笔画走势与笔画之间的节奏关系做"艺术与创新"处理，整个过程运用了"混合搭配"的创意字体设计手法，将"楷体"的字形样式与带有"草书"的笔画形式进行拼接混搭，将"鳳荷茶堂"品牌标准字体设计的"传承与文化、艺术与创新"特质淋漓尽致地表达。最后，把每个字按照此想法在粉红圈处做行书特征的处理，如图 3-109 所示。

图 3-108

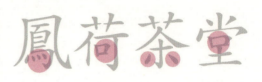

图 3-109

（2）可以通过网络找到合适的"草书"参考用字。"鳳"字的参考来自于明代文徵明的《早朝诗》中的"草书"字形，如图3-110左图所示。观察其下方粉圈处的笔画走势与笔画之间节奏关系的处理，正是需要参考的方向。然后将它与中间的"中楷繁体"的"鳳"字字形结合，得到了右边的"楷体的字形，行书的特征"的"鳳"字品牌标准字。

图3-110

（3）以同样的方法，制作"荷、茶、堂"三个字的标准字："荷"字的参考来自元代赵孟頫的《六体千字文》中的"草书"字形；"茶"字的参考来自明代宋克的《唐人歌》中的"草书"字形；"堂"字的参考来自元代赵孟頫的《六体千字文》中的"草书"字形。最终得到了右边的"楷体的字形，行书的特征"的"荷、茶、堂"三个字的品牌标准字，如图3-111～图3-113所示。

图3-111

图3-112

（4）如此一来，在原先"鳳荷茶堂"的"中楷繁体"字形的基础上，如图3-114上面的粉色底图，将"草书"的特征融入其中，第二次得到了全新"鳳荷茶堂"品牌标准字形，如图3-114上面的黑色线稿。将两次字形叠加做对比展示，转换成视觉对比强烈的墨稿，如图3-114下图所示。具备了"草书特征"的"鳳荷茶堂"品牌中文标准字体设计的字形充满了变化与个性，在具备了"传承与文化"特质的前提下，又很好地将"艺术与创新"这层意思表达了出来。

图3-113

至此，关于"鳳荷茶堂"的品牌中文标准字体设计完成。其字形设计的理念来源于字库字体设计中的"字体设计五元素与五原则"的灵活运用，采用了创意字体纯文本性字体设计中"混合搭配"的方法，很好地将品牌内在的调性特征、行业属性、文化理念等通过标准字体设计淋漓尽致地体现了出来。

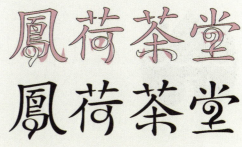

图3-114

第3章 标志字体设计 / 095

④ 丰富标志｜品牌图案设计

由于"鳳荷茶堂"品牌标志属于图形类标志，在对品牌标准字体设计之后，需要对品牌图案进行设计。对于品牌图案的设计不是此处论述的重点，在此不做过多讲解。

"鳳荷茶堂"品牌图案设计，将"荷花、心形、水滴、凤凰"四种与品牌文化相关的元素并置在一起，通过"异体同构、正负形"的艺术手法结合而成，传递出"人文、吉祥、雅趣、文化"之味，如图3-115所示。

⑤ 锦上添花｜设计标志装饰

图形标志设计的核心标准字体设计与图案设计已经完美呈现，为了进一步凸显茶道文化的精神，设计师决定再设计一枚印章，丰富品牌形象，也可以作为品牌超级符号日后延展运用。

茶道是一种个人精神世界的修行，归根到底是个人内心的一种"净化"。考虑品牌自身的精神归属性，决定以"鏡"字进行印章设计，以"几何化"的字形样态为主基调，在笔画、偏旁部首与架构的处理上，做到"简约、现代、随性化"。印章外在以"椭圆"的线性简约形态为主，造型语言上两者做到相融相通。"鏡"印章设计需注意笔画与笔画之间空间关系上的和谐，在此基础上进一步营造"文化"的肌理效果，增添其传承性，使其与品牌标准字设计、图案设计的调性相吻合，完成"鏡"的印章设计，如图3-116所示。

⑥ 层次鲜明｜设计标志排版

关于"鳳荷茶堂"品牌图形标志中的相关元素已经全部设计完毕。接下来，需要将以上设计元素组合进行排版设计。在进行排版设计之前，应当回归标志设计最初，仔细体会品牌内在独特的文化内涵。

将"鳳荷茶堂"品牌标志中的元素整体进行竖排排版，对标志中的品牌名称中文标准字体、英文名称、日文名称等文字信息进行横排排版，"鏡"字印章依附品牌中文名称做了自由悬挂式的灵活摆放，整个排版方案严谨清晰、灵活丰富，与品牌气质极度吻合，如图3-117所示。

"鳳荷茶堂"品牌图案设计

图 3-115

"鏡"印章设计

图 3-116

"鳳荷茶堂"品牌标志排版

图 3-117

在图形标志排版方案基础上，按照标志设计的内涵，将此方案进行最终润色处理，以吉祥、典雅且有文化感的杜鹃红色为品牌标准色，标志整体看上去层次感更强，画面主次更加分明。至此，"鳳荷茶堂"图形标志设计创作完成，"茶与禅"的文化精髓得到了诠释，如图3-118所示。

❼ 设以致用｜设计展示效果

将"鳳荷茶堂"图形标志设计应用在实际的品牌物料延展中，使设计落地，如图3-119所示。

图 3-118　　　　　　　　　　　　　　　图 3-119

3.5.6 九棵松藝術中心

❶ 标志寓意｜设计密码解读

"九棵松藝術中心"因院内有九棵奇异的松树而得名，是一个集购物、休闲、民宿、会演等为一体的综合性文化艺术中心。创办人欧江是一名园艺设计师，深爱中国古典园林艺术，因此整个艺术中心充斥着"虽由人作，宛自天开"的中国古典园林的审美旨趣，突出对大自然、对人性的关怀。

"九棵松藝術中心"作为一个综合性文化艺术中心，其品牌名称背后需要体现几层含义：首先，标志性的形象"松树"需要体现出来，作为重要的品牌语言；其次，品牌核心文化内涵得益于中国古典园林艺术，需要在品牌形象中呈现其文化特征；最后，"现代与创新、古典与传承"成为品牌形象自身调性的概括。

根据"九棵松藝術中心"的品牌行业属性与品牌文化，其图形标志中的图案设计选择以"松"字为主要形象，在此基础上还需将品牌"现代与创新、古典与传承"的品牌特质通过品牌名称标准字体演绎。通过"松"字进行品牌标志图案设计表达出"九棵松藝術中心"的品牌内涵，又通过品牌名称设计将独特的"现代与创新、古典与传承"的品牌特质呈现出来，且符合标志设计的属性，是其设计难点。

"九棵松藝術中心"标准字体设计密码：传承文化、图文结合。

❷ **有迹可循｜字形字态参考**

进行"九棵松藝術中心"标准字体设计之前，按照标准字体设计密码解读，将品牌"现代与创新、古典与传承"的特质通过品牌名称标准字体演绎，成为首先需要解决的问题。可以通过某种文字字形样式进行解读，通常"黑体"具有现代感，而"创新"的概念也可以通过字形的架构处理进行表达，但是如同将"古典与传承"的概念融入"黑体"为主的字样中，成为需要好好思考的问题。

浏览字库字样，发现了"方正细黑"字形，如图3-120上边字形所示。通过"比例缩放工具"，对字体进行调整，将垂直距离适当压扁，使字体更加方正，得到了全新的"方正细黑"字形，如图3-120下边字形所示。此时的字形更加稳健、规整，笔画粗细均匀，带有"雅"的气质，与"九棵松藝術中心"的文化调性吻合，作为其标准字体设计的参考字形样态非常合适。

图 3-120

❸ **图文印迹｜设计文字样式**

参考"九棵松藝術中心"标准字体设计的字形样态——垂直压扁的"方正细黑"字形，需要将其进行"现代与创新、古典与传承"的特质演绎，二次书写"九棵松藝術中心"品牌的中文名称。整个过程需要注意两点：一是参考方正细黑的字形，通过全新的笔画、偏旁部首的设计表达"现代与创新"的概念；二是在其基础上，进一步将"古典与传承"的概念诠释出来。

（1）参考压扁的"方正细黑"字形的品牌名称特点，通过"钢笔工具"以均匀粗细的"线"的形式书写全新样式的品牌名称。这个过程需要注意的是凸显"现代感"，将创意字体中的"笔画几何化"的手法应用到全新的字形书写中，如图3-121上图黑色线稿所示。将部分偏旁部首进行几何图形化夸张处理，如图3-121上图黑色线稿的黑圈处所示。然后将其转换成视觉对比强烈的墨稿，第一次得到"九棵松藝術中心"品牌标准字样，如图3-121下图所示。

图 3-121

（2）以第一次得到的全新"九棵松藝術中心"品牌标准字样为基准，如图 3-122 上图粉色稿所示。为了与其字形设计理念"笔画几何化"，以及偏旁部首几何图形化夸张处理相呼应，在字形转折处融入"角势"的处理，如图 3-122 上图黑色线稿圆圈处所示。然后将其转换成视觉对比强烈的墨稿，第二次得到"九棵松藝術中心"品牌标准字样。将其转换成对比强烈的墨稿，可以看出整款字形字怀相对通透、中宫略微舒缓，很好地将品牌"现代感"的特质表达了出来，如图 3-122 下图所示。

图 3-122

（3）如图 3-123 上边两层文字样式，底下的粉图是第二次得到的"九棵松藝術中心"品牌标准字样，在其基础上继续优化笔画交叉处，进行"断笔留白"的空间处理，"棵"字右边的"果"字偏旁进行了笔画概括处理，如图 3-123 上图黑色线稿圆圈处所示。这样一来所有字形的笔画、偏旁部首的空间感更加通透、开放，且富有细节感与简约感，如图 3-123 上边黑色线稿文字样式，第三次得到"九棵松藝術中心"品牌标准字形。将其转换成视觉对比强烈的墨稿，字形很好地将品牌"创新性"的特质表达出来，如图 3-123 下图所示。

图 3-123

（4）如图 3-124 中左边两层文字样式，下层粉色的实图为第三次得到的"藝"品牌标准字形，以"视觉几何中心"观察字形结构，发现上下左右不够均衡，将其结构在空间中进行视觉优化，得到了上层黑色的全新中文字样"藝"字的线稿，如图 3-124 左图线稿所示。最后将其转换成视觉对比强烈的墨稿，发现"藝"字上下左右以视觉几何中心为基准的空间均衡稳定了，如图 3-124 右图所示。

对"藝"字进行"字体结构"的空间优化

图 3-124

（5）将重新优化的"藝"字并置到第三次得到的"九棵松藝術中心"品牌标准字形中，如图3-125上边底图的粉色稿所示。在此基础上，将字形笔画中的"折钩"再做15°倾斜处理，进一步与字形转折处融入的"角势"呼应，这样一来第四次得到"九棵松藝術中心"品牌标准字形，如图3-125上边线稿黑圈处所示。将其转换成视觉对比强烈的墨稿，发现其字形笔画充满了变化，增添了节奏感，如图3-125中下图所示。

图 3-125

（6）如图3-126上边两层文字样式，下层粉色的实图为第四次得到的全新中文字形，将笔画做"笔画装饰化"的角势处理，以及笔画与笔画之间做细微的空间连接处理，连接处做细致的古代的"熔铸"技法的呈现，如上层黑色虚线圆圈所表示的位置，这样一来第五次得到品牌标准字形，如图3-126上层黑色中文字样的线稿。最后将其转换成视觉对比强烈的墨稿，发现具备了细节个性之美的"九棵松藝術中心"中文标准字体设计字形充满了变化与魅力，在具有"现代与创新"特质的前提下，又很好地将"古典与传承"这层意思表达了出来，如图3-126下图所示。

图 3-126

至此，关于"九棵松藝術中心"的品牌中文标准字体设计完成。其字形设计的理念来源于字库字体设计中的"字体设计五元素与五原则"的灵活运用，其技法属于创意字体纯文本性字体设计中的"笔画几何化、笔画加减法、笔画装饰化"的方法，很好地将品牌内在的调性特征、行业属性、文化理念等通过标准字体设计淋漓尽致地体现了出来。

❹ 丰富标志 | 品牌图案设计

由于"九棵松藝術中心"品牌标志属于图形类标志,在对品牌标准字体设计之后,需要对品牌图案进行设计。对于品牌图案的设计不是此处论述的重点,在此不做过多讲解。

"九棵松藝術中心"品牌图案设计,将中国古典园林艺术中的建筑造型特征通过抽象的"松"字图案演绎了出来,图案设计传递出"人文、简约、园林"之意,如图 3-127 所示。

"九棵松藝術中心"品牌图案设计

图 3-127

❺ 锦上添花 | 设计标志装饰

图形标志设计的核心标准字体设计与图案设计已经完美呈现,接下来想以"松"作为主题再设计一枚印章,丰富品牌形象,也可以作为品牌超级符号日后延展运用。

考虑品牌自身兼有中国古典园林艺术的内涵,经过一番设计思考,希望通过简约的"松"字与"山水"形象同构,进行"松"印章设计。"松"字印章设计,以"几何化"的字形样态为主基调,在笔画、偏旁部首与架构的处理上,做到"简约、现代、图案化",并将"山水"的意向形态植入"松"字。印章外在以"正方形"的线性简约形态为主,造型语言上两者做到相融相通。"松"印章设计需注意笔画与笔画之间空间关系上的和谐,还需要注意与"山水"形象结合后的异曲同工之妙,然后进行润色,完成"松"的印章设计,如图 3-128 所示。

"松"印章设计

图 3-128

❻ 层次鲜明 | 设计标志排版

关于"九棵松藝術中心"品牌图形标志中的相关元素已经全部设计完毕。接下来,需要将以上设计元素组合进行排版设计。在进行排版设计之前,应当回归标志设计最初,仔细体会品牌内在独特的文化内涵。

将"九棵松藝術中心"品牌标志中的元素整体进行横排排版,标志中的品牌名称中文标准字体、英文名称等文字信息进行了竖排排版,品牌"松"字印章依附品牌图案设计做了自由悬挂式的灵活摆放,整个排版方案自由透气、灵活丰富,与品牌气质极度吻合,如图 3-129 所示。

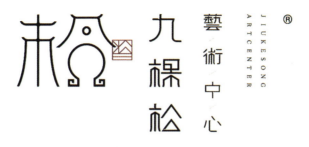

"九棵松藝術中心"品牌标志排版

图 3-129

在图形标志排版方案基础上,按照标志设计的内涵,将此方案进行最终润色处理,以自然、空灵且有文化感的靛蓝色为品牌标准色,标志整体看上去层次感更强,画面主次更加分明。至此,"九棵松藝術中心"图形标志设计创作完成,如图 3-130 所示。

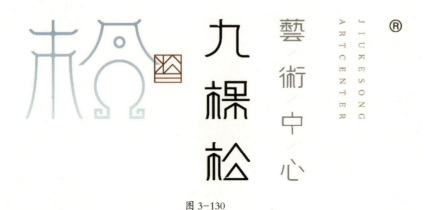

图 3-130

7 设以致用 | 设计展示效果

将"九棵松藝術中心"图形标志设计应用在实际的品牌物料延展中,使设计落地,如图 3-131 所示。

图 3-131

3.6 文字标志设计

前面通过案例的形式探讨了图形标志中的文字图案设计,以及品牌名称标准字体设计。本节将探讨区别于图形标志的文字标志设计,并且以文字标志设计为切入点,深入研究文字标志在商业品牌标志设计中的应用。

3.6.1 御蔬坊

❶ 标志寓意 | 设计密码解读

"御蔬坊"是一家新中式高端食苑,该品牌深谙中华养生文化之道,多年来以优质的素菜品闻名于齐鲁大地。

御书房,历史上是皇帝读书藏书的地方。"御书房"三字取自乾隆的"御书房鉴藏宝"玉玺,意为汇集知识之源,洞悉古今之理。"御蔬坊"借用御书房之意,以谐音产生辞趣之妙,表述为"荟集素味之源,洞悉古今之味"。

根据"御蔬坊"标志的寓意,其文字标志设计应以弘扬中国传统味道为主题,在字形的定制上选择"篆体"书法为佳。品牌方还要求在标志字形的设计中体现出高端、精致、稳重、流畅等特点,因此"宋体"字是当仁不让之选。

"御蔬坊"文字标志设计密码:传承文化、流芳雅韵。

❷ 有迹可循 | 字形字态参考

进行"御蔬坊"文字标志设计之前,按照文字标志设计密码解读,在字形上选择了"方正小篆体"作为参考,如图3-132所示。

在笔形塑造上选择了"小冢明朝体"作为依据,烘托高端、稳重、雅致等特征,如图3-133所示。

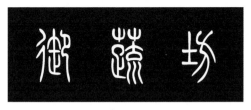

图3-132

图3-133

本设计采用"字库结合"的字体设计方法,而如何将以上两种不同字体进行结合,成为"御蔬坊"文字标志设计成败的关键。

❸ 字形印迹 | 设计文字骨骼

根据创意字体设计方法中"字库结合"的方法,按照"御蔬坊"文字标志设计定位,在字态呈现上应该与时俱进,懂得变通,因此选择"宋体"字态为主要设计样式。

（1）参考"小冢明朝体"的字态设计，如图3-134粉色的文字所示。在原有"小冢明朝体"字态基础上横向不变，纵向进行了拉高，让"御蔬坊"字态更显雅韵与气质。通过"钢笔工具"以4pt的路径书写"御蔬坊"的文字骨骼，书写的过程中注意字形呈现出来的概括性与简约化，可以尝试着将"笔画几何化"的创意字体的设计方法融入字形中，如图3-134上方的黑色线稿所示。

（2）在此基础上，参考"方正小篆体"的字形样式，将"篆体"的笔画与偏旁部首的设计语态融入"御蔬坊"的"小冢明朝体宋体"骨骼中，如图3-135粉圈处所示。

图3-134　　　　　　　　　图3-135

（3）在此基础上，通过创意字体设计方法中的"特异构成与笔画共用与连接"知识点，如图3-136粉圈处所示，进一步丰富"御蔬坊"的"小冢明朝体宋体"骨骼，充实字体的负空间，并让字形做到概括化与艺术性，如图3-136黑色线稿所示。

（4）进一步观察当前的"御蔬坊"文字设计，发现竖提之后的处理，对周围空间造成了破坏，使字体显得拥挤、紧张。此时，可以通过创意字体设计方法中的"笔画加减法"对笔画间的关系做减法处理，如图3-137粉圈处所示。得到的全新"御蔬坊"的"小冢明朝体宋体"骨骼，如图3-137黑色线稿所示。

图3-136　　　　　　　　　图3-137

至此，关于"御蔬坊"创意字体的骨骼搭建设计就完成了。当前的骨骼设计，既有"宋体"的骨骼字态样式，又有"篆体"的笔画、偏旁部首的设计语态，将品牌的文化感与稳重、大方的感觉体现得淋漓尽致。

④ 节奏韵律｜充盈文字骨骼

（1）在设计好的文字骨骼基础上，可以将所有竖笔画通过钢笔路径加粗，横笔画不动，满足横笔画与竖笔画的宽度是1:3的比例，以此强化"横细竖粗"的"宋体"字形笔画样式，这样的做法给整个字态增添了"节奏与韵律"的视觉美感。然后在三个字底部画一根横线，裁掉横线以下的部分，如图3-138所示。

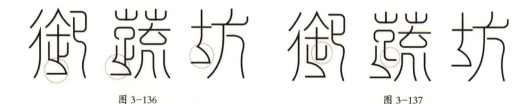

图3-138

（2）观察上一步做出的字形样式，进一步处理常规"宋体"字的特征"横尾有山，撇似刀，捺如扫"，如图3-139所示。这一步的关键点为所有的横、竖笔画都不一样粗，知识点源于字体设计"五原则"中的字体比例，不同的字态样式的字形与字架需大小均衡和谐，黑白关系舒爽通透。红圈处的转折是由不同心的黑圈的局部结合而成，如图3-139上方"御蔬坊"三字的粉圈处所示，进一步对应放大，使其更加明显、醒目，如图3-139下方灰色笔画转折处所示。

图 3-139

⑤ 塑造空间｜优化设计方案

（1）回归字体设计五原则的知识点，进一步量化"御、蔬、坊"三个创意字体设计。观察当前设计发现，如图3-140上方"蔬"字红圈处的字架结构处理不够灵活，且有点刻板，可以参考左边的"御"字红圈处字架的结构处理，并将其复制、移植过来，嵌入"蔬"字红圈处字架结构中。同时，"蔬"字的双横线处的空间有点紧，可以进一步调整一下字怀空间关系，让其上下空间扩大，"蔬"字双横线的空间进化，让笔画与字架间的关系更加通透、清晰。综上所述，得到全新的"蔬"字创意字体设计，如图3-140下方的"蔬"字所示。

图 3-140

（2）调整完"蔬"字以后，通过对比观察"坊"字，如图3-141上方"坊"字红圈处的字怀空间关系相对于笔画较多的"御、蔬"两字显得有些空洞。针对这个问题，通过创意字体设计中的"笔画加减法"，可以增加"竖笔画"并融入"篆体"的笔画体式，得到全新的笔画样式，这样使红圈处的字白空间不再单调，相对于"御、蔬"两字的空间关系也更加和谐统一，如图3-141下方"坊"字所示。

经过优化后的笔画，需进一步与周围的笔画调整位置关系，以求字怀的和谐舒适，如图3-141上方"方"字所示，以"方"字下半部分的左边笔画双竖线与右边笔画双竖线为例，可以清楚地发现图3-141下方"方"字下半部分的左右笔画的双竖线分别微妙地向右进行了轻微偏移，平衡了与增加的竖笔画之间的空间关系。进行到这一步，"御蔬坊"文字标志创意字体设计的基本关系已经处理得明确、清晰。

图 3-141

（3）在现有的"御蔬坊"文字标志创意字体基础上，进一步将字体设计五原则中的"字体细节"的知识点呈现，如图3-142所示。这一步算是整个创意文字设计的"点睛之笔"，主要做了以下处理：笔画的方头、交叉处、转折处、贴合处均融入了正圆一部分，进一步对应放大，使其更加明显、醒目，如图3-142下方灰色笔画、偏旁、部首所示。

综上所述，字体细节融入正圆之后，字态整体看上去更加耐看，并充满了亲和力，也更加富有文化感。至此，"御蔬坊"文字标志创意字体设计全部完成。

图 3-142

❻ 锦上添花｜设计标志装饰

文字标志设计的核心字样"御蔬坊"已经完美呈现，应委托方要求，还需再设计一枚印章图案进一步丰富品牌内涵，也可以作为品牌超级符号日后延展运用。

经过一番思考，设计师决定采用中国传统文化中"玉白菜"的形象，其谐音"遇百财"，是吉祥、财富的象征，而且白菜也是一种老百姓喜"吃"乐见的素菜。

（1）将"御"字和具象概括化的"白菜"图案结合，这一步设计的关键是将代表文化的"篆体"的"御"字与"白菜"图案结合，使其合二为一，天然共生，如图3-143所示。

（2）文字图案"正负空间"的调和尤为重要，在上一步的基础上，为了追求图案的生动性与层次感，选择宽度不一的描边样式，得到了全新的"御字白菜"印章设计，如图3-144所示。

（3）进一步调整正负空间与黑白关系得到润色稿，结束"御字白菜"的印章设计，如图3-145所示。

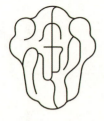

图 3-143

图 3-144

"御字白菜"印章设计

图 3-145

（4）为了进一步凸显品牌属性与美好寓意，可以用设计"御字白菜"相同的方法，再设计一枚"食"字印章图案。先将"篆体"的"食"字与"坊"的概念同构在圆中，再进一步将"食"字与

"圆"进行层次梳理,让其通透明朗,最后做正负空间关系的调和润色,完成"食"印章设计,如图 3-146 所示。

至此,关于"御蔬坊"文字标志设计中相关元素的设计,已经全部完成。

❼ 层次鲜明│设计标志排版

接下来,对以上设计元素进行组合排版设计。

在进行排版设计之前,应当回归标志设计最初,仔细体会设计密码"传承文化、流芳雅韵"的内涵。经过一番调整设计,得到以下两种排版方案。

方案一,将"御蔬坊"三字进行横排排版,标志信息进行竖排排版,再加上其他横排文字辅助信息点缀,印章设计也在画面中进行自由排放,如图 3-147 所示。这款排版方案整体醒目直观、中规中矩。

方案二,将"御蔬坊"三个字按照习惯性视觉走向从左到右进行竖排排版,标志信息也进行竖排排版,其他横排文字辅助点缀信息,印章设计根据感觉进行画面自由排放,如图 3-148 所示。这款排版方案整体强化了文化感、历史感,通过大开大合的左、中、右竖版构图,整体看上去简约、醒目,视觉层次明晰。

委托方看过两款文字标志排版方案后,更加倾向于文化感强的方案二作为品牌标志。同时委托方想看一下两种方案结合的效果,因此有了方案三,并最终成为委托方满意的品牌标志应用方案,如图 3-149 所示。

在此基础上,按照标志设计内涵,将此方案进行最终润色处理,以雅致、含蓄且明朗的黄绿色为品牌标准色。标志整体看上去层次感更强,画面主次更加分明,如图 3-150 所示。

至此,"御蔬坊"文字标志设计工作完成。

"食"印章设计

图 3-146

"御蔬坊"品牌标志排版

图 3-147

"御蔬坊"品牌标志排版

图 3-148

"御蔬坊"品牌标志排版

图 3-149

图 3-150

⑧ 设以致用｜设计展示效果

将"御蔬坊"文字标志设计应用在实际的品牌物料延展中，使设计落地，如图3-151所示。

图 3-151

3.6.2 佘霮鹩茗

① 标志寓意｜设计密码解读

"佘霮鹩茗"是一款石门银峰茶品牌，该茶鲜叶原料来源于石门县西北部渫水两岸武陵山脉东端海拔500m～1000m的云雾山中，茶园四周的大气、土壤、水源等无污染。石门银峰又称"白雾雀伶"，特点为条索紧细匀直，满披银毫，色泽翠绿油润，形如雀舌，滋味醇厚爽口，回味甘甜。

"佘霮鹩茗"品牌名称的含义为：佘，同"阴"，代表了云雾山中潮湿的环境；霮，跟雨水有关，象征石门银峰在湿润的雨水环境中成长，其新鲜的品质值得一品；鹩，意为野雀，因石门银峰的茶叶长如雀舌一样，且肥厚壮硕；茗，即"茶"，象征品牌行业属性。

根据"佘霮鹩茗"的品牌内涵，品牌方想以石门银峰茶的特点为切入点进行文字标志设计，在字形的定制上参考"宋体"。品牌方还希望自己的产业可以红红火火、兴旺发达，要求在文字标志的设计中融入代表吉祥的图案，达到图文并茂的视觉效果。

"佘霮鹩茗"文字标志设计密码：雅韵醇厚、红火吉祥。

② 有迹可循｜字形字态参考

进行"佘霮鹩茗"文字标志设计之前，按照文字标志设计密码解读，在字形上选择了"思源宋体"作为参考，其横竖笔画之间具有丰富的对比关系，以此表达石门银峰茶滋味醇厚爽口的特点，如图3-152所示。

图 3-152

在"舍露鹄茗"的"思源宋体"字样基础上，使其纵向距离不变，横向距离缩短，得到了全新的"舍露鹄茗"的"思源宋体"字态，进一步表达石门银峰茶条索紧细匀直的特色，如图 3-153 所示。

图 3-153

通过选择合适的字样作为参考，依次进行全新的创意字体设计，这样的设计方法已经出现过很多次，也成为创作创意字体的一条捷径。

③ 字形印迹｜设计文字骨骼

利用"思源宋体"字态进行"舍露鹄茗"文字标志的创作，整个设计过程中逻辑感与思想性的表达，成为解读"舍露鹄茗"文字标志设计密码"雅韵醇厚、红火吉祥"的关键所在。

（1）参考"舍露鹄茗"的"思源宋体"字态，如图 3-154 粉色的文字所示。通过"钢笔工具"以 4pt 的路径书写"舍露鹄茗"的文字骨骼，书写的过程中注意字形呈现出来的层次性、艺术化、文化感，可以尝试将"笔画几何化、笔画共用与连接"的创意字体的设计方法融入字形中，如图 3-154 黑色线稿所示。

（2）观察得到的黑色线稿字样，发现"茗"字下方的"口"字，在创意字体设计中是一个特殊偏旁的存在，可加以利用，将合适的图形植入其中，如图 3-155 粉圈处所示。

图 3-154　　　　图 3-155

至此，关于"舍露鹄茗"创意字体的骨骼搭建设计就完成了。当前的骨骼设计，将品牌的文化感与雅韵、俊朗的感觉体现得淋漓尽致。

④ 节奏韵律｜充盈文字骨骼

（1）在设计好的文字骨骼基础上，通过钢笔路径加粗，横竖笔画统一视觉粗度，满足横笔画与竖笔画的宽度是 1:2 的比例，以此强化"横细竖粗"的"宋体"字形笔画样式，这样的做法给整个字态增添了"节奏与韵律"的视觉美感。在处理横竖笔画关系的过程中，"茗"字下方的"口"字留白处，形成了一个负形"灯笼"的形象，这正是品牌方期望的在文字标志的设计中融入代表吉祥的图案，如图 3-156 粉圈处所示。

图 3-156

（2）进一步优化所有的笔画、偏旁与部首，以及结构转折处，让其圆润、流畅、和谐，如图3-157所示。这一步的关键点是所有的横、竖笔画都不一样粗，知识点源于字体设计"五原则"中的字体比例，不同的字态样式的字形与字架需大小均衡和谐，黑白关系舒爽通透。粉圈处的结构转折与笔画处理是由不同心的黑圆的局部结合而成，如图3-157上方"会雾鹄茗"四字的粉圈处所示。进一步对应放大，使其更加明显、醒目，如图3-157下方灰色结构转折与笔画处理所示。

图3-157

5 塑造空间｜优化设计方案

（1）回归字体设计五原则"字体细节"的知识点，进一步优化"会、雾、鹄、茗"四个创意字体设计，将石门银峰茶"满披银毫"的视觉感知融入字形的笔画、偏旁部首，以及结构转折处，如图3-158粉圈处所示。"角触"的融入让字形看上去更加精致，且富有变化，还增添了一种"原生态"的味道。

（2）为了进一步强化"原生态"的内涵，将"会、雾、鹄、茗"四个创意字体的笔画与笔画的交叉与转折处，进一步融入"正圆"的一部分，通过"熔铸"的技法呈现自然、温润的字形之美，如图3-159粉圈处所示。

图3-158　　　　　　　　图3-159

（3）观察"会雾鹄茗"四个字的空间关系，发现"会、雾、鹄"三个创意字体最下方的"横笔画"可以进行反方向处理，与上边的其他"横笔画"做到视觉上的对比，这样处理后的"会、雾、鹄"三个创意字体的字形重心更加稳定，且笔形也更加灵活、生动，如图3-160粉圈处所示。

（4）为了与字形中"熔铸"的细节呈现出来的质感相呼应，分别将"会"字的下方和"鹄"字的左下方进行"焊接"，营造出"流淌"的空间感觉。这样一来字形更加自然、随性，也进一步丰富了品牌气质，如图3-161粉圈处所示。

图3-160　　　　　　　　图3-161

（5）"舍、霧、鵲"三个创意字体的结构转折处还可以继续融入"角触"，求得字形细节在视觉上的统一，将石门银峰茶"原生态"的品质展现到极致，如图3-162粉圈处所示。

（6）进一步观察字体，发现"霧、鵲、茗"三个创意字体的部分笔画按照字面语义理解不够形象、自然。将"笔画语态化"的设计理念融入字形中，进行细微调整，如将"鵲"右边"鳥"字的鸟眼、鸟爪语态化，处理后的字体看上去更加生动鲜活，如图3-163粉圈处所示。将"茗"字下方"口"中的负形"灯笼"形象与周围的笔画空间进行处理，使其更加醒目，进一步强化"红火吉祥"的品牌寓意。

图 3-162　　　　　　　　　　图 3-163

综上所述，空间优化后的"舍霧鵲茗"，字态整体更加耐看，并充满了自然美与个性化。至此，"舍霧鵲茗"文字标志创意字体设计全部完成。

❻ 锦上添花｜设计标志装饰

文字标志设计的核心字样"舍霧鵲茗"已经完美呈现，为了强化品牌"自然原生态"的内涵，还需再设计一枚印章图案，作为品牌超级符号日后延展运用。

经过一番设计思考，选用"雲溪"两个字表达品牌内涵，在此基础上融入与品牌寓意相关的元素，将"雲、溪"与"祥云、灯笼"的形象同构，作为"雲溪"印章的设计思路。

"雲溪"印章设计，以"几何化"的字形样态为主基调，在笔画、偏旁部首与架构的处理上，做到"简约、现代、图案化"。印章外在以"圆角矩形"的线性简约形态为主，做依附于"雲溪"两字的边缘突破处理，其造型语言与字做到相融相通。"雲溪"印章设计需注意笔画与笔画之间空间关系的协调，还需要注意与"圆角矩形"形象结合后视觉的和谐，最后进行润色，完成"雲溪"印章的设计，如图3-164所示。

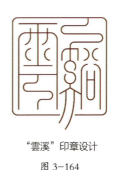

"雲溪"印章设计

图 3-164

至此，关于"舍霧鵲茗"文字标志设计中相关元素的设计已经全部完成。

❼ 层次鲜明｜设计标志排版

接下来，需要将以上设计元素进行组合排版设计。在进行排版设计之前，应当回归标志设计最初，仔细体会设计密码"雅韵醇厚、红火吉祥"的内涵。经过一番调整设计，得到以下排版方案。

将"佥霂鵠茗"四字进行横排排版,其他辅助信息进行竖排排版,印章设计也根据版式需要居中严谨摆放,整体上要注意空间关系的舒展与通透。这款排版方案醒目直观、中规中矩,且富有中式文化感与对称美,如图3-165所示。

"佥霂鵠茗"品牌标志排版

图 3-165

在此基础上,按照标志设计内涵,将此方案进行最终润色处理,以雅韵、含蓄且温煦的琥珀色为品牌标准色。标志整体看上去层次感更强,画面主次更加分明,如图3-166所示。

至此,"佥霂鵠茗"文字标志设计工作完成。

图 3-166

⑧ 设以致用 | 设计展示效果

将"佥霂鵠茗"文字标志设计应用在实际的品牌物料延展中,使设计落地,如图3-167所示。

图 3-167

3.6.3 椛芝霖

❶ 标志寓意 | 设计密码解读

"椛芝霖"是为亚洲男性定制的柔肤水品牌,产品的主要成分为矢车菊、金缕梅,能够起到收敛镇静、抗敏柔嫩的护肤效果,天然植物甘油能够保湿锁水,非常适合混合型肌肤或干性肌肤。

"椛芝霖"品牌名称的含义为:椛,同"花",代表了产品的成分为花卉植物;"芝"作"芷",即香草的意思,因为芝、桂皆为芳香植物;霖,即水,将品牌主打产品护肤水的功效传递出来。

根据"椛芝霖"的品牌内涵,其文字标志设计以"国际化的战略定位"为切入点,在字形的定制上选择"黑体"作为参考。品牌方要求在文字标志的设计中融入自然气息与人文特质,达到图文并茂的视觉效果。

"椛芝霖"文字标志设计密码:简约优雅、自然人文。

❷ 有迹可循 | 字形字态参考

进行"椛芝霖"文字标志设计之前,按照文字标志设计密码解读,在字形上选择了"思源黑体"作为参考,并将其进行拉宽,得到全新的"椛芝霖"字形,其字态方正、稳妥,以理性、简约的风格凸显品牌男性柔肤水的定位,如图 3-168 所示。

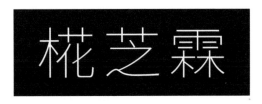

图 3-168

在"椛芝霖"的"思源黑体"字态基础上,融入"草书"字形。由于"椛"字在"草书"中没有收录,所以选择了具有参考价值的"花"字的"草书"字形作为参考,这样一来就找到了合适的"花、芝、霖"三字的"草书"样本,借鉴其中笔画的处理,以及笔画与笔画间连笔的穿插处理,以表达品牌"优雅"的气质,如图 3-169 所示。

图 3-169

通过选择合适的字样作为参考,将其中的某些笔画及笔画与笔画间的关系,以书法文字进行替换,依次进行全新的创意字体设计。整个设计过程运用了"混合搭配"的创意字体设计手法。

❸ 字形印迹 | 设计文字骨骼

利用"思源黑体"的字形样式，与带有"草书"的笔画形式进行拼接混搭，进行"椛芝霖"文字标志的创作。整个设计过程中，逻辑感与思想性的表达，成为解读"椛芝霖"文字标志设计密码"简约优雅"的关键所在。

图 3-170

（1）找到合适的"草书"参考用字。"花"字参考元代康里巎巎的《唐人绝句六首》中的"草书"字形，如图 3-170 左图所示。观察其右侧粉圈处笔画与笔画之间连笔关系的处理，可以作为字形设计的参考方向。将其与中间"思源黑体"的"椛"字的"花"字旁结合，得到了右边的"黑体的字形，草书的特征"的"椛"字创意字形。

图 3-171

（2）以同样的方法，设计"芝、霖"两个字。"芝"字参考宋代赵构的《洛神赋》中"草书"的字形。"霖"字参考元代赵孟頫的《天冠山题咏诗帖》中"草书"的字形。得到的"黑体的字形，草书的特征"的"芝霖"两字的创意字形，如图 3-171 和图 3-172 所示。

图 3-172

（3）如此一来，在"椛芝霖"的"思源黑体"字形基础上，如图 3-173 上图中的粉色底图，将"草书"的笔画特征与笔画关系融入其中，得到了全新的"椛芝霖"的创意字体，如图 3-173 上图中的黑色线稿。将两种字形叠加进行对比，发现具备了"草书特征之美"的"椛芝霖"品牌创意字体设计，其字形充满了变化与个性，很好地将"简约优雅"这层意思表达出来。融入"草书"后的连笔处理标准，是由同心圆组合而成，如图 3-173 下图所示。

图 3-173

至此，关于"椛芝霖"创意字体的骨骼搭建设计就完成了。当前的骨骼设计，将品牌现代、流畅、雅致的感觉体现得淋漓尽致。

④ 节奏韵律｜充盈文字骨骼

（1）在设计好的文字骨骼基础上，进一步充盈优化文字形态。在遵循品牌"简约优雅"内涵的前提下，将"椛、芝"的草字头做"笔画的减法"处理，在保证可识别性的前提下，留白的处理方式更显个性与艺术，以同样的方法设计"霖"字的雨字头，让原本横向笔画居多的"霖"字，空间更加通透、舒展，如图 3-174 粉圈处所示。

（2）观察上一步的设计效果，发现"霖"字的雨字头还是有点烦琐，将雨字头里面的左右双横线以"左右竖线"代替，这样一来既不影响识别性，也可使字形字怀的空间更加简约、明朗。同样的，"椛、芝"的字形也要进一步简化，与"霖"字的视觉感知相匹配，将"花"字旁中的单人旁做连笔处理，"之"字部件下方做"断笔"处理，如图 3-175 中粉圈处所示。

图 3-174

图 3-175

（3）进一步优化所有的笔画、偏旁与部首，以及结构转折处，让其圆润、流畅、和谐。在"霖"字下方"林"字部件右边融入"草书"的特征，如图 3-176 中"霖"字粉圈处所示。将这种"笔画间的个性化"处理融入"椛"与"芝"字中，以实现视觉上的和谐与统一，如图 3-176 中"椛、芝"字粉圈处所示。将这种视觉感知贯彻到其他字体部件的处理中，又将"花"字与"林"字部件进行了连笔处理，如图 3-176"椛、霖"字蓝圈所示。

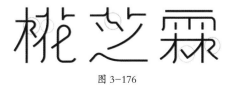

图 3-176

⑤ 塑造空间｜优化设计方案

（1）回归字体设计五原则"字体细节"的知识点，进一步优化"椛、芝、霖"三字创意字体设计，在笔画首末端加上"角触"，把植物"自然生长"的视觉态势融入字形的笔画、偏旁部首中，如图 3-177 粉圈处所示。在笔画交叉与转折处进行"粗细"节奏性的变化，进一步强化植物"自然生长"的视觉态势，如图 3-177 蓝圈处所示。"角触"与"粗细"特征的融入让字形看上去更加精致，且富有变化，并增添了一种"原生态"的自然之美。

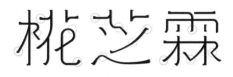

图 3-177

（2）在"椛、芝、霖"创意字体的笔画与笔画的交叉与转折处，进一步融入"正圆"形态，通过"熔铸"的技法呈现温润、流淌的人文之美，如图3-178粉圈处所示。

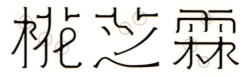

图 3-178

综上所述，空间优化后的"椛芝霖"，字态整体更加耐看，并进一步将"自然人文"的品牌特质呈现出来。至此，"椛芝霖"文字标志创意字体设计全部完成。

❻ 锦上添花 | 设计标志装饰

文字标志设计的核心字样"椛芝霖"已经完美呈现，为了体现品牌原材料成分中"花"的属性，还需再设计一枚印章图案，作为品牌超级符号日后延展运用。

经过一番设计思考，设计师决定选用"花"字表达品牌内涵，在此基础上融入与品牌寓意相关的元素，将"花"字与"水、方格"的形象同构，作为"花"印章的设计思路。

"花"字印章设计，以"几何化"的"篆体"字形样态为主基调，融入"水"的特征，做到"简约、现代、图案化"，印章外在以"圆角方格"的线性简约形态为主，造型语言上与"花"字做到相融相通。"花"印章设计需注意笔画与笔画之间空间关系的协调，还需注意与"圆角方格"形象结合后视觉的和谐，最后进行润色，结束"花"印章的设计，如图3-179所示。

至此，关于"椛芝霖"文字标志设计中相关元素的设计已经全部完成。

❼ 层次鲜明 | 设计标志排版

接下来，需要将以上设计元素进行组合排版。

在进行排版设计之前，应当回归标志设计最初，仔细体会设计密码"简约优雅、自然人文"的内涵。经过一番调整设计，得到以下排版方案。

将"椛芝霖"三个字进行横排排版，其他辅助信息进行竖排排版，印章设计也根据版式需要自由点缀，整体上要注意空间关系的舒展与通透。这款排版方案整体醒目直观、稳妥大方，如图3-180所示。

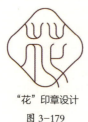

"花"印章设计

图 3-179

"椛芝霖"品牌标志排版

图 3-180

在此基础上，按照标志设计内涵，将此方案进行最终润色处理，以雅韵、时尚且自然的翠绿色为品牌标准色。标志整体看上去层次感更强，画面主次更加分明。至此，"椛芝霖"文字标志设计工作完成，如图3-181所示。

图 3-181

⑧ 设以致用 | 设计展示效果

将"椛芝霖"文字标志设计应用在实际的品牌物料延展中,使设计落地,如图3-182所示。

图 3-182

3.6.4 嵩麗茶園

① 标志寓意 | 设计密码解读

"嵩麗茶園"是一家专营武夷正岩茶的企业,主打产品是素有"茶中之王"美誉的大红袍。其茶园位于福建闽北武夷山一带,茶树生长在岩缝之中。大红袍具有绿茶之清香,红茶之甘醇,是乌龙茶中极品,其形态特征为条索紧结,叶状方圆,叶端扭曲,似蜻蜓头,色泽铁青,芬芳带花,清冽幽远,味醇厚滑,并带特有的"岩韵"。

"嵩麗茶園"字面解读为:位于高山深处,有麋鹿鸣叫的茶园。自古以来,品茗讲究外在环境和内在精神和谐统一,"嵩麗"两字不仅将茶园自然清净的环境表达出来,而且体现了品茶者修身养性、陶冶情趣的心境。"茶園"即茶园,代表品牌的行业属性。

根据"嵩麗茶園"的品牌内涵,品牌方想以"武夷正岩茶的特点"为切入点进行文字标志设计,在字形的定制上参考"宋体"。品牌方还希望将"自然清净之美"的特殊寓意传递给受众,要求在文字标志的设计中融入代表"意境美"的图案,达到图文并茂的视觉效果。

"嵩麗茶園"文字标志设计密码:高雅温厚、自然清净。

❷ 有迹可循｜字形字态参考

进行"嵩麗茶園"文字标志设计之前，按照文字标志设计密码解读，在字形上选择了饱满的"思源宋体"作为参考，其横竖笔画之间丰富的对比关系，表达出武夷正岩茶口感的"醇厚"，如图 3-183 所示。

在"嵩麗茶園"的"思源宋体"字样基础上，使其纵向距离不变，横向距离缩短，得到了全新的"嵩麗茶園"的"思源宋体"字态，进一步表达武夷正岩茶条索紧结的"雅"，如图 3-184 所示。

图 3-183

图 3-184

❸ 字形印迹｜设计文字骨骼

利用"思源宋体"字态进行"嵩麗茶園"文字标志的创作，整个设计过程中逻辑感与思想性的表达，成为解读"嵩麗茶園"文字标志设计密码"高雅温厚"的关键所在。

（1）参考"嵩麗茶園"的"思源宋体"字态，如图 3-185 上方粉色的文字所示。通过"线面结合"的方法书写"嵩麗茶園"的文字字态，书写的过程中注意将武夷正岩茶"叶形方圆"的概念融入字形中，使字态呈现出"简约化、温润度、节奏感"的味道，在字形细节处尝试将"宋体"字独有的特征保留下来，如"钩"的处理，如图 3-185 上方黑色线稿所示。将其转换成视觉对比强烈的墨稿，如图 3-185 下方黑色墨稿所示。

图 3-185

（2）观察得到的黑色墨稿字样，发现"茶"字相对于其他三个字，结构过于"单薄"，将茶字中间的"人"字，通过"笔画加法"原则加上"横"进一步处理，使字形空间更加饱满，如图3-186"茶"字粉圈处所示。顺着这种思维再考量"嵩、麗、園"三个字，发现"嵩"字的书写样式过于普通，可借鉴"嵩"的繁体字形式，将字体部件"口"进行笔画延伸处理，如图3-186"嵩"字粉圈处所示。

图 3-186

至此，关于"嵩麗茶園"创意字体的骨骼搭建设计就完成了。当前的骨骼设计，将醇厚、雅致的产品特性体现得淋漓尽致。

❹ 节奏韵律｜充盈文字骨骼

（1）观察设计好的文字骨骼，以灰色块作为文字的外部形态，发现"麗、園"两个字的字体比例不统一，重心过低。为了解决这个问题，在"麗、園"两个字的最上方的左右融入"角触"的形象，让"嵩麗茶園"四字做到和谐，如图3-187"麗、園"两字顶部粉圈处所示；又通过"近似构成"分别在不同字形的笔画、偏旁部首，甚至结构转折处，都融入"角触"的形象，这样四个字的字形重心、形式就和谐统一了，如图3-187"嵩、麗、茶、園"四字粉圈处所示。此外，由于"角触"形象在字形中的融入，也将"嵩麗茶園"品牌高雅的气质进一步烘托，可谓是一举两得。

在不影响识别性的前提下，将"嵩"字中"高"字部件中间处做连笔处理，使"嵩"字更具个性化，整体感也更强，如图3-187"嵩"字蓝圈处所示。

图 3-187

（2）考量所有的笔画、偏旁与部首，以及结构转折处，让其圆润、流畅、和谐，如图3-188所示。通过视觉比较，发现"園"字内部的"袁"字部件可以将下部的"竖"变成"竖提"，进一步与其他三个字呼应，做到视觉上的秩序化与个性化，如图3-188"園"字粉圈处所示。

图 3-188

（3）将形式美法则中的"对称与均衡"作用于"嵩、麗、茶、園"四字中，对笔画进行处理，使字形更具有装饰性与稳定感，如图3-189"嵩、麗、茶"字粉圈处所示。"嵩"字下方的"高"字部件由于"对称"法则的作用，又对其进行了概括与升级，得到了全新的"嵩"字字形，其简约性与个性化更强，如图3-189"嵩"字蓝圈处所示。

图 3-189

⑤ 塑造空间 | 优化设计方案

（1）回归字体设计五要素"字怀"的知识点，进一步审视"嵩、麗、茶、園"四个创意字体设计，发现"嵩"字下半部分的"高"字部件中间两竖笔画间的关系过紧，如图3-190上边"嵩"字所示。用粉色虚线固定住"高"字部件中间两根竖笔画，再用蓝色虚线将中间的两根竖笔画与"高"字最左边和最右边的竖笔画的空间固定住，然后将中间的两根竖笔画向最左边与最右边的两根竖笔画适当位移，使其蓝色虚线间的空间变小，得到了全新的"高"字部件的空间关系，如图3-190下边"嵩"字所示。这样一来，"嵩"字的字怀空间就和谐通透、不紧张了。

（2）为了进一步将"嵩麗茶園"文字品牌承载的温度感表达出来，又尝试在"嵩、麗、茶、園"四个创意字体的笔画与笔画的交叉与转折处融入"正圆"的一部分，通过"熔铸"的技法呈现自然、温润的字形之美，如图3-191粉圈处所示。进一步对应放大化，使其更加明显、醒目，如图3-191下方灰色结构的转折与笔画处理所示。

图 3-190

图 3-191

综上所述，空间优化后的"嵩麗茶園"，字态整体更加耐看，并充满了温度感与细节美。至此，"嵩麗茶園"文字标志创意字体设计全部完成，很好地将品牌内在"高雅温厚"的特质呈现出来。

⑥ 锦上添花 | 设计标志装饰

由于"嵩麗茶園"品牌方希望将"自然清净之美"的特殊寓意传递给受众，要求在文字标志的设计中融入代表"意境美"的图案，达到图文并茂的视觉效果。可以通过品牌辅助图案进行呈现，对于品牌图案设计不是此处论述的重点，在此不做过多讲解。

"嵩麗茶園"品牌辅助图案设计，将"麋鹿、高山、茶园、林野"四种与品牌文化相关的元素并置在一起，通过塑造"意境美"的艺术手法结合而成，图案设计传递出"自然清净的环境美"，如图3-192所示。

"嵩麗茶園"品牌图案设计

图 3-192

为了进一步凸显品牌属性，品牌方希望再设计一枚印章，丰富品牌形象的同时，也可以作为品牌超级符号日后延展运用。

考虑到品牌的属性，所以言简意赅地决定以"茶"字进行印章设计，以"几何化"的字形样态为主基调，在笔画、偏旁部首与架构的处理上，做到"简约、现代、个性化"。印章外在以"圆角矩形"的线性简约形态为主，造型语言上与文字相融相通。"茶"印章设计需注意笔画与笔画之间空间关系上的和谐，最后进行润色，完成"茶"印章的设计，如图3-193所示。

至此，关于"嵩麗茶園"文字标志设计中相关元素的设计，已经全部完成。

❼ 层次鲜明｜设计标志排版

接下来，需要将以上设计元素进行组合排版设计。

在进行排版设计之前，应当回归标志设计最初，仔细体会设计密码"高雅温厚、自然清净"的内涵。经过一番调整设计，得到以下排版方案。

将"嵩麗茶園"四字进行横排排版，标志等其他辅助信息进行竖排排版，品牌辅助图案摆放在右上角作为点缀，印章设计也根据版式需要自由摆放，整体上要注意空间关系的舒展与通透。这款排版方案醒目直观、中规中矩，且富有中式文化感与对称美，如图3-194所示。

在此基础上，按照标志设计的内涵，将此方案进行最终润色处理，以雅韵、含蓄且清新的翠绿色为品牌标准色，标志整体看上去层次感更强，画面主次更加分明，如图3-195所示。至此，"嵩麗茶園"文字标志设计工作完成。

"茶"印章设计

图 3-193

"嵩麗茶園"品牌标志排版

图 3-194

图 3-195

第 3 章 标志字体设计 / 121

⑧ 设以致用 ｜ 设计展示效果

将"嵩麗茶園"文字标志设计应用在实际的品牌物料延展中，使设计落地，如图3-196所示。

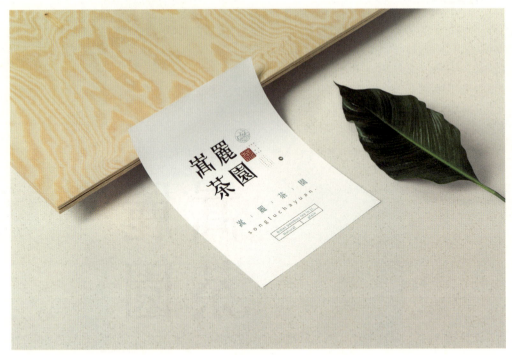

图 3-196

3.6.5 鹤茗堂

❶ 标志寓意 ｜ 设计密码解读

　　清朝末年，北京出现了以短评书为主的茶馆，这种茶馆上午卖清茶，下午和晚上请艺人临场说评书，这种书茶馆，直接把茶与文学相联系，达到消闲、娱乐的目的，老少皆宜，其发展迅速并遍及京城内外，"鹤茗堂"在此背景下应运而生。

　　"鹤茗堂"品牌名称"茗堂"通"名堂"二字。名堂一词出自《官场现形记》，具有多重意思，此处为受教、明理之意。"茗"即茶，"茗堂"象征品牌的具体属性——茶馆。此外，"鹤茗堂"茶馆的创始人姓"鹤"，"鹤"通"喝"，"喝名堂"意指茶水之余、明理之中，流露着品牌特定的深意。

　　根据"鹤茗堂"的品牌内涵，与品牌方沟通后，其文字标志设计想以书茶馆"传承与创新"为切入点，在字形的定制上参考"方正正准黑"。品牌方还希望自己的品牌能够传承下去，要求在文字标志的设计中融入代表昌盛绵延的图案，达到图文并茂的视觉效果。

　　"鹤茗堂"文字标志设计密码：传承创新、本枝百世。

❷ **有迹可循│字形字态参考**

进行"鹤茗堂"文字标志设计之前，按照文字标志设计密码解读，在字形上选择了"方正正准黑"作为参考，其简洁饱满流畅的字态样式，能够表达茶馆的创新之意，如图3-197所示。

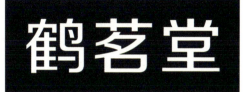

图 3-197

在"鹤茗堂"的"方正正准黑"字态基础上，选择具有参考价值的"鹤、茗、堂"字的"篆书"字形作为参考，找到合适的"鹤、茗、堂"三字的"篆书"样本，借鉴其中笔画及笔画架构的穿插处理，进一步表达鹤茗堂品牌"传承"的概念，如图3-198所示。

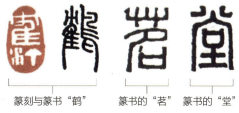

篆刻与篆书"鹤"　　篆书的"茗"　篆书的"堂"

图 3-198

通过选择合适的字样作为参考，将其中的某些笔画及笔画架构的穿插关系，以"篆书"文字进行替换，依次进行全新的创意字体设计，整个设计过程运用了"混合搭配"的创意字体设计手法。

❸ **字形印迹│设计文字骨骼**

利用"方正正准黑"的字态，与带有"篆书"的笔画形式拼接混搭，进行"鹤茗堂"文字标志的创作。整个设计过程中，逻辑感与思想性的表达，成为解读"鹤茗堂"文字标志设计密码"传承创新"的关键所在。

（1）找到合适的"篆书"参考用字。"鹤"字左半部分字体部件参考蔡鹤汀的篆刻印章《鹤汀》，"鹤"字右半部分字体部件参考《金石大字典》中"篆书"的"鹤"字，如图3-199左1图、左2图所示。在与"方正正准黑"的"鹤"字结合后，得到了最右边的"标准字的字形，篆书特征"的"鹤"字创意字形骨骼。

图 3-199

（2）以同样的方法，设计"茗、堂"两个字。"茗、堂"分别参考赵之琛、丁佺篆刻作品中"篆书"的字形，与"方正正准黑"的"茗、堂"二字结合，得到了"标准字的字形，篆书特征"的"茗、堂"两个字的创意字形骨骼，如图3-200所示。

（3）在"鹤茗堂"的"方正正准黑"字形基础上，如图3-201中的粉色底图，将"篆书"的笔画特征与笔画架构关系融入其中，得到了全新的"鹤茗堂"的创意字体，如图3-201中的黑色线稿。将两种字形叠加进行对比，发现具备了"篆书特征之美"的"鹤茗堂"品牌创意字体设计，其字形充满了变化与个性，很好地将"传承创新"这层意思表达出来。

（4）重新审视全新的"鹤茗堂"标准字字形样式的创意字体，如图3-202上图中的粉色底图，对其笔画位置进行微调，使其字怀的空间更加和谐、舒畅，如图3-202上图中的粉圈处，并将"堂"字中宫下移，使之与"鹤、茗"二字的中宫进一步统一，如图3-202上图中蓝圈处，这样一来第二次得到全新的"鹤茗堂"品牌标准字形，如图3-202上图中的黑色线稿。将其转换成视觉对比强烈的墨稿，使"鹤、茗、堂"三个字整体看上去更加通透、舒展、和谐，如图3-202中下图所示。

至此，关于"鹤茗堂"创意字体的骨骼搭建设计就完成了。当前的骨骼设计，将现代、流畅、文化的感觉体现得淋漓尽致。

图 3-200

图 3-201

图 3-202

❹ 节奏韵律 ｜ 充盈文字骨骼

（1）在设计好的文字骨骼基础上，通过钢笔路径加粗，横竖笔画统一视觉粗度，满足横笔画与竖笔画的宽度为1:4的比例，以此强化"横细竖粗"的"宋体"字形笔画样式。这样的做法给整个字态增添了"节奏与韵律"的视觉美感，避免横竖粗细一致的单调与厚重感。在处理横竖笔画关系的过程中，可以借助字形笔画的走向，将洒脱、飘逸的"撇"的笔画质感强化出来，给"鹤茗堂"三字注入优雅的质感，让其在端庄中流露着雅韵，如图3-203粉圈处所示。

（2）进一步优化所有的笔画、偏旁与部首，以及结构转折处，让其圆润、流畅、和谐，如图3-204所示。这一步的关键点为：所有的横、竖笔画都不一样粗，知识点源于字体设计"五原则"中的字体比例，不同的字态样式的字形与字架需大小均衡和谐，黑白关系舒爽通透。粉圈处的结构转折与笔画处理是由不同心的粉圈的局部结合而成，如图3-204上方"鹤茗堂"三字的粉圈处所示。将其进一步对应放大，使其更加明显、醒目，如图3-204下方灰色结构转折与笔画处所示。另外，对"茗"字上方"草字头"中两个"山"字部件中间的"竖"笔画进行处理，使其具有秩序美，下方的"撇"都朝向左边，如图3-204上方蓝圈处所示。

图 3-203　　　　　　　　　　　图 3-204

❺ 塑造空间 ｜ 优化设计方案

（1）回归字体设计五原则"字体细节"的知识点，进一步优化"鹤、茗、堂"三个创意字体设计，将"鹤"字左半部分的字体部件中间的笔画简化处理成"竖"，使其更加规整、简约，与"茗、堂"的"竖"笔画统一，再将"鹤"字右半部分的字体部件上边的笔画连笔处理成"圆弧形"，使其形象化、图像化，增添情趣美，如图3-205蓝圈处所示。此外，对"茗、堂"二字的"口"字部件进行左右弧形对称处理，处理之后更有温度感与流畅感，如图3-205粉圈处所示。

（2）观察"鹤、茗、堂"三个创意字体设计，由于在笔画的处理与笔画架构的穿插处理中融入了"篆书"的写法，其字形随性、个性，如"堂"字上方蓝圈处结构的穿插处理，为了与其视觉处理手法搭配，在"鹤、茗、堂"三个字的笔画与笔画的衔接处做"断笔"处理，使字形看上去更加松动、透气，如图3-206粉圈处所示。

图 3-205　　　　　　　　　　　图 3-206

（3）观察现有的"鹤茗堂"的文字标志创意字体设计，发现"鹤茗堂"三个创意字体已经具备了"宋体"的特征，可以进一步强化其"横尾有山，撇似刀，捺如扫"的特征，如图3-207粉圈处所示。在"鹤茗堂"三个创意字体的笔画细节处，融入"正圆"的一部分强调变化性与温润感，如图3-207蓝圈处所示。进一步对应放大，使其更加明显、醒目，如图3-207下方灰色笔画细节蓝圈处所示。

（4）将"鹤茗堂"三个创意字体的笔画交叉处也融入"正圆"的一部分，进行"焊接"处理，营造出空间感，使字形更加复古、随性，也进一步丰富了品牌气质，如图3-208粉圈处所示。

图 3-207　　　　　　　　　　图 3-208

综上所述，空间优化后的"鹤茗堂"，字态整体更加耐看，并充满了文化性与个性美。至此，"鹤茗堂"文字标志创意字体设计全部完成。

❻ 锦上添花｜设计标志装饰

文字标志设计的核心字样"鹤茗堂"已经完美呈现，按照品牌方的要求，还应体现其品牌"本枝百世"的内涵，以此将品牌方不断传承的意愿呈现。因此，需再设计一枚印章图案，作为品牌超级符号日后延展运用。

经过一番设计思考，直接选用"茶茗"两个字表达品牌内涵，选择与品牌"本枝百世"寓意相关的"宝葫芦"（指代福禄吉祥与子孙兴旺）形象，通过"茶、茗"两个字与"宝葫芦"的形象同构，作为"茶茗"印章的设计思路。

"茶茗"印章设计，以"几何化"的字形样态为主基调，在笔画、偏旁部首与架构的处理上，做到"简约、现代、连笔化"，印章外在形态以"宝葫芦"的线性简约形态为主，并做依附于"茶茗"两字的边缘处理，其造型语言上与"茶茗"两字做到相融相通。"茶茗"印章设计需注意笔画与笔画之间空间关系的协调，还需注意与"宝葫芦"形象结合后视觉的和谐，最后进行润色，结束"茶茗"印章的设计，如图3-209所示。

"茶茗"印章设计

图 3-209

至此，关于"鹤茗堂"文字标志设计中相关元素的设计已经全部完成。

❼ 层次鲜明 ｜ 设计标志排版

接下来，需要将以上设计元素进行组合排版设计。

在进行排版设计之前，应当回归标志设计最初，仔细体会设计密码"传承创新、本枝百世"的内涵。经过一番调整设计，得到以下排版方案。

将"鹤茗堂"三字进行竖排排版，其他辅助信息也进行竖排排版，围绕文字信息制作历史感的"圆角矩形"外框，印章设计也根据版式空间需要灵活摆放，并与"圆角矩形"外框相依附，整体上要注意空间关系的舒展与通透。这款排版方案醒目紧凑、大方，且富有中式文化感与对称美，如图3-210所示。

在此基础上，按照标志设计内涵，将此方案进行最终润色处理，以内涵、品质且温厚的茶色为品牌标准色。标志整体看上去层次感更强，画面主次更加分明。至此，"鹤茗堂"文字标志设计工作完成，如图3-211所示。

"鹤茗堂"品牌标志排版

图 3-210

图 3-211

❽ 设以致用 ｜ 设计展示效果

将"鹤茗堂"文字标志设计应用在实际的品牌物料延展中，使设计落地，如图3-212所示。

图 3-212

3.6.6 飯尔赛

❶ 标志寓意｜设计密码解读

"飯尔赛"是一家非主流的中式餐厅，面向的受众是年轻人，品牌主理人是 95 后女生小柯，留学于法国巴黎凡尔赛，对凡尔赛文学情有独钟，并有自己深刻的见解，主张"凡尔赛是一种精神，它不跟金钱和地位挂钩，任何人都可以通过自己的努力成为凡尔赛人"，这是一种快乐的方式。

"飯尔赛"品牌名称的具体含义如下："飯"同"凡"，一是凸显品牌的行业属性——餐厅，二是将"凡尔赛精神"融入品牌文化中，随性、快乐、真实地流露本心，不受任何外界因素的束缚。该品牌的创新之处在于将"银杏叶"的营养成分融入每道菜品中，银杏叶中除了含有活性成分外，还含多种营养成分，尤其是蛋白质、糖、维生素 C、维生素 E、胡萝卜素、类胡萝卜素、花青素等含量丰富。

根据"飯尔赛"的品牌内涵，品牌方希望文字标志设计以品牌文化"凡尔赛精神"为切入点，在字形的定制上以自由的手绘书写方式为佳。品牌方还希望自己的品牌可以真正地将快乐的含义传承下去，又因为自身是一所中式餐厅，所以希望设计中融入代表欢欣鼓舞的国风图案，达到图文并茂的视觉效果。

"飯尔赛"文字标志设计密码：随性稚趣、优雅独立。

❷ 字形印迹｜设计文字骨骼

由于"飯尔赛"文字标志创意字体设计采用手绘书写形式，因此不以具体现成的字库字形为参考。其创意字体设计的过程属于"立异"的境界，将充满灵性、不可复制、耐人寻味的字形样式通过自然手写的形式呈现出来。在进行"飯尔赛"文字标志的创作时，整个设计过程中逻辑感与思想性的表达，成为解读"飯尔赛"文字标志设计密码"随性稚趣"的关键所在。

关于每个字的呈现，依据"随性稚趣"的品牌调性，可通过"铅笔工具"来自由、夸张地书写，得到重心与中宫均不统一的"飯尔赛"创意字形字态，如图 3-213 粉圈处所示。

图 3-213

至此，关于"飯尔赛"创意字体的字形以"线"的形式自由书写就完成了。由于是无拘无束的字形样式，当前的字形设计将随性、稚趣的感觉体现得淋漓尽致。

❸ 节奏韵律｜充盈文字骨骼

（1）在书写好的文字字形基础上，将与文字笔画语态一致的三角形、圆形、正方形的图形样式融入"飯、尔"两字中，这样的做法给整个字态增添了"图文结合"的视觉美感，避免了由于字形简约导致的单薄感，如图3-214粉圈处所示。其次，"飯"字的左边字体部件上方由于融入了"圆形"图形样式，使最上边的"人"字形构成了"房屋"的图案，可谓"无心插柳柳成荫"，很好地将"飯尔赛"品牌的行业属性体现出来，如图3-214蓝圈处所示。

（2）观察上一步的结果，发现通过"铅笔工具"书写出来的线形为主的字形，在此基础上还需要将"优雅独立"的品牌内涵进一步深化，所以决定将"宋体"字的特征融入笔画细节处，如图3-215粉圈处所示。关于其处理过程需要注意的是点到为止，不能"泛泛而谈，顾此失彼"。融入"宋体"特征的"飯尔赛"创意字形，很好地将品牌"优雅独立"的内涵承载出来。

图 3-214　　　　　　　　　　　　　图 3-215

❹ 塑造空间｜优化设计方案

回归字体设计五元素"字怀"的知识点，进一步观摩"飯、尔、赛"三个创意字体的设计，通过使用"铅笔工具"以"线"的形式语言书写的"飯、尔、赛"创意字体，每个字的字怀空间还是有点空洞乏力，作为品牌文字不够具有视觉冲击力。接下来将"面"的形式语言加入"飯、尔、赛"三个创意字体的字体部件中，主要是以字形中的封闭空间为主，如图3-216黑色块处所示。

还需注意在封闭处本来就有的笔画的层级处理，为了既保留笔画，又增强文字的识别性，进行"反白"的效果呈现，如图3-216粉圈处所示。这样一来，"飯、尔、赛"三个创意字体更加醒目、厚实，在视觉上不会给人空洞乏力的感觉。

图 3-216

综上所述，空间优化后的"飯尔赛"，其字态整体看上去更加具有视觉冲击力，并充满了装饰性与个性美。至此，"飯尔赛"文字标志创意字体设计全部完成。

⑤ 锦上添花｜设计标志装饰

由于"飯尔赛"品牌的创新之处在于将"银杏叶"的营养成分融入每道菜品中，因此设计师决定将"银杏叶"作为一个特殊的视觉符号，点缀于品牌视觉形象中，进一步丰富品牌内在含义，如图3-217所示。在"银杏叶"视觉符号设计的过程中，其形态的设计需挺拔、富有弹性，叶子的质感需与"飯、尔、赛"三个创意字体的属性相匹配。

创意字体设计与品牌辅助图案设计已经完美呈现，为了进一步凸显品牌属性，决定再设计一枚印章，丰富品牌形象的同时，也可作为品牌超级符号日后延展运用。

考虑品牌独特的"凡尔赛精神"文化，以及品牌方希望自己的品牌将快乐的含义传承下来，设计师决定以"樂"字进行印章设计，将品牌方想要的欢欣鼓舞的国风图案呈现出来。以"几何化"的"篆书"的"樂"字字形样态为主基调，在笔画、偏旁部首与架构的处理上，将"人"的形态融入其中，做到雅趣、个性化。印章外在以"圆角矩形"的线性层次形态为主，造型语言上两者做到相融相通。"樂"印章设计需注意笔画与笔画之间空间关系的协调，最后进行润色，完成"樂"印章的设计，如图3-218所示。

"飯尔赛"品牌图案设计

图 3-217

"樂"印章设计

图 3-218

品牌方还要求将"美食"作为副标题融入品牌形象中，以此将品牌特有的行业属性进一步强化。以"几何化"的字形样态为主基调，在"美、食"两字的笔画、偏旁部首与架构的处理上，通过"笔画共用、笔画减法"做到简约、现代、个性化。印章外在以"直角矩形"的简约形态为主，造型语言上两者做到相融相通。"美食"印章设计需注意笔画与笔画之间空间关系的协调，最后进行润色，完成"美食"印章的设计，如图3-219所示。

"美食"印章设计

图 3-219

至此，关于"飯尔賽"文字标志设计中相关元素的设计已经全部完成。

6 层次鲜明｜设计标志排版

接下来，需要将以上设计元素进行组合排版设计。在进行排版设计之前，应当回归标志设计最初，仔细体会设计密码"随性稚趣、优雅独立"的内涵。经过一番调整设计，得到以下排版方案。

将"飯尔賽"三字进行自由的横竖排版，其他辅助信息则进行竖排排版，两枚印章设计也根据版式空间需要灵活自由摆放、组合，整体上也注意空间关系的舒展与通透。这款排版方案整体醒目紧凑、灵活多变，且富有中式文化感与均衡美，如图3-220所示。

"飯尔賽"品牌标志排版

图 3-220

至此，"飯尔賽"文字标志设计工作完成。

7 设以致用｜设计展示效果

将"飯尔賽"文字标志设计应用在实际的品牌物料延展中，使设计落地，如图3-221所示。

图 3-221

包装设计中的文字，不仅是承载、传达各种信息的主要角色，而且自身的视觉形象也是一种重要的装饰与传媒载体。

第 4 章
包装字体设计

本章介绍了字体设计与包装设计的关系、包装设计中的文字形式、包装设计中的文字定义与功能、产品包装中的文字设计案例等内容。通过真实的商业实战案例,让读者了解品牌包装字体设计的相关知识。

本章主要内容为品牌包装字体设计的商业实战案例，以包装字体设计为载体，与品牌中的标志设计相呼应，将包装中涉猎的字体设计相关知识进行思路梳理，将创作过程完全呈现，通过"全方位的视角"使读者理解字体设计在包装设计中的作用及重要性。

本章先介绍了字体设计与包装设计的关系、包装设计中的文字形式、包装设计中的文字定义与功能的讲解，使读者了解字体设计在包装设计中扮演的角色及重要功能。然后通过产品包装中的文字设计，从包装中的标志字体、产品名称、广告宣传语、功能性文字的设计出发，与字体设计进行对话，介绍品牌包装中的字体设计商业实战全案。

4.1 字体设计与包装设计的关系

在探讨字体设计与包装设计的关系之前，需要对包装设计的相关知识进行深入的了解。

首先，包装设计是由文字设计、图案设计、色彩设计、版式设计的平面形式语言构成，以此宣传与美化商品，并直观地传递商品的信息，是实现商品个性与价值的最有效方式。包装设计中的文字设计，即品牌包装字体设计，将是本章探讨的重点内容。

其次，在包装设计中需要以包装固有的理论知识为指导，如包装设计的概念界定、包装设计的发展与创新、包装设计的计划与生产、包装设计的结构与造型、包装设计的结构与材质、包装设计的可持续设计、包装设计的印刷工艺、包装设计的构成要素，以及包装设计的创新理念等。

将以上两部分的知识加以熟知并运用于实践，在遵循形式美法则的基础上进行大量练习，并积累实操经验，才能在每一个商业包装设计中有所突破，设计出优秀的品牌包装作品。

简单了解了包装设计的相关知识后，现在阐述一下它与字体设计的关系：包装设计有时可以没有图形，但是不可以没有文字，文字是包装设计必不可少的要素。优秀的包装设计都十分重视字体设计，字体设计作为完整包装设计中的基础要素之一，其风格定位的准确性是尤为重要的。

包装设计中的文字，不但是承载、传达各种信息的主要角色，而且自身的视觉形象也是一种重要的装饰与传媒载体。人们凭借包装上的文字，不仅可以认识理解产品的品质、性能、产地、使用方法等，还可以了解产品文化和企业文化。

4.2 包装设计中的文字形式

包装中的文字形式由标志字体、产品名称、广告宣传语、功能性文字构成,在包装字体设计中扮演的角色与功能各不相同。

4.2.1 标志字体与产品名称设计

标志字体与产品名称,属于品牌形象文字,这些文字代表了品牌自身的文化内涵,是包装设计中视觉表现的主要因素,需要精心设计。

标志字体与产品名称文字设计,属于品牌形象文字的范畴,在包装版面设计中扮演非常重要的角色,多样化的装饰性风格是其本质特色,一般也要做视觉规范化的统一处理,有助于树立产品形象。设计师必须用心营造,其字形样式大多属于标准字体与创意字体的应用设计范畴。

4.2.2 广告宣传语设计

广告宣传语,即包装上的"广告语",是一种推销性文字,其内容应简洁有力、生动有趣。在版式编排上,其空间位置要灵活多变,但是表现力不要超过产品名称。

广告宣传语文字设计,在包装版面设计中扮演仅次于品牌形象文字的重要角色,设计师需根据实际情况灵活处理,其字形样式大多也属于标准字体与创意字体的应用设计范畴。

4.2.3 功能性文字设计

功能性文字,是对商品内容做出细致说明的文字,包括产品的用途、用法、保养、注意事项等。这部分文字内容简明扼要,字体基本上都会采用印刷体,一般不编排在包装的前面,且根据产品调性与品牌风格,选择"黑体""宋体""综艺体""圆体"的字形样态为佳。

在进行功能性文字的设计时,设计师可以通过字库字体选择合适的字体形式。

综上所述,标志字体、产品名称、广告宣传语的设计,其创意性与艺术性是产品本质属性的真情流露,也是本章重点讲解的内容。

4.3 包装设计中的文字定义与功能

4.3.1 包装设计中的文字定义

包装文字设计，指包装设计中与"文字元素"相关的设计，其本质内容源于图形创意与字体设计。图形创意的艺术演绎来自于平面构成中的构成方法，其核心知识点是基于文字图形创意进行的平面构成方法的表达，外在表现形式离不开"文字"作为视觉核心元素的呈现。

包装文字设计，无论是手写文字，还是定制的标准字体与创意字体，都需要设计师把控好文字在包装设计中的表现形式，提升包装设计的审美性与文化性，并以独特的视觉效果升华包装设计的格调品位和市场价值。

4.3.2 包装设计中的文字功能

在具体商业设计进程中，一定要重视包装设计中文字的主要功能。

首先，文字的可读性。设计精美的文字常常能够吸引消费者的注意力，其视觉冲击力应在包装中占有突出的位置，在字形设计中需要配合整个包装的基调进行格调的营造，也可以配合显眼的色调强化文字，突出商品的个性特征。不论对包装上的文字做怎样的处理与变化，都必须保证文字的可读性，并提高包装信息的识别度，能够让消费者在阅读包装上的品牌形象文字时毫不费力。

其次，文字的易读性。清晰直观的包装文字能够引起消费者的注意，甚至产生购买的欲望，因此包装上的文字设计需简洁生动、通俗易懂，给消费者留下难以忘却的第一印象。在进行包装文字设计时，切忌对笔画、偏旁与部首、架构、字形的形式进行强行改变，甚至扭曲变形，让消费者误解，这样将不利于商品信息的传播。在系列包装的文字设计中，文字的易读性更为重要，特定的文字风格更加具有视觉冲击力，其自身的文字视觉形象所扮演的传媒载体角色将产生更加突出的作用。

再次，文字的美观性。优秀的包装文字设计，无论是字形的设计、字态的表达，还是巧妙的编排组合，都是一个能够给人带来视觉享受的过程，更是一个获得良好心理反应的过程。包装中的文字设计，其美感不仅体现在字形整体格调的把控上，更是在笔画、偏旁与部首、架构、字怀、中宫等细节与空间的处理上，在这个复杂的过程中，文字的形式美感必须与商品所传达的内容与内涵保持一致。

最后，文字的原创性。包装设计中的文字独特的魅力来自于设计师的创作，它是产品属性与形式内容的真情流露，也是设计师专业造诣的真实演绎。优秀包装设计作品中的文字，其设计的原创性弥足珍贵，需要得到每一位设计师的重视。

4.4 产品包装中的文字设计案例

本节介绍产品包装中字体设计的商业案例,对包装中涉及的不同角色与功能的文字设计进行详细讲解,读者可以通过案例感受字体设计在包装设计中是如何进行解读与创作的。

4.4.1 "竹語堂"竹菓漆

❶ 品牌寓意│设计密码解读

"竹語堂"是一家专做竹菓味乳胶漆的品牌。竹,属于五行中水象的植物,有着净化气场的作用,竹子对空气中的粉尘和不良气体的过滤和吸附性很强,净化空气的作用特别明显,可以缓解人们的不良情绪。

"竹語堂"品牌名称的含义为:"竹"是"岁寒三友"之一,自古以来是高雅、虚心、有气节的象征,竹子的主干是一节节的,又被赋予了节节高升的寓意;"語"即"竹语",竹的谐音"祝",有祝福之意;"堂"特指方位,"居所"之意,象征"竹語堂"竹菓漆具有美化室内空间的作用。

根据"竹語堂"的行业属性与品牌含义,其标志设计应以弘扬中国传统竹文化为主题,最好以文字标志设计形式为主,在字形的定制上选择"宋体"为佳,将"传承文化"的内涵体现出来。"竹語堂"品牌创始人独爱竹,并要求在标志字形的设计中体现出竹子生长"竹韵盎然"的自然特点,因此需要在字体中融入竹子的特征,做到图文并茂。

"竹語堂"竹菓漆系列包装设计,其文字、图案、色彩、版式的设计也应起到宣传与美化竹菓漆商品的作用,并直观地传递出每款竹菓漆商品的信息,从而有效地体现竹菓漆商品的个性与价值。"竹語堂"竹菓漆系列包装外在形态结构设计,选择了手提的小型圆桶为主,以聚苯乙烯塑料作为材质,以不干胶贴作为辅料,整体简洁大方、精致雅观,传递给消费者一种文化与时尚的格调。

"竹語堂"品牌文字标志设计密码:传承文化、竹韵盎然。

"竹語堂"竹菓漆品牌包装设计密码:天然"竹香",菓然"漆息"。

❷ 有迹可循│字形字态参考

进行"竹語堂"竹菓漆品牌包装设计之前,需要先进行"竹語堂"文字标志的设计。按照"以弘扬中国传统竹文化为主题"的需求,在字形上选择了"方正小标宋繁体"作为参考,以衬线"宋体"字形传递"传承文化"的意境,如图 4-1 所示。

图 4-1

在"竹語堂"的"方正小标宋繁体"字样基础上，使其纵向距离不变，横向距离缩短，得到了全新的"竹語堂"的"方正小标宋繁体"字态，烘托高端、稳重、雅致等特征，如图4-2所示。

图 4-2

❸ 字形印迹｜设计文字骨骼

在全新的"竹語堂"的"方正小标宋繁体"字态的基础上进行文字标志的创作，整个设计过程中逻辑感与思想性的表达，成为解读"竹語堂"文字标志设计密码"竹韵盎然"的关键所在。

（1）参考"方正小标宋繁体"的字态设计，如图4-3上方粉色的文字所示。以其为字形底稿，通过"线面结合"的方法书写"竹語堂"的文字字态，书写的过程中注意将竹子的特征（竹节、竹叶、竹芽）与竹子的环境（水滴）融入字形中，字态整体呈现出"文字与自然"完美结合的味道。在字形细节之处尝试着进行"笔画加减法"的处理，将"宋体字"独有的特征保留下来，如"折钩"的保留，将竹子挺拔的特征进一步强化，如"竖提"的删减，如图4-3上方的黑色线稿蓝圈处所示。最后，将其转换成视觉对比强烈的墨稿，如图4-3下方的黑色墨稿所示。将"竹、語、堂"三个字形的最下方统一用粉色的横虚线找平，让其字形标准化，满足创意字形的形式美。

（2）观察得到的黑色墨稿字样，发现"竹、語、堂"三个字形过于"平淡"，将与园林艺术相关的装饰（六边形、扇面）图案，通过"特意构成"的艺术手法融入"語、堂"两个字形的结构部件中，将"竹語堂"品牌的中国风文化进一步强化，在此过程中需要注意图文结合后"字怀"空间关系的和谐处理，如图4-4中"語、堂"粉圈处所示。再进一步观察"竹、語、堂"三个字形，发现"竹"字的简约图案化，与"語、堂"二字的笔画与架构的复杂性进一步形成强烈的对比，将"語"字作为从左到右视觉的过渡字，将其"語"字左边的"言"字偏下方的"口"字部件上下两横删除，营造"少即是多"的空间层次感，使"竹、語、堂"三个字形视觉空间质感相对和谐、统一，如图4-4蓝圈处所示。

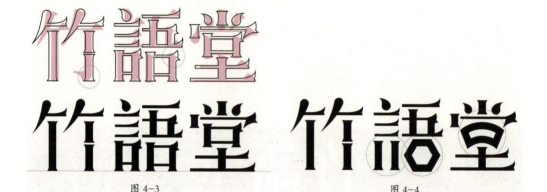

图 4-3 图 4-4

（3）观察新得到的黑色墨稿字样，发现"竹"字相对于其他两个字的结构还是过于"空洞"，将竹字左边的"竖"笔画，通过"断开留白"加上"竹节"进一步处理，这样一来竹字又多了一处细节，顺带将"語"字的"口"字部件也增加"竹节"以丰富细节，使其字形更具空间感、更透气，如图4-5中"竹、語"蓝圈处所示。按照"竹"字的笔画走向与空间需要，通过"笔画加法"原则在竹节处加上"竹芽"进一步丰富空间，顺带将"語、堂"根据空间需要也增加"竹芽"元素进行呼应，如图4-5粉圈处所示。这样处理之后，"竹語堂"三个字视觉空间上更加饱满、和谐，并增添了"竹韵盎然"的自然气息。

图 4-5

至此，关于"竹語堂"创意字体的"竹子"骨骼搭建设计完成。当前的骨骼设计，既有"宋体"的骨骼字态样式，又融入"竹节、竹芽、竹叶"的植物生长语态，将文化感与自然人文的文字品牌感觉体现得淋漓尽致。

❹ 节奏韵律｜充盈文字骨骼

进一步观察"竹語堂"三个创意字体的空间处理，发现"語、堂"的特殊笔画及笔画与笔画间的关系还需营造质感，使其自然、松动、透气，如图4-6"語、堂"两个字顶部蓝圈处所示。将"竹語堂"三字创意字体的笔画细节、笔画交叉处都进行"方圆"的处理，处理之后的字形特征更加随性、灵动，如图4-6粉圈处所示。进一步对应放大化，使其更加明显、醒目，如图4-6下方灰色笔画细节蓝圈处所示。

❺ 塑造空间｜优化设计方案

为了将"竹語堂"文字品牌承载的温度感表达出来，将"竹、語、堂"三个创意字体的笔画与笔画、结构与结构的空间处，通过"熔铸"的技法，进一步融入"正圆"的一部分，营造"流淌"的感觉，呈现自然、温润的字形之美，如图4-7粉圈处所示。进一步对应放大，使其更加明显、醒目，如图4-7下方灰色笔画细节蓝圈处所示。

图 4-6　　　　　　　　　　　　　图 4-7

综上所述，空间优化后的"竹語堂"，字态整体更加耐看，并充满了温度感与细节美。至此，"竹語堂"文字标志创意字体设计完成，很好地将品牌内在"传承文化、竹韵盎然"的特质呈现。

❻ 锦上添花｜设计标志装饰

文字标志设计的创意字体设计已经完美呈现，为了进一步凸显品牌属性，决定再设计一枚印章，丰富品牌文字标志形象的同时，可以作为品牌超级符号日后延展运用。

考虑品牌产品的主要作用是美化空间环境，反映出人们对于美好环境的向往，所以决定以"镜"字进行印章设计。以"篆书"的字形样态为主基调，在笔画、偏旁部首与架构的处理上，做到"简约、现代、个性化"。印章外在以"椭圆形"的线性简约形态为主，造型语言上与文字做到相融相通。"镜"印章设计需注意笔画与笔画之间空间关系的协调，最后进行润色，完成"镜"印章的设计，如图4-8所示。

"镜"印章设计

图4-8

至此，关于"竹語堂"文字标志设计中相关元素的设计，已经全部完成。

❼ 层次鲜明｜设计标志排版

接下来需要将以上设计元素进行组合排版设计。在进行排版设计之前，应当回归标志设计最初，仔细体会文字标志"传承文化、竹韵盎然"的内涵。经过一番调整设计，得到以下排版方案。

将"竹語堂"三个字进行竖排排版，标志等其他辅助信息进行横排排版，印章设计也根据版式空间需要自由摆放。根据画面情景需要，为了突出生机盎然的氛围，可以将动态的"飞鸟"形象融入版式空间中，整体上要注意空间关系的舒展与通透。这款排版方案醒目直观、动静兼得，且富有中式文化感与对称美，如图4-9所示。

"竹語堂"品牌标志排版

图4-9

在此基础上，按照标志设计文化内涵，外加一个传统的"幌子"图样作为底衬装饰，也方便应用于实际印刷中。将此方案进行最终润色处理，以雅韵、含蓄且清新的湖蓝色为品牌标准色，标志整体看上去层次感更强，画面主次更加分明。至此，"竹語堂"文字标志设计工作完成，如图4-10所示。

图4-10

8 字形延展 | 设计产品名称

"竹語堂"竹菓漆品牌系列包含四款产品,产品名称是由四款水果与四种竹子结合而成,分别是"黎子竹翠玉""箬叶竹金柑""十方竹紫柰""刺楠竹丹荔"。产品名称设计的创意与艺术性的定位,需要与品牌形象中的标志字体风格一致,以自身视觉形象的装饰起到传媒载体的作用。

将"竹語堂"文字标志中的标志字体,作为四款产品名称字形创作的依据,按照标题字体设计的原则进行提炼、概括、简化,以此得到满足于产品名称标题字需要的笔画、偏旁与部首,如图 4-11 右边所示。

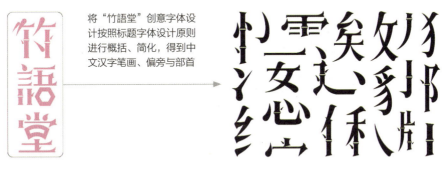

图 4-11

按照包装产品名称设计的四大基本功能要求,可以选择"思源宋体 CN"中适合做标题字的 SemiBold 字重呈现出来的字形样式,作为"竹語堂"竹菓漆品牌系列产品名称设计的参考字形,在字态上适当地拉高,以此提升产品的气质与格调,如图 4-12 左侧底部的粉色文字所示。在粉色文字上面进行四款产品名称标题字的设计,如图 4-12 左侧上面黑色线条文字所示。将其转化成视觉对比强烈的墨稿,如图 4-12 右侧文字所示。

图 4-12

中文产品名称设计完毕，按照品牌方的要求，还想将每款产品的英文名称一并设计。还是以"竹語堂"竹菓漆品牌标志字体延伸出来的笔画、偏旁与部首作为其英文产品名称设计的基础，同时选择了"思源宋体"作为字形与字重的参考依据，如图4-13上面粉色文字所示。接下来可以在粉色文字上面进行26个大写字母的标题字设计，其风格与气质需要与中文产品名称的设计一致，如图4-13上面黑色线条文字所示。然后将其转化成视觉对比强烈的墨稿，如图4-13下面的文字所示。

图 4-13

"竹語堂"竹菓漆品牌系列产品名称所需要的中文产品名称与英文产品名称的26个大写字母都已经设计完毕。然后将它们组合在一起，完美呈现字形设计的专业度与成熟度，也很好地与品牌的标志形象、产品属性联系在一起，强化了品牌的内在文化与外在形象，如图4-14所示。

图 4-14

⑨ 字形选择 | 设计广告语

"竹語堂"竹菓漆品牌系列产品，是由四款水果与四种竹子结合而成，每款产品在竹子净化空气功能的基础上，分别加入水果代表不同功效。以"清竹菓香味"为广告语主题，以毛竹阳桃净化空气、箬竹柑橘纯净除味、方竹苹果安抚情绪、楠竹荔枝除螨防霉进行产品信息的传递。其主体字形字体选择了字库中的免费字体"思源宋体"与"思源黑体"。在广告宣传语的基础上，将"菓"字水滴图案化，又选择了友好象征的"扇面"作为装饰图案，进行图文并茂的版式编排，如图4-15所示。

图 4-15

"竹語堂"竹菓漆品牌系列包装的设计密码：天然"竹香"，菓然"漆息"。对其字形字体进行设计，同样选择了字库中的免费字体"思源宋体"与"思源黑体"，选择了象征友好的抽象的"圆形"作为装饰图案，作为第一广告宣传语进行图文并茂的版式编排，如图 4-16 所示。

图 4-16

至此，关于"竹語堂"竹菓漆品牌系列包装字体设计全部完成。将包装字体涉猎的品牌文字标志、系列产品名称、广告宣传语等进行汇总并归置于黑色的版面上，可以看到，无论是品牌形象文字设计，还是广告语文字设计，都很好地将品牌由内而发的"竹文化"体现得淋漓尽致，如图 4-17 所示。

图 4-17

第 4 章 包装字体设计 / 143

⑩ 图案设计｜包装插图绘制

在"竹語堂"竹菓漆品牌系列包装字体元素设计的基础上，根据系列包装插图元素设计的需要，对每款产品竹子与水果相结合的理念进行插图设计。通过"异体同构"的艺术表现手法，在四款产品的四款不同竹子上分别结出对应的水果，为了强化其意境，还融入了四种昆虫进行主题渲染，并结合手绘插图的方式进行展现。然后，将插图与之前设计好的相对应的包装字体结合起来，准确且生动地传达出每款产品的原材料内涵，真正实现了图文并茂的视觉艺术表现，以此丰富系列包装设计语言，如图 4-18 ~ 图 4-21 所示。

图 4-18

图 4-19

图 4-20

图 4-21

⑪ 版式设计｜平面效果展示

接下来需要对"竹語堂"竹菓漆品牌四款产品的包装进行平面版式设计，视觉上选择以"对称与均衡"的版式为主，很好地呈现出中式传统文化的味道，并根据画面需要完成每款产品画面主色的设定，

以此区分每款包装产品的个性、属性，营造独特的氛围。

至此，"竹語堂"竹菓漆品牌系列包装的文字、图案、色彩、版式的平面设计全部完成。每款产品的平面效果展示，如图 4-22 ~ 图 4-25 所示。

图 4-22

图 4-23

图 4-24

图 4-25

⓬ 设以致用｜包装效果呈现

关于"竹語堂"竹菓漆品牌系列包装产品设计，包装外在形态以之前所构建的手提的小型圆桶为主，以聚苯乙烯塑料作为材质，以不干胶贴作为辅料。在"竹語堂"竹菓漆品牌四款产品包装平面版式设计的基础上，进行效果模拟展示，在实际中进行开模、生产、落地。

"竹語堂"竹菓漆品牌系列包装，整体效果简洁大方、精致雅观，兼具"文化与时尚"的魅力，如图 4-26 ~ 图 4-29 所示。

图 4-26

图 4-27

图 4-28　　　　　　　　　　　　　图 4-29

4.4.2 "馔御轩"果味生鲜

1 品牌寓意｜设计密码解读

"馔御轩",是一家专做高级中华料理的餐饮品牌,产品为特色东方菜系"一菜一格,百菜百味",注重调味,以烹饪地地道道的中国美食为品牌特色。在食材选料方面,该品牌根据原料特点选择出产地区,让菜品保证营养的全面性与膳食平衡,实现了酸碱平衡,蛋白质互补。从烹饪技法来看,中国菜更注重刀工和火候的控制,普通的烹饪原料经过厨师的加工,可以整齐划一,雕琢出栩栩如生的造型,而根据火候的大小运用,可直接决定菜肴的口感、成形、上色、营养等。

"馔御轩"品牌名称的含义为：馔,源于唐代李延寿的《南史·虞悰传》中"盛馔享宾",是美食的象征,此处借喻为"特色名菜";御,古代是对帝王所作所为及所用物的敬称,此处延伸为尊贵的象征;轩,意指方位、房屋之意,特指"馔御轩"品牌。综上所述,"馔御轩"品牌之意可概括为"汇聚中华特色名菜之味的尊贵食所"。

根据"馔御轩"的品牌行业属性与品牌宗旨,其图形标志中的文字图案设计应以"房屋"为主要图形元素,在此基础上还需将品牌产品内在的"中华符号"特质通过"皇"字表达。"馔御轩"品牌标志文字图案设计通过"皇"字表达出其品牌名称与产品自身特质,又通过"房屋"进一步强化其品牌特殊价值,如何将"皇"字与"房屋"完美结合,符合标志设计的属性是其设计难点。

此外,还需为"馔御轩"品牌的果味生鲜系列罐头进行包装设计,这是"馔御轩"品牌自身文化发展方向上的一次突破,如何在坚守传统中华料理烹饪理念的前提下,与时俱进地面向市场,并符合现代年轻人的口味与时尚饮食追求,成为"馔御轩"果味生鲜系列罐头包装设计的难点。

在品牌包装中,主要是对文字、图案、色彩、版式的平面形式语言进行设计,四者应起到宣传与美化果味生鲜商品的作用,直观地传递出每款果味生鲜商品的信息,从而有效地实现果味生鲜商品的个性与价值。"馔御轩"果味生鲜系列罐头包装,外在形态结构设计选择了手拉的小型罐头为主,以马口铁作为材质,以丝网印刷作为工艺呈现,整体简洁大方、精致雅观。

"馔御轩"品牌文字图案设计密码：传承文化、宜味之所。

"馔御轩"果味生鲜品牌包装设计密码："领鲜"食尚界,"果然"很健康。

❷ 有迹可循 | 图形、文字参考

先进行"馔御轩"图形标志的设计，按照文字图案设计密码解读，选择"房屋"与"皇"字为设计元素。品牌创始人为安徽人，出于对家乡的情结，其希望在品牌文字图案的设计中融入代表"徽派"建筑形象的"马头墙"。通过网络搜寻相关设计元素图片，以局部马头墙"屋檐"元素为设计切入点，根据文字图案设计需求得到两点启发，如图 4-30 粉圈所示。

图 4-30

❸ 图文印迹 | 设计文字图案

根据以上两点启发，以"点、线、面"的平面构成元素进行马头墙"屋檐"的提炼与概括，将"皇"字融入马头墙"屋檐"中，两者的设计可行性很强。为了寻求两者内在的视觉平衡与有效呈现，选择以"线"为主的单一元素表达文字图案设计。

（1）参考图片中马头墙"屋檐"形象，通过"钢笔工具"以线的形式勾勒概括出"屋檐"图案形象。将其进行几何标准化制图，在"屋檐"图案转折处融入了正圆，考虑标志图形设计后续应用的延展性，发现融入了正圆的"屋檐"图案的转折处有点生硬拘谨，不够舒展大方，将其两端的正圆简化掉，得到全新简化后的"屋檐"形象，如图 4-31 所示。

将"屋檐"通过"线"元素提炼与简化后的图案形象

图 4-31

（2）在全新简化的"屋檐"图案设计基础上，选择与其形象在造型语言上相关的"篆体"的"皇"字字形样式作为互动与融合。通过视觉巧妙组合后发现，"屋檐"图案与"篆体"的"皇"字上方的"口"字形的部件结合成了"房屋"的形象与品牌传达的"轩"的寓意不谋而合，如图4-32蓝圈处所示。将"篆体"的"皇"字下半部分笔画与架构也融入"正圆"，进行标准化处理，如图4-32粉圈处所示。这样一来，"文字食所"图案设计就完成了，如图4-32右图所示。

（3）如果将"文字食所"图案设计单纯作为标志图案，看上去不够稳定、饱满，可以将抽象的"正圆"以线形的形象作为背景元素融入"文字食所"图案中，与"文字食所"形象结合在一起构成了一枚印章的图案，进一步传递出品牌"中式、文化、诚信"的内在特质，如图4-33所示。

将篆刻的"皇"字与"屋檐"图案相结合，得到全新的"文字食所"图案

将"圆形"作为背景元素融入"文字食所"图案

图 4-32

图 4-33

至此，关于"馔御轩"品牌标志文字图案设计完成。其理念属于图形化文字中的在图形基础上融入文字的创意字体设计，其技法属于创意字体设计中的"异体同构"方法，很好地将品牌内在的调性特征、行业属性、文化理念等通过文字图案设计淋漓尽致地体现了出来。

❹ 丰富标志｜品牌名称设计

对品牌名称"馔御轩"进行设计，这里选择了"靖渌体"字库字体作为品牌中英文标准字设计的字样。"馔御轩"品牌名称中文标准字体设计，以温润、雅致、高端为主，使其文字设计风格与品牌理念相吻合，如图4-34所示。

"馔御轩"品牌名称中英文标准字体设计

图 4-34

❺ 锦上添花｜设计标志装饰

品牌图形标志设计的核心文字图案设计与标准字体设计已经完美呈现，由于品牌方是做高级中华料理的餐饮公司，严承"民以食为天，食以安为先"的理念，这也是"馔御轩"品牌一直发展，经久不衰的原因与价值所在。

经过一番思考,设计师决定提取一个"食"字,以"食"承载品牌内在精神,并以印章的形式丰富其品牌内涵,也可以作为品牌超级符号日后延展运用。

"食"印章设计,以工稳风为主的"铁线篆"呈现,其笔画"纤细如线、刚劲如铁",表达品牌内在的"勇于创新、诚信为本"的核心精神,印章外在形态以"圆润、通透、流畅"的圆形为主。"食"印章设计需注意笔画与笔画之间空间关系的协调,然后进行润色,完成"食"印章的设计,如图4-35所示。

至此,关于"馔御轩"品牌图形标志设计中相关元素的设计已经全部完成。

❻ 层次鲜明 | 设计标志排版

接下来,需要将以上设计元素进行组合排版设计。在进行排版设计之前,应当回归标志设计最初,仔细体会品牌文化内涵。经过一番调整设计,得到以下两种排版方案。

方案一,将"馔御轩"品牌标志中的元素进行横排排版,品牌英文名称也做了竖排的点缀,使这款排版方案整体醒目直观、优雅大方,如图4-36所示。

方案二,将"馔御轩"品牌标志中的元素进行竖排排版,品牌中文名称也进行竖排排版,使这款排版方案整体流畅、内敛稳定,如图4-37所示。

品牌方看过图形标志横竖两款排版方案后都很满意,并认定为品牌标志应用方案。在此基础上,按照标志设计文化内涵,外加一个传统的"幌子"图样作为底衬装饰,也方便应用于实际印刷中。将此方案进行最终润色处理,以厚重、沉稳且内敛的金色为品牌标准色,红色与黑色作为辅助色,标志整体看上去层次感更强,画面主次更加分明。至此,"馔御轩"图形标志设计工作完成,如图4-38所示。

"食"印章设计

图 4-35

"馔御轩"品牌标志横排版

图 4-36

"馔御轩"品牌标志竖排版

图 4-37

图 4-38

⑦ 字形延展 │ 设计产品名称

"饌御軒"果味生鲜品牌系列罐头包含三款产品，产品名称由三种生鲜与三款水果结合而成，分别是"福鲣的黎檬""凤韵的朝霞""望潮的香妃"，其产品名称设计的创意与艺术性的定位，需要在品牌形象文化内涵的基础上，做到与时俱进、勇于突破，并满足年轻人的时尚喜好，以自身视觉形象的装饰起到传媒载体的作用。

通过网络搜寻传统器物"如意"的图片，将如意的形态进行提炼、简化，并以扁平化、标准化的矢量线性图案呈现，让其作为"尊贵、吉祥"的象征，将创意点融入产品名称文字中，使其与品牌文化相联系，如图 4-39 所示。

图 4-39

产品名称文字设计的创意点有了，可以再考虑一下文字笔画、偏旁与部首，以及字体部件的定位，主导思想概括为"传承文化，时尚简约"，当然作为标题字还需保证有一定的视觉冲击力。尝试将"如意"的形态元素融入文字笔画、偏旁与部首、字体部件中，如图 4-40 所示。

图 4-40

得到满足于产品名称标题字需要的笔画、偏旁与部首后,按照包装产品名称设计的四大基本功能的要求,选择适合作为标题字的字形样式。选择"方正姚体简体"作为"馔御轩"果味生鲜品牌系列罐头产品名称设计的参考字形,在字态上适当地拉宽,以此凸显产品的低调与大气,如图4-41左侧底部的粉色文字所示。在粉色文字上面进行三款产品名称标题字的设计,如图4-41左侧上面黑色线条文字所示。然后将其转化成视觉对比强烈的墨稿,如图4-41右侧文字所示。

图 4-41

中文产品名称设计完毕,按照品牌方的要求,还想将每款产品的英文名称一并设计。还是以"馔御轩"果味生鲜品牌系列罐头产品名称设计延伸出来的笔画、偏旁与部首作为其英文产品名称设计的基础,同时依然选择"方正姚体"作为字形与字重的参考依据,如图4-42和图4-43上面粉色文字所示。接下来可以在粉色文字上面进行26个大小写字母的标题字设计,风格与气质需要与中文产品名称的设计一致。然后将其转化成视觉对比强烈的墨稿,如图4-42和图4-43下面的文字所示。

图 4-42

abcdefghijklm
nopqrstuvwxyz

abcdefghijklm
nopqrstuvwxyz

图 4-43

"馔御轩"果味生鲜品牌系列罐头产品名称所需要的中文产品名称与英文产品名称的 26 个大小写字母都已经设计完毕。将其组合在一起，完美呈现中英文字形设计的专业度与成熟度，也很好地与品牌的标志形象、产品属性联系在一起，强化了品牌的内在文化与外在形象，如图 4-44 所示。

福鲚的黎檬
Fu ji de li meng.

凤韵的朝霞
Feng yun de zhao xia.

望潮的香妃
Wang chao de xiang fei.

图 4-44

❽ 字形设计｜设计广告语

"馔御轩"果味生鲜品牌系列罐头产品是由三种生鲜与三款水果结合而成，根据系列包装所传递的独特卖点"果味生鲜"将三款产品的核心宣传语进行提炼，分别为"檬檬生鲜""蜜桃生鲜""荔枝生鲜"，将其进行中文字形设计，其笔画、偏旁与部首、架构的处理，以"笔画几何化"的创意字体手法为主，架构的处理采取了富有变化的标准字体的设计理念，在字态与字重的参考上选择了"方正中倩繁体"，如图 4-45 左侧底部的粉色文字所示。进行产品宣传语的定制线稿呈现，如图 4-45 左侧上面黑色线条文字所示。然后将其转化成视觉对比强烈的墨稿，如图 4-45 右侧文字所示。

檬檬生鲜　檬檬生鲜
蜜桃生鲜　蜜桃生鲜
荔枝生鲜　荔枝生鲜

图 4-45

为了进一步强化产品"果味生鲜"的特点,又将每款产品的水果形象进行了图形设计。在图形的创作中为了避免单调,通过"渐变构成"的手法,在每款水果的下方融入了水滴,给消费者传递"新鲜多汁"的感觉,流露出系列产品"领鲜"食尚界,"果然"很健康的情感诉求。将三款生鲜的名字设计与水果形象图形进行版式编排设计,以"反白"的视觉效果呈现,如图4-46所示。

应品牌方要求,包装画面还需再设计一枚"渔"字印章,以此强化包装产品自身"生鲜"主题的概念,丰富画面视觉效果,与品牌自身调性相吻合。

"渔"印章设计,选择了《缪篆字典》中王谐的"篆书"的"渔"字作为参考,如图4-47左图所示。通过"异体同构"的手法将概括简化后的"鱼形"线形图案,融入"篆书"的"渔"字中,如图4-47中图所示。具体的设计技法需以工稳风为主的"铁线篆"呈现,印章外在形态以"圆润、通透、流畅"的圆角矩形为主。"渔"印章设计需注意笔画与笔画之间空间关系的协调,然后进行润色,完成"渔"印章的设计,如图4-47右图所示。

图4-46

 + =

将篆体的"渔"字与"鱼形"图案相结合,得到全新的"文字鱼形"印章

图4-47

至此,关于"馔御轩"果味生鲜品牌系列罐头包装字体设计全部完成。将包装字体涉猎的品牌形象文字、系列产品名称、广告宣传语等进行汇总并归置于黑色的版面上。可以看到,无论是品牌形象文字与系列产品名称的设计,还是两级广告语文字定制设计,都很好地将品牌由内而发的"领鲜"食尚界,"果然"很健康的理念体现得淋漓尽致,并以包装文字图案的形式作为传媒承载出来,如图4-48所示。

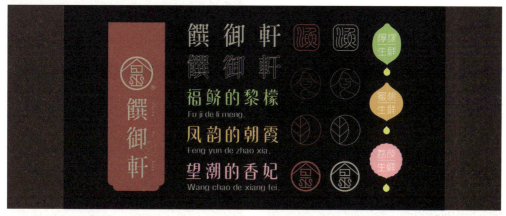

图4-48

⑨ 图案设计｜包装插图绘制

在"饌御軒"果味生鲜品牌系列罐头包装字体元素设计的基础上，根据系列包装插图元素设计的需要，对每款产品生鲜与水果相结合的理念进行插图设计。通过"异体同构"的艺术表现手法，在三款不同的生鲜上分别融入对应的三种水果，并结合手绘插图的方式进行展现，准确且生动地传达出每款产品的原材料内涵，以此丰富系列包装设计语言，如图4-49～图4-51所示。

图 4-49　　　　　图 4-50　　　　　图 4-51

⑩ 版式设计｜平面效果展示

接下来需要对"饌御軒"果味生鲜品牌三款产品的包装进行平面版式设计，视觉上选择以"对称与均衡"的版式为主，很好地呈现出中式传统文化的味道，并根据画面需要完成每款产品画面主色的设定，且以上下横跨版面的色块进行装饰，将画面的视觉冲击力与现代时尚感的调性和盘托出，进一步区分每款包装产品的个性、属性，营造独特的氛围。

至此，"饌御軒"果味生鲜品牌系列包装的文字、图案、色彩、版式的平面设计全部完成。每款产品的平面效果展示，如图4-52～图4-54所示。

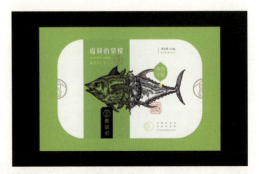

图 4-52

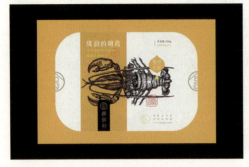

图 4-53

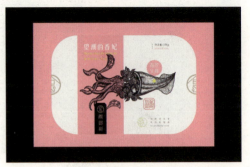

图 4-54

11 设以致用 | 包装效果呈现

关于"馔御轩"果味生鲜品牌系列包装产品设计，包装外在形态以手拉的小型罐头为主，以马口铁作为材质，以丝网印刷作为工艺呈现。在"馔御轩"果味生鲜品牌三款产品包装平面版式设计的基础上，进行效果模拟展示，在实际中进行开模、生产、落地。

"馔御轩"果味生鲜品牌系列包装，整体效果细腻有颜、精致雅观，兼具"文化与时尚"的魅力，如图 4-55 ~ 图 4-57 所示。

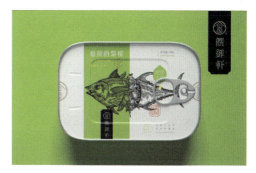

图 4-55

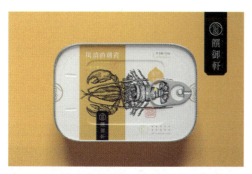

图 4-56

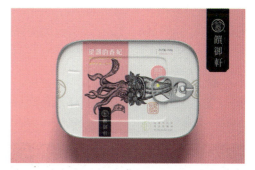

图 4-57

4.4.3 "茶水堂"花菓茶

1 品牌寓意 | 设计密码解读

"茶水堂"是一家新中式花菓茶店铺，其产品特点是将地域名茶与奇珍异果相结合，具有补充人体所需维生素与消脂减肥的功效，以此打造年轻人喜欢的时尚、个性、小众花菓茶品牌。品牌主理人是一位 80 后潮汕人，自小便深受广东潮州功夫茶的熏陶，他认为"茶道的精神"就是对人们真诚心性的提炼与表达，是现代人对于自然主动的感受。"茶水堂"品牌文化的寓意为：饮茶不仅仅是喝茶，其意境是对自然的亲近与融合，其功效是人们对"健康美"的一种追求与感受。

"茶水堂"品牌名称的含义为："茶水"为"用茶叶冲泡的饮料"，茶水可用于提神、醒酒和去除口气，茶水中还富含有维生素 B1，具有燃烧脂肪的功效。以"茶水"二字命名，在凸显品牌属性的前提下，实为包含了中国饮茶文化中的"好客"之意，爱喝茶的人好客，哪里来的客人都欢迎，茶道中如清风般美好的感觉自然而然就来了，正所谓"茗者八方皆好客，道处清风自然来"。在茶水中融入奇珍异果，是该品牌的创新之处，水果可以补充人体所需维生素，果香还可以让人心情愉悦。

根据"茶水堂"的行业属性与品牌含义，其标志设计应以创新中国传统茶文化为主题，最好以文字标志设计形式为主，在字形的定制上选择"黑体"为佳，将"文化创新"的内涵体现出来。"茶水堂"品牌主理人对"宜茶水品"特别有讲究，茶有各种茶，水有多种水，只有好茶、好水味才美。所以，好茶培育需要好山好水馈赠，真正实现"天然、有机"之道，而消费者饮茶时则强调水质需"清"，对水质的要求以清净为重，择水重在"山泉之清者"，泡出来的茶才香。

"茶水堂"花菓茶系列包装设计，其文字、图案、色彩、版式的平面设计，应起到宣传与美化商品的作用，并直观地传递出每款花菓茶商品的信息，从而有效地展现商品的个性与价值。"茶水堂"花菓茶系列包装外在形态结构设计，选择了方形的砖茶样式，以哑光牛皮纸作为包装材料，以半透明防油性蜡光纸作为辅料，整体简洁大方、精致雅观。

"茶水堂"品牌文字标志设计密码：文化创新、宜茶水品。

"茶水堂"花菓茶品牌包装设计密码：亲近自然、个性时尚。

❷ **有迹可循**｜字形字态参考

先进行"茶水堂"文字标志的设计，按照以创新中国传统茶文化为主题的需求，在字形上选择了"思源黑体 CN"中的 Light 字重作为参考，以无衬线"黑体"字形传递"文化创新"的意境，如图 4-58 所示。

在"茶水堂"的"思源黑体 CN"字样基础上，使其横向距离不变，纵向高矮压低，得到了全新的"茶水堂"的"思源黑体 CN"字态，烘托出朴实、稳重、大方的特征，如图 4-59 所示。

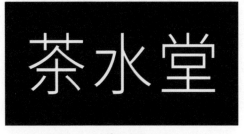

图 4-58

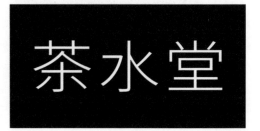

图 4-59

❸ **字形印迹**｜设计文字骨骼

在全新的"茶水堂"的"思源黑体 CN"字态基础上，进行文字标志的创作，整个设计过程中逻辑感与思想性的表达，成为解读"茶水堂"文字标志设计密码"文化创新"的关键所在。

（1）参考"思源黑体 CN"的字态设计，如图 4-60 上方粉色的文字所示。以其为字形底稿，通过"线（路径）"的方法书写"茶水堂"的文字字态，书写的过程中注意将"笔画几何化"的创意字体技法融入字形中，如图 4-60 上方的黑色线稿所示。在字形草字头处进行"笔画减法"的处理，在笔画与笔画关系处进行"笔画连接"的处理，如图 4-60 上方的黑色线稿蓝圈处所示。基于以上

两步，字态整体呈现出"现代与创新"完美结合的味道。最后，将其转换成视觉对比强烈的墨稿，如图4-60下方的黑色墨稿所示，其字形标准化，满足创意字形的形式美。

（2）观察得到的黑色墨稿字样，发现"茶、水、堂"三个字形过于"呆板"，且平淡没有个性，既然应用了"笔画几何化"装饰字形，是否可以将其思路发挥到极致呢？由于"茶、水、堂"三个字形简单，应该可以发现存在的共有"视觉规律"，尝试着将"斜线"植入字形的笔画、偏旁与部首，以及架构中，得到了全新的"茶、水、堂"三个字形，如图4-61黑色墨稿所示。在此过程中，根据"文字识别性"的常识，在对字形进行"斜线"处理的过程中，根据视觉舒适的需要，"顺水推舟"做了字形架构的艺术性重构，营造出"少即是多"的空间层次感，如图4-61粉圈处所示。这样一来，"茶、水、堂"三个字形视觉空间质感上相对和谐、统一，且有了个性与格调。不过，以"斜线"作为形式语言植入字形中，遇到了"堂"字下半部分不合适的情况，这是需要解决的问题，如图4-61粉色空间处所示。

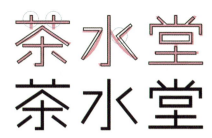

图4-60

图4-61

（3）观察已经将"斜线"元素植入得到的"茶、水"两个全新字形，考虑如何利用"斜线"元素处理"堂"字下半部分的部件，既要形式语言与"茶、水"二字统一、和谐，还要做到架构处理上个性、大胆。设计师查阅了晋代书法名家王羲之的《十七帖》中"草书"的"堂"字的书写，其下半部分字体部件的处理正是可以借鉴的，如图4-62左边"堂"字下半部分粉圈处所示。将"草书"中"堂"字下半部分的处理融入目前"茶水堂"品牌创意字形的定制中，如图4-62右边"堂"字下半部分所示。

 简化概括后，"堂"字的下半部分

图4-62

（4）将植入"斜线"元素得到的"茶、水、堂"三个全新字形并列放在一起，三个字在形式语言和架构处理上做到了一致性，如图4-63所示。

图 4-63

至此，关于"茶水堂"创意字体的"线形"骨骼搭建设计完成。当前的骨骼设计，既有"黑体"的骨骼字态样式，又融入"斜线"的形式语态，将现代感与创新性的文字品牌感体现得淋漓尽致。

❹ 节奏韵律｜充盈文字骨骼

（1）进一步观察"茶、水、堂"三个创意字体的空间处理，发现"堂"字的下半部分部件的处理可以进行"艺术化"处理，将"口"字部件的形态换成"圆形"形态，如图4-64右边"堂"字下半部分粉圈处所示。观察发现"圆形"形态与"堂"字的外部形态统一构成了"屋子"的形象，很好地将"茶水堂"的"堂"字的概念传递了出来，如图4-64右边"堂"字蓝圈处所示。

（2）审视已经处理好的"茶、水、堂"三个创意字体的空间关系，又做了以下细节的调整：首先，将"笔画与笔画"的关系进行了"断笔"处理，让其空间透气、舒展，如图4-65粉圈处所示；其次，对字形笔画的起始端与结尾处及笔画的转折处进行"圆头"的处理，使其字形语态变得更加温润、友好，如图4-65蓝圈处所示。

图 4-64 图 4-65

在对"茶水堂"字形进行细节上的"空间节奏与韵律"的处理后，使原来稍显"生硬"的字形增添了变化性与识别度，其字形细节也更加耐看、有味道。

❺ 塑造空间｜优化设计方案

为了将"茶水堂"文字品牌承载的温度感表达出来，将"茶、水、堂"三个创意字体的笔画与笔画、结构与结构的空间处，通过"熔铸"的技法，进一步融入"正圆"的一部分，营造"流淌"的感觉，呈现自然、温润的字形之美，拉近了品牌与消费者之间的距离，也将品牌"茶水"之意通过视觉形式语言表达出来，如图4-66粉圈处所示。进一步对应放大，使其更加明显、醒目，如图4-66下方灰色笔画细节蓝圈处所示。

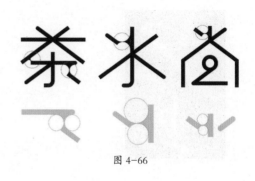

图 4-66

综上所述，空间优化后的"茶水堂"，字态整体看上去更加耐看，并充满了温度感与细节美。至此，"茶水堂"文字标志创意字体设计完成，将品牌内在"文化创新、宜茶水品"的特质完美呈现。

❻ 锦上添花 | 设计标志装饰

为了进一步凸显品牌属性，决定再设计一枚印章，丰富品牌文字标志形象的同时，也可以作为品牌超级符号日后延展运用。

考虑品牌产品主要是以花菓茶为主，其品牌直观核心词为"茶水"，所以决定以"茶"字进行印章设计。以空间建筑感"几何化"的字形样态为主基调，在笔画、偏旁部首与架构的处理上，做到"简约、现代、图形化"，从中还可以窥见"房屋（堂）"的样貌，印章外在形态上以"矩形"的线性简约形态为主，造型语言上两者做到相融相通。"茶"印章设计需注意笔画与笔画之间空间关系的协调，最后进行润色，完成"茶"印章的设计，如图4-67所示。

"茶"印章设计
图 4-67

至此，关于"茶水堂"文字标志设计中相关元素的设计，已经全部完成。

❼ 层次鲜明 | 设计标志排版

接下来，需要将以上设计元素进行组合排版设计。在进行排版设计之前，应当回归标志设计最初，仔细体会文字标志"文化创新、宜茶水品"的内涵。经过一番调整设计，得到以下排版方案。

"茶水堂"品牌标志排版
图 4-68

将"茶水堂"三个字进行竖排排版，标志等其他辅助信息也进行竖排排版，印章设计也根据版式空间需要自由摆放。根据画面情景需要，为了突出"宜茶水品"的理念，可以将意向的"山水"图案形象融入版式空间中，整体上要注意空间关系的舒展与通透。这款排版方案醒目直观、动静兼得，且富有中式文化感与均衡美，如图4-68所示。

在此基础上，按照标志设计文化内涵，外加一个传统的"幌子"图样作为底衬装饰，也方便应用于实际印刷中。将此方案进行最终润色处理，以醇厚、内敛且稳重的黑色为品牌标准色，标志整体看上去层次感更强，画面主次更加分明。至此，"茶水堂"文字标志设计工作完成，如图4-69所示。

图 4-69

8 字形延展 | 设计产品名称

"茶水堂"花菓茶品牌系列一共包含四款产品,产品名称是由四种茗茶与四种水果结合而成,分别是"莊柑野露萃黎檬""濛鼎凰桠萃骊珠""氘崎槿萱萃莱姆""蒲圻栳綪萃玉颗"。产品名称设计的创意与艺术性的定位,需要在延续品牌形象文化内涵的基础上,做到与时俱进、勇于突破,并满足于年轻人的时尚喜好,以自身视觉形象的装饰起到传媒载体的作用。

通过观察"茶叶"的图片,意将"茶叶"的形态进行提炼、简化,并以扁平化、标准化的矢量图案植入产品名称中,让其成为"自然、原味"的象征,以便作为创意点融入产品名称文字设计中,使其与品牌文化相联系。在字形的定制上,以"宋体"字样为佳,可以塑造雅致、大方的感觉。基于以上两点,还要将"时尚"的定义表达出来,这是在设计产品名称过程中需要努力突破的难点,如图4-70所示。

图 4-70

产品名称文字设计的创意点有了,可以再考虑一下文字笔画、偏旁与部首、字体部件的定位,主导思想概括为"自然原味、雅致时尚",还需保证作为标题字要有一定的视觉冲击力。尝试着将"茶叶"的形态元素融入文字笔画、偏旁与部首、字体部件中,在保证"宋体"字形特征的基础上,在细节处融入"正圆",将"时尚"的概念进一步表达,如图4-71左边粉圈处所示。按照此理念执行,也得到了其他的笔画、偏旁与部首的设计,一番尝试后结果达到了设计需求,如图4-71右侧所示。

图 4-71

按照包装产品名称设计的四大基本功能的要求，可以选择适合作为标题字的"思源宋体CN"中的Medium字重呈现出来的字形样式，作为"茶水堂"花菓茶品牌系列产品名称设计的参考字形，在字态上适当拉宽，以此凸显产品的低调与大气，如图4-72底部的粉色文字所示。在粉色文字上面进行四款产品名称标题字的设计，如图4-72上面黑色线条文字所示。将其转化成视觉对比强烈的墨稿，如图4-73中的文字所示。

图 4-72

图 4-73

"茶水堂"花菓茶品牌系列产品名称所需要的中文产品名称已经设计完毕，将其组合在一起，完美呈现字形设计的专业度与成熟度，也很好地与品牌的标志形象、产品属性联系在一起，强化了品牌的内在文化与外在形象。

9 字形设计｜设计广告语

"茶水堂"花菓茶品牌系列产品是由四种茗茶与四种水果结合而成，根据每款产品不同茗茶的茶系为切入点，划分为红菓茶、绿菓茶、黄菓茶、乌龙菓茶，并将其进行中文字形设计，其笔画、偏旁与部首、架构的处理，以"笔画几何化"的创意字体手法为主，架构的处理采取了富有变化的标准字体的设计理念，在字态与字重的参考上选择了"方正细倩繁体"，如图4-74上方底部的粉色文字所示。进行产品宣传语的定制线稿呈现，如图4-74上方黑色线条文字所示。在此过程中，处理重点为以下两个方面：一是全新字形偏旁部首的"创新"处理，如"绞丝旁""草字头"的处理，如图4-74上方蓝圈处所示；二是将字形中的"竖勾"笔画进行了简化处理，增强了字形的装饰感与几何化，如图4-74上方粉圈处所示。然后将其转化成视觉对比强烈的墨稿，如图4-74下方文字所示。

图 4-74

继续对字体进行细节的优化调整，具体处理如下：第一步是将字体笔画进行空间的"断笔"处理，让字形看上去更加透气、爽朗，如图4-75最上方的黑色字形粉圈处所示；第二步是进行了笔画自身"加法"、笔画与笔画"连笔"空间关系的全新演绎，如图4-75中间的黑色字形蓝圈处所示，以及进行笔画与架构的"重构"艺术性演绎，如此优化后整体设计看上去极具个性化，如图4-75中间的黑色字形粉圈处所示；第三步也是最终的广告语文字样式设计，在字形的结构转折处融入"折角"的概念，增强文字的文化性，更加具有中式感，与品牌形象理念相一致，如图4-75下方的黑色字形粉圈处所示。

图 4-75

为了方便广告宣传语中文字体设计的后续延展应用,将"红菓茶""绿菓茶""黄菓茶""乌龙菓茶"四款茶的创意字形进行竖排应用,并在其外围融入"圆环"的形式作为装饰,图文并茂的版式编排,整体看上去简洁、紧凑,时尚个性中流露着中式文化感,如图4-76所示。

应品牌方要求,包装画面还需再设计一枚"櫟"字印章,以此传递产品"自然愉悦"的概念,丰富画面视觉效果,与品牌自身调性相吻合。以"櫟"字承载自然愉悦概念,并以印章图案的形式丰富产品内涵,也可以作为品牌的超级符号进行延展运用。

"櫟"印章设计,以"篆书"的形式作为语态表达,具体的设计技法以"工稳风"为主的"铁线篆"呈现,印章外在形态以"圆润、通透、流畅"的圆角矩形为主。"櫟"印章设计需注意笔画与笔画之间空间关系上的和谐,然后进行润色,完成"櫟"印章的设计,如图4-77右图所示。

"櫟"印章设计

图 4-76　　　　　　　　　　　　　　　　　　　图 4-77

至此,关于"茶水堂"花菓茶品牌系列包装字体设计全部完成,涉及品牌形象文字、系列产品名称、广告宣传语的设计。无论是品牌形象文字与系列产品名称的设计,还是广告语文字定制设计,都很好地将品牌由内而发的"亲近自然、个性时尚"的理念体现得淋漓尽致。

⑩ 图案设计｜包装插图绘制

在"茶水堂"花菓茶品牌系列包装字体设计的基础上,根据系列包装插图元素设计的需要,对每款产品茗茶与水果相结合的理念进行插图设计,通过"异体同构"的艺术手法,在四款产品的茶叶枝干上分别结出对应的四种水果,如图4-78所示。为了强化其意境的塑造,还可以融入昆虫或动物进行主题渲染,并结合渐变矢量插图的方式进行展现。

图 4-78

将四款插图与之前设计好的相对应的包装字体结合起来，进行适合于品牌调性的版式编排设计，准确生动地传达出每款产品的原材料内涵，真正实现了图文并茂的视觉艺术表现，以此丰富系列包装设计语言，如图4-79所示。

图 4-79

11 版式设计 ｜ 平面效果展示

接下来需要对"茶水堂"花菓茶品牌四款产品的包装进行平面版式设计，视觉上选择以"对称与均衡"的版式为主，很好地呈现出中式传统文化的味道，并根据画面需要完成每款产品画面主色的设定与氛围的营造，以此区分每款包装产品的个性与属性。

至此，"茶水堂"花菓茶品牌系列包装的文字、图案、色彩、版式的平面设计全部完成。每款产品的平面效果展示，如图 4-80 ~ 图 4-83 所示。

图 4-80

图 4-81

图 4-82

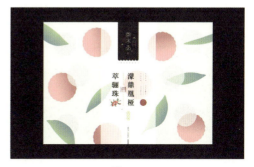

图 4-83

12 设以致用 ｜ 包装效果呈现

关于"茶水堂"花菓茶品牌系列包装产品设计，以方形的砖茶为主，以哑光牛皮纸作为包装材质，以半透明防油性蜡光纸作为辅料。在"茶水堂"花菓茶品牌四款产品包装平面版式设计的基础上，进行效果模拟展示，在实际中进行开模、生产、落地。

"茶水堂"花菓茶品牌系列包装，整体效果简洁大方、精致雅观，兼具"文化与时尚"的魅力，如图 4-84～图 4-87 所示。

图 4-84

图 4-85

图 4-86

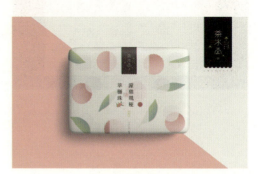

图 4-87

4.4.4 "视外桃源"有机生蔬

1 品牌寓意｜设计密码解读

"视外桃源"是一家深谙中华饮食养生之道，专做时令有机生蔬的品牌，主要产品为"纯天然、无污染、高品质、高质量、安全营养"的有机蔬菜，为"AA 级绿色蔬菜"。企业不仅保证蔬菜出自良好的生态环境，更对产品实行"从土地到餐桌"全程质量控制。

"视外桃源"这个名字出自东晋·陶渊明的《桃花源记》一文，原为"世外桃源"，指环境幽静、生活安逸的地方。将"世"改为"视"，其品牌寓意延展为"放眼望去，是一片没有被污染的原野，且常会有白鹤相伴"，暗指自然环境的优越，良好的生态环境适合有机蔬菜的种植。通过耳熟能详的成语，塑造品牌名称，将其内涵演绎并传递给消费者，是一个有趣且富有思想性的过程。

根据"视外桃源"的行业属性与品牌含义，其标志设计应以弘扬中国"养生"文化为主题，最好以文字标志设计形式为主，在字形的定制上选择繁体为佳，烘托"养生文化"的内涵。"视外桃源"品牌在种植环境上善于创新，因此还需在标志字形的设计中体现出"与时俱进"的品牌特点，因此尝试在繁体字的基础上将"抽象的图形元素"融入文字，做到图文并茂。

"视外桃源"时令生蔬系列包装设计，其文字、图案、色彩、版式的设计也应起到宣传与美化生蔬商品的作用，并直观地传递出每款生蔬商品的信息，从而有效地体现生蔬商品的个性与价值。"视外桃源"时令生蔬系列包装外在形态结构设计，选择了食品级塑料盒为主，以聚丙烯塑料作为材质，以250g铜版纸作为辅料，整体简洁大方、精致雅观，传递给消费者一种文化与时尚的格调。

"视外桃源"品牌文字标志设计密码：传承文化、创新演绎。

"视外桃源"时令生蔬品牌包装设计密码：自然原味、至真至诚。

❷ 有迹可循｜字形字态参考

进行"视外桃源"时令生蔬品牌包装设计之前，需要先进行"视外桃源"文字标志的设计。按照"以弘扬中国养生文化为主题"的需求，在字形上选择了"思源黑体CN"作为参考，以繁体字形烘托"养生文化"的意境，如图4-88所示。

在"视外桃源"的"思源黑体"繁体字样基础上，使其横向距离不变，纵向距离稍微压扁，得到了全新的"视外桃源"的"思源黑体"繁体字态，烘托大气、稳重、简约等特征，如图4-89所示。

图 4-88　　　　　　　　　　　　　　图 4-89

❸ 字形印迹｜设计文字骨骼

在全新的"视外桃源"的"思源黑体"繁体字态的基础上进行文字标志的创作，整个设计过程中逻辑感与思想性的表达，成为解读"视外桃源"文字标志设计密码"创新演绎"的关键所在。

（1）参考"思源黑体"繁体的字态设计，如图4-90上方粉色的文字所示。以其为字形底稿，通过"钢笔路径"造型，以"线"的方法全新书写"视外桃源"的文字字态，如图4-90下方的黑色墨稿所示。书写的过程中注意将"简约、规范"的特质融入字形中，并在特殊笔画的书写中通过"圆"进行置换，为字形增添几分趣味性，字态骨骼整体呈现出"饱满流畅舒展"的味道。以品牌标准字体设计的要求作为依据，在字形上主要做了以下两点处理：首先，在字形偏旁与架构之处，在具备高识别性的前提下，尝试着进行"笔画加减法"的处理，让其个性、富有表现力，如图4-90下方的黑色线稿蓝圈处所示；其次，品牌标准字体"简洁规范"性的处理格外重要，在字形中将笔画"横竖"统一处理，可以让其字形标准化，满足创意字形的形式美，如图4-90下方黑色线稿粉圈处所示。

（2）观察得到的字样，在设计好的文字骨骼基础上，可以将所有横竖笔画根据字形自身属性进行粗细处理，竖笔画通过钢笔路径加粗，满足横笔画与竖笔画宽度大约是1:2.5的比例，以此强化"横细竖粗"的"宋体"字形笔画样式，如图4-91上方粉色的文字所示。这一步的关键点是所有的横、竖笔画都不一样粗，不同的字态样式的字形与字架需大小均衡和谐，黑白关系舒爽通透，这样的做法给整个字态增添了"节奏与韵律"的视觉美感，如图4-91上方黑色线稿的文字所示。最后，将其转换成视觉对比强烈的墨稿，发现其笔画结构转折处是"四分之一圆"的衔接，如图4-91下方的黑色墨稿粉圈处所示。

图 4-90

图 4-91

至此，关于"视外桃源"创意字体骨骼搭建设计完成。当前的骨骼设计，既有"黑体"的骨骼字态样式，又有"宋体"的笔画节奏样式，在字形结构转折处还融入了"圆角"的形式语言，将文化感与创新性的文字品牌感觉体现得淋漓尽致。

❹ 节奏韵律｜充盈文字骨骼

进一步观察"视外桃源"四个创意字体的空间处理，如图4-92上方粉色的文字所示。其文字骨骼的充盈需要做如下四步的演绎。

（1）"视、外、桃、源"四个字的笔画起笔与收笔处需根据字形特质做规范化统一性处理，处理的原则是"水平与垂直"，如图4-92上方黑色线稿的文字所示。将其转换成墨稿文字样式，并将处理原则进一步"标准化"对应呈现，使其更加明显、醒目，如图4-92下方黑色墨稿蓝虚线与粉虚线标注处所示。然后在四个字顶端、底部各画一根粉色虚横线，通过视觉观摩四个字的形式语态，其"稳定性与规整化"很适合作为品牌标准字体样式呈现。

（2）新得到的"视、外、桃、源"四个字具备了视觉冲击力，但视觉感知上有点过于厚实，会产生呆板、憨实的感觉，需要对笔画与笔画、结构穿插的细节处做进一步的"透气"处理，如图4-93蓝圈处所示。此外，发现"视、外、桃、源"四个字，作为品牌标准创意字体不够独特和简约，因此要对笔画与笔画、笔画与结构的关系做进一步的"笔画加减法与连笔"处理，如图4-93粉圈处所示。

图 4-92

图 4-93

（3）对"视、外、桃、源"做了字形的"透气"处理之后，其字态还是过于生硬、刻板，需要对笔画细节做进一步充满"人文性与温度感"的处理，使其更加符合品牌气质。首先，将横、竖、撇、捺等笔画做"圆角"处理，让字形整体呈现出温度，如图4-94上方粉色虚线圆圈处所示；其次，按照汉字书写规律，将书写体式规范融入笔画特征中，让字形呈现出人文性，如图4-94上方蓝色虚线圆圈处所示；最后，将"笔画特征"简约化、概括化，满足字形整体气质的需要，进一步强化字形的人文性与温度感，如图4-94上方粉色圆圈处所示。对应放大，使其更加明显、醒目，如图4-94下方灰色笔画细节虚线圆圈处所示。

（4）"视、外、桃、源"四字在充满"人文性与温度感"的基础上，在笔画的开始处与结构的转折处继续融入"二分之一圆弧"强化这种感觉，处理完毕字形整体看上去更加精致，并富有细节之美，如图4-95粉色与蓝色虚线圆圈处所示。观摩"桃、源"两字，发现笔画与笔画的空间处理还是有点生涩，需进一步优化局部空间，让"视、外、桃、源"的字怀空间更舒爽，并附有节奏韵律美，如图4-95粉色圆圈处所示。

图 4-94

图 4-95

⑤ 塑造空间｜优化设计方案

由于"视外桃源"品牌以时令有机生蔬为主要产品，所以设计时应强调产品"新鲜度"这一特点。将"视、外、桃、源"四个创意字体中的"圆点"笔画，通过"水滴"图形替换，很好地将产品的特点通过品牌标准字设计展现出来，融入"水滴"的字形更具"自然、温润"之美，如图4-96上方的粉圈处所示。

在现有的"视外桃源"文字标志创意字体基础上，将字体设计五原则中的"字体细节"的知识点进一步呈现，这一步算是整个创意文字设计的"点睛之笔"，是在笔画的夹角处融入正圆的一部分，如图4-97所示。进一步对应放大，使其更加明显、醒目，如图4-97下方灰色笔画所示。

图 4-96

图 4-97

空间优化后的"视外桃源"，字态整体看上去更加耐看，并充满了温度感与细节美。至此，"视外桃源"文字标志创意字体设计完成，很好地呈现出品牌内在"传承文化、创新演绎"的特质。

❻ 锦上添花 | 设计标志装饰

"视外桃源"品牌方希望将"良好的生态环境"的特殊寓意传递给受众,要求在文字标志的设计中融入代表"意境美"的辅助图案,达到图文并茂的视觉效果。设计师以"白鹤"为视觉核心,描绘了一幅"安然、悠闲、清静"的世外桃源画面,如图4-98所示。"鹤"在中国传统文化中又是吉祥与长寿的象征,与品牌"养生文化"的主旨思想相一致。

为了进一步凸显品牌属性,决定再设计一枚印章,丰富品牌形象的同时,也可以作为品牌超级符号日后延展运用。设计师根据创始人名字中的"兰"字,决定以繁体"蘭"字进行印章设计,凸显品牌专有属性。以"几何化"的字形样态为主基调,在笔画、偏旁部首与架构的处理上,做到"简约、现代、个性化"。印章外在形态以流水般的弧度与"梅瓶"的线性简约形态为主,简单素雅、初凝美好,造型语言与文字做到相融相通。"蘭"印章设计需注意笔画与笔画之间空间关系的协调,最后进行润色,结束"蘭"印章的设计,如图4-99所示。

"视外桃源"品牌图案设计

图 4-98

"蘭"印章设计

图 4-99

至此,关于"视外桃源"文字标志设计中相关元素的设计,已经全部完成。

❼ 层次鲜明 | 设计标志排版

接下来,需要将以上设计元素进行组合排版设计。在进行排版设计之前,应当回归标志设计最初,仔细体会文字标志"传承文化、创新演绎"的内涵。经过一番调整设计,得到以下排版方案。

将"视外桃源"与标志品牌英文信息进行横排排版,标志"白鹤"图案与品牌英文名称做到上下垂直排列,印章设计也根据版式空间需要自由摆放,整体上要注意空间关系的舒展与通透。这款排版方案醒目直观、动静兼得,且富有中式文化感与对称美,如图4-100所示。

"视外桃源"品牌标志排版

图 4-100

在此基础上，按照标志设计文化内涵，外加一个传统的"幌子"图样作为底衬装饰，文字标志设计元素做了竖排排列呈现，可以方便应用于实际印刷中。将此方案进行最终润色处理，以明丽、健康且清新的绿色、橙色为品牌标准色，标志整体看上去层次感更强，画面主次更加分明。"视外桃源"文字标志设计工作完成，如图4-101所示。

图 4-101

❽ 字形延展｜设计产品名称

"视外桃源"时令生蔬品牌系列一共由两款产品组合而成，分别是"新西兰椰菜""荷兰回鹘豆"。产品名称设计的创意与艺术性的定位，需要在延续品牌形象文化内涵的基础上，做到与时俱进、勇于突破，并满足于年轻人的时尚喜好，以自身视觉形象的装饰起到传媒载体的功能。

以抽象的元素"圆"作为创意点，并以扁平化、标准化的矢量图案植入产品名称中，让其作为"自然、原味"的象征，与品牌文化相联系；字形的定制以"圆体"字样为佳，可以流露出至真、亲切的味道；将"至诚"的定义表达出来，选择了有品质感的"宋体"文字特征融入产品名称设计中。以上也是在定制产品名称过程中需要努力突破的难点，如图4-102所示。

图 4-102

产品名称文字设计的创意点有了，可以再考虑一下文字笔画、偏旁与部首、字体部件的定位，主导思想概括为"自然原味、至真至诚"，还需保证作为标题字要有一定的视觉冲击力。尝试着将"圆"的形态元素融入文字笔画、偏旁与部首、字体部件中，在保证"圆体"字形特征的基础上，在细节处融入"宋体特征"，将"至真至诚"的概念进一步表达，如图4-103左边粉圈处所示。按照此理念执行，也得到了其他的笔画、偏旁与部首的设计，一番尝试后结果达到了设计需求，如图4-103右侧所示。

图 4-103

按照包装产品名称设计的四大基本功能的要求,可以选择适合于做标题字的"方正粗圆"呈现出来的字形样式,作为"视外桃源"时令生蔬品牌系列产品名称设计的参考字形,在字态上适当拉宽,以此凸显产品的稳重与内涵,如图 4-104 上方的粉色文字所示。在中间粉色文字上面进行两款产品名称标题字的设计,在此过程中需要注意通过"笔画加减法与断笔"的技法,让文字设计更加简约、透气,满足于品牌文字个性化的定制需要,如图 4-104 中间黑色线条文字的蓝色与粉色圆圈处所示。将其转化成视觉对比强烈的墨稿,如图 4-104 下方文字所示。

图 4-104

有了"圆体"为主样式的产品名称字形样态,继续将"宋体特征"融入进来,可以参考"思源宋体 CN"中的 Bold 字样,如图 4-105 上方粉色文字所示。在"圆体"为主样式的产品名称字形样态基础上将"宋体"的特征融入,得到了全新的"圆体"字样"宋体"特征的全新字形样式,如图 4-105 中间黑色线条文字所示。将其转化成视觉对比强烈的墨稿,如图 4-105 下方文字所示。

图 4-105

中文产品名称设计完毕,按照品牌方的要求,还要将每款产品的英文名称一并设计。还是以"视外桃源"时令生蔬品牌系列产品名称设计延伸出来的笔画、偏旁与部首作为其英文产品名称设计的基础,同时依然选择了粗圆作为字形与字重的参考依据,如图 4-106 和图 4-107 上面粉色文字所示。接下来可以在粉色文字上面进行 26 个大小写字母的标题字设计,其风格与气质需要与中文产品名称的设计一致,然后将其转化成视觉对比强烈的墨稿,如图 4-106 和图 4-107 下面的文字所示。

ABCDEFGHIJKLM
NOPQRSTUVWXYZ

ABCDEFGHIJKLM
NOPQRSTUVWXYZ

图 4-106

abcdefghijklm
nopqrstuvwxyz

abcdefghijklm
nopqrstuvwxyz

图 4-107

"视外桃源"时令生蔬品牌系列产品名称所需要的中文产品名称与英文产品名称的 26 个大小写字母都已经设计完毕。将它们组合在一起,完美呈现英文字形设计的专业度与成熟度,也很好地与品牌的标志形象、产品属性联系在一起,强化了品牌的内在文化与外在形象,如图 4-108 所示。

新西蘭椰菜
New Zealand broccoli

荷蘭回鶻豆
Dutch Huihu bean

图 4-108

❾ 字形设计｜设计广告语

应品牌方要求，包装画面还需再设计一枚抽象的"明"字印章，以此传递产品"自然与诚信"的概念，丰富画面视觉效果，与品牌自身调性相吻合。以"明"字承载自然诚信概念，并以印章图案的形式丰富产品内涵，也可以作为广告宣传语，成为品牌的超级符号进行延展运用。

"明"印章设计，以"篆书"的形式作为语态表达，并将"绿叶"植入其中做抽象图案化表达。具体的设计技法以"工稳风"为主的"铁线篆"呈现。印章外在形态以"圆润、通透、流畅"的圆形为主。"明"印章设计需注意笔画与笔画之间空间关系上的和谐，然后进行润色，完成抽象的"明"的印章设计，如图 4-109 所示。

至此，关于"视外桃源"时令生蔬品牌系列包装字体设计全部完成。涉及品牌形象文字、系列产品名称、广告宣传语的设计。无论是品牌形象文字与系列产品名称的设计，以及广告语文字定制设计，都很好地将品牌由内而发的"自然原味、至真至诚"的理念体现得淋漓尽致。将其组合排版设计，如图 4-110 和图 4-111 所示。

❿ 图案设计｜包装插图绘制

在"视外桃源"时令生蔬品牌系列包装字体元素设计的基础上，根据元素设计的需要进行插图设计。由于产品是时令生蔬，因此必须更加注重产品的自然、原味、真实，设计师最终决定以"产品摄影"的图片形式展示产品本身的样貌，打动消费者，刺激购买欲，如图 4-112 所示。

"明"印章设计
图 4-109

图 4-110

图 4-111

图 4-112

⑪ 版式设计 | 平面效果展示

接下来需要对"视外桃源"时令生蔬品牌两款产品的包装进行平面版式设计,视觉上选择以"对称与均衡"的版式为主,很好地呈现出中式传统文化的味道,并根据画面需要完成每款产品画面主色的设定与氛围的营造,以此区分每款包装产品的个性与属性。

至此,"视外桃源"时令生蔬品牌系列包装的文字、图案、色彩、版式的平面设计全部完成。每款产品的平面效果展示,如图 4-113 和图 4-114 所示。

图 4-113

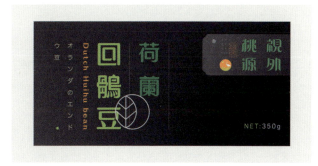

图 4-114

⑫ 设以致用 | 包装效果呈现

关于"视外桃源"时令生蔬品牌系列包装产品设计,包装外在形态以食品级塑料盒为主,以聚丙烯塑料作为材质,以 250g 铜版纸作为辅料。在"视外桃源"时令生蔬品牌两款产品包装平面版式设计的基础上,进行效果模拟呈现,在实际中进行开模、生产、落地。

"视外桃源"时令生蔬品牌系列包装,整体效果简洁大方、精致雅观,兼具"文化与至真"的魅力,如图 4-115 和图 4-116 所示。

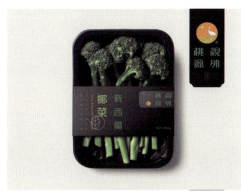

图 4-115

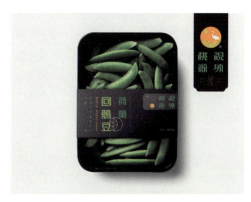

图 4-116

4.4.5 "鳳德"花果香薰

❶ 品牌寓意｜设计密码解读

"鳳德"是专注于高端香薰的品牌，主打产品为一款针对大众消费群体的花果香薰。"鳳德"品牌与前面提到的"鳳德茶業"品牌颇有渊源，为同一个创始人创办，但分属不同的行业领域。

远在中国盛唐"贞观之治"时，薰香就被公认为是一种艺术形式，当时焚香的"极品"为佳楠。"鳳德"花果香薰在原料的选择上秉承了这一传统，点燃一盏香薰，其花果香味弥漫于空气中，产生非常清新优雅的香味，具有美化环境、怡神悦心的作用，还有"养生保健"的价值。

"鳳德"品牌名称的含义为："鳳"，神鸟也，在中国传统文化中是吉祥的象征；"德"寓意为"诚信即美德"，象征"鳳德"为消费者提供优质的花果香薰。

根据"鳳德"的品牌行业属性与品牌文化，其图形标志中的图案设计选择以"香"字为主要图形设计理念，还需将品牌独特的"复古与现代、雅致与浪漫"的特质通过品牌名称标准字体演绎。"鳳德"品牌标志图案设计通过"香"字表达出其品牌内涵，又通过品牌名称设计将独特的"复古与现代、雅致与浪漫"的品牌特质呈现出来，且符合标志设计的属性，是其设计难点。

此外，还需为"鳳德"品牌进行花果香薰系列包装设计，这是"鳳德"品牌自身文化发展方向上的一次突破。如何在坚守传统的香薰养生文化理念的前提下，与时俱进地面向与拥抱市场，并符合现代大众的需求与时尚品香追求，成为"鳳德"花果香薰系列包装设计的难点。

包装中的文字、图案、色彩、版式的平面形式语言的设计，应起到宣传与美化花果香薰商品的作用，直观地传递出每款花果香薰商品的信息，从而有效地体现花果香薰商品的个性与价值。"鳳德"花果香薰系列包装，外在形态结构设计选择了花盒天地盖糊裱成型为主，以250g特种纸制作封套，以烫金作为工艺呈现，整体时尚大方、精致雅观，传递给消费者一种文化与时尚的格调。

"鳳德"品牌文字图案设计密码：传承文化、吉祥花语。

"鳳德"花果香薰品牌包装设计密码：年轻浪漫、时尚演绎。

❷ 有迹可循｜图形、文字参考

先进行"鳳德"图形标志的设计，按照文字图案设计密码解读，选择"香"字为设计元素。品牌方希望品牌文字图案的设计中能够传递"吉祥"的概念，还可以将"花"的概念顺带强化，经过思考，设计师决定选择代表吉祥的"如意"元素呈现其理念，通过网络搜寻相关的设计元素图片，观察图 4-117 左侧图片，通过"线"的形式进行概括、标准化处理，得到中间的"如意"形象，其形态也像一枚绽放的花朵，然后融入"角触"细节，得到了最终的"如意花"形象，如图 4-117 右侧图片所示。

将"如意"通过"线"元素提炼与简化后的图案形象

图 4-117

❸ **图文印迹** | 设计文字图案

根据得到的"如意花"形象,按照品牌文字图案设计密码需求,将"香"字融入其中。为了寻求两者内在的视觉平衡与有效的呈现,选择以"线"为主的单一元素表达文字图案设计。

(1)以"如意花"的形象设计为基础,如图 4-118 左图所示。选择了"宋体"的"香"字的字态作为参考,如图 4-118 中间图所示。将两者运用"异体同构"艺术手法演绎,通过"钢笔工具"以线的形式勾勒概括出"香字如意花"图案形象,过程中要注意"香"字的笔画、结构与"如意花"在空间结合上的和谐性与舒展度,应大方、透气且富有弹性。这样就得到全新的"文字如意花"图案形象,设计整体偏传统一点,如图 4-118 右图所示。

将"如意"图案与宋体的"香"字结合,得到全新的"文字如意花"图案

图 4-118

(2)以"如意花"的形象设计为基础,如图 4-119 左图所示。选择"篆体"的"香"字的字态作为参考,如图 4-119 中间图所示。将两者运用"异体同构"艺术手法演绎,通过"钢笔工具"以线的形式勾勒概括出"香字如意花"图案形象,过程中要注意"香"字的笔画、结构与"如意花"在空间结合上的和谐性与舒展度,应简约、透气且富有装饰性。这样再次得到全新的"文字如意花"图案形象,设计整体偏现代一点,如图 4-119 右图所示。

将"如意"图案与篆体的"香"字结合,得到全新的"文字如意花"图案

图 4-119

（3）以上两款品牌标志文字图案设计，其理念执行得很顺利，也得到了品牌方的认可。观察两个版本的"文字如意花"图案形象设计，由于外轮廓的如意形象有"角触"的缘故，发现与"香"字结合得到的"文字如意花"图案有点像"蜜蜂"的形象，导致"文字如意花"图案不够纯粹、大方。因此，追本溯源，又回到了最初提炼的"如意"形象，让其与"宋体"的"香"字结合，得到了合适的"文字如意花"图案形象，如图4-120所示。

将"如意"图案与宋体的"香"字结合得到全新的"文字如意花"图案

图 4-120

（4）"文字如意花"图案设计单纯作为标志图案虽已成型，但是细节还不够精致丰富，如图4-121左图所示，在此基础上，将"文字如意花"图形的线与线交叉处融入"圆"的一部分，把握好空间中"对比与和谐"的规律，这样"文字如意花"图案设计的细节得到了丰富，整体图案看上去更加精致且复古，并充满了文化感，如图4-121右图所示。

图 4-121

至此，关于"鳳德"品牌标志文字图案设计完成。其理念属于图形化文字中的在图形基础上融入文字的创意字体设计，其技法属于创意字体设计中的异体同构方法，很好地将品牌内在的调性特征、行业属性、文化理念等通过文字图案设计淋漓尽致地体现出来。

❹ 丰富标志 | 品牌名称设计

对品牌标志中文标准字体进行设计，需将"复古与现代、雅致与浪漫"的品牌特质表达出来。在字形的选择上，以复古的"方正姚体繁体"作为参考样式，其无衬线的"黑体"字形特征能够传递出"现代"的特质，如图4-122所示。

图 4-122

在"鳳德"的"方正姚体繁体"字样基础上，使其纵向距离不变，横向距离拉宽，得到了全新的"方正姚体繁体"字态，烘托大气、稳重的特征，如图4-123所示。

图 4-123

利用全新的"鳳德"的"方正姚体繁体"字态,进行"鳳德"品牌中文标准字体的创作。整个设计过程中,逻辑感与思想性的表达成为解读"鳳德"品牌特质"复古与现代、雅致与浪漫"的关键所在。

(1)参考"方正姚体繁体"的字态设计,如图 4-124 上方粉色的文字所示。以其为字形底稿,通过"线面结合"的方法书写"鳳德"的文字字态,书写的过程中注意将"人文性"(撇、点的处理)与"装饰性"(笔画开头、结构转折处)表现到字形中,如图 4-124 上方的黑色线稿蓝圈处所示。全新书写的"鳳德"两字字态整体呈现出"人文与高级"的气质,进一步将"鳳德"的品牌特质"复古与现代"进行强化。将其转换成视觉对比强烈的墨稿,如图 4-124 下方的黑色墨稿所示。将"鳳、德"两个字形的最上方统一用粉色的横虚线找平,让其字形标准化,满足创意字形的形式美。

图 4-124

(2)观察得到的黑色墨稿字样,发现"鳳、德"两个字形过于"严肃",将"鳳、德"两个字形中的部分横向笔画进行倾斜处理,与原有的横向常规笔画在视觉形态上做角度"对比构成"。在此过程中需要注意倾斜后的笔画与原先笔画在"字怀"空间关系上的平衡与和谐,不能破坏字形整体的稳定性,如图 4-125"鳳、德"粉圈处所示。

图 4-125

(3)继续进行关于品牌特质"浪漫"的中文标准字的塑造。将"鳳、德"两个字形中的部分笔画,通过品牌标志文字图案中的"如意花"元素以"特意构成"的艺术手法进行置换,通过图形元素代替笔画,很好地表达出品牌名称关于"浪漫"主题的含义。此过程中需要注意置换笔画后的"如意花"元素与原先笔画在"字怀"空间关系的平衡与和谐,以及根据视觉需要合理地调整"如意花"元素的大小,如图 4-126"鳳、德"粉圈处所示。观察"鳳"字,发现外包围笔画样式"横斜钩"的处理过于单薄,适当做"面形"处理,让其厚实、有层次感,如图 4-126"鳳"蓝圈处所示。

图 4-126

（4）由于"如意花"元素在品牌标准字中的出现，字形中的笔画、偏旁部首，以及架构在其对比下显得过于"圆润"，为了实现字形中"图文并茂"形式语言的和谐一致性，将"鳳、德"两个字形中的部分笔画与结构转折处进行"四分之一圆角"处理，让其与"如意花"图形元素呼应，做到视觉上的统一，如图 4-127"鳳、德"粉圈与蓝圈处所示。

图 4-127

（5）对于"鳳德"品牌"雅致"的特质，在中文标准字体设计中进行探究，运用字体设计五原则中"字体细节"的知识点进行细节的完善，如图 4-128"鳳、德"粉圈与蓝圈处所示。这一步算是整个创意文字设计的"点睛之笔"，运用"熔铸"技法在笔画的方头、交叉处、转折处、贴合处均融入了正圆的一部分。进一步对应放大，使其更加明显、醒目，如图 4-128 下方灰色笔画、偏旁、部首所示。

图 4-128

通过以上关于"鳳德"中文标准字体的设计流程的展示，很好地将"复古与现代、雅致与浪漫"的品牌特质呈现，完成"鳳德"品牌名称中文标准字体的设计。

❺ 锦上添花｜设计标志装饰

品牌图形标志设计的核心文字图案设计与中文标准字体设计已经完成。由于"鳳德"品牌极具传统香义化特色与中华精神气质，所以想通过印章的形式进一步强化品牌与时俱进的内在特质，以此强化品牌符号，并与标志文字图案搭配延展运用。

经过一番思考，设计师决定以"香"为品牌内在精神，用"香"字设计一枚印章图案丰富品牌内在特质，也可以作为品牌超级符号日后延展运用。

"香"印章设计，选择了两款不同"篆体"的"香"的结构部件作为参考，如图 4-129 左图粉圈处、中间图蓝圈处所示。将两部分字体结合演绎全新的"香"字，通过"现代、简约、几何化"的笔画表达品牌内在"传承文化"的特质，印章形状以"圆章"为主，然后进行润色，结束"香"印章的设计，如图 4-129 右图所示。

关于"鳳德"品牌图形标志设计中相关元素的设计已经全部完成。

"香"印章设计

图 4-129

⑥ 层次鲜明｜设计标志排版

接下来，需要将以上设计元素进行组合排版设计。在进行排版设计之前，应当回归标志设计最初，仔细体会品牌的文化内涵。经过一番调整设计，得到以下排版方案。

将"鳳德"品牌标志中的元素进行竖排排版，品牌中文名称进行横排排版，其他辅助信息也做横排处理，使这款排版方案整体视觉流畅、内敛稳定，如图4-130所示。

在此基础上，按照标志设计的文化内涵，外加一个传统的"幌子"图样作为底衬装饰，也方便应用于实际的印刷中。将此方案进行最终润色处理，以厚重、沉稳且内敛的金色为品牌标准色，红色作为辅助色，标志整体看上去层次感更强，画面主次更加分明。"鳳德"图形标志设计工作完成，如图4-131所示。

"鳳德"品牌标志排版

图 4-130

图 4-131

⑦ 字形延展｜设计产品名称

"鳳德"花果香薰品牌系列包含四款产品，产品名称是由四种花卉与四款水果结合而成，分别是"白茸梦红梅""湘荷梦离枝""朱嬴梦丹橘""凌波梦寒梨"，与春、夏、秋、冬四个季节相对应。产品名称设计的创意与艺术性的定位，需要在延续品牌形象文化内涵的基础上，做到与时俱进、勇于突破，并能够满足大众的时尚喜好，以自身视觉形象的装饰起到传媒载体的作用。

香薰是中国传统养生文化的传承，更是"吉祥长寿"的象征。"鳳德"花果香薰的产品名称的字体设计，需要从代表"长寿"的事物中汲取灵感，因此选择将松树作为创意点，尝试将松树松针的特征融入产品名称文字中，如图4-132左图所示。将其与"宋体"字的笔画、偏旁部首进行结合，得到了全新的文字笔画、偏旁部首，使其与品牌文化相联系，如图4-132右边所示。

图 4-132

按照包装产品名称设计的四大基本功能要求，可以选择适合于做标题字的"思源宋体CN"中的Medium字重呈现字形样式，作为"鳳德"花果香薰品牌产品名称设计的参考字形，字态上也适当收窄，以此凸显产品的雅致与时尚，如图4-133左侧底部的粉色文字所示。粉色文字上面进行四款产品名称标题字的设计，如图4-133左侧上面黑色线条文字所示。将其转化成视觉对比强烈的墨稿，如图4-133右侧文字所示。

图 4-133

中文产品名称设计完毕，按照品牌方的要求，还想将每款产品的英文名称一并设计。还是以"凤德"花果香薰品牌产品名称设计延伸出来的笔画、偏旁与部首作为其英文产品名称设计的基础，同时选择了"思源宋体CN"作为字形与字重的参考依据，如图4-134和图4-135上面粉色文字所示。接下来可以在粉色文字上面进行26个大小写字母的标题字设计，其风格与气质需要与中文产品名称的设计一致，然后将其转化成视觉对比强烈的墨稿，如图4-134和图4-135下面的文字所示。

ABCDEFGHIJKLM
NOPQRSTUVWXYZ

ABCDEFGHIJKLM
NOPQRSTUVWXYZ

图 4-134

abcdefghijklm
nopqrstuvwxyz

abcdefghijklm
nopqrstuvwxyz

图 4-135

第 4 章 包装字体设计

"鳳德"花果香薰品牌产品名称所需要的中文产品名称与英文产品名称的 26 个大小写字母都已经设计完毕，将它们组合在一起，完美呈现字形设计的专业度与成熟度，也很好地与品牌的标志形象、产品属性联系在了一起，强化了品牌的内在文化与外在形象，如图 4-136 所示。

图 4-136

❽ 字形设计｜设计广告语

"鳳德"花果香薰品牌的每款产品，由一种花卉与一款水果结合而成，根据系列包装所传递的独特卖点"花菓香薰"为宣传语，将其进行中文字形设计，其笔画、偏旁与部首、架构的处理，在字态的参考上选择了"思源宋体"，如图 4-137 上方底部的粉色文字所示。以"笔画几何化"的创意字体手法为主，笔画与笔画之间也做了"笔画共用与连接"的处理，如图 4-137 上方蓝圈处所示。架构的处理采取了富有变化的标准字体的设计理念，进行产品宣传语的定制线稿呈现，如图 4-137 上方黑色线条文字所示。将其转化成视觉对比强烈的墨稿，如图 4-137 下方文字所示。

在此广告宣传语中文字体设计的基础上，为了避免过于生硬的文字质感，可以进一步营造字怀空间上的透气性，进行"断笔"的处理，如图 4-138 上方蓝圈处所示。还要将笔画间的关系精简化，做连笔、置换、删除的处理，使字形整体看上去简洁、生动，在具备文化性的基础上，富有现代感与时尚性，如图 4-138 上方粉圈处所示。

图 4-137

图 4-138

应品牌方需要，包装画面还需再设计一枚"鳳"字印章，以此强化包装产品自身通过花果香薰为消费者带来的"符号"记忆感，再就是丰富画面视觉效果，与品牌自身调性相吻合，也可以作为品牌超级符号进行延展运用。

"鳳"印章的设计，在艺术构成形式上希望通过"异体同构"的手法，将概括简化后"栖息于枝叶丛中的鳳凰"的线形图案融入"篆书"的"鳳"字中。具体的设计技法需以"工稳风"为主的"铁线篆"呈现，笔画、偏旁部首、架构的设计中夹杂着"笔画几何化"的形式语态。印章外在形态以"圆润、通透、流畅"的圆形为主。"鳳"印章设计需注意笔画与笔画之间空间关系的协调，然后进行润色，完成"鳳"印章的设计，如图4-139所示。

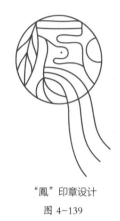

"鳳"印章设计
图 4-139

至此，关于"鳳德"花果香薰品牌包装字体设计全部完成。将包装字体涉猎的品牌形象文字、系列产品名称、广告宣传语等进行汇总并归置于黑色的版面上。可以看出，无论是品牌形象文字与系列产品名称的设计，还是广告语文字设计，都很好地将品牌花果香薰包装产品由内而发的"年轻浪漫、时尚演绎"的理念体现得淋漓尽致，如图4-140所示。

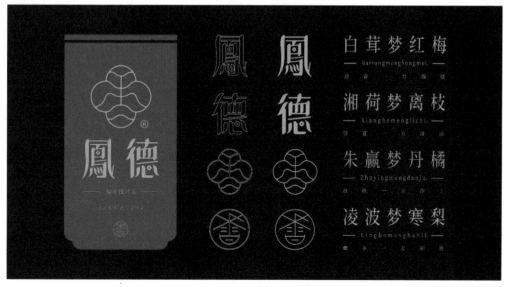

图 4-140

第 4 章 包装字体设计 / 185

❾ 图案设计 | 包装插图绘制

在"鳳德"花果香薰品牌包装字体元素设计的基础上，根据系列包装插图元素设计的需要，对每款产品花卉与水果相结合的理念进行插图设计。通过"异体同构"的艺术表现手法，在四款产品的四款不同花卉上分别融入对应的四种水果，并结合手绘插图的方式进行展现，准确且生动地传达出每款产品原材料的内涵，以此丰富系列包装设计语言，如图 4-141 和图 4-142 所示。

图 4-141

图 4-142

❿ 版式设计 | 平面效果展示

接下来需要对"鳳德"花果香薰品牌四款产品的包装进行平面版式设计，视觉上选择以"对称与均衡"的版式为主，很好地呈现出中式传统文化的味道，并根据画面需要完成每款产品画面主色的设定，且以上下横跨版面的色块进行装饰，将画面的视觉冲击力与现代时尚感的调性和盘托出，进一步区分每款包装产品的个性、属性，营造独特的氛围。

至此，"鳳德"花果香薰品牌系列包装的文字、图案、色彩、版式的平面设计全部完成。每款产品的平面效果展示，如图 4-143～图 4-146 所示。

图 4-143

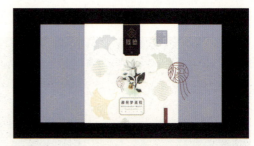

图 4-144

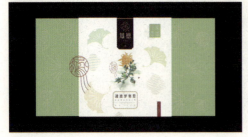

图 4-145

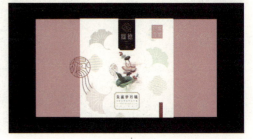

图 4-146

根据每款产品自身的属性,进行盒子内产品"明信片"的定制,进一步烘托产品包装的氛围。每款产品的"明信片"展示,如图4-147和图4-148所示。

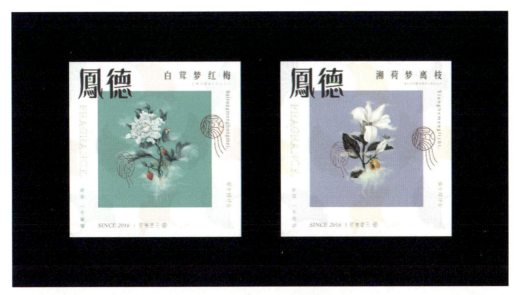

图4-147

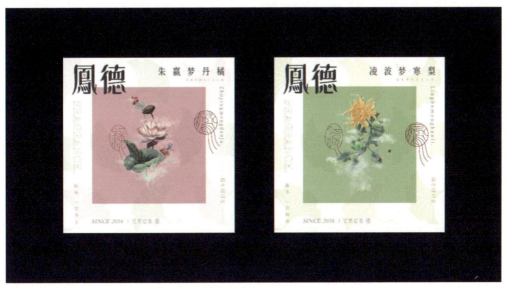

图4-148

⓫ 设以致用｜包装效果呈现

关于"鳳德"花果香薰品牌系列包装产品的设计,包装外在形态以之前所构建的花盒天地盖糊裱成型为主,天地盖上面的图案烫哑金,并做专色印刷,整体过哑油处理,再选择250g特种纸制作封套,并做专色与四色印刷。在"鳳德"花果香薰品牌四款产品包装平面版式设计的基础上,进行效果模拟展示,在实际中进行开模、生产、落地。

"鳳德"花果香薰品牌系列包装，整体效果细腻有颜、精致雅观，兼具"文化与时尚"的魅力，如图 4-149 ~ 图 4-152 所示。

图 4-149

图 4-150

图 4-151

图 4-152

4.4.6 "鳅嗨饳"珍果果酱

① 品牌寓意｜设计密码解读

当下人们追求健康饮食，无糖食品更是占据了重要的市场份额，为了迎合顾客，各大品牌都在打造健康无糖食品。"鳅嗨饳"是一家主打"无蔗糖"的新中式野生珍果果酱品牌，以生产黑枣、猕猴枣、野核桃、崖蜜等果酱为主要产品，满足大众追求健康养生的同时，又能享受果酱的美味。

"鳅嗨饳"品牌名称的含义为："鳅"字亦作"鰌"，源于《宋书·羊希传》中"凡是山泽，先常燻燎种养竹木杂果为林芿，及陂湖江海鱼梁鰌鮆场，常加功修作者，听不追夺。"；"鳅"主要象征有山有林有江的美好优质的野生自然环境，"越山海、寻臻味"也成了"鳅嗨饳"果酱产品的选料标准。"嗨"字为语气词，代表欢快或得意，表达果酱给味蕾带来的愉悦感。"饳"字表明品牌立足于传承悠久的制作工艺，为大众营造"美味食堂"是毕生追求。

根据"鳅嗨饳"的行业属性与品牌含义，其标志设计应以追求"绿色健康"的养生文化为主题，最好以文字标志设计形式为主，在字形的定制上选择繁体为佳，烘托"养生文化"的内涵。"鳅嗨饳"品牌力求为大众带来味觉的欢乐，所以要在标志字形的设计中体现出"愉悦"的品牌特点。因此，尝试在繁体字的基础上将"抽象的图形元素"融入文字中，做到图文并茂。

"鳅嗨馋"野生珍果果酱系列包装设计,其文字、图案、色彩、版式的平面形式语言的设计应起到宣传与美化商品的作用,并直观地传递出每款果酱商品的信息,从而有效地展现商品的个性与价值。"鳅嗨馋"野生珍果果酱系列包装外在形态结构设计,选择了方便、密闭性好的广口配以马口铁的玻璃罐,以80g不干胶贴作为包装纸张,颜色上以专色印刷,并过哑油,包装整体需简洁大方、精致雅观。

"鳅嗨馋"品牌文字标志设计密码:愉悦尚品、自然之选。

"鳅嗨馋"野生珍果果酱品牌包装设计密码:享寿源品,食尚生活。

❷ **有迹可循**│字形字态参考

先进行"鳅嗨馋"文字标志的设计,按照以追求"绿色健康"的养生文化为主题的需求,在字形上选择了"微软雅黑"作为参考,其大气、稳重、简约等特征,烘托"养生文化"的意境,如图4-153所示。

❸ **字形印迹**│设计文字骨骼

在"鳅嗨馋"的"微软雅黑"字态基础上,进行文字标志的创作,整个设计过程中逻辑感与思想性的表达,成为解读"鳅嗨馋"文字标志设计密码"愉悦尚品、自然之选"的关键所在。

(1)参考"微软雅黑"的字态设计,如图4-154上方粉色的文字所示。以其为字形底稿,通过"圆头钢笔路径"造型,以"线面"的方法全新书写"鳅嗨馋"的文字字态,如图4-154上方的黑色线稿所示。书写的过程中注意将"圆润、规范"的特质融入字形中,字态骨骼整体呈现出"饱满流畅舒展"的味道。以品牌标准字体设计的要求作为依据,在字形上主要做了以下两点处理:首先,在字形笔画与笔画的关系中,在具备高识别性的前提下,尝试着进行"笔画连笔"的处理,让其简约、富有个性化,如图4-154上方的黑色线稿蓝圈处所示;其次,品牌标准字体"统一规范"性的处理格外重要,在字形中将笔画"样态"统一处理,也尝试着进行"笔画加法"的处理,可以让字形标准化、秩序美,满足于创意字形的形式美,如图4-154上方黑色线稿粉圈处所示。将其转换成视觉对比强烈的墨稿,如图4-154下方的黑色墨稿所示。

图 4-153

图 4-154

（2）观察得到的黑色墨稿字样，发现"鳅、嗨、馇"三个字由于笔画数量丰富、形态饱满，作为品牌标准字体设计还需再进一步将笔画"简化"，营造清晰的视觉观感与空间透气性，也便于以后在不同物料上的延展应用。在设计好的文字骨骼基础上，可以再次尝试着将笔画与笔画之间的关系进行"连笔与断笔"的处理，如图4-155粉圈与蓝圈处所示。进行到这一步，将所有的横、竖笔画都进行了不同粗细的处理，字态样式的字形与字架大小均衡和谐，黑白关系舒爽通透，这样的处理也给整个字态增添了"节奏与韵律"的视觉美感，如图4-155黑色墨稿所示。

（3）再次观察得到的黑色墨稿字样，发现"鳅、嗨、馇"三个字虽已进行了"圆头路径"的笔画特征塑造，但还需将结构转折处做"二分之一路径"的处理。这样一来"鳅、嗨、馇"三个创意字形在造型语言上更加和谐一致，其字形体现出来的格调也与品牌"愉悦"的理念不谋而合，如图4-156粉圈与蓝圈处所示。

图 4-155

图 4-156

至此，关于"鳅嗨馇"创意字体骨骼搭建设计完成。当前的骨骼设计，既有"黑体"的骨骼字态样式，又有"圆体"的笔画节奏样式，在字形结构转折处还融入"圆角"的形式语言，将愉悦感与友好性的文字品牌感觉体现得淋漓尽致。

④ 节奏韵律｜充盈文字骨骼

进一步观察"鳅嗨馇"三个创意字体的空间处理，对笔画、偏旁部首、架构进行文字骨骼的充盈。

（1）"鳅、嗨、馇"三字的偏旁部首与字体部件需根据字形特质做个性化、艺术性处理，处理的原则是"笔画几何化与装饰化"，如图4-157粉圈处所示。处理之后发现"圆"作为几何元素呈现在了"鳅"字的"火"部件的最后一笔，让"鳅"字整体看上去更加灵动与欢乐，也将品牌"愉悦"的理念进一步强化。观察"嗨"字中的"三点水"部件，"提"的设计还是有点轻率与单薄，通过"笔画加法"适当处理，让"嗨"字整体看上去紧致、稳重了不少，如图4-157蓝圈处所示。

（2）由于"圆"作为几何元素呈现在了"鳅"字中，按照字体设计"家族性"笔画特征的概念，需进一步在"嗨、馇"两个字中进行元素的融入，尝试着将几何元素"圆"置换到"嗨、馇"两个字中的部分笔画上。置换以后，视觉上三个字的灵动性与愉悦感进一步统一，如图4-158蓝圈处所示。此外，根据字形设计形式美法则"视觉节奏与韵律"的需要，将"嗨、馇"两个字中的转折处与笔画形态做了"断笔与缩小"的处理，如图4-158粉圈处所示。

图 4-157

图 4-158

（3）"鳅、嗨、馇"三个字的创意表达已基本定型，还可以再进一步将笔画与字体部件做大胆的"连笔"突破处理，如图4-159蓝色虚线圆圈处所示。如此一来，字形多了一点"手写人文"的味道，字怀空间也概括得更加通透，将创意字体特有的"个性、有趣、艺术性"特质很好地体现了出来。

（4）对"鳅、嗨、馇"三个字做最终的文字骨骼充盈，在字形结构的转折处稍作"突起"处理，设计理念上追求"宋体"字的特征表达，为三个字添加了装饰性与优雅感，更重要的是"鳅、嗨、馇"三个字看上去更有文化性，为品牌增添了自信，如图4-160蓝色虚线圆圈处所示。

图 4-159

图 4-160

5 塑造空间｜优化设计方案

由于"鳅嗨馇"品牌以野生珍果果酱为主要产品，因此其产品自身的自然之选延伸出来的"新鲜味"值得消费者信赖。将"鳅、嗨、馇"三个创意字体中的"圆点"笔画，通过代表新鲜的"水滴"图形替换，然后在字形的开头与结尾处也做修饰，如图4-161蓝圈处所示。这样一来，很好地将产品的自身特点通过品牌标准字设计展现出来，融入"水滴"的字形更具"新鲜、原味"之美。进一步对应放大，使其更加明显、醒目，如图4-161下方灰色笔画细节蓝圈处所示。在这个过程中，由于笔画的开头处融入"水滴"图案，笔画间空间关系需要做"笔画减法"的处理，以求空间疏朗通透，如图4-161粉圈处所示。

将"鳅嗨馇"三个字创意字体的笔画细节、笔画交叉处都进行了"方圆"的处理，处理之后的字形特征更加富有质感，整体呈现"随性、柔和"的特点，如图4-162粉圈处所示。

图 4-161

图 4-162

为了将"鳅嗨馇"品牌立足于传承悠久的制作工艺通过文字表达出来，可在"鳅、嗨、馇"三个创意字体的笔画与笔画、结构与结构的空间处，通过"熔铸"的技法进一步融入"正圆"的一部分，营造"流淌传承"的感觉，呈现自然、温润的字形之美，如图4-163粉圈处所示。

图 4-163

空间优化后的"鳅嗨馋",字态整体看上去更加耐看,并充满了温度感与细节美。到此为止,"鳅嗨馋"文字标志创意字体设计完成,很好地将品牌内在"愉悦尚品、自然之选"的特质呈现出来。

❻ 锦上添花 │ 设计标志装饰

由于"鳅嗨馋"品牌方希望将"无蔗糖主义"的特殊寓意传递给受众,要求在文字标志的设计中融入代表"实质性"的辅助图案,达到图文并茂的视觉效果。考虑再三,设计师决定以"绿叶"为视觉核心,以线的形式编织一幅"阳光普照下"自然原生态的画面,通过图案设计传递出"无蔗糖"健康概念,如图4-164左图所示。为了与品牌中文标准字所传递的"养生文化"的价值观相吻合,与品牌文字的设计处理相一致,又在图形的交叉处进行了"方圆"的处理,如图4-164中间图粉圈处所示。将其转化为视觉对比强烈的墨稿图案,即为最终的辅助图案,如图4-164右图所示。

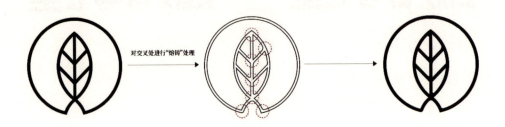

"鳅嗨馋"品牌图案设计

图 4-164

为了进一步凸显品牌属性,品牌方决定再设计一枚印章,丰富品牌形象的同时,也可以作为品牌超级符号日后延展运用。

考虑品牌产品主要是以野生珍果为原材料,其品牌直观核心词为"果",所以决定以"果"字进行印章设计,以书法"手写感"的字形样式为主基调,在笔画、偏旁部首与架构的处理上,做到"灵动、自然、文化性"。印章外在以"几何矩形"的厚重形态为主,造型语言上两者做到动静、虚实的对比。"果"印章设计需注意笔画与笔画之间空间关系的协调,最后进行润色,完成"果"印章的设计,如图4-165所示。

"果"印章设计

图 4-165

至此,关于"鳅嗨馋"文字标志设计中相关元素的设计,已经全部完成。

❼ 层次鲜明 │ 设计标志排版

接下来,需要将以上设计元素进行组合排版设计。在进行排版设计之前,应当回归标志设计最初,仔细体会文字标志"愉悦尚品、自然之选"的内涵。经过一番调整设计,得到以下排版方案。

将"鳅嗨饯"三个字与标志品牌的英文信息进行横排排版，标志"绿叶"辅助图案与品牌英文名称也做横排排列，印章设计也根据版式空间需要摆放在右上角，整体上注意空间关系的舒展与通透。这款横版排版方案整体醒目直观、韵律流畅，且富有中式文化感与均衡美，如图 4-166 所示。

在此基础上，按照标志设计文化内涵，外加一个传统的"幌子"图样作为底衬装饰，文字标志设计元素又做了横版排列呈现，便于应用在实际印刷中。将此方案进行最终润色处理，以明丽、健康且清新的绿色、金色为品牌标准色，标志整体看上去层次感更强，画面主次更加分明。至此，"鳅嗨饯"文字标志设计工作完成，如图 4-167 所示。

"鳅嗨饯"品牌标志排版

图 4-166

图 4-167

❽ 字形延展｜设计产品名称

"鳅嗨饯"野生珍果果酱品牌系列一共包含四款产品，分别是太行崖蜜、野生核桃、太行黑枣、猕猴香枣。其产品名称设计的创意与艺术性的定位，需要在延续品牌形象文化内涵的基础上，做到与时俱进、勇于突破，满足于大众尤其是年轻人的时尚喜好，以自身视觉形象的装饰起到传媒载体的作用。

以抽象的元素"圆"作为创意点，并以扁平化、标准化的矢量图案植入产品名称中，让其作为"自然、愉悦"的象征，与品牌文化相联系。字形的定制以"宋体"字样为佳，可以流露出时尚的味道。以上两点也是在定制产品名称过程中需要努力突破的难点，如图 4-168 所示。

图 4-168

产品名称文字设计的创意点有了，可以再考虑一下文字笔画、偏旁与部首、字体部件的定位，主导思想概括为"享寿源品，食尚生活"，还需保证作为标题字要有一定的视觉冲击力。尝试将"圆"的形态元素融入文字笔画、偏旁与部首、字体部件中，在保证"宋体"字形样态的前提下，将"食尚生活"

的概念进一步表达，如图4-169左边粉圈处所示。按照此理念执行，也得到了其他的笔画、偏旁与部首的设计，一番尝试后结果达到了设计需求，如图4-169右侧所示。

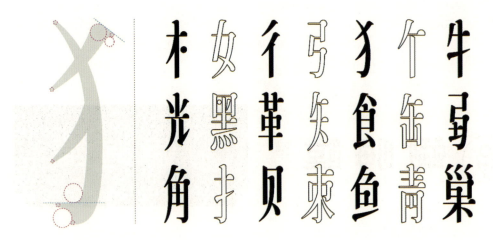

图 4-169

按照包装产品名称设计的四大基本功能的要求，可以选择适合于做标题字的"小冢明朝Pro"中的M字重呈现出来的字形样式，作为"鳅嗨馋"野生珍果果酱品牌系列产品名称设计的参考字形，在字态上适当拉高，以此凸显产品的时尚与气质，如图4-170左侧底部的粉色文字所示。在左侧粉色文字上面进行四款产品名称标题字的设计，在此过程中需要注意通过"笔画加减法"的技法，让文字设计更加简约、透气，满足于品牌文字个性化的定制需要，如图4-170左侧黑色线条文字所示。将其转化成视觉对比强烈的墨稿，如图4-170右侧墨稿文字所示。

图 4-170

中文产品名称设计完毕，按照品牌方的要求，还想将每款产品的英文名称一并设计。还是以"鳅嗨馇"野生珍果果酱品牌系列产品名称设计延伸出来的笔画、偏旁与部首作为其英文产品名称设计的基础，同时依然选择了"小冢明朝 Pro"的 M 字重作为字形与字重的参考依据，如图 4-171 上面粉色文字所示。接下来可以在粉色文字上面进行 26 个大写字母的标题字体设计，风格与气质需要与中文产品名称的设计格调搭配，然后将其转化成视觉对比强烈的墨稿，如图 4-171 下面的文字所示。

图 4-171

"鳅嗨馇"野生珍果果酱品牌系列产品名称所需的中文产品名称与英文产品名称的 26 个大写字母都已经设计完毕。将其组合在一起，完美呈现英文字形设计的专业度与成熟度，也很好地与品牌的标志形象、产品属性联系在了一起，强化了品牌的内在文化与外在形象，如图 4-172 所示。

图 4-172

⑨ 字形设计 | 设计广告语

"鳅嗨饀"野生珍果果酱品牌系列产品是由四种野生珍果结合而成，根据品牌"越山海、寻臻味"的理念为选材原则。在与品牌方的沟通与商定下，决定以"山野系列"作为"鳅嗨饀"野生珍果果酱品牌系列包装的广告语，让消费者在购买的瞬间就明白果酱原材料是纯天然的甄选之品。

关于"山野系列"广告语的设计，选择了压扁的锐线体字态作为参考，如图4-173最上方底部的粉色文字所示。在其基础上，选择"圆头钢笔工具"进行文字"路径"的书写，其创意字体的设计以"笔画几何化"为主，此过程中需要注意"横竖"笔画的处理，进行"水平与垂直"的绝对化定位，如图4-173最上方黑色线稿文字所示。把"山林"的概念进行图案化概括，与文字设计统一视觉语言，将其融入"系"字中，这样处理之后文字中有了图形，为广告语增添了情趣与意境，如图4-173第二行文字的粉圈处所示。通过视觉观察发现，融入"山林"图形的"系"字略显独立，其他的"山、野、列"也需融入"山林"图形，四个字才能做到视觉节奏上的一致，如图4-173第三行文字的粉圈处所示。将部分字形中的笔画关系做"连笔"减法处理，让字形更加几何化、更有时尚感，如图4-173第三行文字的蓝圈处所示。观摩"山野系列"四个字，还可以进一步将部分字形中的笔画进行"山林"的图案化，强化其品牌选材理念，如图4-173第四行文字的粉圈与蓝圈处所示。

应品牌方需要，包装画面还需再设计一枚"樂"字印章，以此传递包装产品自身"享寿源品"主题的概念，丰富画面视觉效果，与品牌自身调性相吻合。以"樂"字承载自然愉悦概念，并以印章图案的形式丰富其产品内涵，也可以作为宣传语成为品牌的超级符号进行延展运用。

"樂"印章设计，以"篆书"的形式语言作为语态表达，具体的设计技法以"工稳风"为主的"铁线篆"呈现。印章外在形态以"圆润、通透、流畅"的圆形为主。"樂"印章设计需注意笔画与笔画之间空间关系的协调，然后进行润色，完成"樂"印章的设计，如图4-174所示。

图 4-173

"樂"印章设计

图 4-174

至此，关于"鳅嗨馠"野生珍果果酱品牌系列包装字体设计全部完成，涉及品牌形象文字、系列产品名称、广告宣传语的设计。无论是品牌形象文字与系列产品名称的设计，还是广告语文字定制设计，都很好地将品牌野生珍果果酱包装产品由内而发的"享寿源品，食尚生活"理念体现得淋漓尽致。

⑩ 图案设计 ｜ 包装插图绘制

在"鳅嗨馠"野生珍果果酱品牌系列包装字体元素设计的基础上，根据元素设计的需要，进行关于每款产品珍果样式的插图设计，将每款珍果以"纪实手绘"的艺术手法表现，如图 4-175 所示。

图 4-175

将四款插图与之前设计好的相对应的包装字体结合起来，进行适合于品牌调性的版式编排设计，准确生动地传达出每款产品的原材料内涵，真正实现了图文并茂的视觉艺术表现，以此丰富系列包装设计语言，如图 4-176 所示。

图 4-176

11 版式设计 | 平面效果展示

接下来，需要对"鳅嗨饈"野生珍果果酱品牌四款产品的包装进行平面版式设计，视觉上选择以"对称与均衡"的版式为主，很好地呈现出中式传统文化的味道，并根据画面需要完成每款产品画面主色的设定与氛围的营造，以此区分每款包装产品的个性与属性。

至此，"鳅嗨饈"野生珍果果酱品牌系列包装的文字、图案、色彩、版式的平面设计全部完成。每款产品的平面效果展示，如图 4-177 ~ 图 4-180 所示。

图 4-177

图 4-178

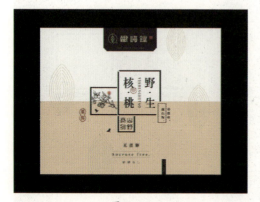

图 4-179

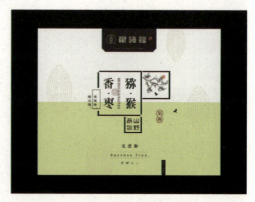

图 4-180

12 设以致用 | 包装效果呈现

关于"鳅嗨饈"野生珍果果酱品牌系列包装产品设计，包装外在形态以广口配以马口铁的玻璃罐为主，以 80g 不干胶贴作为包装纸张，颜色上以专色印刷，水波纹烫哑金，过哑油。在"鳅嗨饈"野生珍果果酱品牌四款产品包装平面版式设计的基础上，进行效果模拟展示，在实际应用中进行开模、生产、落地。

"鰍嗨饆"野生珍果果酱品牌系列包装，整体效果简洁大方、精致雅观，兼具"文化与时尚"的魅力，如图 4-181～图 4-184 所示。

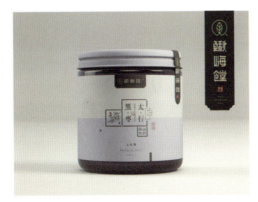

图 4-181

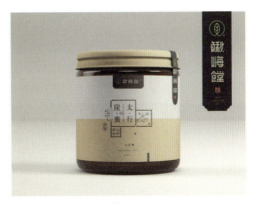

图 4-182

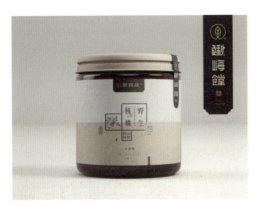

图 4-183

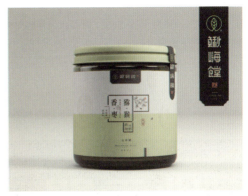

图 4-184

4.4.7 "桃雲間"中式圆饼

1 品牌寓意｜设计密码解读

"桃雲間"是一家专做西式糕点的品牌，制作品类包括小点心、蛋糕、起酥、混酥和气鼓等，其主打的产品为法式马卡龙（彩色小圆饼），其缤纷的色彩、清新细腻的口感，以及小巧玲珑的造型，深受顾客喜爱。"桃雲間"品牌的创新之处在于将西式糕点融入本土文化，做中国人喜欢吃的糕点是该品牌的宗旨。

"桃雲間"品牌名称的含义为：桃，特指"碧桃"，是一种植物，可分泌出桃胶，常被用于糕点面粉的制作，水解能生成阿拉伯糖、半乳糖、木糖、鼠李糖、葡萄糖醛酸等，人体食用之后具有破血、和血、益气之效；雲，源于中国传统文化中对"鳳"的理解与崇拜，"鳳"喜游于天地万物间，为人世间带来吉祥之意、祥云异彩。因此，品牌方以"碧桃禾禄、鳳禧雲天"作为品牌标识。

根据"桃雲間"的行业属性与品牌含义,其标志设计应以西式糕点的文化背景为方向,融入本土传统文化为理念,选择以文字标志设计形式为主,在字形的定制上选择"黑体"为佳,其细节之处融入"宋体"的特质,将"文化传承"的内涵体现出来。品牌创始人希望糕点能够给人们带来欢乐,所以要求在标志字形的设计中体现出"轻松惬意"的人文特点,因此需要在"黑体"字的基础上体现出"休闲"的概念,做到图文并茂的视觉感知。

"桃雲間"中式圆饼系列包装设计,其文字、图案、色彩、版式的平面形式语言的设计应起到宣传与美化商品的作用,并直观地传递出每款中式圆饼商品的信息,从而有效地展现商品的个性与价值。"桃雲間"中式圆饼系列包装外在形态结构设计,选择了传统的小型方盒为主,以350g白卡作为包装材质,颜色为专色印刷,整体简洁大方、精致雅观。

"桃雲間"品牌文字标志设计密码:文化传承、轻松惬意。

"桃雲間"中式圆饼品牌包装设计密码:演绎"文化",品味"食尚"。

❷ 有迹可循｜字形字态参考

先进行"桃雲間"文字标志的设计,按照"以制作西式糕点背景为方向,融入本土传统文化为理念"的主题需求,在字形上选择了"方正大黑繁体"作为参考,以无衬线"黑体"字形传递制作"西式糕点"的文化背景,如图4-185所示。

在"桃雲間"的"方正大黑繁体"字样基础上,保持纵向距离不变,横向距离拉宽,得到了全新的"桃雲間"的"方正大黑繁体"字态,烘托大气、稳重、宽厚等特征,如图4-186所示。

图 4-185

图 4-186

❸ 字形印迹｜设计文字骨骼

在"桃雲間"的"方正大黑繁体"字态基础上,进行"桃雲間"文字标志的创作,整个设计过程中逻辑感与思想性的表达,成为解读"桃雲間"文字标志设计密码"文化传承"的关键所在。

(1)参考"方正大黑繁体"的字态设计,如图4-187上方粉色的文字所示。以其为字形底稿,通过"线面结合"的方法全新书写"桃雲間"的文字字态。书写的过程中注意将"正圆"与"弧线"的形态融入矩形字形中,字态整体呈现出"简约与流畅"的味道,在字形细节之处尝试着进行"笔画连笔"的处理,将西式糕点的浪漫特质进一步强化,如图4-187上方的黑色线稿所示。将其转换成视觉对比强

烈的墨稿，如图 4-187 下方的黑色墨稿所示。将"桃、雲、間"三个字形的最上方与最下方统一用粉色的横虚线找平，使其字形标准化，满足创意字形的形式美。

（2）观察得到的黑色墨稿字样，发现"桃、雲、間"三个字形的细节之处过于"凌乱"。可以将"弧线"的概念继续融入笔画与结构转折处，通过"近似构成"的艺术手法，将其融入"雲、間"两个字形中，将"桃雲間"品牌的西式糕点的浪漫情怀进一步强化，融入弧线过程中注意笔画"字重"空间关系的和谐处理，如图 4-188"雲、間"蓝圈处所示。再进一步观察"桃、雲、間"三个字，发现"桃、間"两个字的笔画转折处，与"桃、雲、間"三个字其他笔画与架构的格调有较大差异，将"桃、間"两个字的笔画"圆弧"转折处融入"方形"，营造"方中带圆"的视觉节奏感。同样的道理，将"雲"字右下方的连笔处也一并处理，这样一来"桃、雲、間"三个字形的笔画与架构的视觉空间，在质感与格调上就会相对和谐、统一，如图 4-188 粉圈处所示。

图 4-187

图 4-188

（3）对以上得到的黑色墨稿字样进一步细化，发现"桃、雲、間"三个字形的笔画细节之处也过于"生硬"，与"圆"的笔画样式、"弧线"的笔画特征相比较，视觉反差太大。作为一款服务行业的品牌，其形象也确实需要有细腻的温度感，因此将"桃、雲、間"三个字形的部分笔画、偏旁部首、架构细节之处，融入"四分之一正圆"进一步处理，这样"桃、雲、間"三个字形又多了一处温暖的细节，其字形空间感更加友好、灵动，如图 4-189"桃、雲、間"粉圈处所示。这样处理之后，"桃雲間"三个字在视觉空间上更加温润、和谐，并增添了"倍感亲切"的人文气息。

图 4-189

至此，关于"桃雲間"创意字体的骨骼搭建设计完成。当前的骨骼设计，既有"黑体"的骨骼字态样式，又融入了"正圆、弧线"的抽象图形语态，将文化感与个性时尚的文字品牌感觉体现得淋漓尽致。

❹ 节奏韵律 ｜ 充盈文字骨骼

进一步观察"桃雲間"三个创意字体的空间处理，对笔画、偏旁部首、架构进行文字骨骼的充盈。

（1）"桃、雲、間"三个字的偏旁部首与字体部件需根据字形特质做个性化、艺术性处理，处理的原则是"笔画装饰化"，将"四分之一圆尖角"融入字形的横竖笔画中，如图 4-190 粉色与蓝色圆圈处所示。处理之后发现"四分之一圆尖角"作为装饰元素呈现在了"桃、雲、間"字形的部分笔画中，让"桃、雲、間"三个字整体看上去更加个性与复古，也将品牌"文化传承"的理念进一步强化。通过"笔画装饰化"对字形笔画细节的适当处理，让"桃、雲、間"三个字整体看上去紧致、稳重了不少。

（2）观察"桃、雲、間"三个创意字形，发现"桃"字的右边"兆"字部件，其左右的四个点有些呆板且重复。通过"笔画语态"的文字设计手法，在"正圆"的基础上将其图案语态化，呈现出"桃子"的形象，做到图形创意的趣味性，又将品牌中"碧桃"的植物形象特征展现出来，进一步丰富视觉感官效果，如图 4-191"桃"字粉圈处所示。另外，根据字形设计形式美法则"视觉对比与调和"的需要，将"間"字中的"日"字部件也进行了同样的处理，与"桃"字很好地做到了视觉符号的呼应与统一，如图 4-191"間"字粉圈处所示。

图 4-190

图 4-191

❺ 塑造空间 ｜ 优化设计方案

由于"桃雲間"品牌以糕点为主要产品，因此其产品传递出来的信息为满足消费者对于美食的追求。将"桃雲間"创意字体的笔画交叉处进行了"方圆"的处理，如图 4-192 粉圈处所示。处理后的字形特征更加富有质感，整体呈现"随性、柔和"的特点，并与字形的"方圆"设计理念更加统一，视觉上的三个字也更加透气，富有节奏与韵律感。进一步对应放大，使其更加明显、醒目，如图 4-192 下方灰色笔画细节粉圈处所示。

进一步强化"桃雲間"品牌"轻松"的特质，将"雲、間"两个创意字体的笔画与笔画、结构与结构的空间处，通过"熔铸"的技法进一步融入"正圆"的一部分，营造"圆润灵动"的感觉，呈现轻松、随和的字形之美，如图 4-193 粉圈处所示。进一步对应放大，使其更加明显、醒目，如图 4-193 下方灰色笔画细节粉圈处所示。

图 4-192

图 4-193

为了将"桃雲間"品牌"惬意"的属性表达出来，将"桃、雲、間"部分横笔画进行了抽象演绎，营造"轻松不拘谨"的细节感知，呈现个性、休闲的字形之美，如图4-194粉圈处所示。

空间优化后的"桃雲間"字态整体看上去更加耐看，并充满了温度感与细节美。到此为止，"桃雲間"文字标志创意字体设计完成，很好地将品牌内在"文化传承、轻松惬意"的特质呈现。

❻ 锦上添花｜设计标志装饰

为了进一步凸显品牌内涵，设计师决定再设计一枚印章，丰富品牌文字标志形象的同时，也可以作为品牌超级符号日后延展运用。

考虑品牌的主要目标是给人们带来欢乐，满足人们追求美好食物的愿望，所以决定以"間"字进行印章设计，表达品牌将欢乐洒满人间的愿望。以"篆书"的字形样态为主基调，在笔画、偏旁部首与架构的处理上，做到"简约、现代、个性化"。印章外在以"灯笼"的线性简约形态为主，展现出品牌"吉祥"的寓意，造型语言上与文字做到相融相通。"間"印章设计需注意笔画与笔画之间空间关系的协调，最后进行润色，完成"間"印章的设计，如图4-195所示。

至此，关于"桃雲間"文字标志设计中相关元素的设计，已经全部完成。

❼ 层次鲜明｜设计标志排版

接下来，需要将以上设计元素进行组合排版设计。在进行排版设计之前，应当回归标志设计最初，仔细体会文字标志"文化传承、轻松惬意"的内涵。经过一番调整设计，得到以下排版方案。

将"桃雲間"三个字进行竖排排版，标志及其他辅助信息也进行竖排排版，印章设计也根据版式空间需要自由摆放，整体上也注意空间关系的舒展与通透。此外，根据画面情景需要，为了突出自然宏大的意象空间氛围，可以将"日出、群山"的形象融入版式空间中。这款排版方案整体醒目直观、对称均衡，且富有中式文化感与意境美，如图4-196所示。

图 4-194

"間"印章设计

图 4-195

"桃雲間"品牌标志排版

图 4-196

第4章 包装字体设计　203

在此基础上，按照标志设计文化内涵，外加一个传统的"幌子"图样作为底衬装饰，便于应用在实际印刷中。将此方案进行最终润色处理，以传统、厚实且雅致的金色为品牌标准色，标志整体看上去层次感更强，画面主次更加分明。至此，"桃雲間"文字标志设计工作完成，如图 4-197 所示。

图 4-197

⑧ 字形延展｜设计产品名称

"桃雲間"中式圆饼品牌系列一共包含四款产品，产品名称是由四款水果与四种花卉结合而成，分别是"木蜜福芬菲""甘棠禄芙蓉""仙果寿月桂""朱果喜暗香"，并将"福、禄、寿、喜"的吉祥文字融入进来。其产品名称的设计整体"简约、饱满"即可，不用刻意做过多的文章，以自身视觉形象的装饰性起到传媒载体的作用。

根据"简约、饱满"的产品名称字形设计要求，设计师选择了"时尚中黑"这款字体作为四款产品名称字形创作的依据，在字库字体标题字体设计原则的基础上进行提炼、概括、简化，以此得到满足于产品名称标题字需要的笔画、偏旁与部首，如图 4-198 所示。

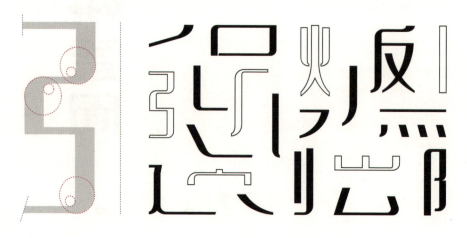

图 4-198

按照包装产品名称设计四大基本功能的要求，可以选择"时尚中黑"呈现出来的字形样式，作为"桃雲間"中式圆饼品牌系列包装名称设计的参考字形，在字态上也适当拉高，以此提升产品的气质与格调，如图4-199左侧底部的粉色文字所示。在粉色文字上面进行四款产品名称标题字的设计，如图4-199左侧上面黑色线条文字所示。将其转化成视觉对比强烈的墨稿，如图4-199右侧文字所示。

图 4-199

"桃雲間"中式圆饼品牌系列产品名称所需要的中文产品名称已经设计完毕，然后将其组合在一起，完美呈现字形设计的专业度与成熟度，也很好地将商品的设计定位呈现出来，强化了品牌的内在文化与外在形象。继续选择"思源宋体"的产品英文名称与"思源黑体"的产品日文名称，一并进行竖排排版处理，彰显了品牌的层次感与时尚范儿，如图4-200所示。

图 4-200

⑨ 字形选择 | 设计广告语

根据品牌包装设计密码"演绎文化、品味食尚"的主旨，以"福、禄、寿、喜"四个字为主体文字骨骼搭建插图，将品牌广告语灵活地呈现出来。

以"福、禄、寿、喜"为主体文字的广告语字态的创意与艺术性的定位，需要与品牌形象中的标志字体风格一致，其字形设计的定位还需回归正统的字库字体标题字样式的范畴，不能过于艺术化与个性化，识别性与视觉冲击力是必须要坚持的。

将"桃雲間"文字标志中的标志字体，作为四款产品名称字形创作的依据，按照字库字体标题字体设计的原则，在其基础上进行提炼、概括、简化，以此得到满足于产品名称标题字需要的笔画、偏旁与部首，如图4-201右边所示。

将"桃雲間"品牌标志字体设计按照标题字设计的原则进行提炼、概括、简化，得到标题字需要的笔画、偏旁与部首

图 4-201

得到满足于产品名称标题字需要的笔画、偏旁与部首后，按照包装产品名称设计的四大基本功能的要求，可以选择"方正大黑繁体"字重呈现出来的字形样式，作为"桃雲間"中式圆饼品牌系列包装名称设计的参考字形，在字态上也适当拉高，以此提升产品的气质与格调，如图4-202上方底部的粉色文字所示。在粉色文字上面通过字库字体的设计理念进行四款产品名称标题字的设计，如图4-202上方黑色线条文字所示。将其转化成视觉对比强烈的墨稿，如图4-202下方文字所示。

图 4-202

应品牌方要求,包装画面还需再分别设计一枚"櫟"(陕西)与"糧"(粮)字印章,以此传递产品"原材料采集地"与"民以食为天"的概念,丰富画面视觉效果,与品牌自身调性相吻合。以"櫟"与"糧"字承载品牌独有的文化,并以印章图案的形式丰富其产品内涵,也可以作为品牌的超级符号进行延展运用。

"櫟"与"糧"印章设计,以"篆书"的形式作为语态表达,具体的设计技法以"工稳风"为主的"铁线篆"呈现,印章外在形态以"圆润、通透、流畅"的圆角矩形为主。"櫟"与"糧"印章设计需注意笔画与笔画之间空间关系的协调,然后进行润色,完成"櫟"与"糧"印章的设计,如图4-203所示。

"櫟、糧"印章设计

图 4-203

至此,关于"桃雲間"中式圆饼品牌系列包装字体设计全部完成,涉及的品牌文字标志、系列产品名称、广告宣传语的设计。无论是品牌形象文字与系列产品名称的设计,还是广告语文字定制设计,都很好地将品牌由内而发的"演绎文化、品味食尚"的理念体现得淋漓尽致,如图4-204所示。

图 4-204

⑩ 图案设计 | 包装插图绘制

根据"桃雲間"中式圆饼品牌系列包装文字插图元素设计的需要，进行关于每款产品水果与花卉相结合理念的插图设计。将每款产品的水果、花卉与桃子的剪影形象以"异体同构"的艺术手法表现，并将"福、禄、寿、喜"的吉祥文字融入背景。为了强化其意境的塑造，还融入了满足于"福、禄、寿、喜"主题的四种瑞兽进行渲染，并结合矢量插图的方式进行展现，真正实现了图文并茂的视觉艺术表现，准确且生动地传达出每款产品原材料的内涵，以此丰富系列包装设计语言，如图4-205~图4-208所示。

图 4-205

图 4-206

图 4-207

图 4-208

⑪ 版式设计 | 平面效果展示

接下来需要对"桃雲間"中式圆饼品牌四款产品包装进行平面版式设计，视觉上选择以"对称与均衡"的版式为主，很好地呈现出中式传统文化的味道，并根据画面需要完成每款产品画面文字主题与主视觉颜色的设定，以此区分每款包装产品的个性、属性，营造独特的氛围。

至此，"桃雲間"中式圆饼品牌系列包装的文字、图案、色彩、版式的平面设计全部完成。每款产品的平面效果展示，如图4-209~图4-212所示。

图 4-209

图 4-210

图 4-211

图 4-212

根据每款产品自身的属性，进行盒子内产品"邮票"，以及福、禄、寿、喜的"印章"定制，进一步烘托产品包装的氛围。每款产品的产品"邮票"样式，如图 4-213 和图 4-214 所示。

图 4-213

图 4-214

12 设以致用｜包装效果呈现

关于"桃雲間"中式圆饼品牌系列包装产品的设计，包装外在形态以之前所构建的传统的小型方盒为主，以 350g 白卡作为包装材质，颜色为专色印刷。在"桃雲間"中式圆饼品牌四款产品包装平面版式设计的基础上，进行效果模拟呈现，在实际中进行开模、生产、落地。

"桃雲間"中式圆饼品牌系列包装，整体效果简洁大方、精致雅观，兼具"文化与时尚"的魅力，如图 4-215 和图 4-216 所示。

图 4-215

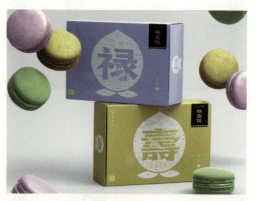

图 4-216

4.4.8 "懒斋馆"海鲜便当

1 品牌寓意｜设计密码解读

"懒斋馆"是一家海鲜小酒馆，主打海鲜料理，为食客提供当季的海鲜刺身，其特色饭为虾仔饭、蟹煲饭，也会提供炸物（炸鸡、炸海鲜、炸蔬菜），烤物（鸡肉丸、鸡翅、鸡膀），煮物（关东煮和牛肠煮）等特色食品。

"懒斋馆"品牌名称的含义为："懒"有"舍去"之意，"斋"有"素食"之意，"馆"字意为"吃饭的居所之地"，即"不仅仅以素食为主的餐馆"，而品牌的深层内涵可以带给消费者更多的联想空间。"为品牌注入更多的创新特色"是"懒斋馆"追求的价值观与生存之道，"天外有天，鲜外有鲜"是品牌经典不衰的宣传口号。消费者在闲暇之余，坐在小酒馆内，叫上特色招牌菜，暖一壶酒小酌一番，享受安静时光。

根据"懒斋馆"的行业属性与品牌含义，其标志设计应以酒馆文化为主题，最好以文字标志设计形式为主，在字形的定制上选择繁体为佳，烘托"传承文化"的内涵。由于品牌力求为消费者带来更多的创新美食，所以在标志字形的设计中还要体现"锐意进取"的品牌特点。因此，尝试在繁体字的基础上将"笔画减法"原则融入字形中，使品牌字形更加简约、个性。

"懒斋馆"海鲜便当系列包装设计，其文字、图案、色彩、版式的平面形式语言的设计，应起到宣传与美化便当商品的作用，并直观地传递出每款便当商品的信息，从而突出商品的个性与价值。"懒斋馆"海鲜便当系列包装的外在形态结构设计，选择了以环保可降解的塑料材料为主，以 250g 白卡作为包装材质，颜色为专色印刷，外覆哑膜，整体需简洁大方、精致雅观。

"懒斋馆"品牌文字标志设计密码：传承文化、锐意进取。

"懒斋馆"海鲜便当品牌包装设计密码：精致食尚、简约大气。

❷ **有迹可循**｜字形字态参考

先进行"櫴齋館"文字标志的设计，以烘托"传承文化"为主题需求，在字形上选择了"华文中黑繁体"作为参考，其传统、稳重、内涵等特征可完美表达品牌意境，如图4-217所示。

❸ **字形印迹**｜设计文字骨骼

在"櫴齋館"的"华文中黑繁体"字态基础上，进行"櫴齋館"文字标志的创作，整个设计过程中逻辑感与思想性的表达，成为解读"櫴齋館"文字标志设计密码"传承文化、锐意进取"的关键所在。

（1）参考"华文中黑繁体"的字态设计，如图4-218上方粉色的文字所示。以其为字形底稿，通过"方头钢笔路径"造型，以"线"的方式全新书写"櫴齋館"的文字字态，如图4-218上方的黑色线稿所示，将其抽出放在下方。书写的过程中注意将"流畅、规范"的特质融入字形中，字态骨骼整体呈现"精雅简约"的味道，如图4-218下方的黑色线稿所示。以品牌标准字体设计的要求作为依据，在字形上做了处理：首先，在字形笔画与笔画的关系中，在具备高识别性的前提下，尝试着进行"笔画连笔"的整合概括处理，让其简约、富有个性化，如图4-218下方的黑色线稿蓝圈处所示；其次，品牌标准字体"统一规范"性的处理格外重要，在字形中将笔画与笔画的形式关系进行"断开"处理，可以让字形空间更加透气，富有秩序美，满足于创意字形的形式美，如图4-218下方的黑色线稿粉色点处所示；最后，进一步夸张"点"的造型处理，将其形态变成"竖"，使整体更富装饰感，如图4-218下方的黑色墨稿粉圈处所示。

图 4-217　　　　　　　　　　图 4-218

（2）观察得到的黑色线稿字样，如图4-219上方粉色的文字所示，在其基础上借用黑体字的理念来重新书写全新的黑体字样，如图4-219上方黑色线稿文字所示，将其转换成视觉对比强烈的墨稿，如图4-219下方的黑色墨稿所示。书写过程中注意几点问题：首先，在严格按照粉色线稿的基础上，来执行黑体字样式的呈现，这样一来品牌创意字的形式才能做到标准化与规范性；其次，黑体字样笔画大小、粗细和字形架构的处理，需要借用字体设计的五原则与五元素的知识点来灵活把控，只有这样文字字样才能做到空间上的和谐、统一；最后，"弧线"质感的把控，还需精雅紧致、富有弹性。

（3）再次观察得到的黑色墨稿字样，进一步发现"齋、館"两个字的"竖提"结构不够简洁直白，将其概括性处理，如图4-220蓝圈处所示，这样一来"櫴、齋、館"三个创意字形在造型语言上更加和谐一致，其字形体现出来的格调也与品牌"锐意进取"的理念不谋而合。

懒斋馆
懒斋馆　　懒斋馆

图 4-219　　　　　　　　　　　　　　　图 4-220

至此，关于"懒斋馆"创意字体的骨骼搭建设计结束。当前的骨骼设计，既有黑体的骨骼字态样式，又有创意字体特有的属性味道，将文化性、现代感及个性化的文字品牌感觉体现得淋漓尽致。

❹ 节奏韵律｜充盈文字骨骼

进一步观察"懒斋馆"三个创意字体的空间处理，对笔画、偏旁部首、架构进行文字骨骼的充盈。

（1）"馆"字左半部分的"食"字部件，其中间靠上位置的"点"笔画，虽然以"竖"代替，但仍显呆板，且与"馆"字右半部分的"官"字部件最上方的笔画雷同，笔画样态的变化性与丰富性没有节奏感，所以将其调整成常规的"点"笔画样式，如图 4-221 蓝圈处所示。

（2）继续观察"懒斋馆"三个创意字体的空间处理关系，对于笔画细节做以下处理：首先，将"懒、斋"两个字中的部分"撇"与"捺"笔画做规范性定制，将其几何水平化与倾斜化，强化字形的简约性与挺拔感，如图 4-222 蓝圈与粉圈处所示；其次，"斋"字中间最右侧字体部件中的"竖提"笔画有点短，负空间显得空洞，将其加长处理，使"字怀"空间更加和谐，如图 4-222 粉圈处所示；最后，"馆"字左边字体部件最下面的连笔处理得有点僵硬，还需加强弧度感，并进一步增强弹性与韵律，使其自然、舒畅，如图 4-222 蓝圈处所示。

懒斋馆　　懒斋馆

图 4-221　　　　　　　　　　　　　　　图 4-222

❺ 塑造空间｜优化设计方案

细细品味上述"懒斋馆"创意字形的设计，发现"锐意进取"的品牌特质已很好地呈现出来，字形做到简约、现代、个性化。但是，目前的品牌创意字形缺乏温度感与人文特质，而且仅以黑体表达，文化性还不够精准。进一步对字形空间做优化，具体步骤如下。

首先，在"懒斋馆"创意字形的基础上，将部分笔画与笔画的交叉处，以及部分字体部件的结构转折处，融入四分之一正圆，为简约、个性的字形注入温度感，营造"方中带圆"的视觉效果，整体字形展现出人文性与温度感并存的味道，如图4-223粉圈与蓝圈处所示。将其进一步对应放大，使其更加明显、醒目，如图4-223下方灰色笔画所示。

其次，根据品牌文化的解读，在现有字形的基础上，还需将品牌"不断追求创新"以及"用心服务"的态度表达出来。将"懒斋馆"创意字形的部分笔画细节进行"角式"抽象处理，让字形特征更加富有装饰感，整体呈现"匠心独运"的品牌深层内涵，如图4-224粉圈处所示。

图 4-223　　　　　　　　　　图 4-224

最后，为了强化"懒斋馆"文字品牌传承于悠久的"小酒馆文化"，将"懒、斋、馆"三个创意字体的笔画与笔画、结构与结构的空间处，通过"熔铸"技法进一步融入"正圆"的一部分，营造"流淌传承"的感觉，呈现自然、温润的字形之美，如图4-225粉圈与蓝圈处所示。将其进一步对应放大，使其更加明显、醒目，如图4-225下方灰色笔画所示。

图 4-225

空间优化后的"懒斋馆"，字态整体看上去更加耐看，并充满了温度感与细节美。至此，"懒斋馆"文字标志创意字体设计完成，很好地将品牌内在"传承文化、锐意进取"的特质呈现。

❻ 锦上添花｜设计标志装饰

"懒斋馆"作为小酒馆，提供多种特色酒水，在与品牌方沟通的过程中，了解到其店内的"菊花酒"是最具代表性的产品，它是由菊花与糯米、酒曲酿制而成的传统酒，其味清凉甜美，有养肝、明目、健脑、延缓衰老等功效。

品牌方希望将"菊花酒"的特殊寓意传递给受众，要求在文字标志的设计中融入代表"产品性"的辅助图案，达到图文并茂的视觉效果。考虑再三，设计师以"菊花"为视觉核心，以面的形式编织一幅正形为"绽放的菊花"的画面，其负形为"酒滴"形态，通过图案设计传递出"菊花酒"这一产品概念，

如图 4-226 中间图案所示。其次，为了将"菊花酒"的产品概念进一步强化，并与"小酒馆"的品牌属性相联系，将能代表饮酒的器皿"盏斝"（酒杯）呈现出来，在以"菊花"为视觉核心的外部融入了"圆"，如图 4-226 外部图案所示，指代"俯视下的盏斝"，进一步丰富品牌概念与核心产品的内涵。

为了进一步凸显品牌属性，设计师决定再设计一枚印章，用于丰富品牌形象，也可以作为品牌超级符号日后延展运用。

考虑到品牌属性是"小酒馆"，核心酒水产品为"菊花酒"，其品牌直观核心词为"酒"，因此决定以"酒"字来进行印章设计。以"篆书"的字形样态为主基调，在笔画、偏旁部首与架构的处理上，做到"灵动、自然、文化性"，印章外在以"几何正圆"的线性形态为主，造型语言上两者做到相融相通。"酒"印章设计需注意笔画与笔画之间空间关系的协调，最后进行润色，完成"酒"印章的设计，如图 4-227 所示。

至此，关于"懶齋館"文字标志设计中相关元素的设计，已经全部完成。

"懶齋館"品牌图案设计

图 4-226

"酒"印章设计

图 4-227

7 层次鲜明 ｜ 设计标志排版

接下来，需要将以上设计元素组合进行排版设计。在进行排版设计之前，应当回归标志设计最初，仔细体会文字标志的"传承文化、锐意进取"的内涵。经过一番调整设计，得到以下排版方案。

将"懶齋館"三个字与标志品牌辅助图案进行横排排版，品牌创立年份与英文名称做竖向排列，印章设计也根据版式空间需要放在最右侧灵活摆放，注意空间关系的舒展与通透。这款横版排版方案整体醒目直观、韵律流畅，且富有中式文化感与和谐美，如图 4-228 所示。

"懶齋館"品牌标志排版

图 4-228

通过图形进一步体现了"小酒馆"与"亲切的服务"这一概念,将概括并抽象后的"木屋檐"与"笑脸"结合品牌信息进行全新的版式编排。这个过程是以"懒斋馆"的竖向排版方案为核心,其他品牌相关信息灵活搭配编排,并置于"木屋檐"与"笑脸"内。"懒斋馆"文字标志设计创作完成,这款排版方案整体紧凑雅致、节奏感强,富有文化感和均衡美,如图4-229所示。

"懒斋馆"品牌标志排版

图 4-229

在此基础上,按照标志设计文化内涵,外加一个传统的"幌子"图样作为底衬装饰,便于应用在实际印刷中。将此方案进行最终润色处理,以信赖、洁净且深邃的海洋蓝为品牌标准色,使标志整体看上去层次感更强,画面主次更加分明。至此,"懒斋馆"文字标志设计创作完成,如图4-230所示。

图 4-230

⑧ 字形延展 | 设计产品名称

"懒斋馆"海鲜便当品牌系列,一共包含两款产品,蟹煲饭和虾仔饭,分别命名为"敲冰玉蟹"和"春咏虾弦"。产品名称设计的创意与艺术性的定位,需要在延续品牌形象文化内涵的基础上,做到与时俱进、勇于突破,并满足于大众,尤其是年轻人的时尚喜好,以自身视觉形象装饰起到传媒载体的作用。

以经典的装饰性字样"宋体"为创意字形基础，表达两款产品的与众不同与精致独到。结合中国古代的小酒馆大多是以毛笔字来进行招牌形象展示的，所以设计中将字形的偏旁部首、部件融入"草书"的体式感特征，来烘托产品根植于中国悠久的小酒馆文化。基于以上两点，"樆齋館"海鲜便当品牌产品名称的设计应该体现其"精雅品位、承载文化"的特质，这是我们在定制产品名称过程中需要努力突破的难点，如图4-231所示。

<center>宋体 ＋ 草书特征 ＝ ？</center>

<center>图 4-231</center>

产品名称文字设计的创意点有了，接下来要考虑选择"什么样的宋体"作为创意字形的参考，其主导思想需与"精致食尚、简约大气"的品牌包装设计密码相对应，还应保证产品名称作为标题字需要有一定的视觉冲击力。设计师选择了适合做标题字的"思源宋体CN"中的SemiBold字重呈现出来的字形样式，作为"樆齋館"海鲜便当品牌包装产品名称设计的参考字形，在字态上也适当拉高，以此凸显产品的雅致与时尚，如图4-232上部的白色文字所示。

再次选取"思源宋体JP"中的SemiBold字重，呈现出来的字形样式与"思源宋体CN"中的SemiBold字形进行对比，发现笔画与细节有所不同。做这一步是为了统一"樆齋館"海鲜便当品牌形象字体，使其与文字标志的设计格调一致。所以，我们暂且选择了匹配文字标志格调的"思源宋体JP"中的SemiBold字形，作为产品名称创意字形设计的参考字样，将文字中"点"笔画变成"竖"笔画样态，使其更富装饰感，如图4-232下部的白色文字所示。

<center>图 4-232</center>

以"宋体字形"作为产品名称设计的源泉,这样一来"榄斋馆"海鲜便当品牌系列包装产品名称设计有了自身的格调。进一步选择"思源宋体 JP"中的 SemiBold 字重作为字形与字重的参考依据,如图 4-233 上方粉色文字所示。接下来,可以在其上面进行两款产品名称标题字的初步搭建设计,让文字设计更加规范、标准,满足于品牌文字雏形"秩序化"的定制需要,如图 4-233 上方黑色线条文字所示。将其转化成视觉对比强烈的墨稿,如图 4-233 中间墨稿文字所示。选出"敲、冰、蟹、詠"四个创意字形设计,将其进一步对应放大展示细节,如图 4-233 下方灰色文字中的蓝、粉圈处所示,其字体设计细节的雕琢更加明显、醒目。

图 4-233

　　观察以上初步搭建完成的"宋体"的产品名称创意字形,发现还需进一步处理其笔画细节、笔画样式,以及笔画空间的个性化定制。首先,将笔画做"连笔"处理,使其字形细节更加紧凑,富有弹性,如图 4-234 上方粉圈处所示;其次,将"春"字的笔画样式做个性化处理,在具备识别性的前提下,强化字形的装饰感与艺术性,如图 4-234 中间蓝圈处所示;最后,在横竖笔画空间结合处进行"断笔"的留白处理,营造虚实对比的味道,使其字形空间更加透气、舒展,如图 4-234 底下粉圈处所示。

图 4-234

第 4 章 包装字体设计

进行到这一步，产品名称的"宋体"字形定制完成，无论是产品寓意，还是设计质感，都很好地将"精雅的品位"呈现出来，接下来还需在其基础上，将"承载文化"这层意思表达出来。考虑到日文是由汉字、平假名与片假名构建而成，平假名是在汉字的草书基础上简化而来，片假名是在汉字楷书的偏旁部件架构中得来，将"敲冰玉蟹"与"春詠虾弦"以日文宋体字样书写，如图4-235所示，其"草书"的设计创意点便显现出来，在"宋体"为主的创意字形的基础上进行"草书特征"的融入，成为我们解决"承载文化"这层意思的设计途径。

将"敲冰玉蟹"和"春詠虾弦"八个字的笔画、偏旁、部首，以及字体部件进行解构，通过视觉判断来与日文平假名、片假名的字形样式进行匹配。我们随机找到一些日文平假名、片假名，如图4-236所示，选择了粉色的字形与"敲冰玉蟹"和"春詠虾弦"进行同构。

图 4-235

图 4-236

将选择的日文平假名、片假名融入之前我们定制好的"宋体"创意字形中，如图4-237上方的粉色文字所示。进行创意字体"混合搭配"艺术手法的演绎，得到全新的创意文字样式，如图4-237上方的黑色线稿文字所示。我们将其抽出，再将与之匹配的粉色的日文平假名、片假名强化展现，如图4-237中间的粉色部分所示，发现与之前"宋体"特征为主的创意字形对比，无论是艺术性还是设计感都得到了提升，也使"承载文化"这层意思在字形中完美诠释。

在全新的"宋体"为主的创意字形的基础上，进行"草书特征"的文字样式创作，如图4-237下方的墨稿所示。在整个不同笔画、偏旁部首、部件形式的混搭过程中，应注意"字体比例"的施展，其基本要点是"草书"为主的笔画样式，需要与周围"宋体"特征的笔画样式的空间与大小等关系做到和谐统一。

图 4-237

至此，"欖齋館"海鲜便当品牌产品名称的设计已经准确地体现其"精雅品位、承载文化"的特质，为了进一步完善字形整体与局部的关系，又做了以下三步的梳理：首先，将笔画做连笔处理，使其字形细节更加流畅，富有节奏感，如图4-238上方文字的蓝圈处所示，与粉圈处的文字笔画样式相呼应；其次，回归传统文字的笔画样式，使其字形细节更加灵动，富有韵律感，如图4-238中间文字的蓝圈处所示，与粉圈处的文字笔画样式相呼应；最后，将文字笔画细节做流畅舒展性处理，使其字形细节更加雅致，富有灵动感，如图4-238下方文字的蓝点处所示，与粉圈和蓝圈处的文字笔画样式相呼应，进一步将产品名称所具备的"精雅品位"强化。

图 4-238

至此，关于"欖齋館"海鲜便当品牌产品名称的设计全部完成，作为一款品牌包装的产品名称标题字设计，无论是创意性的表达、个性化的处理，还是艺术性的演绎，都很好地体现出"精雅品位、承载文化"特质。将两款产品的相关信息罗列，对其进行竖版展示，如图4-239所示，创意字形体现出"精致考究、文化性强"的品位。

图 4-239

❾ 字形设计｜设计广告语

应品牌方要求，包装画面还需再设计一枚"樂"字印章，以此来传递产品"食尚愉悦"的主题概念，再就是丰富画面视觉效果，与品牌自身调性相吻合。以"樂"字来承载品牌概念，以印章图的形式丰富产品内涵，也可作为品牌的超级符号进行延展运用。

"樂"印章设计，以"篆书"的形式作为语态表达，具体的设计技法以工稳风为主的"铁线篆"呈现，印章外在形态以"圆润、通透、流畅"的圆形为主。"樂"印章设计需注意笔画与笔画之间空间关系的协调，然后进行润色，结束"樂"的印章设计，如图4-240所示。

"樂"印章设计
图 4-240

至此，关于"欖齋館"海鲜便当品牌系列包装字体设计全部完成，涉及品牌形象文字、系列产品名称、广告宣传语的设计。无论是品牌形象文字与系列产品名称的设计，还是广告语文字定制设计，都很好地将产品由内而发的"精致食尚、简约大气"的理念体现得淋漓尽致。

⑩ 图案设计 | 包装插图绘制

根据"欖齋館"海鲜便当品牌系列包装插图元素设计的需要，进行关于每款产品具象事物的插图设计，分别是蟹与虾，将每款食物以"纪实手绘"的艺术手法表现，带给受众亲切感，如图4-241和图4-242所示。

图 4-241

图 4-242

⑪ 版式设计 | 平面效果展示

对"欖齋館"海鲜便当品牌的两款产品包装进行平面版式设计，视觉上选择以"对称与均衡"的版式为主，并根据画面需要完成产品画面主色的设定与氛围的营造，以此来区分每款包装产品的个性与属性。

至此，"欖齋館"海鲜便当品牌系列包装的文字、图案、色彩、版式的平面设计全部完成。每款产品的平面效果展示，如图4-243和图4-244所示。

图 4-243

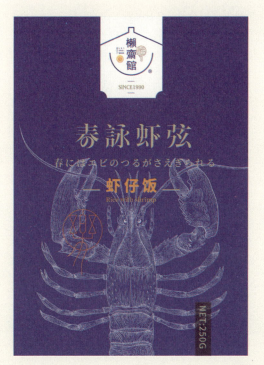
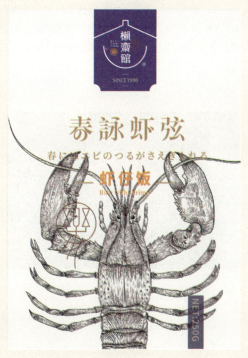

图 4-244

第 4 章 包装字体设计 / 221

⑫ 设以致用｜包装效果呈现

关于"懒斋馆"海鲜便当品牌系列包装产品设计，以包装外在形态选择环保可降解的塑料材料为主，以250g白卡作为纸张材质，颜色上以专色印刷，并覆哑膜。在"懒斋馆"海鲜便当品牌两款产品包装平面设计的基础上，进行效果模拟展示，在实际应用中进行开模、生产、落地。

"懒斋馆"海鲜便当品牌系列包装，整体效果简洁大方、精致雅观，兼具"文化与食尚"的魅力，如图4-245和图4-246所示。

图 4-245

图 4-246

⑬ 品牌延展｜应用效果展示

为"懒斋馆"品牌做一系列视觉识别系统（VI）的延展应用业务，这是品牌外在的、最直接的、最具传播力和感染力的设计，能够更好地帮助品牌进行形象推广与塑造。通过视觉表现，能够突出品牌的经营理念和精神文化，并形成独特的企业形象。可采用不同载体来展示品牌形象，如图4-247~图4-254所示。

图 4-247

图 4-248

图 4-249

图 4-250

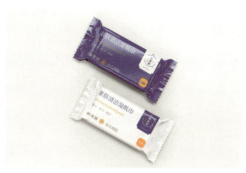

图 4-251

图 4-252

图 4-253

图 4-254

第 4 章 包装字体设计

字体作为文字的内核载体,它是品牌沟通内外、连接彼此的重要视觉元素。

第 5 章
品牌字库设计

本章介绍字库设计与品牌设计的关系、品牌字库设计中的文字形式、品牌字库设计中的文字定义与功能、纯文本型品牌字库定制设计、图文并茂型品牌字库定制设计等内容,通过真实的商业案例,让读者了解品牌字库设计的相关知识。

本章主要内容为品牌字库设计的商业实战案例讲解，以品牌字库设计为载体，探讨字体设计如何应用于品牌商业实战中，将品牌字库设计的相关知识进行思路的梳理与创作过程的呈现，通过"多维度的视角"使读者理解品牌字库设计在品牌文化塑造中的重要作用。

本章先介绍了字库设计与品牌设计的关系、品牌字库设计中的文字形式、品牌字库设计中的文字定义与功能，通过对这些理论知识的讲解，使读者了解字库设计在品牌塑造中扮演的角色与功能。随后通过纯文本型品牌字库定制设计、图文并茂型品牌字库定制设计两部分内容，与品牌文化塑造进行对话，介绍品牌中的字体设计商业实战全案。

5.1 字库设计与品牌设计的关系

近年来，随着品牌商业竞争的日益激烈，越来越多的企业在进行品牌视觉形象重塑时，希望"将品牌文化写在门面上"。因此，通常会进行"品牌定制字体"的设计，以此实现品牌的差异化呈现，在激烈的商业竞争中占有一席之地。

字体，作为信息传达的基础媒介之一，日渐成为品牌视觉中的核心元素。设计师对品牌进行专属的文字定制，也就是品牌字库设计，可以让品牌更具辨识度、个性化，向大众诉说品牌背后的故事，以及传递品牌内在的人文精神。字体设计已经成为众多知名企业形象塑造的重要手段。如"可口可乐在乎体""京东朗正体""vivoType手机专用字体"等，是各大品牌视觉形象升级的"标配项目"。

字体作为文字内核的载体，是品牌沟通内外、连接彼此的重要视觉元素。作为中文字体设计领域的本土设计师，应持续深度挖掘企业多品牌、多语言及可变字体应用的商业需求，针对企业的品牌定位和特定需求，提供定制品牌字库字体服务。设计师更需通过匠心设计和专业服务，帮助品牌打造完整的品牌视觉形象文字，形成更加鲜明、独特的品牌属性与视觉调性，透过定制字体传递品牌价值，满足品牌信息全球传播的商业需求。

5.2 品牌字库设计中的文字形式

在实际的商业品牌字库字体定制中，关于品牌字库设计具体的设计理念，是以"字库字体的理论知识"为基础，"标准字体的具体应用"为输出。因此，关于品牌字库的设计应以"识别性"为首要前提，在具体的品牌字库定制中"艺术性"需要弱化。

品牌字库设计，属于字库字体的设计范畴，它既可以是正文字体的样式，也可以是标题字体的样式。在实际应用中，根据品牌文化需要与情感诉求，字库字体的外在表现形式会多少受到创意字体设计理念

的引导。

品牌字库设计大致分为两类：纯文本型品牌字库设计、图文并茂型品牌字库设计。两者扮演的角色与特点也有所不同，相关理论的梳理如下。

5.2.1 纯文本型品牌字库设计

纯文本型品牌字库设计，是指以"字库字体的理论知识"为设计基础，视觉层面更需以"识别性"为设计关键，让字体在具体商业应用环境中，根据品牌内在的文化与特质，通过笔画、偏旁与部首、架构、字形等进行设计与制作，从而创造出独一无二的品牌专属纯文本型字体。

从本质上来看，纯文本型品牌字库设计属于品牌形象文字的范畴，其字形样式一般比较稳健、扎实，设计师需用心营造。

受到创意字体设计理念的影响，纯文本型的创意字体设计更具务实、低调的视觉表现，不能以创意字体的设计理念要求它，否则由于识别性问题，就失去了品牌字库文字有效快捷传播品牌信息的意义。

5.2.2 图文并茂型品牌字库设计

图文并茂型品牌字库设计，其设计理念与纯文本型品牌字库设计差不多，也是以"字库字体的理论知识"为设计基础，只是视觉层面除了需以"识别性"为设计关键，还需将"图形化"的语言进一步融入字形中，做到艺术化表达。此外，图文并茂型品牌字库设计需要根据品牌内在的文化与特质，通过对笔画、偏旁与部首、架构、字形等进行设计与制作，从而营造出个性鲜明的品牌专属字体。

图文并茂型品牌字库设计属于品牌形象文字的范畴，其字形样式一般比较灵活、多彩，设计师需用心营造。

综上所述，纯文本型品牌字库设计与图文并茂型品牌字库设计，都属于字库字体设计的范畴，且都需要以"识别性"为设计前提。但是两者在具体的设计手法上又有所不同，这是本章将要重点讲解的内容。

5.3 品牌字库设计中的文字定义与功能

5.3.1 品牌字库设计中的文字定义

品牌字库设计，其最终目标是塑造更好的品牌形象，这既适应品牌发展趋势，也是一种文化内核的升华。在此，所有的品牌字库字体都有自身传达的寓意，更是品牌自我表达的关键所在。为品牌定制专属的字体，是塑造品牌形象、增强品牌价值的积极视觉导向。

品牌字库设计必须符合品牌的基本定位，体现出它的个性与特质。至于什么样的字体才能够更好地体现品牌的个性与特质，那就需要设计师具有较高的文学素养与灵敏的市场嗅觉，对不同类型字体的风格和个性有深刻的理解与把控。

对于品牌字库的字体设计，一般要求字形正确、富有美感，并易于浏览与识读，在"字体的五元素与五原则"的把控上要尽量清晰简化和富有装饰感。总之，经过精心设计的品牌字库字体，蕴藏着丰富的品牌情感内涵，这将为品牌形象的成功塑造打造出一个完美的视觉元素。

5.3.2 品牌字库设计中的文字功能

随着商业竞争的日益激烈，以品牌字库设计为主导的信息符号越来越重要，逐渐成为品牌视觉形象设计的中心内容，甚至大有取代品牌图形标志之势。导致这一现象的原因，是大众用于识别品牌的时间越来越短暂，品牌字库字体的呈现可以让人们迅速记住品牌形象字体，而通过品牌图形标志记忆品牌不如通过品牌字库字体来得更加直接和迅捷，这也是现在越来越多品牌以文字命名的原因。

现今品牌竞争的焦点，已经上升为品牌形象的竞争。如果说品牌竞争是市场竞争的最高形式和最终形式，那么品牌字库字体设计就是它最闪亮登场的表达方式了。品牌字库设计主要是通过功能化和个性化的字体符号塑造及传递品牌文化与属性，让消费者认知和接受，并获取他们的青睐。

关于品牌字库设计中的文字功能，主要可以概括为四点。首先，识别性功能。品牌字库字体设计的主要功能是准确传递品牌文化信息、吸引受众的眼球，这是其最基本的功能属性。其次，独特性功能。根据品牌突出自身信息内容的需求，创造与众不同的品牌字库字体及其个性色彩，给受众别开生面的视觉感受，建立良好的品牌视觉形象。再次，审美性功能。在品牌字库字体设计中，视觉上的美感不仅体现在字形整体，更是对笔形、架构、中宫、字怀等全方位的把握。最后，民族性功能。在品牌字库字体设计中，许多国际品牌特别注重对各国的文化、审美情趣、民族风格的关注，兼具"民族风格魅力和传统文化审美情趣"，这也成为品牌字库设计的重要探索领域。

5.4 纯文本型品牌字库定制设计

本节通过品牌字库字体设计的案例，讲解纯文本型品牌字库定制设计的具体方法，使读者感受字库设计在品牌形象的塑造中是如何进行推演与诉说的。

5.4.1 "綪風體"字库设计

❶ 字库寓意｜设计密码解读

"綪風體"顺承新人文"宋体"字形字态，兼容"草书"与"楷体"笔画范式特征，寻求"动而若静、和而不同"的空间对比。

"綪風體"字形精雅、灵秀，又具中国书法的美学特征，很好地展现了汉字顺畅的结构、简洁的笔画及架构样式。

"綪風體"极具古典风格特质，相当适合用于印刷，可应用在品牌标志、招牌、产品包装、文化类印刷、视觉海报设计、广告设计等众多场景。

"綪風體"品牌字库设计密码：传承文化、精雅灵彩。

❷ 有迹可循｜字形字态参考

"綪風體"字库设计，尝试以经典的装饰性字样"宋体"为创意字形基础，表达品牌字库的与众不同与精致独到。在此基础上，将字形的偏旁部首、部件，融入"草书"与"楷书"的体式感特征，烘托品牌字库传承文化的特质。

根据品牌字库的意境，选择以李白的诗作《行路难·其一》的繁体字为创作载体，并选择适合做标题字的"思源宋体 CN"中的 SemiBold 字重字形样式，作为"綪風體"字库设计的参考字形，在字态上也适当拉高，以此凸显品牌字库的雅致与时尚，如图 5-1 所示。

綪風體金樽清酒鬥十千玉盤珍羞直萬錢停杯投箸不能食拔劍四顧心茫然欲渡黃河冰塞川將登太行雪滿山閑來垂釣碧溪上忽復乘舟夢日邊行路難行路難多歧路今安在長風破浪會有時直挂雲帆濟滄海李白，。？

图 5-1

❸ 字形印迹 | 设计文字骨骼

在全新的拉高后的"思源宋体CN"中SemiBold字重字形基础上，进行"綪風體"品牌字库设计。整个设计过程中逻辑感与思想性的表达，成为解读"綪風體"品牌字库设计密码"传承文化、精雅灵彩"的关键所在。

（1）参考拉高后的"思源宋体CN"字形，尝试先设计"綪風體"三个字，如图5-2上方粉色的文字所示。以其为字形底稿，通过"线面结合"的方法书写"綪風體"文字字态，书写过程中注意将"精雅"的特质融入字形中，让字态整体呈现出"精致与舒展"完美结合的味道，如图5-2上方的黑色线稿所示。将其转化成视觉对比强烈的墨稿，如图5-2中间墨稿文字所示。将"綪風體"三个字进一步对应放大，展示细节，如图5-2下方灰色文字中蓝色、粉色的圆圈与线圈处所示。其字形设计细节的处理一目了然，无论是"弧线视觉语言"的融入字形，还是"连笔与断笔"的笔画关系处理等，都流露出"精雅灵彩"的主导思想。

图 5-2

（2）以"綪風體"三个字的字形设计思路为依据，将其余文字列出，如图5-3粉色的文字所示。以其为字形底稿，通过"线面结合"的方法书写"綪風體"剩余文字字态，书写的过程中需注意把握好不同字形间的"调性统一性"原则，如图5-3的黑色线稿所示。

可参考古籍刻本的字形样式，对部分字形按照标准字体的设计理念进行笔画、偏旁、部首的再造设计，以及架构穿插的创新演绎，根本目的是保留其"文化性"。选择"山、羞、直、箸"四个字进行字形设计展示，将细节处放大，如图5-4下方灰色文字蓝色线圈处所示。

綉風體金樽清酒門十千玉盤珍羞直萬
錢停杯投箸不能食拔劍四顧心茫然欲
渡黃河冰塞川將登太行雪滿山閑來垂
釣碧溪上忽復乘舟夢日邊行路難行路
難多歧路今安在長風破浪會有時直挂
雲帆濟滄海李白，。？

图 5-3

山羞直箸
山羞直箸
山羞直箸

图 5-4

（3）将诗作中所有的文字转换成视觉对比强烈的墨稿，如图5-5的黑色墨稿所示。其字形做到了标准化、秩序感，满足品牌字库创意字形设计的形式美。

綉風體金樽清酒門十千玉盤珍羞直萬
錢停杯投箸不能食拔劍四顧心茫然欲
渡黃河冰塞川將登太行雪滿山閑來垂
釣碧溪上忽復乘舟夢日邊行路難行路
難多歧路今安在長風破浪會有時直挂
雲帆濟滄海李白，。？

图 5-5

至此，关于"緇風體"品牌字库中字体的骨骼搭建设计完成。当前的骨骼设计，既有"宋体"的骨骼字态样式，又融入"精雅"的特质语态，将精致感与自然人文的品牌字库感觉体现得淋漓尽致。

④ 节奏韵律｜充盈文字骨骼

根据"緇風體"字库设计理念，还需在设计好的"宋体"为主的字形骨骼基础上，进一步在字形的偏旁部首、部件中融入"草书"与"楷书"的体式感特征，烘托字库"传承文化"的特质。

（1）日本的文字起源于中国汉字，日文平假名是在汉字的"草书"基础上简化而来，日文片假名是在汉字"楷书"的偏旁部件架构中演变出来的。将日文的平假名与片假名整理出来，并以"宋体"字形呈现，如图 5-6 所示。在"宋体"字形的日文平假名与片假名的样式特征中汲取灵感，将其运用于"緇風體"品牌字库骨骼中。

图 5-6

（2）还是以搭建好的"綪風體"三个字形的骨骼为主，如图5-7上方粉色的文字所示。以其为字形底稿，通过"混合搭配"的艺术手法书写"綪風體"的文字字态。书写的过程中，注意在字形的偏旁部首、部件中融入"草书"与"楷书"的体式感特征，烘托品牌字库传承文化的特质，如图5-7上方黑色线稿所示。将其转化成视觉对比强烈的墨稿，如图5-7中间文字所示。此过程应注意"草书"与"楷书"为主的笔画样式，需与周围"宋体"特征的笔画样式的空间与大小等做到和谐与统一。将"綪風體"三个字进一步对应放大展示细节，如图5-7下方灰色文字中蓝色、粉色的圆圈与线圈处所示。其字形设计细节的处理一目了然，流露出"传承文化"的主导思想。

图 5-7

（3）以全新的"綪風體"三个字的字形设计思路为依据，将其余"綪風體"的"宋体"骨骼文字罗列出来，如图5-8粉色的文字所示。以其为字形底稿，通过融入"草书"与"楷书"的体式感特征，用"线面结合"的方法书写"綪風體"剩余文字字态，书写过程中注意把握好不同字形间的"调性统一性"，如图5-8的黑色线稿所示。

图 5-8

（4）将诗作中所有的文字转换成视觉对比强烈的墨稿，如图5-9的黑色墨稿所示。其字形做到了统一化、个性美，满足品牌字库创意字形设计的装饰美。

綉風體金樽清酒鬥十千玉盤珍羞直萬
錢停杯投箸不能食拔劍四顧心茫然欲
渡黃河冰塞川將登太行雪滿山閑來垂
釣碧溪上忽復乘舟夢日邊行路難行路
難多歧路今安在長風破浪會有時直挂
雲帆濟滄海李白，。？

图 5-9

至此，关于"綉風體"品牌字库中的字形设计完成。当前的字形，将"綉風體"品牌字库设计密码"传承文化、精雅灵彩"完美呈现。

5 锦上添花｜设计字库装饰

为了方便后续排版展示，也为了进一步凸显字库属性，接下来设计一枚印章，在丰富品牌字库形象的同时，也可以作为品牌字库超级符号日后延展运用。

考虑品牌字库自身所流露出的"文化性"，决定以"風"字进行印章设计。以"篆书"的字形样态为主基调，在笔画、偏旁部首与架构的处理上，做到"简约、现代、个性化"。印章外在以"椭圆形"的玉佩线性简约形态为主，造型语言上与文字做到相融相通。"風"印章设计需注意笔画与笔画之间空间关系的协调，然后进行润色，完成"風"印章的设计，如图 5-10 所示。

至此，关于"綉風體"品牌字库设计中相关元素的设计，已经全部完成。

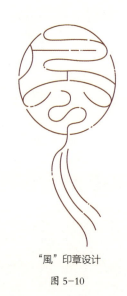

"風"印章设计

图 5-10

6 层次鲜明｜设计字库排版

接下来，需要将以上设计元素进行组合排版设计。在进行排版设计之前，应当回归标志设计最初，仔细体会品牌字库"传承文化、精雅灵彩"的内涵。经过一番调整设计，尝试以"海报"为载体进行排版方案展示。

将"綪風"二字进行竖排错落排版，品牌字库的其他辅助信息根据版面需要灵活归置，印章设计也根据版式空间需要自由摆放。画面色彩以明朗、爽快且温暖的橙绿色为品牌字库标准色。此外，根据品牌字库画面情景需要，为了突出"自然与人文"的主题氛围，可以将动态的"动物"形象融入版式空间中。海报设计注意空间关系的舒展与通透，让海报排版方案整体醒目直观、动静兼得，且富有中式文化感与均衡美，如图5-11所示。

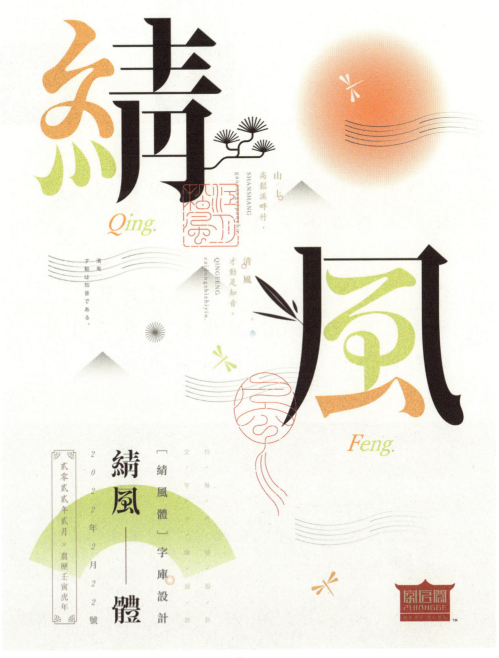

图 5-11

根据海报呈现出的品牌字库的属性，对"绮风体"品牌字库进行文字排版展示，进一步烘托品牌字库的氛围，如图5-12～图5-24所示。

图 5-12

图 5-13

图 5-14

图 5-15

图 5-16

图 5-17

第 5 章 品牌字库设计

图 5-18

金樽清酒鬥十千，
玉盤珍羞直萬錢。

图 5-19

停杯投箸不能食，
拔劍四顧心茫然。

图 5-20

欲渡黄河冰塞川，
將登太行雪滿山。

图 5-21

閒來垂釣碧溪上，
忽復乘舟夢日邊。

图 5-22

行路難，行路難，
多歧路，今安在？

图 5-23

图 5-24

❼ 字库延展│设计品牌形象文字

品牌字库设计最终的目的是服务于品牌,并满足于市场的实际需要。将"綪風體"品牌字库应用于品牌名称中,作为品牌标准字体展示,以此为契机测试字库字体的功能性,如图 5-25 ~ 图 5-32 所示。

图 5-25

图 5-26

图 5-27

图 5-28

图 5-29

图 5-30

图 5-31

图 5-32

5.4.2 "明溙體"字库设计

❶ 字库寓意｜设计密码解读

"明溙體"顺承"魏碑"与"楷书"字形字态，兼容"行书"与"宋体"笔画范式特征，寻求"动而势之、和而归一"的空间和谐关系。

"明溙體"字形秀逸、耿介，又具中国书法的美学特征，很好地展现了汉字畅达的结构、灵彩的笔画及架构样式。

"明溙體"极具古典风格特质，经典且不失潮流之美，适用于传统文化标题和短语，以及品牌形象和广告、包装设计等场景。

"明溙體"品牌字库设计密码：文化传承、畅达雅观。

❷ 有迹可循｜字形字态参考

"明溙體"字库设计，尝试寻找一款集"魏碑与楷书"于一体的字样，作为品牌字库创意字形基础，以此表达品牌字库"文化传承"的属性。在此基础上，将字形的笔画、偏旁部首、部件，融入"行书"与"宋体"的体式感特征，烘托品牌字库"畅达雅观"的特质。

根据品牌字库的意境，选择苏轼的词作《水调歌头·明月几时有》的繁体字为创作载体，并选择适合做标题字的"方正北魏楷书"字重字形样式，作为"明溹體"字库设计的参考字形，如图 5-33 文字所示。其中，"溹"与"純"字在"方正北魏楷书"中检索不到，此处先进行标注，在后续创作中需要独立完成，如图 5-33 红色与蓝色文字所示。

明月幾時有把酒問青天不知天上宮闕
今夕是何年我欲乘風歸去又恐瓊樓玉
宇高處不勝寒起舞弄清影何似在人間
轉朱閣低綺户照無眠不應有恨何事長
向別時圓人有悲歡離合月有陰晴圓缺
此事古難全但願人長久千裏共嬋娟水
調歌頭宋蘇軾明溹體純透明，。？

图 5-33

可以借鉴"綪風體"字库的设计理念，根据"宋体"字样为主的日文平假名与片假名的特征样式，将"行书"体式感特征融入"明溹體"品牌字库设计中，烘托品牌字库"畅达雅观"的特质。在此，将苏轼的《水调歌头·明月几时有》这首诗词进行"日文"翻译，字形与字重选择"ヒラギノ明朝 ProNW6"，如图 5-34 所示。

明月はいつ酒を青天に尋ねて天の宮闕を知らないことがあります
今夕は何年か風に乗って帰ろうとしたが,寒天楼玉を恐れた。
高い所は寒さに耐えられず踊って清影をこの世に置くことはできない。
転朱閣低綺戸照無眠何事長を恨むべきではない
別れの時に丸い人は悲しみがあって離れて月は曇りがあって晴れて欠けています
この事は昔はすべて人が長い間千里の美しい水を共にすることを望んでいた。
歌头の宋苏轼明泉体を調べて,?

图 5-34

❸ 字形印迹｜设计文字骨骼

利用"方正北魏楷书"作为"明渌體"品牌字库设计的字态样式，把"ヒラギノ明朝 ProNW6"日文的平假名与片假名的"行书"特征样式植入"明渌體"品牌字库设计中，进行"明渌體"品牌字库设计。整个设计过程中逻辑感与思想性的表达，成为解读"明渌體"品牌字库设计密码"文化传承、畅达雅观"的关键所在。

（1）参考"方正北魏楷书"字形，尝试着先设计"明澋體"三个字，如图5-35上方粉色的文字所示。以其为字形底稿，将ヒラギノ明朝ProNW6的日文平假名与片假名的"行书"特征作为创新源泉，通过"线面结合"的方法书写"明澋體"文字字态，书写过程中注意将"文化传承、畅达雅观"的特质通过全新的字形显现，如图5-35上方的黑色线稿所示。将其转化成视觉对比强烈的墨稿，如图5-35中间墨稿文字所示。将"明澋體"三个字形进一步对应放大展示细节，如图5-35下方灰色文字中蓝色、粉色的圆圈与线圈处所示。其字形设计细节的处理一目了然，无论是"行书特征"的融入字形，还是"连笔与断笔"的笔画关系处理等，都流露出"文化传承、畅达雅观"的主导思想。

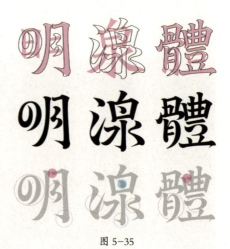

图 5-35

（2）以"明澋體"三个字的字形设计思路为依据，将其余文字列出来，如图5-36粉色的文字所示。以其为字形底稿，通过"线面结合"的方法书写"明澋體"剩余文字字态，书写的过程中需注意把握好不同字形间的"调性统一性"原则，如图5-36黑色线稿所示。

明月幾時有把酒問青天不知天上宮闕
今夕是何年我欲乘風歸去又恐瓊樓玉
宇高處不勝寒起舞弄清影何似在人間
轉朱閣低綺戶照無眠不應有恨何事長
向別時圓人有悲歡離合月有陰晴圓缺
此事古難全但願人長久千裏共嬋娟水
調歌頭宋蘇軾明澋體純透明，。？

图 5-36

可参考古籍刻本的字形样式，对部分字形按照标准字体的设计理念进行笔画、偏旁、部首的再造设计，以及架构穿插的创新演绎，根本目的是保留"文化性"。选择"人"字进行字形设计展示，将细节处放大，一共出现了三种样式的表达，如图5-37下方灰色文字蓝色线圈处所示。

图 5-37

（3）将词作中所有的文字转换成视觉对比强烈的墨稿，如图5-38的黑色墨稿所示。其字形做到了标准统一化、个性秩序感，进一步满足品牌字库创意字形设计的形式美与装饰美。

明月幾時有把酒問青天不知天上宮闕
今夕是何年我欲乘風歸去又恐瓊樓玉
宇高處不勝寒起舞弄清影何似在人間
轉朱閣低綺戶照無眠不應有恨何事長
向別時圓人有悲歡離合月有陰晴圓缺
此事古難全但願人長久千裏共嬋娟水
調歌頭宋蘇軾明潡體純透明，。？

图 5-38

至此，关于"明潡體"品牌字库中字体的骨骼搭建设计完成。当前的骨骼设计，既有"魏碑"与"楷书"的骨骼字态样式，又融入"行书"与"宋体"的特质语态，将"明潡體"品牌字库设计密码"文化传承、畅达雅观"完美呈现。

❹ 锦上添花｜设计字库装饰

为了方便后续排版展示，也为了进一步凸显字库属性，接下来设计一枚印章，在丰富品牌字库形象的同时，也可以作为品牌字库超级符号日后延展运用。

考虑品牌字库自身所流露出的"意境美"，决定以"镜"字进行印章设计。以"篆书"的字形样态为主基调，在笔画、偏旁部首与架构的处理上，做到"简约、现代、个性化"。印章外在以"椭圆形"的线性简约形态为主，造型语言上与文字做到相融相通。"镜"印章设计需注意笔画与笔画之间空间关系的协调，然后进行润色，完成"镜"印章的设计，如图5-39所示。

至此，关于"明淏體"品牌字库设计中相关元素的设计，已经全部完成。

"镜"印章设计

图 5-39

❺ 层次鲜明 ｜ 设计字库排版

接下来，需要将以上设计元素进行组合排版设计。在进行排版设计之前，应当回归标志设计最初，仔细体会品牌字库"文化传承、畅达雅观"的内涵。经过一番调整设计，尝试以"海报"为载体进行排版方案展示。

将"明淏"二字进行竖排版，品牌字库的其他辅助信息根据版面需要灵活归置，印章设计也根据版式空间需要自由摆放。画面色彩应用以静谧、明朗且温润的黄绿色为品牌字库标准色。此外，根据品牌字库画面情景需要，为了突出"意境美"的主题氛围，可以将抽象的"水天一色，风月无边"形象融入版式空间中。海报设计需注意空间关系的舒展与通透，让海报排版方案整体唯美含蓄、动静兼得，且富有中式文化感与对称美，如图5-40所示。

图 5-40

根据海报呈现出来的品牌字库的属性，对"明淥體"品牌字库进行文字排版展示，进一步烘托品牌字库的氛围，如图 5-41～图 5-52 所示。

图 5-41

明月幾時有把酒問青天不知天上瓊樓
今夕是何年我欲乘風歸去又恐瓊樓玉
宇高處不勝寒起舞弄清影何似在人間
轉朱閣低綺戶照無眠不應有恨何事長
向別時圓人有悲歡離合月有陰晴圓缺
此事古難全但願人長久千里共嬋娟水
調歌頭宋蘇軾 明淥體純透 明宮闕樓玉

图 5-42

明月幾時有把酒問青天不知天上宮闕
今夕是何年我欲乘風歸去又恐瓊樓玉
宇高處不勝寒起舞弄清影何似在人間
轉朱閣低綺戶照無眠不應有恨何事長
向別時圓人有悲歡離合月有陰晴圓缺
此事古難全但願人長久千里共嬋娟水
調歌頭宋蘇軾 明淥體純透 明宮闕樓玉

图 5-43

第 5 章 品牌字库设计 / 247

图 5-44

图 5-45

图 5-46

图 5-47

图 5-48

图 5-49

第 5 章 品牌字库设计

图 5-50

图 5-51

图 5-52

❻ 字库延展｜设计品牌形象文字

品牌字库设计最终的目的是服务于品牌，满足市场的实际需要。将"明溁體"品牌字库应用于文字标志中，作为品牌字体展示，以此为契机测试字库字体的功能性，如图 5-53～图 5-60 所示。

图 5-53

图 5-54

图 5-55

图 5-56

图 5-57

图 5-58

图 5-59

图 5-60

5.4.3 "金鳳玉露體"字库设计

❶ 字库寓意｜设计密码解读

"燕霞芳竹在堂陰，闲花窗前映竹霖"，金雀绕霞蔚，芳草在堂阴，闲花映竹林，云露轩窗响……"金鳳玉露體"应运而生。

"金鳳玉露體"承现代"圆体"，融以"宋体"的特征，风尚却不乏精雅，独特且富于创新。

"金鳳玉露體"圆润畅意、温婉俊雅。横画气韵舒然，竖画卓立昂然，重心微翘，字怀通透，中宫饱满。

"金鳳玉露體"适用于品牌标志、招牌、产品包装、文化类印刷、视觉海报设计、电商广告设计等众多场景。

"金鳳玉露體"品牌字库设计密码：温润俊雅、厚实饱满。

❷ 有迹可循｜字形字态参考

"金鳳玉露體"字库设计，尝试以经典的字样"圆体"为创意字形基础，表达品牌字库厚实饱满的特点。在此基础上，将字形的笔画、偏旁部首、部件，融入"宋体"的体式感特征，烘托品牌字库温润俊雅的特质。

根据品牌字库的设计需求，选择以"金鳳玉露體"的繁体字为创作载体，并选择适合做标题字的"方正粗圆"字重字形样式，作为"金鳳玉露體"字库设计的参考字形，如图5-61上方文字所示。根据"金鳳玉露體"字库设计理念，还需进一步将"宋体"的体式感特征植入"圆体"字形为主的骨骼上，烘托字库"温润俊雅"的特质，选择"思源宋体CN"中的Bold字样作为参考，如图5-61下方文字所示。

图 5-61

❸ 字形印迹 | 设计文字骨骼

利用"方正粗圆"作为"金凤玉露體"品牌字库设计的字态样式,把"思源宋体 CN"中的 Bold 字样的"宋体"特征样式植入品牌字库设计中,进行"金凤玉露體"品牌字库设计。整个设计过程中逻辑感与思想性的表达,成为解读"金凤玉露體"字库设计密码"温润俊雅、厚实饱满"的关键所在。

(1)参考"方正粗圆"字形,尝试设计"金凤玉露體"五个字,如图 5-62 上方粉色的文字所示。以其为字形底稿,将"思源宋体 CN"中的 Bold 字样特征作为参考源泉,通过"线面结合"的方法书写"金凤玉露體"文字字态,书写过程中注意将"温润俊雅、厚实饱满"的特质通过全新的字形显现,如图 5-62 上方的黑色线稿所示。将其转化成视觉对比强烈的墨稿,如图 5-62 中间墨稿文字所示。将"金凤玉露體"五个字形进一步对应放大展示细节,如图 5-62 下方灰色文字中蓝色、粉色的圆圈与线圈处所示。其字形设计细节的处理一目了然,无论是"宋体"特征的融入字形,还是"连笔与断笔"的笔画关系处理等,都流露出"温润俊雅、厚实饱满"的主导思想。

图 5-62

需要注意的是,"金凤玉露體"品牌字库字体,区别于"綪颩體"与"明渌體"字库字体,其"书写质感"相对较弱,因此在制作过程中更加偏向于标准化、装饰感、形式美。将制作好的"凤"字抽取并进行最大化展示,能够看到"正圆"在文字制作过程中的支撑作用,如图 5-63 粉圈处所示。

图 5-63

（2）以"金鳳王露體"五个字的字形设计思路为依据，又选择了一些文字进行设计，如图5-64粉色的文字所示。以其为字形底稿，通过"线面结合"的方法书写"金鳳王露體"文字字态，书写过程中注意把握好不同字形间的"调性统一性"原则，如图5-64黑色线稿所示。

新西蘭椰菜荷蘭回鶻豆野薄荷紫果
茶炭培烏龍茶臺灣舞鶴山紅茶鹿谷
裸龜巴清淥露軟飲綠楸葉島紅櫻桃
梅江篙柑佰菓堂鮮檸檬汁野果生榨
高樹茶雍政和花牡丹貢眉

图 5-64

在此过程中，部分字形可以按照标准字体的设计理念进行笔画、偏旁、部首的再造设计，以及架构穿插的创新演绎，根本目的是保留"装饰感"。选择"薄、红、紫、茶"四个字进行字形设计展示，其处理的结果非常醒目，如图5-65下方灰色文字蓝圈处所示。

薄紅紫茶
薄紅紫茶

图 5-65

（3）将文字转换成视觉对比强烈的墨稿，如图5-66的黑色墨稿所示。其字形做到了标准统一化、个性秩序感，进一步强化了品牌字库创意字形设计的形式美。

新西蘭椰菜荷蘭回鶻豆野薄荷紫果
茶炭培烏龍茶臺灣舞鶴山紅茶鹿谷
裸龜巴清淥露軟飲綠楸葉島綻櫻桃
梅江箐柑佰菓堂鮮檸檬汁野果生榨
高樹茶雍政和花牡丹貢眉

图 5-66

至此，关于"金鳳玉露體"品牌字库中字体的骨骼搭建设计完成。当前的骨骼设计，既有"圆体"的骨骼字态样式，又融入"宋体"的特质语态，将"金鳳玉露體"品牌字库设计密码"温润俊雅、厚实饱满"完美呈现。

④ 锦上添花｜设计字库装饰

为了方便后续排版展示，也为了进一步凸显字库属性，接下来设计一枚印章，在丰富品牌字库形象的同时，也可以作为品牌字库超级符号日后延展运用。

考虑品牌字库自身所流露出的"意境美"，决定以"鳳"字进行印章设计。以"篆书"的字形样态为主基调，在笔画、偏旁部首与架构的处理上，做到"简约、现代、个性化"。印章外在以"圆形"的线性简约形态为主，造型语言上与文字做到相融相通。"鳳"印章设计需注意笔画与笔画之间空间关系的协调，然后进行润色，完成"鳳"印章的设计，如图 5-67 所示。

至此，关于"金鳳玉露體"品牌字库设计中相关元素的设计，已经全部完成。

"鳳"印章设计

图 5-67

⑤ 层次鲜明｜设计字库排版

接下来，需要将以上设计元素进行组合排版设计。在进行排版设计之前，应当回归标志设计最初，仔细体会品牌字库"温润俊雅、厚实饱满"的内涵。经过一番调整设计，尝试以"海报"为载体进行排版方案展示。

海报设计基于"燕霞芳竹在堂陰，闲花窗前映竹霖"所体现的意境，选择"堂"字作为视觉核心进行排版设计，品牌字库的其他辅助信息根据版面需要灵活归置，印章设计也根据版式空间需要自由摆放。

画面色彩以静谧、雅致且时尚的对比色为品牌字库标准色。此外，根据品牌字库画面情景需要，为了突出"意境美"的主题氛围，可以将意象的"事物"形象融入版式空间中。海报设计需注意空间关系的舒展与通透，让海报排版方案整体唯美含蓄、动静兼得，且富有中式文化感与对称美，如图5-68所示。

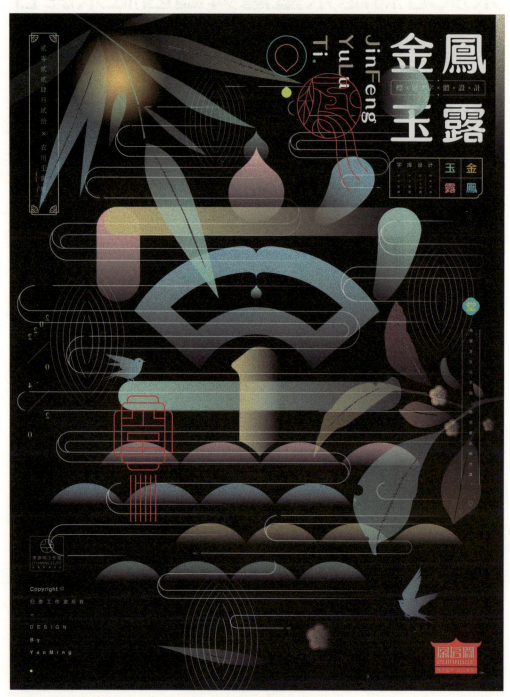

图 5-68

根据海报呈现出来的品牌字库的属性，对"金鳳玉露體"品牌字库进行文字排版展示，进一步烘托品牌字库的氛围，如图 5-69～图 5-89 所示。

图 5-69

图 5-70

图 5-71

图 5-72

图 5-73

图 5-74

图 5-75

图 5-76

图 5-77

图 5-78

图 5-79

图 5-80

图 5-81

图 5-82

图 5-83

图 5-84

图 5-85

图 5-86

图 5-87

图 5-88

图 5-89

❻ 字库延展｜设计品牌形象文字

品牌字库设计最终的目的是服务于品牌，满足市场的实际需要。将"金凤玉露体"品牌字库应用于"顺心臻品"语花糖品牌系列产品的名称设计中，作为品牌字体展示，以此为契机测试字库字体的功能性，如图 5-90～图 5-95 所示。

图 5-90

图 5-91

图 5-92

图 5-93

第 5 章 品牌字库设计

图 5-94

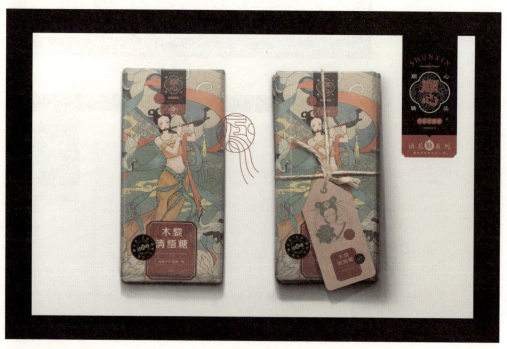

图 5-95

5.5 图文并茂型品牌字库定制设计

本节通过品牌字库字体设计的案例,讲解图文并茂型品牌字库定制设计的具体方法,使读者感受字库设计在品牌形象的塑造中是如何进行推演与诉说的。

5.5.1 "靖葉體"字库设计

❶ 字库寓意 | 设计密码解读

"映阶靖卉自春色,隔葉帝鸿空好樂",碧草映台阶,自当春显色,凤凰隔枝对,婉转鸣乐幽……"靖葉體"应运而生。

"靖葉體"承传统"宋体"范式,融以"正圆"的特征,字体文雅、清秀、时尚,实现了传统文化韵味与现代气息的完美融合。

"靖葉體"字形持重、温和、简约。横画韵律爽利,竖画个性俊然,中宫清朗明丽,当新意、正则、大雅之道。

"靖葉體"适用于品牌标志、招牌、产品包装、文化类印刷、视觉海报设计、广告设计等众多场景。

"靖葉體"品牌字库设计密码:雅致时尚、自然原味。

❷ 有迹可循 | 字形字态参考

"靖葉體"字库设计,尝试以经典的字样"宋体"为创意字形基础,将几何化的"正圆"植入字形中,表达品牌字库的雅致时尚。根据品牌字库自身的特点,继续将"原叶"图案置换部分笔画样式,做到"异体同构"的艺术化处理,进一步烘托品牌字库自然原味的特质。

根据品牌字库的设计需求,选择以"靖葉體"的繁体字为创作载体,并选择适合做标题字的"思源宋体 CN"的 Medium 字重字形样式,作为"靖葉體"字库设计的参考字形,在字态上也适当拉宽,以此凸显品牌字库的大方与稳重,如图 5-96 所示。

图 5-96

③ 字形印迹 | 设计文字骨骼

利用"思源宋体 CN"中的 Medium 字重字形作为"絟葉體"品牌字库设计的字态样式，把几何化的"正圆"植入品牌字库设计中，还需用"原叶"图案置换部分笔画样式，进行"絟葉體"品牌字库设计。整个设计过程中逻辑感与思想性的表达，成为解读"絟葉體"字库设计密码"雅致时尚、自然原味"的关键所在。

（1）参考"思源宋体 CN"中的 Medium 字重字形，尝试设计"絟葉體"三个字，如图 5-97 上方粉色的文字所示。以其为字形底稿，将几何化的"正圆"植入"絟葉體"字形的设计中，通过"线面结合"的方法书写"絟葉體"文字字态，书写过程中注意将"雅致时尚、自然原味"的特质通过全新的字形显现，如图 5-97 上方的黑色线稿所示。将其转化成视觉对比强烈的墨稿，如图 5-97 中间墨稿文字所示。将"絟葉體"三个字形进一步对应放大展示细节，如图 5-97 下方灰色文字中蓝色、粉色的圆圈与线圈处所示。其字形设计细节的处理一目了然，无论是几何化"正圆"的植入字形，还是"连笔与断笔"的笔画关系处理等，都流露出"雅致时尚、自然原味"的主导思想。

需要注意的是，"絟葉體"品牌字库字体，与之前的"金鳳玉露體"字库字体有相似之处，其"书写质感"相对较弱，因此在制作过程中更加偏向于标准化、装饰感、形式美。将制作好的"絟"字抽取并进行最大化展示，能够看到"正圆"在文字制作过程中的支撑作用，如图 5-98 粉圈处所示。

图 5-97

图 5-98

（2）以"絟葉體"三个字的字形设计思路为依据，又选择了一些文字进行设计，如图 5-99 粉色的文字所示。以其为字形底稿，通过"线面结合"的方法书写"絟葉體"文字字态，书写过程中注意把握好不同字间的"调性统一性"原则，如图 5-99 黑色线稿所示。

蒙婚魂霍祭既嘉间鉴疆酱解屆靳
禁驹菊聚鹃爵糠靠楑寇酷肖蜡辣
蓝梁聊磷陋颅鹿戮裸嘛瞒媚冕描
悯蔫怒爬琶牌炮鹏漂歧器汽歉秦
鹊孺赛森刹赠韶绅甥盛狮誓噬蔬
霜嗣蒜髓索檀毯汤棠萄替跳廷艇
酮歪豌皖旺威萦翁毋武舞物熄袭
鲜晓猩巡颐银幽舆鸳赞茶綪葉體

图 5-99

在此过程中，部分字形可以按照标准字体的设计理念进行笔画、偏旁、部首的再造设计，以及架构穿插的创新演绎，根本目的是保留"装饰感"。选择"蒙、菊、鹃、楑、歧"五个字进行字形设计展示，其处理的结果非常醒目，如图5-100下方灰色文字蓝圈处所示。

蒙菊鹃楑歧
蒙菊鹃楑歧

图 5-100

在"綪葉體"品牌字库的设计中，以"原叶"图案置换部分笔画样式，图5-100中"菊"字的设计做了很好的示范。在替换的过程中，图案需要与周围的笔画与空间做到大小的协调，再就是"原叶"图案并不适用于所有文字，需要根据具体情况做尝试性置换，比如"綪葉體"三个字形就没法用"原叶"图案置换笔画。

（3）将文字转换成视觉对比强烈的墨稿，如图5-101的黑色墨稿所示。其字形做到了标准统一化、个性秩序感，进一步强化了品牌字库创意字形设计的形式美。

蒙婚魂霍祭既嘉间鉴疆酱解屆靳
禁驹菊聚鹃爵糠靠楑寇酷肖蜡辣
蓝梁聊磷陋颅鹿戮裸嘛瞒媚冕描
悯蔫怒爬琶牌炮鹏漂歧器汽歉秦
鹊孺赛森刹赠韶绅甥盛狮誓噬蔬
霜嗣蒜髓索檀毯汤棠萄替跳廷艇
酮歪豌皖旺威萦翁毋武舞物熄袭
鲜晓猩巡颐银幽舆鸳赞茶綪葉體

图 5-101

（4）接下来，按照"靖葉體"品牌字库设计理念，进行特殊符号（拉丁文大小写字母、阿拉伯数字、标点符号）的定制。依然选择"思源宋体CN"中的Medium字重作为字形的参考样式，如图5-102上方的粉色特殊符号所示。接下来可以在特殊符号上面进行"靖葉體"品牌字库设计，风格与气质需要与中文字形的设计一致，如图5-102上方的黑色线稿所示。将其转化成视觉对比强烈的墨稿，如图5-102下方的文字所示。

ABCDEFGHIJKLMNOPQRSTUVWXYZ
abcdefghijklmnopqrstuvwxyz
0123456789
, 。! -.:;"#%&'()*±+×÷<=>/¤¨?

ABCDEFGHIJKLMNOPQRSTUVWXYZ
abcdefghijklmnopqrstuvwxyz
0123456789
, 。! -.:;"#%&'()*±+×÷<=>/¤¨?

图 5-102

至此，关于"靖葉體"品牌字库中字体的骨骼搭建设计完成。当前的骨骼设计，既有"宋体"的骨骼字态样式，又融入几何化"正圆"的特质语态，还通过"原叶"的图案对笔画进行了有目的的置换，将"靖葉體"品牌字库设计密码"雅致时尚、自然原味"完美呈现。

❹ 锦上添花｜设计字库装饰

为了方便后续排版展示，也为了进一步凸显字库属性，接下来设计一枚印章，在丰富品牌字库形象的同时，也可以作为品牌字库超级符号日后延展运用。

考虑品牌字库自身所流露出的"意境美"，决定以"樂"字进行印章设计。以"篆书"的字形样态为主基调，在笔画、偏旁部首与架构的处理上，做到简约、现代、个性化。印章外在以"银杏叶"的线性简约形态为主，造型语言上与文字做到相融相通。"樂"印章设计需注意笔画与笔画之间空间关系的协调，然后进行润色，完成"樂"印章的设计，如图5-103所示。

"樂"印章设计

图 5-103

至此，关于"靖葉體"品牌字库设计中相关元素的设计，已经全部完成。

❺ 层次鲜明｜设计字库排版

接下来，需要将以上设计元素进行组合排版设计。在进行排版设计之前，应当回归标志设计最初，仔细体会品牌字库"雅致时尚、自然原味"的内涵。经过一番调整设计，尝试以"海报"为载体进行排版方案展示。

海报设计基于"映阶绮卉自春色，隔叶帝鸿空好樂"所体现的意境，选择"茶"与"樂"字进行合体字创作，作为视觉核心进行排版设计，品牌字库的其他辅助信息根据版面需要灵活归置，印章设计也根据版式空间需要自由摆放。画面色彩以温和、靓丽且清新的中性色为品牌字库标准色。此外，根据品牌字库画面情景需要，为了突出"意境美"的主题氛围，可以将意象的"事物"形象融入版式空间中。海报设计需注意空间关系的舒展与通透，让海报排版方案整体自然唯美、动静兼得，且富有中式文化感与对称美，如图5-104所示。

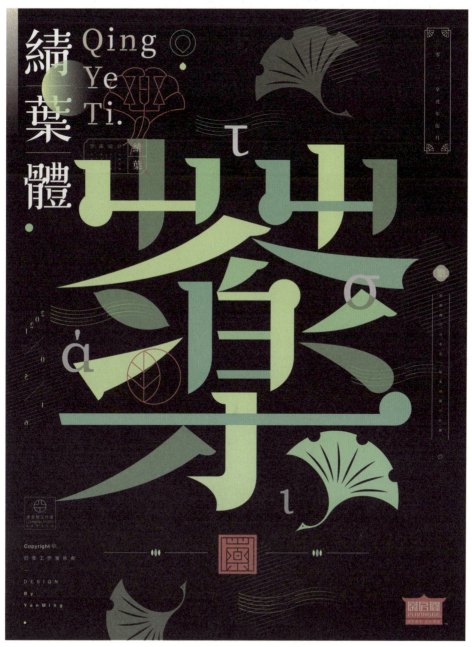

图 5-104

根据海报呈现出来的品牌字库的属性，对"綪葉體"品牌字库进行文字排版展示，进一步烘托品牌字库的氛围，如图5-105～图5-122所示。

图 5-105

图 5-106

图 5-107

图 5-108

图 5-109

图 5-110

第 5 章 品牌字库设计 / 271

图 5-111

图 5-112

图 5-113

图 5-114

图 5-115

图 5-116

第 5 章 品牌字库设计

图 5-117

图 5-118

图 5-119

图 5-120

图 5-121

图 5-122

6 字库延展｜设计品牌形象文字

品牌字库设计最终的目的是服务于品牌，满足市场的实际需要。将"靖葉體"品牌字库应用于品牌标志中，作为品牌标准字体展示，以此为契机测试字库字体的功能性，如图 5-123～图 5-130 所示。

图 5-123　　　　　　　　　　　　　图 5-124

图 5-125　　　　　　　　　　　　　图 5-126

图 5-127　　　　　　　　　　　　　图 5-128

图 5-129　　　　　　　　　　　　　图 5-130

将"婧葉體"品牌字库应用于"淮岑茗郡"果茶品牌产品名称中,作为品牌形象字体展示,进一步测试字库字体的功能性,如图5-131～图5-134所示。

图 5-131

图 5-132

图 5-133

图 5-134

第5章 品牌字库设计

5.5.2 "雲扇體"字库设计

① 字库寓意｜设计密码解读

"雲日催麗景，彩鳳扇早春"，云雾烟煴，青松茂芃，晕渲旭日；凤彩鸾章，翠竹权舆，扇春达瑞……"雲扇體"应运而生。

"雲扇體"承袭"传统宋体"范式，融合"几何扇面"理念，辅以"书写体式"特质，字体婉约、祥和、灵彩，实现了传统文化韵味与人文气息的完美融合。

"雲扇體"横画气韵舒然，竖画耸峙流畅，中宫爽朗透气，当新意、明丽、温厚之势。

"雲扇體"适用于品牌标志、招牌、产品包装、文化类印刷、视觉海报设计、广告设计等众多场景。

"雲扇體"品牌字库设计密码：明丽灵彩、祥和达瑞。

② 有迹可循｜字形字态参考

"雲扇體"字库设计，尝试以经典的字样"宋体"为创意字形基础，将"直线与弧线"结合而成的几何化"扇面"特征融入字形中，表达品牌字库的明丽祥和。根据品牌字库自身的特点，继续将书写性的"连笔体式"特征应用于部分笔画样式，做到"笔画加法"的艺术化处理，进一步烘托品牌字库灵彩达瑞的特质。

根据品牌字库的意境，节选了崔液的诗作《上元夜六首（一作夜游诗）》中的几句，与"茶派室族"系列产品名称的繁体字为创作载体，并选择适合作为标题字的"思源宋体 CN"中的 SemiBold 字重字形样式，作为"雲扇體"字库设计的参考字形，在字态上也适当拉高，以凸显品牌字库的优雅与舒展，如图 5-135 所示。

鳷鵲樓前新月滿，鳳凰臺上寶燈燃。
金勒銀鞍控紫騮，玉輪珠幰駕青牛。
驂驔始散東城曲，倏忽還來南陌頭。
公子王孫意氣驕，不論相識也相邀。
《上元夜六首(一作夜遊詩)》崔液
荊杞玉玲瓏赤膊蜀黍須烏椹錦荔枝

图 5-135

③ 字形印迹｜设计文字骨骼

利用"思源宋体 CN"中 SemiBold 字重字形作为"雲扇體"品牌字库设计的字态样式，把"直线与弧线"结合而成的几何化"扇面"融入"雲扇體"品牌字库设计中，还需融入"连笔体式"特征丰富部分笔画样式，进行"雲扇體"品牌字库设计。整个设计过程中逻辑感与思想性的表达，成为解读"雲扇體"字库设计密码"明丽灵彩、祥和达瑞"的关键所在。

（1）参考"思源宋体 CN"中的 SemiBold 字重字形，尝试设计"雲扇體"三个字形，如图 5-136 上方粉色的文字所示。以其为字形底稿，将"直线与弧线"结合而成的几何化"扇面"融入"雲扇體"字形的设计中，还需将"连笔体式"特征应用于部分笔画样式中，通过"线面结合"的方法书写"雲扇體"文字字态，书写的过程中注意将"明丽灵彩、祥和达瑞"的特质通过全新的字形显现，如图 5-136 上方的黑色线稿所示。将其转化成视觉对比强烈的墨稿，如图 5-136 中间墨稿文字所示。将"雲扇體"三个字形进一步对应放大展示细节，如图 5-136 下方灰色文字中蓝色、粉色的圆圈与线圈处所示。其字形设计细节的处理一目了然，无论是几何化"扇面"的融入字形，还是"连笔体式"的笔画特征的强化等，都流露出"明丽灵彩、祥和达瑞"的主导思想。

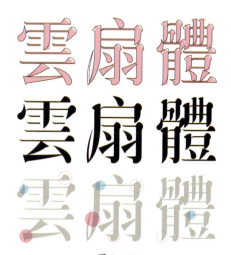

图 5-136

需要注意的是，"雲扇體"品牌字库字体，与之前的"金鳳玉露體"和"綪葉體"字库字体有相似之处，在制作过程中更加偏向于标准化、装饰感、形式美。将制作好的"扇"字抽取并进行最大化展示，能够看到"直线与弧线"结合而成的"扇面"与"正圆"在文字制作过程中的支撑作用，如图 5-137 粉圈处所示。

图 5-137

（2）以"雲扇體"三个字的字形设计思路为依据，把剩余文字列出来，如图 5-138 粉色的文字所示。以其为字形底稿，通过"线面结合"的方法书写"雲扇體"文字字态，书写过程中需注意把握好不同字形间的"调性统一性"原则，如图 5-138 黑色线稿所示。

鴝鵲樓前新月滿，鳳凰臺上寶燈燃。
金勒銀鞍控紫騮，玉輪珠幰駕青牛。
驂驔始散東城曲，倏忽還來南陌頭。
公子王孫意氣驕，不論相識也相邀。
《上元夜六首(一作夜遊詩)》崔液
荊杞玉玲瓏赤膊蜀黍須烏椹錦荔枝

图 5-138

在此过程中，部分字形可以按照"连笔体式"特征的设计理念进行笔画样式再造设计，以及笔画连笔书写性的创新演绎，根本目的是保留"人文性"。选择"金、鴝、鳳、燃"四个字进行字形设计展示，其处理的结果非常醒目，如图 5-139 下方灰色文字蓝圈处所示。"连笔体式"并不是所有文字都适用，需要根据具体情况进行尝试，比如"雲扇體"三个字中"雲、體"的字形就没法用"连笔体式"特征丰富笔画。

金鴝鳳燃
金鴝鳳燃

图 5-139

（3）将所有文字转换成视觉对比强烈的墨稿，如图 5-140 的黑色墨稿所示。其字形做到了标准统一化、个性秩序感，进一步强化了品牌字库创意字形设计的形式美。

鴝鵲樓前新月滿，鳳凰臺上寶燈燃。
金勒銀鞍控紫騮，玉輪珠幰駕青牛。
驂驔始散東城曲，倏忽還來南陌頭。
公子王孫意氣驕，不論相識也相邀。
《上元夜六首(一作夜遊詩)》崔液
荊杞玉玲瓏赤膊蜀黍須烏椹錦荔枝

图 5-140

（4）接下来按照"雲扇體"品牌字库设计理念进行"雲扇體"拉丁文大小写字母的定制。依然选择"思源宋体 CN"中的 SemiBold 字重作为字形的参考样式，如图 5-141 上方的粉色字母所示。接下来可在字母上面进行"雲扇體"品牌字库设计，风格与气质需要与中文字形的设计一致，如图 5-141 上方的黑色线稿所示。将其转化成视觉对比强烈的墨稿，如图 5-141 下方的文字所示。

图 5-141

至此，关于"雲扇體"品牌字库中字体的骨骼搭建设计完成。当前的骨骼设计，既有"宋体"的骨骼字态样式，又融入几何化"扇面"的特质语态，还通过"连笔体式"特征对部分笔画进行了有目的的调整，将"雲扇體"品牌字库的设计密码"明丽灵彩、祥和达瑞"完美呈现。

❹ 锦上添花｜设计字库装饰

为了方便后续排版展示，也为了進一步凸顯字库属性，接下来设计一枚印章，在丰富品牌字库形象的同时，也可以作为品牌字库超级符号日后延展运用。

考虑品牌字库自身所流露出的"意境美"，决定以"雲"字进行印章设计。以"篆书"的字形样态为主基调，在笔画、偏旁部首与架构的处理上，做到"简约、现代、个性化"。印章外在以"扇形"的线性简约形态为主，造型语言上与文字做到相融相通。"雲"印章设计需注意笔画与笔画之间空间关系的协调，然后进行润色，完成"雲"印章的设计，如图 5-142 所示。

"雲"印章设计

图 5-142

至此，关于"雲扇體"品牌字库设计中相关元素的设计，已经全部完成。

❺ 层次鲜明｜设计字库排版

接下来，需要将以上设计元素进行组合排版设计。在进行排版设计之前，应当回归标志设计最初，仔细体会品牌字库"明丽灵彩、祥和达瑞"的内涵。经过一番调整设计，尝试以"海报"为载体进行排版方案展示。

海报设计基于"雲日催麗景，彩鳳扇早春"所体现的意境，选择"鳳"字作为海报的视觉核心进行排版设计，品牌字库的其他辅助信息根据版面需要灵活归置，印章设计也根据版式空间需要自由摆放。

画面色彩以明丽、祥和且多彩的对比色为品牌字库标准色。此外，根据品牌字库画面情景需要，为了突出"意境美"的主题氛围，可以将具象的"事物"形象融入版式空间中。海报设计需注意空间关系的舒展与通透，使海报排版方案整体自然灵彩、动静兼得，且富有中式文化感与均衡美，如图5-143所示。

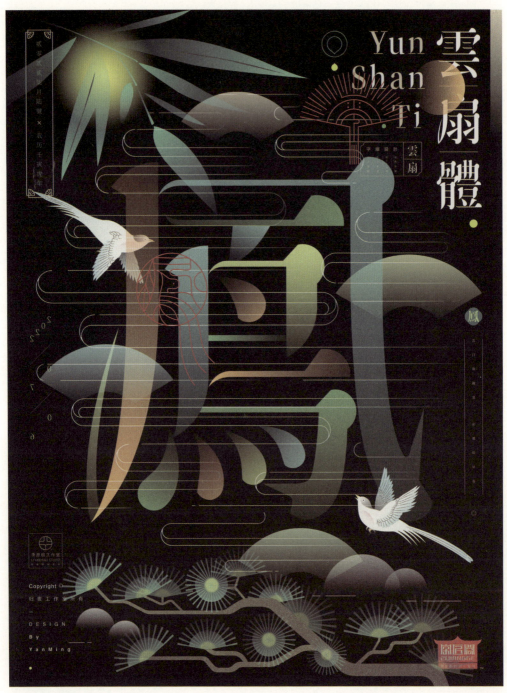

图 5-143

根据海报呈现出来的品牌字库的属性，对"雲扇體"品牌字库进行文字排版展示，进一步烘托品牌字库的氛围，如图 5-144 ~ 图 5-156 所示。

图 5-144

图 5-145

图 5-146

鵁鶄樓前新月滿鳳凰臺上寶
燈燃金勒銀鞍控紫騮玉輪珠
幰駕青牛驂驔始散東城曲倏
忽還來南陌頭公子王孫意氣
驕不論相識也相邀萷杞玲瓏
凰臺上寶赤膊蜀黍須烏椹錦荔枝元夜
騮玉輪珠六首一作夜遊詩崔液雲扇體
東城曲倏(YUNSHANTIyunshanti.)

图 5-147

图 5-148

图 5-149

图 5-150

图 5-151

图 5-152

图 5-153

图 5-154

图 5-155

图 5-156

6 字库延展 | 设计品牌形象文字

品牌字库设计最终的目的是服务于品牌,满足市场的实际需要。将"云扇体"品牌字库应用于"茶派室族"植萃茶咖品牌系列产品的名称设计中,作为品牌字体展示,以此为契机测试字库字体的功能性,如图 5-157 ~ 图 5-169 所示。

图 5-157

第 5 章 品牌字库设计

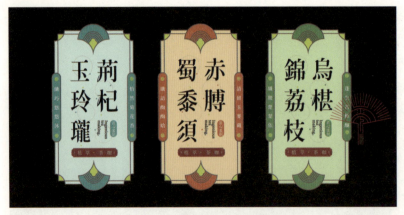

图 5-158

图 5-159

图 5-160

图 5-161

图 5-162

图 5-163

图 5-164

图 5-165

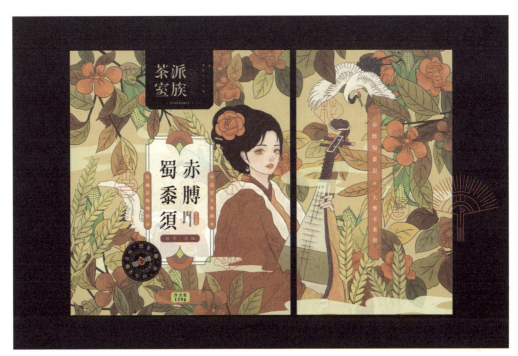

图 5-166

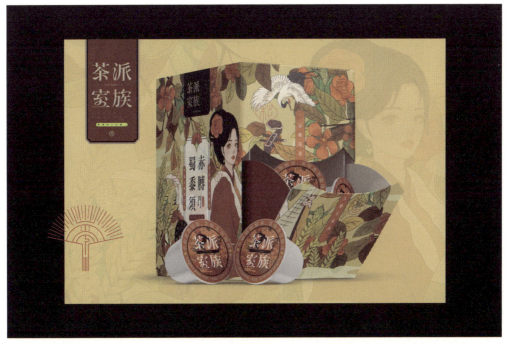

图 5-167

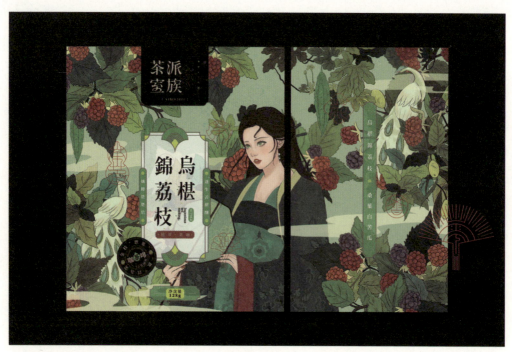

图 5-168

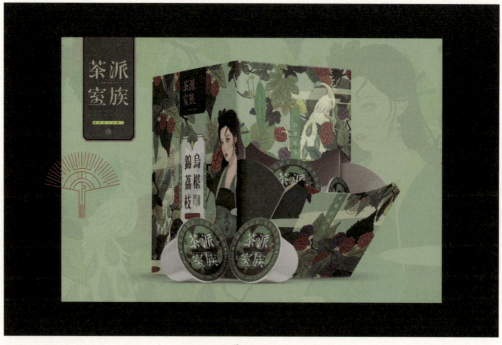

图 5-169

5.5.3 "箐渌體"字库设计

① 字库寓意 | 设计密码解读

"荷风送香气,竹露滴清响",晚风拂面而来,荷花幽香扑鼻,露珠滴于竹叶,细听清脆的响声……"箐渌體"应运而生。

"箐渌體"继承传统"宋体"字形特征,融入几何化正圆"水滴"图案,秉承文雅气质,且融合时尚气息,兼具传统文化与现代潮流之美。

"箐渌體"字形清和、秀悦、温润。横画韵律明朗,竖画内敛稳定,中宫舒缓开阔,呈现随和、谦逊、大方之意。

"箐渌體"适用于品牌标志、招牌、产品包装、文化类印刷、视觉海报设计、广告设计等众多场景。

"箐渌體"品牌字库设计密码:文雅谦逊、温和时尚。

② 有迹可循 | 字形字态参考

"箐渌體"字库设计,尝试以经典的"宋体"字样为创意字形基础,表达品牌字库的文雅谦逊。根据品牌字库自身的特点,继续将几何化正圆"水滴"图案融入笔画、偏旁部首、架构中,做到"异体同构"的艺术化处理,进一步烘托品牌字库温和时尚的特质。

根据品牌字库的设计需求,选择一些中文繁体字为创作载体,并选择适合做标题字的"小冢明朝Pro"的 M 字重字形样式,作为"箐渌體"字库设计的参考字形,在字态上也适当拉高,以此凸显品牌字库的雅致与俊朗,如图 5-170 所示。

由于品牌字库是以"小冢明朝 Pro"为参考字形,转换成中文字样后,有些汉字字形是检索不到的,此处用蓝色标注,以便在后续设计中进行单独创作,如图 5-170 蓝色文字所示。

图 5-170

❸ 字形印迹 | 设计文字骨骼

利用拉高的"小冢明朝 Pro"的 M 字重字形作为"綪渌體"品牌字库设计的字态样式,把几何化正圆"水滴"图案融入笔画、偏旁部首、架构中,进行"綪渌體"品牌字库设计。整个设计过程中逻辑感与思想性的表达,成为解读"綪渌體"字库设计密码"文雅谦逊、温和时尚"的关键所在。

(1)参考拉高的"小冢明朝 Pro"的 M 字重字形,尝试设计"綪渌體"三个字形,如图 5-171 上方粉色文字所示。以其为字形底稿,将几何化正圆"水滴"图案融入"綪渌體"字形的设计中,通过"线面结合"的方法书写"綪渌體"文字字态,书写的过程中注意将"文雅谦逊、温和时尚"的特质通过全新的字形显现,如图 5-171 上方的黑色线稿所示。将其转化成视觉对比强烈的墨稿,如图 5-171 中间墨稿文字所示。将"綪渌體"三个字形进一步对应放大展示细节,如图 5-171 下方灰色文字中蓝色、粉色的圆圈与线圈处所示。其字形设计细节的处理一目了然,无论是几何化正圆"水滴"图案的融入字形,还是笔画、偏旁部首、架构样式的创新等,都流露出"文雅谦逊、温和时尚"的主导思想。

图 5-171

需要注意的是,"綪渌體"品牌字库字体,与之前的"金鳳玉露體""綪葉體""雲扇體"字库字体具有相似之处,其书写质感也相对较弱,因此在制作过程中更加偏向于标准化、装饰感、形式美。将制作好的"渌"字抽取并进行最大化展示,能够看到几何化正圆"水滴"图案在文字制作过程中的支撑作用,如图 5-172 粉圈处所示。

图 5-172

（2）以"绮渌體"三个字的字形设计思路为依据，又将以上选择的中文繁体字形进行设计，如图 5-173 粉色文字所示。以其为字形底稿，通过"线面结合"的方法书写"绮渌體"文字字态，书写过程中注意把握好不同字形间的"调性统一性"原则，如图 5-173 黑色线稿所示。

花西淡浓抹总相宜玉女轻蜜粉太行黑枣猕
崖野生核桃仁鲜檸鹿柴竹裹館鳥鳴澗思翠
芙蕖湟沐梩釀麗呦菁衿篠柑輕舟聆雲閣凝
墨茶樓琉璃鶴堂拇孺睫珍榴藍肥興風顏發
復聞幾國驚靜閑擷響彈獨長問應嘯櫚樓體
流繡蜘麇麟黜鼴魔罐棘疆徽惠醴罄嫁黻睍
箍碎椠樵徊衢狒橘赢牌瓷稀黎撰琢貌豪堰
睡瑪瑙虞美塵夢頻環脂貴妃酸嫣蓮露椰番

图 5-173

在此过程中，部分字形可以按照标准字体的设计理念进行笔画、偏旁、部首的再造设计，以及架构穿插的创新演绎，根本目的是保留"装饰感"。选择创作的部分字体，其处理的结果非常醒目，如图 5-174 下方灰色文字蓝圈处所示。

在"绮渌體"品牌字库的设计中，以几何化正圆"水滴"图案置换部分笔画样式，图 5-174 中"發"字的设计做了很好的示范。在替换的过程中，图案需要与周围的笔画与空间做到大小的协调，再就是正圆"水滴"图案并不适用于所有文字，需要根据具体情况做尝试性置换，比如"绮渌體"三个字形都可以用正圆"水滴"图案置换部分笔画。

浓蜜鳴柴舟
發野核長靜

浓蜜鳴柴舟
發野核長靜

图 5-174

（3）将文字转换成视觉对比强烈的墨稿，如图 5-175 的黑色墨稿所示。其字形做到了标准统一化、个性秩序感，进一步强化了品牌字库创意字形设计的形式美。

花西淡浓抹总相宜玉女轻蜜粉太行黑枣獬
崖野生核桃仁鲜檸鹿柴竹裏館烏鳴澗恖翠
芙蕖湟沐樨釀麓呦菁衿篠楫輕舟聆雲閣凝
墨茶楼琉璃鶴堂拇孺睫珍榴藍肥興風顏發
復聞幾國驚靜閑擷響彈獨長問應嘯欄樓體
流縞蜘麋麟黜鼴魔罐棘疆徽惠醴馨嫁斁睨
箍碎桀樵循衢狒橘贏牌瓷稀黎撰琢貌豪堰
睡瑪瑙虞美塵夢頻環脂貴妃酸嫣蓮露椰番

图 5-175

（4）接下来，按照"靖渌體"品牌字库的设计理念，进行特殊符号（拉丁文大小写字母、阿拉伯数字、标点符号、罗马数字大小写）的定制。依然选择"小塚明朝 Pro"的 M 字重作为字形的参考样式，如图 5-176 上方的粉色特殊符号所示。可以在特殊符号上面进行"靖渌體"品牌字库设计，风格与气质需要与中文字形的设计一致，如图 5-176 上方的黑色线稿所示。将其转化成视觉对比强烈的墨稿，如图 5-176 下方的文字所示。

ABCDEFGHIJKLMNOPQRSTUVWXYZ
abcdefghijklmnopqrstuvwxyz
0123456789。、，:;<>=?!""《》@()*+-/
Ⅰ Ⅱ Ⅲ Ⅳ Ⅴ Ⅵ Ⅶ Ⅷ Ⅸ Ⅹ Ⅺ Ⅻ
ⅰ ⅱ ⅲ ⅳ ⅴ ⅵ ⅶ ⅷ ⅸ ⅹ

ABCDEFGHIJKLMNOPQRSTUVWXYZ
abcdefghijklmnopqrstuvwxyz
0123456789。、，:;<>=?!""《》@()*+-/
Ⅰ Ⅱ Ⅲ Ⅳ Ⅴ Ⅵ Ⅶ Ⅷ Ⅸ Ⅹ Ⅺ Ⅻ
ⅰ ⅱ ⅲ ⅳ ⅴ ⅵ ⅶ ⅷ ⅸ ⅹ

图 5-176

至此，关于"䴖渌體"品牌字库中字体骨骼搭建设计完成。当前的骨骼设计既有"宋体"的骨骼字态样式，又融入几何化正圆"水滴"的特质语态，将"䴖渌體"品牌字库的设计密码"文雅谦逊、温和时尚"完美呈现。

❹ 锦上添花｜设计字库装饰

为了方便后续排版展示，也为了进一步凸显字库属性，接下来设计一枚印章，在丰富品牌字库形象的同时，也可以作为品牌字库超级符号日后延展运用。

考虑品牌字库自身所流露出的"意境美"，决定以"露"字进行印章设计。以"篆书"的字形样态为主基调，在笔画、偏旁部首与架构的处理上，做到简约、现代、个性化。印章外在以"八宝"的线性简约形态为主，造型语言上与文字做到相融相通。"露"印章设计需注意笔画与笔画之间空间关系的协调，然后进行润色，完成"露"印章的设计，如图5-177所示。

"露"印章设计

图 5-177

至此，关于"䴖渌體"品牌字库设计中相关元素的设计，已经全部完成。

❺ 层次鲜明｜设计字库排版

接下来，需要将以上设计元素进行组合排版设计。在进行排版设计之前，应当回归标志设计最初，仔细体会品牌字库"文雅谦逊、温和时尚"的内涵。经过一番调整设计，尝试以"海报"为载体进行排版方案展示。

海报设计是基于"荷风送香气，竹渌滴䴖响"所体现出的意境呈现的，选择"䴖"与"渌"字进行合体字创作，作为海报视觉核心进行排版设计，品牌字库的其他辅助信息根据版面需要灵活归置，印章设计也根据版式空间需要自由摆放。画面色彩以安然、祥和且风尚的对比色为品牌字库标准色。此外，根据品牌字库画面情景需要，为了突出"意境美"的主题氛围，可以将意象的"事物"形象融入版式空间中。海报设计需注意空间关系的舒展与通透，让海报排版方案整体静谧唯美、动静兼得，且富有中式文化感与对称美，如图5-178所示。

图 5-178

根据海报呈现出来的品牌字库的属性，对"綪渌體"品牌字库进行文字排版展示，进一步烘托品牌字库的氛围，如图5-179～图5-188所示。

图 5-179

图 5-180

图 5-181

图 5-182

图 5-183

图 5-184

图 5-185

图 5-186

图 5-187

图 5-188

6 字库延展 | 设计品牌形象文字

品牌字库设计最终的目的是服务于品牌,满足市场的实际需要。将"綪淥體"品牌字库应用于品牌标志中,作为品牌标准字体展示,以此为契机测试字库字体的功能性,如图 5-189 ~ 图 5-198 所示。

图 5-189

图 5-190

图 5-191

图 5-192

图 5-193

图 5-194

图 5-195

图 5-196

图 5-197

图 5-198

将"绮渌體"品牌字库应用于不同品牌的广告语中,作为品牌形象字体展示,进一步测试字库字体的功能性,如图 5-199 和图 5-200 所示。

图 5-199

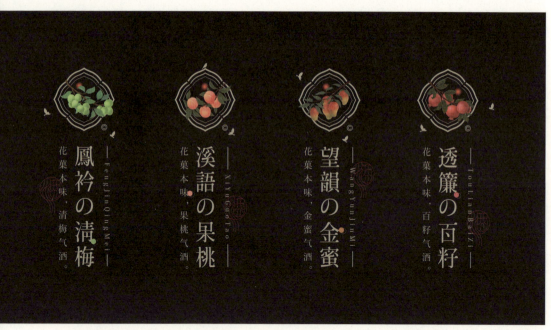

图 5-200

将"綪渌體"品牌字库应用于不同品牌的包装产品名称中,继续作为品牌形象字体展示,进一步测试字库字体的功能性,如图 5-201～图 5-207 所示。

图 5-201

字迹——字体设计商业项目实践

图 5-202

图 5-203

图 5-204

图 5-205

图 5-206

图 5-207

第 5 章 品牌字库设计

字体时光的脚印,被我用心记载;
字体磨砺的生活,被我用心珍惜。

第 6 章
商业字体设计图鉴

 本章内容包含标志字体设计、包装字体设计案例，以及品牌字库设计的实例赏析，以真实的商业实战案例为支点，使读者对于联系紧密的字体设计知识融会贯通，做到理解、思考、致用。

本章主要内容为品牌商业实战案例展示，以图片的形式对字体设计在品牌塑造中扮演的角色与功能进行论述，通过"更深层次的视角"使读者了解字体设计在品牌文化塑造中的重要性，对字体设计进行内化与升华。

6.1 标志字体设计案例赏析

6.1.1 品牌标准字体设计

本节选择了中文的品牌标准字体设计进行展示，以原汁原味的白底黑字形式呈现，让设计整体更有视觉冲击力，使读者可以更好地探查字体细节的精妙。品牌标准字体设计，如图6-1～图6-59所示。

图 6-1

图 6-2

图 6-3

图 6-4

图 6-5

图 6-6

雲閑鳳清
图 6-7

鳳德茶業
图 6-8

桃雲間
图 6-9

櫚齋館
图 6-10

淮岑䓛郡
图 6-11

荷棠春色
图 6-12

樸悦塑形
图 6-13

茶派窑族
图 6-14

觀禮賜福
图 6-15

卜珂零點
图 6-16

林苴商店
图 6-17

視外桃源
图 6-18

喜茶薈。

图 6-19

鶴嵒堂。

图 6-20

御蔬坊。

图 6-21

翡翠衣裳。

图 6-22

粽淞塍烧。

图 6-23

蜂鳥飛閱。

图 6-24

蜜桃欣語。

图 6-25

晤貂崧。

图 6-26

臻滋堂。

图 6-27

鴛巢堂。

图 6-28

清萍樂。

图 6-29

兆砚墨。

图 6-30

淘雲記

图 6-31

純透明

图 6-32

東城獅

图 6-33

鴒沽堂

图 6-34

普香屋

图 6-35

竹語堂

图 6-36

鰍嗨饈

图 6-37

檀碧淥

图 6-38

桃芝霖

图 6-39

皆茶嶋

图 6-40

觀樂

图 6-41

茶米香

图 6-42

倜茉椿。

图 6-43

鳳荷茗堂。

图 6-44

晕涅花宴。

图 6-45

合桃酥。

图 6-46

䐗渴。

图 6-47

唐必德。

图 6-48

養樂。

图 6-49

鳳德。

图 6-50

貓趣橫生。

图 6-51

雲荷墨閣。

图 6-52

戀草の鑽。

图 6-53

鮮語檸蜜。

图 6-54

榕澍筐壹號。

图 6-55

高沐奇浪坊。

图 6-56

挺拔善良獁

图 6-57

蜂雲岭。

图 6-58

九棵松藝術中心

图 6-59

6.1.2 品牌文字印章设计

本节选择了中文的品牌文字印章设计进行展示，以未润色前的黑白图案形式呈现，使设计整体极具视觉感染力，也能更好地体现文字与图案结合成为印章的趣味性。品牌文字印章设计，如图 6-60～图 6-134 所示。

图 6-60

图 6-61

图 6-62

图 6-63

图 6-64　　　　　　图 6-65

图 6-66　　　　　　图 6-67

图 6-68　　　　　　图 6-69

图 6-70　　　　　　图 6-71

图 6-72　　　　　　图 6-73

图 6-74　　　　　　　　　　　图 6-75

图 6-76　　　　　　　　　　　图 6-77

图 6-78　　　　　　　　　　　图 6-79

图 6-80　　　　　　　　　　　图 6-81

图 6-82　　　　　　　　　　　图 6-83

第 6 章 商业字体设计图鉴

图 6-84

图 6-85

图 6-86

图 6-87

图 6-88

图 6-89

图 6-90

图 6-91

图 6-92

图 6-93

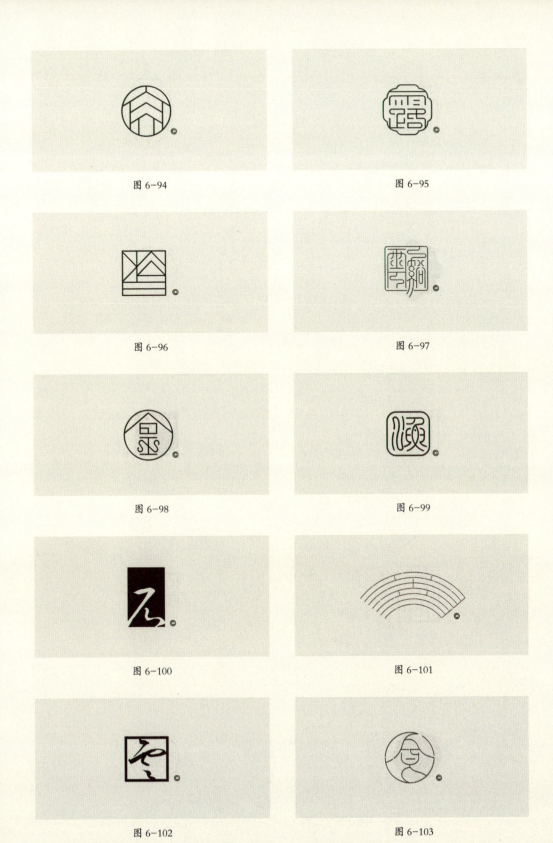

图 6-94

图 6-95

图 6-96

图 6-97

图 6-98

图 6-99

图 6-100

图 6-101

图 6-102

图 6-103

第 6 章 商业字体设计图鉴

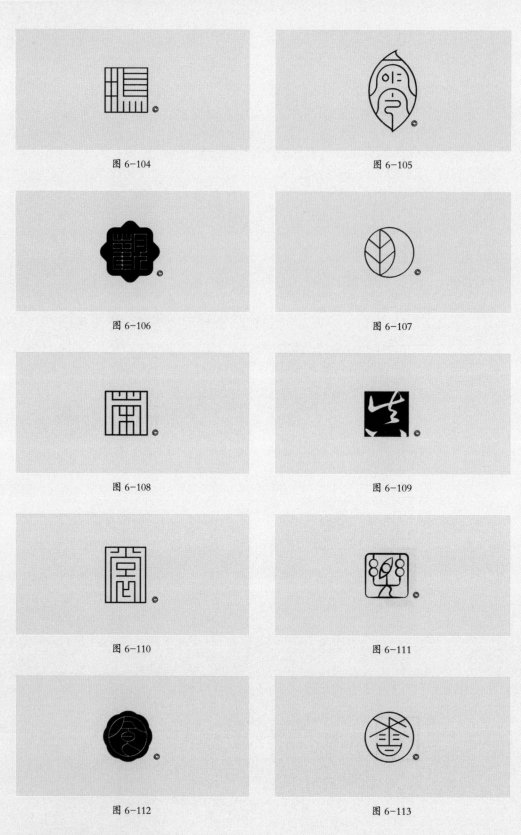

图 6-104

图 6-105

图 6-106

图 6-107

图 6-108

图 6-109

图 6-110

图 6-111

图 6-112

图 6-113

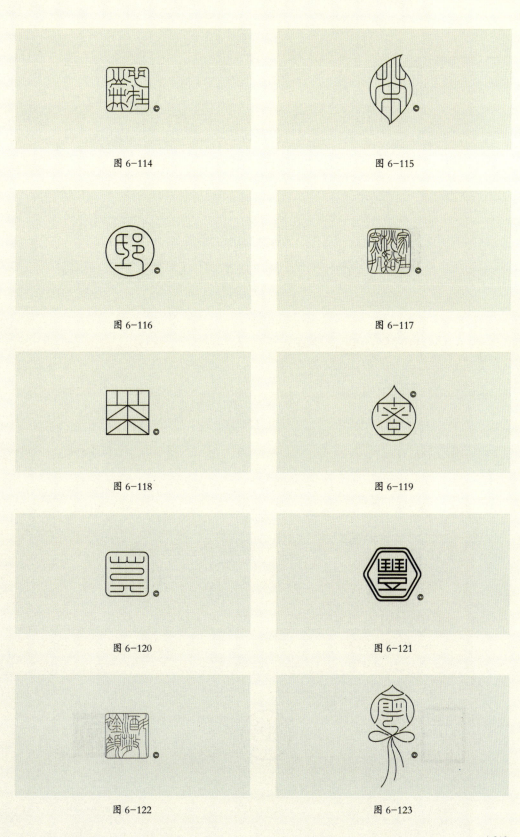

图 6-114　　　　　　　　　图 6-115

图 6-116　　　　　　　　　图 6-117

图 6-118　　　　　　　　　图 6-119

图 6-120　　　　　　　　　图 6-121

图 6-122　　　　　　　　　图 6-123

第 6 章 商业字体设计图鉴

图 6-124

图 6-125

图 6-126

图 6-127

图 6-128

图 6-129

图 6-130

图 6-131

图 6-132

图 6-133

图 6-134

6.1.3 品牌标志设计

本节选择了以中文为主的品牌标志设计进行展示，以原汁原味的白底黑字形式呈现，使设计整体极具文化感，更好地呈现视觉层次感和画面丰富性。品牌标志设计，如图 6-135 ~ 图 6-202 所示。

图 6-135

图 6-136

图 6-137

图 6-138

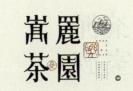

图 6-139

图 6-140

图 6-141

图 6-142

图 6-143

图 6-144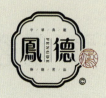

图 6-145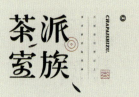

图 6-146

图 6-147

图 6-148

图 6-149

图 6-150

图 6-151

图 6-152

图 6-153

图 6-154

图 6-155

图 6-156

图 6-157

图 6-158

图 6-159

图 6-160

图 6-161

图 6-162

第 6 章 商业字体设计图鉴

图 6-163

图 6-164

图 6-165

图 6-166

图 6-167

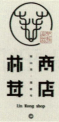

图 6-168

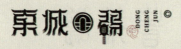

图 6-169

图 6-170

图 6-171

图 6-172

图 6-173　　　　　　　　　　　　　图 6-174

图 6-175　　　　　　　　　　　　　图 6-176

图 6-177　　　　　　　　　　　　　图 6-178

图 6-179　　　　　　　　　　　　　图 6-180

图 6-181　　　　　　　　　　　　　图 6-182

图 6-183

图 6-184

图 6-185

图 6-186

图 6-187

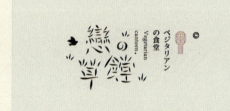

图 6-188

图 6-189

图 6-190

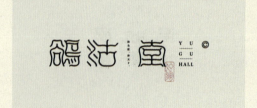

图 6-191

图 6-192

图 6-193

图 6-194

图 6-195

图 6-196

图 6-197

图 6-198

图 6-199

图 6-200

图 6-201

图 6-202

第 6 章 商业字体设计图鉴

6.2 包装字体设计案例赏析

6.2.1 品牌形象文字设计

本节选择了中文的品牌形象文字设计进行展示,以白底黑字形式呈现,使设计整体极具文化感,同时可以更好地呈现视觉层次感和画面丰富性。品牌形象文字设计,如图6-203~图6-214所示。

❶ "鳅嗨馇"野生珍果果酱系列包装产品名称设计

图6-203

图6-204

图6-205

图6-206

❷ "臻滋堂"花菓香薰系列包装产品名称设计

图6-207

图6-208

图 6-209

图 6-210

❸ "清萍樂"花菓酒系列包装产品名称设计

图 6-211

图 6-212

图 6-213

图 6-214

6.2.2 "茗茶"系列主题文字设计

"茗茶"系列主题文字设计，是以中国十大名茶为题材，在"宋体"字形的基础上进行笔画、偏旁的再造，以及图案的设计等，书写"茗茶"系列文字，探讨"宋体字"字形设计的无限可行性与情感表达的丰富层次性。设计时将每一款茗茶最具代表性的特点通过图形创意加以点缀，与"茗茶"系列文字设计的风格统一，作为"觀禮"品牌产品包装的文字设计呈现。

中国是茶的故乡，也是茶文化的发源地，"茗茶"系列文字设计是对中国茶文化的一次致敬。"茗茶"系列主题文字设计，如图6-215~图6-235所示。

图 6-215

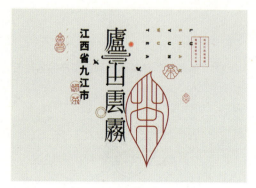

图 6-216

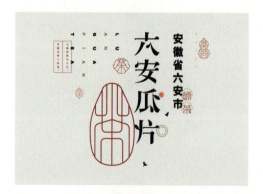

图 6-217

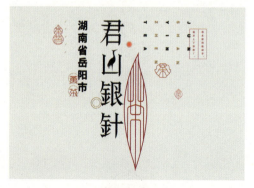

图 6-218

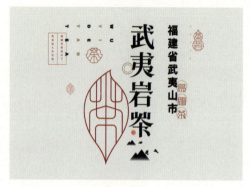

图 6-219

图 6-220

图 6-221

图 6-222

图 6-223

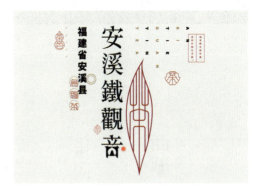
图 6-224

图 6-225

第 6 章 商业字体设计图鉴

图 6-226

图 6-227

图 6-228

图 6-229

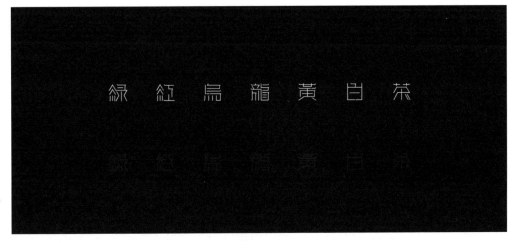

图 6-230

图 6-231

图 6-232

图 6-233

图 6-234

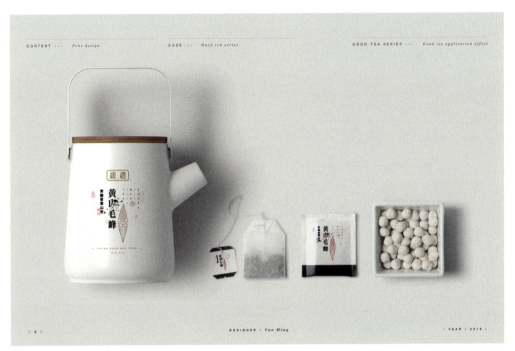

图 6-235

6.2.3 "青岛民俗节"系列主题文字设计

"青岛民俗节"系列主题文字设计,以纯文本文字设计为主,稍加图案辅助,以图文并茂的形式呈现。16个节日主题的名字设计,形态表达上以经典、恒久、新颖、简约为基调,追求"汲古融新,质朴纯真"的情感表达,如图6-236~图6-251所示。该系列主题文字设计,以"顺其自然,历久弥新"定位,主要作为"印象·青岛"活动的宣传海报进行展示。

图 6-236

图 6-237

图 6-238

图 6-239

图 6-240

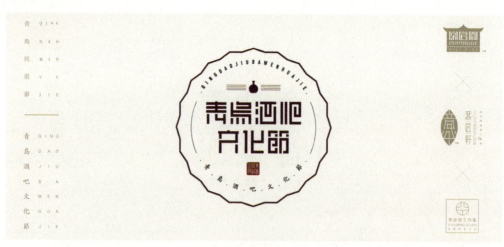

图 6-241

图 6-242

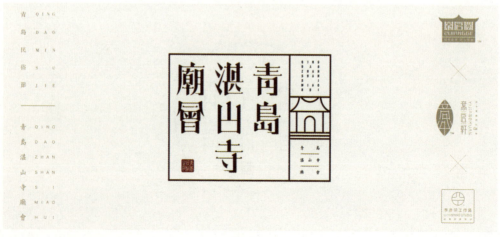

图 6-243

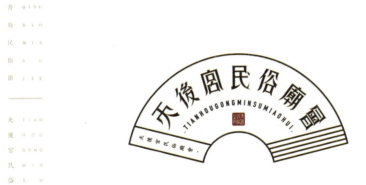

图 6-244

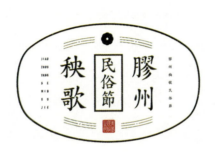

图 6-245

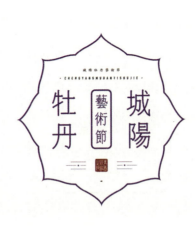

图 6-246

第 6 章 商业字体设计图鉴 / 339

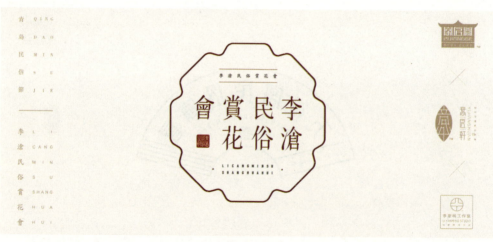

图 6-247

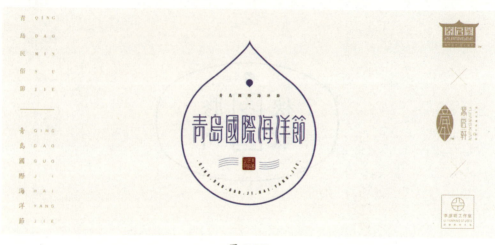

图 6-248

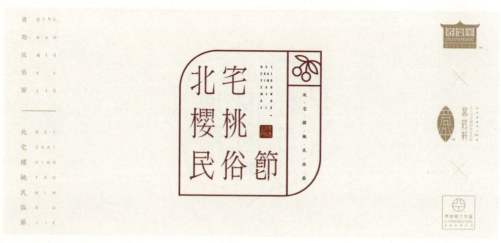

图 6-249

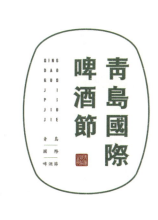

图 6-250

图 6-251

 这是一次以"青岛民俗节"为主题的文字设计之旅,16 个节日主题的名字设计跃然纸上,这不仅是文字的表达,更是人们对于民俗节日的理解与刻画。"青岛民俗节"系列主题文字设计,如图 3-252 和 3-253 所示。

十梅庵梅花節　大澤山葡萄節

金沙灘音樂節　華嚴庵糖球會

青島元宵山會　青島啤酒文化節

清溪庵蘿卜會　青島湛山寺廟會

图 6-252

天後宮民俗廟會　膠州秧歌民俗節

城陽牡丹藝術節　李滄民俗賞花會

青島國際海洋節　北宅櫻桃民俗節

青島國際啤酒節　新正民俗文化廟會

图 6-253

6.3 品牌字库设计案例赏析

本节节选了纯文本型与图文并茂型的品牌字库设计案例进行展示，并以海报设计、字形展示、品牌标志等形式呈现。对字库字体、标准字体、创意字体知识的掌握，是品牌字库设计的理论依托；对创意图形与创意字体的设计，是做好品牌字库设计的关键。

6.3.1 "樂苒體"字库设计

"闲情自怡樂，宛苒在碧霄"，"樂"字寓意欢快祥和，"苒"字意为摆脱狭窄局促，通往广阔无垠、怡然自在的世外桃源……"樂苒體"应运而生。

"樂苒體"文字简而不繁、温和俊素，笔画横平竖直，融会贯通，拐角圆润，流露出时尚大气的人文情怀。重心微翘，流畅悦目，中宫疏朗，更显挺拔优雅。

"樂苒體"轻巧却不乏稳重，独特且富于创新。

"樂苒體"适用于品牌标志、招牌、产品包装、文化类印刷、视觉图设计、电商类广告设计等众多场景。

"樂苒體"品牌字库设计，以海报、字形、标准字体的设计分别呈现，如图 6-254 ~ 图 6-290 所示。

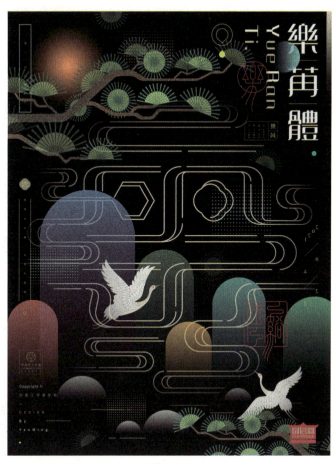

图 6-254

图 6-255

图 6-256

图 6-257

图 6-258

图 6-259

图 6-260

图 6-261

图 6-262

图 6-263

图 6-264

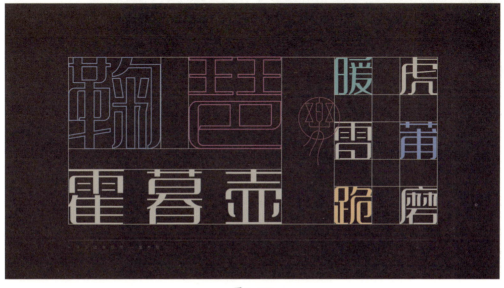
图 6-265

第 6 章 商业字体设计图鉴

图 6-266

图 6-267

图 6-268

图 6-269

图 6-270

图 6-271

图 6-272

图 6-273

图 6-274

图 6-275

图 6-276

图 6-277

图 6-278

图 6-279

图 6-280

图 6-281

图 6-282

图 6-283

图 6-284

图 6-285

图 6-286

图 6-287

图 6-288

图 6-289

图 6-290

第 6 章 商业字体设计图鉴

6.3.2 "桃雲體"字库设计

"蟠桃永秀,寿祝南山,与天难老",仙苑红玉,香染云霞,南山眉寿,欲比天高……"桃雲體"应运而生。

"桃雲體"字形端庄、温厚、雅致。横画气韵通透,竖画卓立遒劲,中宫张弛有度,当新意、润泽、厚德之道。该字体承传统黑体,融以宋体,至简、明俪、祯祥,实现了传统文化韵味与复古气息的完美融合。

"桃雲體"适用于品牌标志、招牌、产品包装、文化类印刷、视觉图设计、广告设计等众多场景。

"桃雲體"品牌字库设计,以海报、字形的设计分别呈现,如图6-291～图6-305所示。

图 6-291

图 6-292

图 6-293

图 6-294

图 6-295

图 6-296

图 6-297

图 6-298

图 6-299

图 6-300

图 6-301

图 6-302

图 6-303

图 6-304

图 6-305

6.3.3 "禧俪體"字库设计

"俪景光朝彩,轻霞散禧阴",七彩丽景,桃红竹绿,暗香疏影,薄霞韵染,鹊鸣嘻嘻……"禧俪體"应运而生。

"禧俪體"字形温厚、大方、内敛。横画至简洒脱,竖画茁壮疏朗,中宫自持有度,字怀气流畅通,当新意、端详、明丽之道。该字体承传统宋体,融以"如意",凸显矜持、熙雅、祥瑞,具有传统的文化韵味与人文气息。

"禧儷體"适用于品牌标志、招牌、产品包装、文化类印刷、视觉图设计、广告设计等众多场景。

"禧儷體"品牌字库设计,以海报、字形设计分别呈现,如图 6-306 ~ 图 6-326 所示。

图 6-306

图 6-307

图 6-308

图 6-309

图 6-310

图 6-311

图 6-312

图 6-313

图 6-314

图 6-315

图 6-316

图 6-317

图 6-318

图 6-319

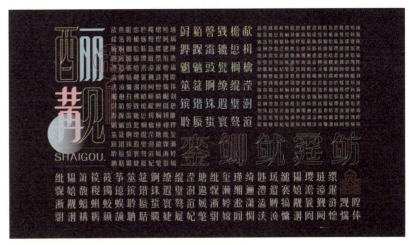

图 6-320

第 6 章 商业字体设计图鉴

图 6-321

图 6-322

图 6-323

图 6-324

图 6-325

图 6-326

6.3.4 "之雲體"字库设计

"之雲體"字库设计,以"西湖二十景"为创作灵感,进行了全新的品牌字库设计创作。

"之雲體"字形以"宋体"为原型进行造型演变,横画节奏疏朗,竖画精巧遒劲,兼具文人墨士之清雅,又富大匠运斤之精湛。

"之雲體"适用于品牌标志、招牌、产品包装、文化类印刷、视觉图设计、广告设计等众多场景。

"之雲體"品牌字库设计,以海报、字形、品牌标志的设计分别呈现,如图 6-327~图 6-343 所示。

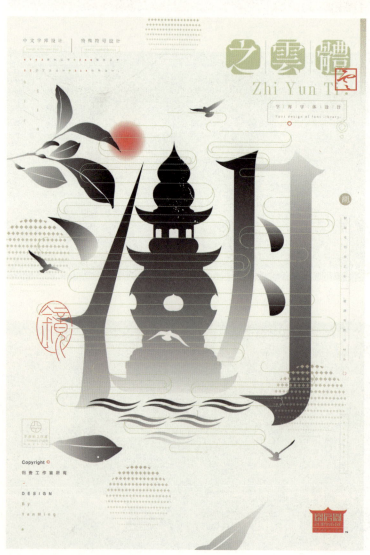

图 6-327

图 6-328

图 6-329

吴山天风苏堤春晓
满陇桂雨平湖秋月
玉皇飞云曲院风荷
云栖竹径断桥残雪
九溪烟树花港观鱼
黄龙吐翠柳浪闻莺
龙井问茶三潭映月
虎跑梦泉双峰插云
阮墩环碧雷峰夕照
宝石流霞南屏晚钟
吴山天风苏堤春晓
满陇桂雨曲院风荷
玉皇飞云平湖秋月
云栖竹径断桥残雪

图 6-330

第 6 章 商业字体设计图鉴

图 6-331

图 6-332

图 6-333

图 6-334

图 6-335

图 6-336

第 6 章 商业字体设计图鉴

蘇曲平斷花柳三雙雷南
堤院湖橋港潭峰峰屏
春風秋殘觀聞映插夕晚
曉荷月雪魚鶯月雲照鐘

图 6-337

雲栖竹徑 玉皇飛雲
YUN QI ZHU JING YU HUANG FEI YUN
吳山天風 龍井問茶
WU SHAN TIAN FENG LONG JING WEN CHA

图 6-338

花港觀魚 斷橋殘雪
HUA GANG GUAN YU DUAN QIAO CAN XUE
柳浪聞鶯 黃龍吐翠
LIU LANG WEN YING HUANG LONG TU CUI

图 6-339

南屏晚鐘 雷峰夕照
滿隴桂雨 虎跑夢泉

图 6-340

曲院風荷 寶石流霞
雙峰插雲 九溪烟樹

图 6-341

三潭映月 蘇堤春曉
平湖秋月 阮墩環碧

图 6-342

图 6-343

后记

在漫长的字体设计求学与探索之路上,我留下了一串串坚实而闪光的足迹,字体设计陪我走过了学校读研与工作历练的十年光阴。正所谓"十年磨一剑,一朝试锋芒",这是对于我创作本书最好的诠释吧!

在字体设计的学习过程中,我经历了一段段妙趣横生的情景,幻想了一个个美妙绝伦的故事,有高雅脱俗的仙子在飞舞,有春去秋来的画面瞬息转换,有空中楼阁不停闪现……我的异想天开,我的上下求索,犹如一道绚丽的彩虹,映射在"字体生活"这片沃土上。

若问我字体设计难不难?肺腑之言,字体设计并不难!但有一部分设计师认为字体设计没意思,没什么好设计的。其实并非如此,字体设计源于生活,多多留意身边的事物,用心去体会,我们就会不断有新的感悟,产生源源不断的字体设计灵感,这就是字体设计创作选材的秘诀!当有了字体设计创作的选材以后,需要谨记字体设计表达的秘诀——联想,即设计字体要有"感"而发,联想学过的知识,联想身边的事物。

作为一名字体设计师,要多读书,正所谓"读书是在别人思想的帮助下,建立起自己的思想。"我们应多阅读各类设计书籍,尤其是字体设计类的图书,深挖书中核心思想,在此基础上梳理自己的设计思路,创作有独特风格的字体设计作品!

以上是笔者对于字体设计的学习与历练后的心得抒发,希望能够与字体设计爱好者拉近距离、产生共鸣,让我们共同在字体设计的实战道路上奋发拼搏,创造出更多优秀的字体设计作品。

<div style="text-align:right;">
李彦明

2023 年 8 月于高密
</div>